閱讀電影影像。

LireLes Images de Cinéma

目　　錄

從影片解讀談起

本書的標題顯然自相矛盾了。坐在銀幕前愉悅地欣賞電影,是件再簡單不過的事情,那麼,出版一本解讀電影的書籍的必要性為何呢?學習閱讀,我們尚可理解,但電影不是文學,而且似乎多數的電影都能讓人一看就懂;因此,要將本書視為「有助於解讀影片的想法,卻不過於著墨電影的專業知識領域,的確不是易事。然而本書也沒有企圖為電影贏得文學上的尊榮而改變其研究模式,皆因第七藝術無需如此;本書也不是那種「觀眾若不讀它,看電影時就會像讀外文書一樣」的讀物,也未特別針對複雜或深奧難懂的電影進行研究。

　　會促使我們買電影票或花時間在電視機前觀賞影片的理由很多,最常見的便是愉悅,這也證實了為何成千上萬的觀眾願意整整兩小時坐著,目不轉睛地盯著銀幕上晃動和喧鬧的幻影。電影史上熱門的賣座電影,以它對社會面貌的影響力,自然值得拿來探討,但最重要的還是因為這些電影富有娛樂性。簡言之,《閱讀電影影像》(*Lire les images de cinéma*)這本書,是希望在分析、解讀全速——每秒24或25畫格的放映速度——放映影像的同時,也能延長觀影的愉悅。

分析的工具

「解讀電影」沒有一定的規格、圖表、神奇祕訣或固定的方法,況且,很多電影影片要求不要用破譯書信的方式去解讀,而是去感受它們,進行幾乎是感官上的試驗。然

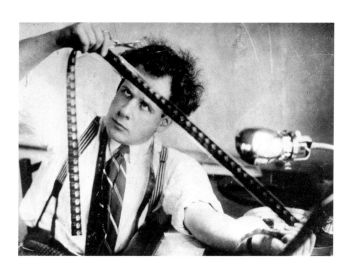

艾森斯坦(S.M. Eisentein, 1898-1948)正在剪接一九二八年拍攝的電影《十月》(*Octobre*)。

而我們仍然可以提供一些對解讀電影有幫助的工具，這也是本書第一部分的重點。事實上，電影語言本身一向具有超越時代與文化的某種區隔性，尤其在談到敘述性電影的時候。實驗性電影除外，以影像和聲音來敘述一個故事時，只能借助人們可以理解的形象，也就是觀眾對這些形象的運作方式或影片本身賦予它們的含義已有相當的認知，所以解讀一部影片，首先要為這些形象命名。本書的第一部分就是將這些形象分門別類為一「工具箱」——至少它們是最具代表性的，因為經得起流行風潮、拍攝手法轉變和技術的進步的考驗。

23部影片

綜觀整部電影史，從國到國、洲到洲，電影藝術的相異概念相繼成形。有些風格形式始終如一地延續下來，且隨處可見，有些則變成令人無法理解或可笑的習癖。影片審查、技術、流行趨勢、市場、個人才能，各種要素都對電影的製作發揮影響力，也持續下去。我們在這浩瀚的電影史中選擇六個偏重風格的單元：「默片」、「類型的黃金時期」、「古典主義和生命課題」、「現代性電影」、「好萊塢的再興」和「後現代時期」。每個單元都有兩頁引言，接著有圖片和影片具代表性的片段分析及其風格；每部電影都採用相同的方式做介紹——背景和故事情節大綱。

　　至於為何會選這部影片而非那一部，這其中有很多妥協之處：除了不希望是在追趕流行，同時將那些隨時間流逝而被保存在電影資料館的早期賣座片挖掘出來以外，也希望說明「影像解讀」不只適用於讓人景仰的經典片（從這一點來看，《十月》（Octobre）和《史瑞克》（Shrek）具有同等價值）。本書也設法選擇一些非典型、交疊各種類型但又具代表性的影片；最後，作者在大眾口味（票房）、組織化電影愛好者的品味（其文章、書籍、講座或對某一作者回顧展的數量）和作者的口味（對喜愛的電影有探討的樂趣，對要花上幾個小時看一部自認無聊的影片有所遲疑）之間做衡量；這也就是為什麼一些當紅的影片例如《追殺比爾》（Kill Bill），會和一些陳年舊片如《雁南飛》（Quand passent les cignognes）歸類在一起；又或者像《鐵達尼號》（Titanic）這類十分賣座但不受影評青睞的電影，會和一些受到影評讚賞但觀眾卻不捧場的影片放在一起，例如《情事》（L'aventura）。又，某種類型的典型代表作，像是傑出的黑色電影《夜長夢多》（le Grand sommeil）會與一些幾乎找不到同類型的獨特影片如《沒有臉的眼睛》（les Yeux sans visage）擺在一塊。最後特別要說明的是，為了能取得印刷精確的圖片，本書只分析有發行DVD版的影片。

　　本書旨在讓讀者明白，所有的電影都值得被分析、被解讀，不是只有「老電影」

（vieux films）或所謂的「藝術與實驗電影」（art et d'essai）才是唯一有資格的研究對象。無論哪一部影片，即使是所有人都評為枯燥沉悶，也能成為分析解讀的對象，只是其分析價值可能比經典名片來得少而已。

23個片段

最後，本書是分析電影片段而非整部影片：討論整部影片確實是最常見的詮釋手法（在日常對話中或在報章上都可看到），但這類分析可能會忽略影片敘述的內在機制和場景佈置的細節，而這正是「精讀」電影的魅力所在，況且我們是以讀者透過底片圖像可直接看到的部分來分析——例如取鏡和攝影機的位置。

片段是如何選擇的？本書不加區別混雜了一些「平淡無奇的片段」（moments creux）和「醒目的片段」（morceaux de bravoure）。醒目的片段通常具有容易被認出的優勢，但其光芒也容易使焦點被轉移，影片成功的事實（大眾評價或影評）則會令其解讀失去應有之價值；平淡無奇的片段雖然容易被觀眾的記憶抹去，卻是最能給予分析家滿足感的部分。此時是一部影片最真實的片刻，它毫不設防地讓人自在探索其秘密花園。為了能有機會了解《夜長夢多》和《鐵達尼號》的敘述動力和風格特殊處，我們最好避開前者中邪惡匪徒、英雄遇上致命女人的「大衝突場面」，或是後者中的浪漫情史，以及海上大災難的高科技場面。除去這些場景，兩部影片都還有充足的材料可供分析之用。

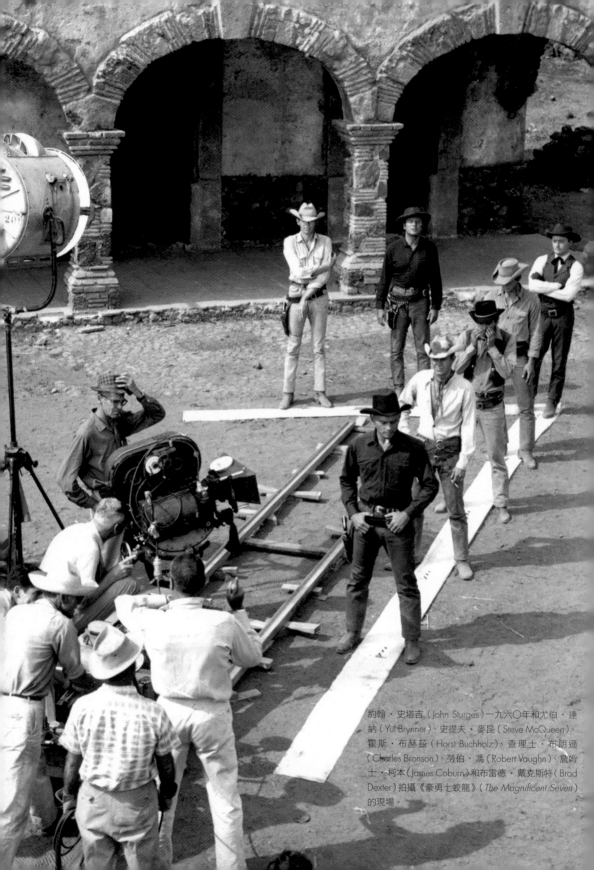

約翰・史塔吉（John Sturges）一九六〇年和尤伯・連納（Yul Brynner）、史提夫・麥昆（Steve McQueen）、霍斯・布赫茲（Horst Buchholz）、查理士・布朗遜（Charles Bronson）、勞伯・馮（Robert Vaughn）、詹姆士・柯本（James Coburn）和布雷德・戴克斯特（Brad Dexter）拍攝《豪勇七蛟龍》（The Magnificent Seven）的現場。

影片分析的工具

分析工具是用來突顯作品風格的特徵。我們有必要從廣義的角度來探討「風格」（style）一詞，譬如一門用影像和聲音來敘述故事的藝術，其構成包括了演員的挑選、布景的選擇、技術上的調整、取鏡角度和收音點的配合等。鏡頭的開度、演員後方壁紙的顏色、推拉鏡頭的速度，和布景左下方的花瓶等，均包含於風格中。因此本章的構思類似一只工具箱，讓我們能拆解上游技術（指電影放映技術），即便對使用的方法一無所知，也能拆解看看哪些是屬於下游技術（指電影的拍攝和後製）。

對於一部影片的解讀也許會提高我們對它的評價，但也常隨著個人的解讀角度不同而改變。在某部不被重視的影片裡，我們有時會喜歡某個細節或某個場景……所以，我們將依據電影畫面所佔篇幅的重要性，按其於鏡頭（指影片中介於兩個剪接點的影像）、段落（不同鏡頭組合成的一個單元）或整部影片（段落的組合）中的演進過程，來分類解讀本書所引用的電影表現手法。

一個單純的鏡頭解讀，一定與細節、技術調整等層面脫離不了干係，還會涉及到影片如何組成（拍攝手法）的解讀。退一步以拍攝的角度來看，有助於重建整個段落，觀察鏡頭的串連以及影像並置所呈現的效果。解讀兩個畫面連續放映所產生的新涵義，因而成了主要的課題。加上舞台裝置包含技術調整這些單純的處理，使得電影開始傳達出意境。進一步來說，電影幾乎是隨著段落的連接自動地組合完成，但事實並非如此，因為電影的解讀會動用到很多符碼，還有各種在解讀前就需具備的知識，亦即所有電影作品以外的東西。到了這個階段，我們藉以評論電影敘述故事的方式，確切地說，就是「談電影」。

鏡頭範圍

想像一位攝影師決定用幾秒鐘的鏡頭時間，拍攝你閱讀本書的情景。在開始捕捉這些生活小片段之前，攝影師要做幾項決定，其中最重要的決定因素將構成本章專門探討的鏡頭的題材。攝影師得決定攝影機的位置，還有是否要移動機器、是否喜歡陰影甚於燈光，以及一個能夠製造出暖色系或冷色系的調色板；是否要錄製可營造場景氣氛的聲音（紙張沙沙聲、各式人聲片斷）等。

再說這個忙碌攝影師的例子也太簡單了，為了能忠實反映一部純粹虛擬劇情長片的拍攝經過，整個場景應該需要建構，而不只是拍下來而已。此時不妨給飾演閱讀者的演員一些指示——拿書的方式、翻頁的方式和閱讀時會有的表情等，這些美學和語義上的調整都包含在電影藝術裡。演員的服裝、髮型、置身的房間、所有室內擺設與牆壁顏色，也都是基於相同的道理。然而這些調整並非電影獨有，例如在戲劇中也能見到，所以我們在本書中更著重於探討電影技術和場面調度的所有選擇要素，而非僅著眼於電影的機械性問題。

同樣地，我們不討論影片修改的問題，因為這與後製作業相關。電腦繪圖科技的進步，已使得導演可以改變拍片當時（即使在好久之後）的創作和技術選擇，例如：改變女主角洋裝的顏色；讓現場下雨和一個月之前就把炎熱的天氣拍攝起來；將原本靜止不動的鏡頭轉變成變焦鏡頭；點擊一下神奇的魔法滑鼠來刪掉一個鈕釦——過程已不那麼重要，重要的是印在底片上或燒錄在光碟裡的結果。

最後要言明的是，鏡頭的時間長度不在我們討論之列。有些鏡頭以1／24秒來計算（某些像是閃光電影（flicker film）的實驗電影，便喜歡玩這種跳動閃爍的鏡頭），有些則長達數小時（例如安迪・沃荷〔Andy Warhol〕的作品）；有些電影鏡頭多達數千個，有些則一鏡到底（亞歷山大・蘇古諾夫〔Aleksandr Sokourov〕的《創世紀》〔*Russian Ark*, 2002〕）。現今多數電影（總是有例外）的鏡頭數，大約是在由200個鏡頭組成，且被貼上「藝術」和「冥想」標籤的作者電影，與約需2,000個鏡頭的動作片（動作場面常常是一分鐘100個鏡頭）之間做調整。

觀點鏡頭

觀點鏡頭首先取決於攝影機的位置，也就是攝影師針對一個場景的觀察角度，從哪個角度看一個場景。沒有任何觀點鏡頭是中立的，每個擺放攝影機的位置都有不同的涵義。以那位想拍攝你正在看書的攝影師為例，他會站在哪裡呢？在你後方四分之三的距離，意謂者有個不受約束的人越過你的肩膀瞄書；假如攝影機代替你的頭，只拍下書和手，這是已略嫌過時的「主觀攝影」；將攝影機懸掛在你的頭上，這是具有「天眼」義涵的觀點鏡頭；把它懸掛在天花板上的某個角落，則是具有監視的意味；攝影機順著地板滑行，則是一隻剛經過的昆蟲的觀點鏡頭……。

　　觀點鏡頭可能是鏡頭範圍內最重要的元素，這樣說至少有兩個理由：假如電子攝影機能自動操作，攝影師仍要知道或決定他的拍攝位置，以及鏡頭的焦點為何；我們可以略過很多技術層面的調整，但無法略過這點不談。在法語裡（但並不僅限於法文中），表現形式有兩層意義：本身的意義，指視覺的觀點；以及轉義，也就是道德、意識型態或政治的觀點。事實上，某個場景的目擊者所處的位置，常常會影響他對場景

「和……」一起看

《計程車司機》（Taxi Driver, 1976）馬丁・史柯西斯（Martin Scorsese）執導，片中輕微滲透（即少量的主觀性）的範例——我們是和崔維斯在一起（而不是代替他）。這位計程車司機坐在駕駛座上觀看一場打鬥，我們被邀請坐在司機後方的乘客座位上，傾身向前觀看。

「代替……」看

《天堂幻象》（Phantom of the Paradise, 1974），布萊恩・狄・帕瑪（Brian De Palma）執導，片中大量滲透的範例（即強烈的主觀性）。我們代替被毀容的作曲家溫思羅，隱身於他在音樂廳衣櫃間偷來的面具裡。

的解讀。位於某處，即是從某個角度而不是從其它角度接收訊息，而訊息的篩選決定了判斷。

在最常見的敘述性電影形式裡，下面兩者是緊密相關的：一是攝影機讓觀眾成為見證人，並賦予中立、隱形和強調場景的觀點鏡頭；另外就是攝影機採用片中人物的觀點，這多少帶有主觀性（也就是假裝用眼光「滲透」）。這兩種取鏡手法並不互相排斥：在一場打架、訴訟或為愛情決鬥的場景裡，我們可以力求客觀性，輪流（或者更確切地說，以辨證的方式）呈現出這兩種觀點鏡頭，這就是電影「傳統的」正拍／反拍鏡頭。

攝影師在三維空間裡不斷變換位置，首先他要在攝影機的鏡頭裡測量三種數據：鏡軸的長度、側邊取鏡、垂直取鏡，此外還要加上正面和平行取鏡。

鏡頭軸長

近或遠？近鏡頭或遠鏡頭？（義式鏡頭、美式鏡頭……）這些通常以國家命名的通俗字眼指的是「鏡頭的尺寸」，但用處不大，因為它們沒有考慮取鏡角度，也沒顧及景深，

只是瞄準人體，而電影中的人物是不斷走動的。相形之下，討論段落範圍中鏡頭的尺寸大小更為重要，尤其考慮到剪接，以及隨著攝影機的推近或遠離，對這個尺寸所造成的有趣改變（接近或遠離某個人或物，比起只單純地接近或遠離具有更多意義）。嚴格來說，我們可以區別三種突出主體與背景關係的鏡頭位置。

中景鏡頭　呈現一個完整的主體（人、動物、花瓶、車……），且畫面上下方維持最低限度的「留白」（攝影師行話）。

特寫鏡頭　打斷主體的完整性，單獨觀看其中某部分。傳統而言，特寫鏡頭的處理可以比喻成是「接近」，兼具本義和轉義（想要進入某個人物內心最深處的慾望），或是為了凸顯對故事情節很重要的某個細節，例如在希區考克（Alfred Hitchcock）或馬丁・史柯西斯的電影裡；但也有心理層面的動機（用「片段拼湊」的方式描繪某個人物的肖像），或純粹只是基於造型上的考量（在義大利西部片裡，用特寫鏡頭拍攝眼睛），抑或意謂偷窺狂（特寫鏡頭是色情片的基本詞彙）。

全景鏡頭　將主體放入環境裡，可以透露主體與環境彼此的關係。

畫面上下方留白
《午夜牛郎》當強・沃特要離開家鄉去大城市時，他的頭部上方有點留白，雙足被切掉，這意謂他「志向更高更遠」。

全景鏡頭
《午夜牛郎》喬在公車上瞥見餐廳老闆的孤獨──人物在標榜「舉世無敵巨無霸熱狗」的店面前，被凸顯得更為孤單、迷惘和渺小。

側邊取鏡

聚焦中心　導演有三種主要可能的呈現方式。在某些情況裡，對準畫面中心可能意謂片中人物為精神穩定或是「要角」，抑或以自我為中心的個性；但通常這是一種難以察覺的中立表現形式，因為多數帶有回憶性質的照片都是對準中心的。

偏移中心　該法源自傳統的繪畫規則——三分法。兩條水平或垂直的軸線，或同時水平垂直並用，把鏡框劃分成三個區塊，而主體位於兩條軸線邊緣；除此規則之外，還可以用兩種方法來偏移中心，一種比較傳統，另一種則是特意營造出來的。第一種方法打破三分法規則，但運用繪畫上所稱的「主體彼此間的平衡」；被過度偏移的主體所留下的空白處，由圍繞在主體周遭的其它「次主體」來「補償」。第二種方法則是運用主體間的不平衡，舉例來說，一名「精神失常」或心靈空虛的主角。

　　但這些只運用在單一主體處在同質背景的情況下，多數時候取鏡是很複雜的事，因為必須同時顧及到多個主題與布景組成元素。如同在一幅畫裡，我們總是可以尋找某些平衡、消失線（譯按：幫助畫家讓二維圖畫產生立體感的虛構線條）和其它多少帶有

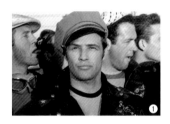

❶ 聚焦中心
《飛車黨》（*The Wild One*, 1953），
拉斯洛・班尼戴克（Laslo Benedek）執
導。以強尼（馬龍・白蘭度〔Marlon
Brando〕飾演）為中心，對一名幫派頭
目而言，這是理所當然的。

❷ 三分法規則
《一九〇〇》（*1900*, 1976），貝納
多・貝托魯奇（Bernardo Bertolucci）
執導。水平線和垂直線並用的典型三
分法取鏡景。

❸ 彌補主體
《一九〇〇》左邊兩個次要角色，用來
彌補未遵循三分法而是採五分法（假如
我們從左到右算起）入鏡的主角。

「涵義」的幾何圖像；但電影不是繪畫，它會動，而且這些微妙的詮釋的效果，很少持續超過一秒鐘。

垂直取鏡

依慣例，我們盡量不在鏡軸對準主體中心點（對準鏡頭中心的位置）這樣的情況下，討論垂直取鏡的調整。此外，假如鏡軸朝主體往下拍，則攝影機是俯攝；鏡軸朝主體仰拍，攝影機則成了仰攝。這樣的調整有其文化內涵，但並非絕對（仰攝鏡頭不一定使主體更為崇高，俯攝也不一定壓抑主體）。當地平面和鏡軸間的角度接近90度，我們稱為「完全俯攝」或「完全仰攝」。

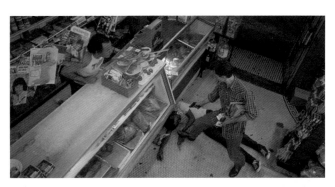

俯攝

《計程車司機》取鏡角度具有監視攝影機的意味，同時也表現主角投入一份超出他能力所及之事——清除城市罪犯——的感覺。

仰攝

約翰・蘭迪斯（John Landis）執導的《福祿雙霸天》（The Blues Brothers, 1980）。

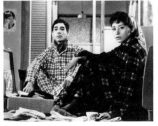 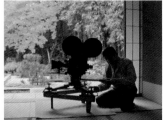

鏡軸位置

左：泉京子與彰大泉在小津安二郎執導的《早安》（Yasujiro Ozu, 1959）裡。攝影師厚田雄春把攝影機放在與演員眼神的高度。

右：文・溫德斯（Wim Wenders）執導的《尋找小津》（Tokyo Ga, 1985）。厚田雄春示範拍攝小津安二郎的室內戲。

完全俯攝

《計程車司機》中崔維斯簽了當計程車司機的契約,暗示他最後展開的那場瘋狂殺戮,也許是由「上面」支使的(至少這是持續懸空鏡頭所要表達的涵義)。

完全仰攝

相隔八十年的何內・克萊爾(René Clair)和昆汀・塔倫提諾都採用相同的方法——從透明的玻璃地板拍攝人物,解決以完全仰攝拍攝人物時會產生的問題。左:在《間奏曲》(*Entr'acte*, 1924)中,放在女舞者下面。右:《追殺比爾1》(*Kill Bill I*, 2003)。

正面取鏡

早期許多電影攝影師都曾在攝影界上過課,以義大利戲劇為本的人物正面取鏡是最熱門的取鏡角度,而電影也是逐漸才擺脫了這種一成不變的正面取鏡方式。愈深入電影史,我們會發覺可以(或者說應該)從不同角度拍攝人物的想法愈發成形。

從字面上來說,「要對問題做全面性的探討」勢必得長篇大論,而且要從觀眾的角度來解釋才看得懂。安德列・卡梅特(Andre Calmettes)和查爾斯・樂帕奇(Charles Le Bargy)的《刺殺德吉斯公爵》(*L'Assassinat du Duc de Guise*, 1908)和昆汀・塔倫提諾(Quentin Tarantino)的《追殺比爾1》(*Kill Bill vol.1*, 2003),這兩部電影的黑道混戰其主要視覺差異在於,前者只從一種角度——交響樂團觀眾的角度(因為《刺殺德吉斯公爵》屬於藝術電影,且該片的導演們皆是法蘭西喜劇學院的成員,所以只可能有一種角度)——拍攝公爵被短劍刺殺倒下的畫面,而《追殺比爾1》則是盡可能從不同角度拍攝女主角把流氓切成碎塊的畫面。

正面取鏡也指出眼神／攝影機的問題,這是電影發展早期前十五年間常見的手法,就像在劇場和音樂廳裡演員面對著「觀眾」。之後這類手法被保留在特殊場景裡,結合了「主觀攝影機」:當觀眾領悟到攝影機是「代替」某個人物,眼神／攝影機才不

攝影機猶如被注視者

在《天堂幻象》裡，我們知道溫思羅倒在地受傷，因此儘管警察彎腰看著「我們」，也不會讓我們誤以為演員停止演戲看著攝影機，而感到不自在。再者，觀眾知道溫思羅剛弄掉了眼鏡，而且導演小心地運用一個會使物像變形的鏡頭（見19頁）──警察放大的手，暗示觀眾是透過主角（渙散）的眼睛看到幻覺。

至於打斷虛構故事的幻想。

平行式取鏡

當主體站在垂直線和水平線存在的平坦地面上時──這是最常見的一種情況，即使有些電影幾乎從頭到尾都發生在深海或太空中──這是取鏡最後須考慮到的幾何元素，亦即如何維持畫面和鏡框裡水平線的平行。數十年來，專業攝影機的三角架上都裝有一種氣泡水平儀，而長久以來攝影師的首要工作就是「調整泡泡」（讓水平儀裡的氣泡維持在居中點），這是為確保拍攝全景畫面時，得以維持水平直到最後；至於脫離平行線的取鏡方式，則稱為「偏離取鏡」（Dutch tilt，字面意義為「荷蘭式傾斜」）。根據故事背景，可以用偏離取景表現精神失常或酒醉的人，抑或發生邊變的場景，也有可能只是攝影師想賣弄一下，在平行線的準則裡發揮點創作自由。

偏離取鏡

《活死人之夜》（Night of the Living Dead, 1968），喬治·羅密歐（George A. Romero）執導。這些是電影一開始伴隨殭屍出現的幾個偏離取鏡畫面（茱迪·歐迪爾〔Judith O'Dea〕跌倒在地）。

最後，提到取鏡角度，有時也須考慮到收音點。撇開一些「莫名」的特殊聲音不談（尤其與情節無關的音樂以及旁白），有兩種主要的可能選擇。一是取鏡角度和收音點同源，就像眼睛、耳朵和頭連成一氣的人體──容易讓人有一種特權證人般的身歷其境感；另一種是取鏡角度和收音點分開，猶如眼睛和耳朵相隔了幾公尺，像是經由偷窺者而非單純目擊者傳達的情形，將建構出更有解析意境的場景。

焦距和景深

一旦決定了攝影機的觀察位置，即可透過焦距和景深來確定出現於鏡框裡的「物件數量」，亦即要調整鏡頭側邊的焦距，和鏡軸裡的景深，這也是和調整取鏡角度相關的元素。

除非從事攝影、錄影工作或經常使用望遠鏡，人們有時不太容易瞭解焦距這個概念，因為我們眼睛的焦距是固定的。簡言之，焦距是指雙眼兩側的視野寬度，這寬度可以用刻度來表示，因為它是有角度的（尤其只有一隻眼睛時，攝影機就是如此），但攝影師習慣用另一種計量單位，他們較喜歡「側看」焦距，並且用毫米來表示。就好像我們側面觀察一個張開手臂的人，假如他的手臂張開得很大，所佔的空間會比他把手往前伸直來的少。

當焦距短時，張開雙臂畫一個可以容納很多東西的角度，就像準備給身旁好幾個人一個擁抱──這就是廣角鏡頭群。廣角鏡頭造成透視法的一個改變，如同眼睛吸收了這些法則；畫面的隱沒線愈快靠近，會誇大近處物件和縮小遠方物件。當焦距長

長焦距

《午夜牛郎》。分布勻稱的光線比短焦距更能使景深變小，突顯出男主角在紐約人群裡的孤立感——這是為何在強‧沃特（以他為中心點）前後方的行人影像都是模糊的。

時，先前那個人現在將雙臂往前伸直，畫出一個封閉的角度，像是在覬覦一個距離很遠，幾乎難以接近的稀罕物品——這就是遠距照相鏡頭。最後，當焦距不遠不近，雙臂回到介於前兩者中間的姿勢，在近和遠之間取得折衷——這就是標準鏡頭群，多數電影鏡頭和家庭照都是採標準鏡頭拍攝的。

絕對不要弄混了焦距和孔徑——亦即光圈的大小。光圈是一種調光技術元件，決定多少光線落在底片（或是錄放攝影機的受光器）上。然而選擇短焦距則比長焦距可掌握更多光源。

景深是指鏡軸的清晰度。和焦距相反，景深是人們在日常生活中會經驗到的——當人們專注於一個近物時，其它的視野範圍會變得模糊。但人眼和攝影機不完全一樣，人眼還有中心視野和周邊視野的差異，不僅後面的景物會模糊，兩旁景物也是。除非使用特技攝影（一種可模糊鏡框兩側的透鏡），否則電影無法製造出這個效果，而且其模仿清晰度的手法遠不如人眼的功能。

景深同時也受限於某些技術層面——拍攝現場光線愈充足，景深愈清晰。這些因素影響了底片（或是受光器）吸收光量的多寡，如同光圈的孔徑一樣，焦距愈短，景深愈清晰。

景深最終可作為美學和敘述性之創舉，但在電影發展初期，這種問題並不存在。

當時的目的是想獲得最大的景深，不管是拍攝視野封閉的室內場景（如愛迪生〔Thomas Edison〕），或在以隱沒線拍攝照明充足的外景時（如盧米埃兄弟〔Frères Lumiere〕）。但如果電影追求的極致是為了得到最清楚的景深，只需按一下滑鼠，合成動畫輕易就能做到這項奇蹟，然而事實並非如此。景深有助於影像選擇，用來引導觀眾的注意力，因為人們的眼光常常會反射性地先投向清晰地帶。

在背景和形式相連結的傳統電影概念中，一個薄弱的景深可以表現某個角色陷入沉思，或者心無旁騖地專注在某個細節上；相反的，一個較長的景深能夠強調大量的細節，或者提供一個一次敘述許多事件的方式：一個前景（近景），一個後景（背景）。

即使景深薄弱時，對焦——也就是選擇鏡軸的清晰點——也不是一次就固定。一般是由攝影助理負責確認對焦的情況，但焦距是可以改變的，有時為了技術性的理由（因為人物朝攝影機走近或離去），有時則是為了美學和敘事性的理由（例如，為了塑

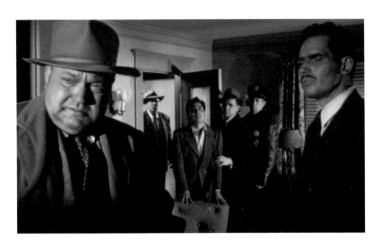

景深較長可敘述很多事情
這是奧森·威爾斯（Orson Welles）的風格之一——《歷劫佳人》（Touch of Evil, 1958）一幕中的前後景，伍迪·艾倫也曾在《愛與死》（Love and Death, 1975）裡戲謔模仿這種威爾斯風格。在近景裡，兩個密謀者正竊竊私語，但在後景中，拿破崙正在教他的替身如何模仿他的動作。景深是有，但還不夠，因為兩個拿破崙有點模糊。

注意力轉移

《左輪357》（*Police Python 357*, 1976），亞倫‧柯諾（Alain Corneau）執導。

A：尤‧蒙頓（Yves Montand）飾演的費羅探員感覺被監視，此時前景清楚，後景模糊。

B：當他往後看到他的同事梅納（馬修‧卡里耶〔Mathieu Carrière〕飾演）時，此時前景模糊，後景清楚。

主觀敘述

茱麗葉‧畢諾許（Juliette Binoche）在《烈火情人》（*Damage*, 1992）的最後身影，路易‧馬盧（Louis Malle）執導。男主角仍舊在自問，那個讓他一蹶不振的女人到底有何魅力。他們發生外遇幾年後，他在機場看到她手裡抱著一個小孩，他對觀眾說：「她和其它女人沒什麼不同。」他在牆上掛了一張她的照片，但在有形與無形的涵義上，她的神祕性已逐漸變得模糊。

造一段對白或轉移注意力）。

對焦模糊也可充當「主觀」敘述——例如，在傳統的好萊塢電影裡，某個角色似乎要昏倒，或開始做夢（參《日落大道》*Sunset Boulevard*，124頁）。

總結來說，所有特殊攝影技術皆可改變景深——這不是從數位時代才開始。一個有趣的例子便是雙焦點鏡頭，如同其名，沿著視軸上可提供兩個清晰點而不是一個。

雙焦點鏡頭

《魔女嘉莉》（*Carrie, 1976*），布萊恩‧狄帕瑪執導。課堂上的嘉莉和湯米，他們即將當選畢業舞會的「年度情侶」，這裡的雙焦點鏡頭將兩人之間醞釀的好感具體顯現出來。若沒有雙鏡頭，西西‧史派克會是模糊的，因為威廉‧凱特離攝影機非常近，從他的髮後梢開始，影像就會模糊起來。嘉莉由西西‧史派克（Sissy Spacek）飾演；湯米由威廉‧凱特（William Katt）飾演。

攝影機走位

這是取鏡角度結構中的最後一個元素，通常以人體為模型，分成兩種攝影機走位：全景鏡頭（如同人物轉頭的動作）和推拉鏡頭（對應著整個人體的直線形移動）；這兩種鏡頭經常被交互運用著。至於變焦鏡頭，確切來說，這不是一種移位，而是一種焦距的變化。將焦距往前調與將推拉鏡頭往前推，這兩者之間的差別在於，一個是人為了能看到而往前走，一個是待在原地拿著一副望遠鏡觀看。其中的差異透過視覺形式（取鏡角度不同，人物和環境的關係也會不同）和倫理形式（是偷窺抑或公然直視，和偷窺癖的牽扯關係也會不同）表達出來。

　　雖然無需太過著墨於作品技術上的「基因」學，但談點電影技術史倒是挺有趣的。我們發現攝影機走位歷經了三代不同的攝影器材，其效果可直接從銀幕上看出來；這三代攝影器材先後改善了走位的流暢感、易操作性以及兼具前兩種特性。

流暢感

盧米埃兄弟發明攝影機之後的幾個星期，就帶著它搭上火車、電梯和船，開始拍攝。所以視覺上嚴格來說，第一代推拉鏡頭始於一八九六年，但直到攝影機開始跟拍那威脅著要走出鏡框的主體的那一刻起，它才能算是真正的誕生，不過確切的時間不好抓，因為小幅度的側邊重新取鏡很快就出現在剛拍攝的「視野」裡。對電影技藝史學

家而言，最謹慎的算法可能是從發明出能讓攝影機移動的第一代機器——能執行全景取鏡的移動式三腳架架頭，以及可以把四輪車架在上面以製造推拉鏡頭的鐵軌——算起。這些設備在第一次世界大戰初期已大致成形，它們不只用來跟拍人物的移動，也具備描述功能，以因應電影美學和敘述上的需求（這種功能有時很實用，例如在拍攝一個鏡頭涵蓋不下的廣景，或業餘電影裡最典型的拍攝風景手法）。由喬瓦尼・帕斯特洛尼（Giovanni Pastrone）執導，配上鄧南遮（D'Annunzio）撰寫字幕的《卡比莉亞》（Cabiria, 1914），開創了義大利語中所謂的雄偉（kolossal）風格，拜新型四輪車之賜，在努米底亞王朝女皇的宏偉宮殿裡，攝影機完美地執行了從側邊緩慢移動的推拉鏡頭。

攝影升降機或平台（置於鐵軌上，可裝載活動式支桿）替代了簡易的四輪車，更遑論其它精巧的攝影裝置，譬如在穆瑙（Friedrich W. Murnau）《最卑賤的人》（The Last Laugh, 1924）中，懸掛在電纜上的攝影機，或是阿貝・岡斯（Abel Gance）《拿破崙》（Napoleon, 1927）中像砲彈般射出的攝影機，或更晚期蘭妮・萊芬斯坦（Leni Riefenstahl）在執導歌頌希特勒的紀錄片裡使用的貨物升降機。

在當時，精湛的攝影機走位技巧有時會被用來表達所謂的「心靈主義」，直接陳述劇中人物的感覺或內心的想法。阿貝・岡斯的《拿破崙》因將攝影機拋在空中拍下的鏡頭而聞名。演員布魯尼斯（Brunius）寫道：「為什麼在一場雪地戰役裡，會突然邀請觀眾觀賞這一幕，並且讓觀眾如同置身飛行中的雪球裡？這種罕見的感覺能夠使這場戲變得更具悲劇性嗎？我們至今依然如此自問著。或者我們很清楚，為了迷惑觀眾的情感，所有機械性的方法都是好的。」

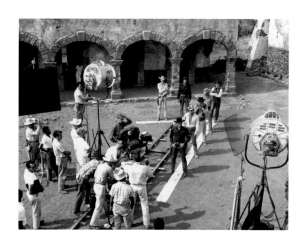

前進推拉鏡頭

（鏡軸向右45度角）一九六〇年約翰・史塔吉在墨西哥杜蘭哥（Durango）拍攝《豪勇七蛟龍》的現場。查爾斯・朗（Charles Lang Jr.）掌鏡，準備逐一拍攝五名站在鏡頭軌道旁排成一直線的外國傭兵（第一位身穿黑衣的是尤伯・連納）。

後拉鏡頭

《斷了氣》（*A bout de souffle*, 1960），尚呂克・
高達（Jean-Luc Godard）執導。導演拉著攝影師
克勞德・博索萊依（Claude Beausoleil）往後走。
以下節錄自原始劇本：我們一鏡到底，拍攝盧西
亞走進紐約前鋒論壇報報社。他走進大廳，詢問
坐在櫃台後面身穿黃色緊身衣的年輕小姐：「派特
麗夏・法蘭斯尼小姐是否在這裡工作？」對方回
說：「她應該在香榭里樹大道上賣報紙。」盧西亞
走出大廳，往香榭里樹大道走去。

易操作性

二戰之後，攝影機變得輕巧，更容易扛在肩膀上拍攝，攝影師和攝影機成了一體，自
身生物機械性的動作也融入底片裡。

英國自由電影和法國新浪潮電影直接利用米謝爾・古當（Michel Coutant）在
一九四八年發明的輕巧卅五釐米反光攝影機（Caméflex）；法國也設計出可到處潛入拍
攝的迷你錄影攝影機，戲稱亞同牌（Aaton）的「手」，以及其它力求動作更具流暢感
的各種機器。一九四六年杜翰（Durin）和沙朋（Chapron）設計的推拉鏡頭，是將攝影
機的輪子安置在鐵軌的轉向架上，就像火車廂的轉向架（沙朋曾在法國鐵路局當機械
工），藉此消除攝影機的搖晃，而且車輪能夠以對角線旋轉，使四輪車做曲線移動，得
以流暢地執行複雜的軌線。又如一九五五年，導演阿貝・拉摩利斯（Albert Lamorisse）
把攝影機架在直升機上（Hélivision）。

兼顧流暢感和易操作性

自一九七〇年起，第三代攝影機器問世後，將攝影機從攝影師身上分開了。首先是吉
恩馬利・拉法路（Jean-Marie Lavalou）和亞蘭・馬塞隆（Alain Masseron）發明的「路馬」

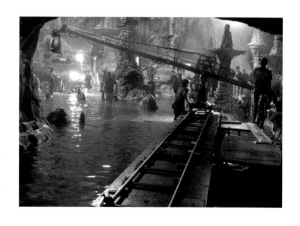

路馬攝影機裝置

《異底洞》（*The Cave*, 2005），布魯斯・韓特
（Bruce Hunt）執導。拍攝現場使用路馬升降機裝
置。支架無法伸縮，但升降機裝在可移動的裝置
上，用如同電玩般的遙控器或「手柄控制器」（舊
式）操縱鏡頭走位。

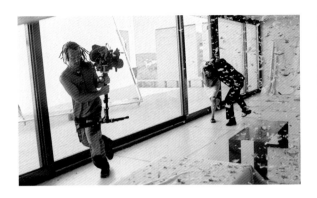

攝影機穩定架

《色計》（*Anthony Zimmer*, 2006）拍攝現場，
傑候姆・薩勒（Jérôme Salle）執導。當前輩
仍透過取景器觀看演員時，使用攝影機穩定
架的攝影師（圖中，卡特連〔Eric Catelan〕）
則盯著銀幕控制板，他就如同觀眾，成為這
齣戲的目擊者。

（Louma）。一九七二年，資深導演雷納・克雷蒙（Rene Clement）使用路馬原型機拍
攝他生前最後第二部片《視死如歸》（*Course du lievre a travers les champs*）。拉法路和馬
塞隆至一九七五年九月才申請我們今日所知的路馬專利權——一台輕巧的攝影升降機
安置在四輪平板車上，伸縮式支架的末端裝了一台可轉動的攝影機，所有設備皆可遙
控。羅曼・波蘭斯基（Roman Polanski）便是大量採用攝影機潛入和螺旋狀走位，拍攝
《怪房客》（*Le Locataire*, 1976）。

　　另一個第二代攝影機是蓋瑞特・布朗（Garrett Brown）在一九七二年發明的攝影機
穩定架（Steadicam）。在它成為廿一世紀為大家所熟悉的樣子前，已被運用在約翰・史
勒辛格執導的《馬拉松人（一譯霹靂鑽）》（*Marathon Man*, 1976）和約翰・艾維遜（John
G. Avildsen）拍攝的《洛基》（*Rocky,* 1976）。蓋瑞特・布朗在費城的一間屠宰場裡緊跟
著席維斯・史特龍（Sylvester Stallone）移動奔跑，拍攝出來的畫面大幅提升了穩定架的
口碑。這套攝影機備有平衡錘，整套機器是固定在攝影師的吊帶上，攝影師本身生物
機械性的不規則動作，會轉化成為影像裡優美的擺動。同樣，一九七六年哈爾・艾許
比（Hal Ashby）《光榮之路》（*Bound for Glory*）的某個段落鏡頭就是用這種方式拍攝。
然而直到某些大導演拍攝出一些富有美學義涵的「奇特」走位，攝影機穩定架的藝術
性才算得到認可。例如，約翰・鮑曼（John Boorman）的《大法師2》（*Exorcist II: The
Heretic*, 1977）以及史丹利・庫柏力克（Stanley Kubrick）的《鬼店》（*Shining*, 1979）。

　　一九九〇年末，當圖像感測器和資料數位化開始取代底片，加快了攝影機的微型
化——起初這類機器先是被應用在某些場景上，到了皮托夫（Pitof）拍《奪命解碼》
（*Vidocq* , 2001），則全程使用。這些迷你攝影機比一隻手還小，能夠進入縮小的直升機
或越野車模型，還能穿越柵欄或老鼠洞，成功地以一個鏡頭解決以往要兩個鏡頭才能
完成的事。依此推論，下一階段就是攝影機消失，尤其當影像（和可能的走位）可以藉
由電腦計算出來時。

繞行人物一圈

繞行人物一圈

《駭客任務》（*Matrix*, 1999），安迪及拉瑞‧
華卓斯基兄弟（Andy and Larry Wachowski）
執導。當崔妮蒂的動作凝滯不動時，觀眾會
「繞行」（這不屬於攝影機走位，而是結合一
組連續照片與插值法計算產生的效果）她一
圈。

　　但是新舊機器是可以做不同的組合。約翰‧蓋特（John Gaeta）在《駭客任務三部
曲》（*The Matrix Triology*, 1999-2003）中使用繞行人物一圈的拍攝系統，其實是沿襲自
十九世紀引起大眾好奇心的照相雕塑法（法蘭西‧維列明〔Francois Willeme〕一八五九年發
明）。在《駭客任務》之前，法國藝術家艾瑪紐‧卡利耶（Emmanuel Carlier）把照相雕
塑法的原理應用在其藝術裝置上，稱之為「暫時死亡」（Temps mort，一九九六年在里昂雙
年展展出）。其基本裝置是相同的——攝影器材圍繞主體一圈，從各種角度水平取鏡拍
攝主體，接著以連續不斷的圖像製造出有如動畫的視覺效果（由電腦來彌補攝影機留
下來的漏洞，也就是所謂的「插值法計算」）。這樣一來，我們就可以自由地「繞著拍」
一場戲。

燈光和顏色

電視和電影最大的不同處，可能就在燈光和顏色這兩個元素上——假如撇開銀幕尺寸
不談，二者刺激觀眾視覺的方法是不同的。電影在顏色深淺濃淡的層次變化上比較豐
富，而且燈光的對比（明與暗之間亮度的不同）比較強烈，至少在用底片拍出來的「傳統」
電影中是如此，這就是為什麼電視影集或電視影片裡的夜晚，不會像電影裡的夜晚一

歲月的摧殘

用底片拍攝的電影繼續「苟延殘喘」（或走入歷
史）。約瑟夫‧孟威茲（Joseph L. Mankiewicz）
執導的《埃及豔后》（*Cleopatra*, 1963）裡，
伊莉莎白‧泰勒（Elizabeth Taylor）的影像顏色
已和原始影片的DeLuxe色彩不同。

做出失真的色彩變化

《風流記者》（*Designing Woman*, 1957），文生‧明尼利（Vincente
Minnelli）執導。如果主角看到的棕櫚樹和天空顏色分別為紅色和黃
色，表示他剛離開一場奢華的派對，正設法努力讓自己平靜下來。

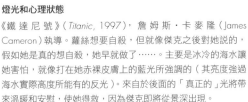

陰影的誘惑

《夢（或譯秋日之旅）》（*Dreams*, 1953），英格瑪·柏格曼（Ingmar Bergman）執導。蘇珊（依娃·達蓓克〔Eva Dahlbeck〕飾演）想要自殺，因為已婚的情夫不會為了她離開老婆。左圖，光線和生命繼續在火車車廂裡延長。右圖，黑暗和死亡，只需打開車門（特寫鏡頭呈現手把），往前走一步。

燈光和心理狀態

《鐵達尼號》（*Titanic*, 1997），詹姆斯·卡麥隆（James Cameron）執導。蘿絲想要自殺，但就像傑克之後對她說的，假如她是真的想自殺，她早就做了……。主要是冰冷的海水讓她害怕，就像打在她赤裸皮膚上的藍光所強調的（其亮度強過海水實際高度所能有的反光）。來自於後面的「真正的」光將帶來溫暖和安慰，使她得救，因為傑克即將從景深出現。

光源降臨

《福祿雙霸天》（*The Blue Brothers*, 1980）裡，艾伍德（丹·艾克洛德〔Dan Aykroyd〕飾演）終於看到他兄弟傑克（約翰·貝魯西〔John Belushi〕飾演）出獄。過強的燈光使得這一幕變得有趣，同時與傑克粗魯的舉止成對比，但也宣告「發光」的傑克即將被上帝賦予重任。

般真實。有時候，「讀」一部電影的拷貝錄影帶，和分析一幅在藝術書籍裡的複製畫是一樣的道理。

因此由電影構思者做出的調整，和來自其非能掌控的事件而產生的調整，兩者間應該要加以區別，而這些事件不會因轉移到錄影帶或光碟上而有所減少。假如一九五〇年米高梅製作的超級巨片如今出現褪色，那是因為這些電影是採用麥特羅彩色（Metrocolor）的顏色技術，完全無法與現今特藝彩色（Tchnicolor）相比。用底片拍攝的電影繼續「苟延殘喘」（或走入歷史）；相反地，一旦固存在光碟這類數位儲存媒介裡，因為它們是以0與1編碼，影像的色澤能持久不變。當色彩的調整掌控在構思者手上，可以選擇看起來最「自然」的色彩，或者相反的，為了達到「去真實性」的目的而做出一些變化。

根據歷史傳統賦予明暗概念的某些意義（例如，與柏拉圖知識論所代表的光明相

反的便是黑暗），打燈的方向甚至可以用來支撐故事情節。除了燈光的方向外，落在人物身上的光線多寡，也能豐富對其心理層次的描繪。

視聽配搭

聲音是「電影解讀」裡向來不受歡迎的元素。人類的字彙、文化以及對世界的看法，其實更配合視覺而非聽覺世界。在電影裡這兩者互補互襯，或是始終互動著，這就是為什麼稱之為「視聽配搭」，然而我們不能阻擋聲音之存在本質，並且在影像上製造效果。為了能概略地描述電影中聲音的部分，最簡單的方法即依循有聲資料（根據聲音這一行傳統的分法）將聲音區分成雜音、音樂和說話聲，而且根據它們可能扮演的角色，又可以分成三種：聲音可以不反射任何東西，只反射自己，或特意反射出所要表達的徵兆，或象徵的音源。

雜音

首先，雜音本身是有價值的，尤其聲音複製系統更明確地賦予了雜音正確的評價。拜多音軌系統之賜，震耳欲聾的爆炸聲、令人喜悅的輕微窸窣聲，以及在《星際大戰I》（*Star Wars Episode 1*）的太空艙追逐戰裡所製造出來的交錯連續爆炸聲，如同一尊巴洛克大砲，在在令觀眾入迷。但在電影裡，尤其在古典電影裡，最常見的雜音仍為反映真實世界的自然聲音，而且帶有某個場景本身特有的聲音。聲音充斥在找不到聲源的環境裡，它們或來自森林，或曼哈頓市中心一間普通廚房的某個場景中。這種運用找不到聲源的手法，意圖營造懸疑的氛圍——使砂礫發出「嘎吱」聲的腳步，沒錯，但究竟是誰在那兒？聲音雖然很少扮演這種奇妙角色，但雜音卻具有某種象徵意義，最常見的手法是透過文化習俗產生的聯想。一聲狗吠牛鳴出現在一個明確的時刻裡，如果場景是農村，還能強調出某種獸性行為；「砰」地一聲關上門，暗示主角把自己封閉起來……。

文化習俗的聯想
《禍不單行》（*Série noire*, 1979），亞倫·柯諾（Alain Corneau）執導。「我要向您致意，女士，我是法蘭克·布巴，在一家銀行工作。」這是法蘭克（派崔克·德威爾〔Patrick Dewaere〕飾演）和嬸嬸（珍尼·艾爾伊亞爾〔Jeanne Herviale〕飾演）在第一幕的對話。事實上在法蘭克敲門之前，觀眾聽到遠處的公雞叫聲，這是一種單純的「預告效果」，因為法蘭克將在對方漂亮的姪女面前「擺出像公雞般雄糾糾」的姿態。

音樂

我們無須知道片中音樂來自何處，或由哪種樂器演奏，甚至是否熟悉其語言，音樂都能單獨製造效果，令人著迷或毛髮直豎，這是它最迷人的一點。

音樂本身無法描繪物件，但不表示產生它的器物一定都是中立的。譬如早期較不普及的電子合成聲音，在科幻電影裡會引起怪異感（佛瑞德‧韋克斯〔Fred M. Wilcox〕的《惑星歷險》〔*Forbidden Planet*〕）或恐懼感（《活死人之夜》〔*Night of the Living Dead*, 1968〕）。管弦樂也有話要說──沒有什麼比獨奏樂器更能強調出孤獨感，就像歌劇、馬戲團和戲劇中樂池所演奏的樂曲，既能為劇情營造氣氛又有助於疏離效果的建立，這與場景音樂正好相反，演員本身會聽到音樂聲。

音樂曲風會隨其創作源起、出現的場景或觀眾的特殊愛好而產生不同的影像涵義。拉威爾（Maurice Ravel）的〈波麗露〉（Bolero）分別出現在布萊克‧艾德華（Blake Edwards）的《十全十美》（*Elle*）和克勞德‧雷路許（Claude Lelouch）的《戰火浮生錄》（*les Uns et les autres*）裡，但卻傳達著完全不同的訊息。當迪圖‧拉里瓦（Tito Larriva）在溫德斯的《百萬大飯店》（*The Million Dollar Hotel*, 2000）裡以墨西哥曲風重新翻唱龐克單曲〈英國無政府〉（Anarchy in the U .K.），或者約翰‧凱爾（John Cale）重新詮釋李歐納‧科恩（Leonard Cohen）的〈哈利路亞〉（Hallelujah），用來陪襯一對綠色怪物情侶（亞當森和詹森〔Andrew Adamson & Vicky Jenson〕的《史瑞克》〔*Shrek*, 2001〕）的傷感情懷時，這些音樂製造出複雜的效果，而且與觀眾的音樂文化背景密切相關。

用音樂詮釋

《魂斷情天》（*Some Came Running*, 1958），文生‧明尼利執導。大衛（法蘭克‧辛納屈〔Frank Sinatra〕飾演）從行李拿出幾本美國經典文學作品，這是他取得平衡的模式（他在賭博和閱讀間猶豫不決），背景音樂馬上模仿巴哈的〈卡農〉，並且加上一段完美的和弦。

最後，對音樂語言的熟悉度亦有助於進入感官效果。曾經浸淫在西方音樂裡，能令人感知、甚至體驗到一種和諧感（在和弦學中號稱「完全和弦」的音符組合，曾經伴隨古典電影一段美好時光）或是一種緊張情緒（所謂的「主和弦」經常用在好萊塢黃金時期的電影中，表達懸疑和混沌不明的時刻）。

說話聲

人聲可以直接製造效果。當金・露華（Kim Novak）在李察・昆（Richard Quine）的《奪情記》（*Bell Book and Candle*, 1958）中如貓般吐出戀愛的字眼，並近距離錄下她低沉的嗓音時，她並不需要真的「說」出有意義的字句。克林・伊斯威特（Clint Eastwood）在他演員生涯的最後幾年裡，嗓音變成像是發音錯誤的透明齒擦音，帶有一種與電影情節人物無關的蒼老意味（克林・伊斯威特的《登峰造擊》〔*Million Dollar Baby*, 2004〕）；賈克・大地（Jacques Tati）則常利用重疊嘈雜的音樂蓋住演員的對白。尤其是旁白的聲音，即使說話者並沒有現身銀幕，銀幕外的對白依舊提供了明顯的證據，證明聲音有能力代表一個人物。當然，大聲唸出對白是最容易瞭解的聲音，因為其中潛藏了某些涵義。幾乎所有有聲電影都有大量對白，如果剝奪電影說話的權利，很多情節——人物的名字、行事的理由——將變得難以理解，更不用提所有「一語帶過」的場景，這些都是多數要拍成電影的劇本必須處理的環節，然而一部電影若被評價為「饒舌」，則多少仍帶有貶義。

最後要探討的是，發音強化了口語論述。美國紐約演員工作坊（Actors Studio）的訓練，允許演員演出害羞口吃的人或講話時咬字不清（蒙哥馬利・克里夫〔Montgomery Clift〕在《郎心如鐵》〔*A Place in the Sun*, 1951〕的演出）；或是完美清晰地發出每個字，直到句子結束，則帶來一種疏離感（例如羅伯・布列松〔Bobert Bresson〕的電影）。

聲音製造的巧合

《烈火情人》。當史蒂芬（傑瑞米・艾朗〔Jeremy Irons〕飾演）走進未來兒媳的房間，即將犯下無法彌補的錯誤那一刻時，小孩的嬉戲聲漸漸從周圍環境的雜音中抽離，觀眾若仔細側耳聆聽，會聽到遠處出現「不！不！」的喊叫聲。

段落的範圍

「段落」一詞並沒有明確的定義，場景和段落之間的差異性也缺少清楚的說明，但簡單來說，這裡我們感興趣的觀察範圍，指的是一組鏡頭，它可表示一個空間單位、時間單位、時空單位、敘事單位（情節一致），或只是技術單位（以相同的調整拍攝一組連續的鏡頭）。鏡頭的多寡不是分割段落的理想準則，特別是有所謂的長鏡頭時（只有一個鏡頭的段落）。然而長鏡頭畢竟是少數，因為在超過了一世紀的今天，電影主要的敘述手法之一，是將不同的鏡頭並置，以創造出意義。我們可以從不同角度來比較一個事物，或盤旋在追逐者與被追逐者，或在受害者與救兵之間等等。這也是在段落範圍裏最容易看出影像和聲音之間，為了掌握敘事情況彼此間（如兄弟般）的互相競爭。最後，段落的分割可以將專注的觀眾置放在一個適當距離，而能看出其中的「隱藏的論述」和其它隱喻效果。

剪接點

前面我們給了鏡頭一個快速的定義——指影片中介於兩個剪接點的影像。至於剪接點，係指視覺流動的中斷（為了定義鏡頭的單位，一般已習慣「以光為中心」，並不考慮聲音流動的中斷）。但電影藝術本身並沒有確切的形體，這些定義只是描繪出一個輪廓；當今百分之九十九的電影認為這些定義是有道理的，但不是百分之百都認同。最常見的中斷方式是切接（Cut，剪的意思），表示從前是用剪刀來剪底片（法文裡沒有這個字眼，可能是因為剪接是英語系國家的發明）。這個中斷很少同時影響影像和聲音，除非想要製造一個效果，例如在傳統敘述手法裡欲製造驚訝的效果，或現代手法裡的間離效果（又稱陌生化效果、疏離），特別是遇上時空轉換而必須改變聲音的氛圍時。在此情況下，傳統剪接法會利用L形剪接（L-cutting），即聲音和影像的出現點不同步——透過疊化方式，B段落的聲音比影像早或晚出現出現一至二秒。

除了切接，影像的流動中斷可分成三組：漸進的剪接點先是疊化；B鏡頭疊印或短暫地重疊在A鏡頭上，隨即馬上消失，但不完全掩蓋A鏡頭；最後是從前因喬治·梅里耶（Georges Melies）而變得通俗的手法——替代，意指在拍攝A鏡頭後要拍攝B鏡頭，但不改變當初攝影機對A鏡頭的調整（特別是包括攝影機的位置），只調整之前已拍下的布景或物品。梅里耶喜歡用切接來剪輯鏡頭，但目前的趨勢是運用疊化來組合鏡頭。要注意的是，按照慣例，把一個鏡頭插入影像內，或將數個影像黏貼在一個鏡頭裡，都不算是剪接。從前最常見的黏貼方法是透明法（transparence），指演員在一個

典型的疊化

《少女安妮的日記》（*The Diary of Anne Frank*, 1959），喬治·史蒂文斯（Georges Stevens）執導。導演巧妙地轉變疊化其中一項傳統功能，帶進正在睡覺或沉思的某人的夢境或想法，導演更喜歡把夢境的影像和相同場景銜接起來，以強調安妮逃離（本義或轉義上）藏身處的困難。

A

B

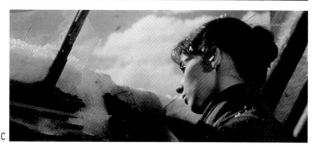

C

背景的布幕前表演與演進的過程。觀眾雖然識破這種技倆，但對造作的人工自然風景卻不會有怨言，完全就像歌劇或戲劇觀眾接受某些演出傳統。在數位化時代的今天，演員可以隨意融入布景裡，觀眾卻察覺不到任何特效的應用，這種技術稱為合成，但

疊印

《吸血鬼》（*Dracula*, 1992），法蘭西斯·柯波拉（Francis Ford Coppola）執導。強納森的臉孔（基努李維〔Keanu Reeves〕飾演）在他搭乘的火車上（被拍成兩種不同的影像）出現了幾秒鐘，但是火車的影像並沒有隨之消失。

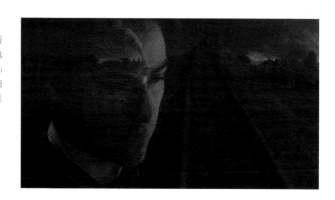

懷舊或受限制的透明法
《追殺比爾2：愛的大逃殺》（*Kill Bill vol.2*）和李·
懷爾德（W. Lee Wilder）執導的《太空殺手》（*Killers
from Space*, 1954）。
上：在無計可施、技術缺乏之下，不得不做的選擇。
下：向媚俗的透明法表達一種戲謔的致敬。

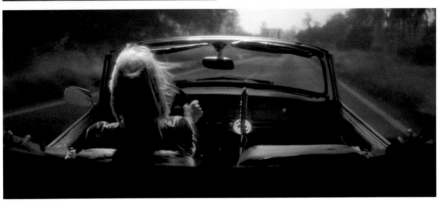

傳統的透明法仍讓人頗為懷念……。

剪接的力量

出於一種深植的習慣，電影觀眾總試圖將連續的兩個鏡頭聯想在一起。這樣的連接其實可以有不同的形式，而且A鏡頭和B鏡頭的前後關係，往往可以有好幾種不同層次的詮釋。電影史上最早的剪接出現在十九世紀末，主要目的是為了節省時間，事實上，剪接最初的意義就是「省略」。當「省略」牽涉到空間的改變，例如裡與外，要中斷影片並不難。但若出現其它情況，而且接下來的場景仍是在同一個空間，甚至是繼續同一個動作時，就必須使用其它方法，除非想使用「跳接」手法（驟變會讓人感覺影片好像出現意外的漏洞；默片的觀眾會湊合著繼續觀影，近代和後現代電影的觀眾亦是如此）。兩個常見消除驟變的方法是「鏡頭切接」（在呈現一個完整的動作前，先呈現動作的某個細節），和「自然切入法」（某個人或物進入畫面裡），最好是「疾走」（也就是因為速度太快，令觀眾看不清）。

電影敘述常用的省略法

《烈火情人》一開始，米蘭達・李察遜
（Miranda Richardson）和傑瑞米・艾朗。

A：部長在行程滿滿的一天結束後回到家
（觀眾沒看到他走進屋內，脫下外套，爬
上樓梯）。

B：他直接現身在廚房裡。

透過自然切入的流動性省略

《蛇蛋》（*The Serpent's Egg, 1977*），柏
格曼執導。

A：馬戲團團長巧遇以前的員工（大衛・
卡拉定〔David Carradine〕飾演），並邀
他上餐館。

B：飛速經過的電車使得畫面被中斷，但
不會造成跳接。

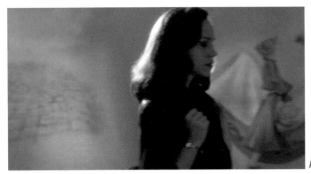

動作連戲搭配方向連戲

《A.I.人工智慧》（A.I., 2001），史蒂芬‧史匹柏（Steven Spielberg）執導。莫妮卡（法蘭絲‧歐康娜〔Frances O'Connor〕飾演）要去工廠找尋她的機器人孩子。A：推拉鏡頭跟隨她從左走到右（也許可以這樣說，她走過一堵畫著小紅帽遇見大惡狼圖畫的牆，像是預示她與發明家的會面）。B：觀眾再見到她時，是從左到右的較遠鏡頭。

　　但面對流動不絕的視聽影像，剪接不僅要考慮敘述上的連貫性，還要考慮到眼睛的舒適感。B鏡頭的起始愈是和A鏡頭的最後影像緊密相連，觀眾愈會把它們看成是連貫的。動作連戲要製造出流暢感，首先關鍵就在於找出A、B鏡頭間移動速度的一致點。動作連戲經常配合人物的連戲——某物或某人在B鏡頭繼續（或完成）之前在A鏡頭裡進行的事；動作連戲也經常會省略掉一些東西——受限於人類感官系統的特殊性，為了讓觀眾有時間吸收影像的中斷，通常會去掉A、B鏡頭間的幾個鏡格。動作連戲也經常結合方向連戲——從另一邊方向進場。但別以為精確的舞台布景測量就是「不

舞台布景測量的失誤

《殺人之死》（Le Mort qui tue, 1913）中，進場構圖的問題；路易‧費亞德（Louis Feuillade）執導。A：記者傑瑞米方朵（喬治‧梅爾基奧爾〔Georges Melchior〕飾演）從右邊離開，按理下一個鏡頭應該從左邊進來，但卻不是如此。B：他從右邊進來，並且轉頭看來時的方

向。對習慣遵守舞台布景測量規則的觀眾而言，會有短暫的錯愕，因為底片的顏色改變，加上運用當時電影界還不熟悉的光線連戲法，也加深了觀眾的困惑。

如何避免連戲錯誤的風險

《鐵達尼號》這兩個連接鏡頭應該會引起
觀眾些許困惑，因為比利‧贊恩（Billy
Zane）頭部的位置不同。但剪接師（有理
由）認為，觀眾的焦點會放在法蘭西絲‧
費雪（Frances Fisher）的臉上（上圖右
邊），因為觀眾在等她對卡爾提到她女兒
時的回答（反應鏡頭）。當觀眾意識到應
該要對這個女孩感興趣時（因為她剛出現
在鏡框左邊），切接已消失了。

A

B

露痕跡」地連戲的必要條件，也就是傳統風格上的「成功」。就演員的正確位置和其延
續動作的位置而言，一個漂亮的連戲手法常常在構圖上是錯的。

　　自從默片導演發現觀眾喜歡在銀幕裡面而非在銀幕前（也就是「融入」故事，而非
被排除於虛構世界之外的觀察者狀態）那時候起，就有了視線連戲。從觀眾的角度來
看，這樣的連戲在於，B鏡頭呈現了A鏡頭人物所看到的東西，但經常也會出現A、B
鏡頭反過來的情形，這時候就要重新詮釋，以便觀眾明白A鏡頭事實上是呈現在B鏡頭

視線連戲

《方托馬斯》（Fantômas）系列電影，已經
建立起當今的視線連戲剪接手法。在《朱
佛對抗方托馬斯》（Juve contre Fantômas,
1913）中，朱佛探長在貝拉塔蒙女士家
翻看一本手冊。

鏡頭A呈現B所見

《兩千個瘋子》（2000 Maniacs, 1964），
賀許‧高登（Herschell Gordon）執導。
電影開頭，B（右圖）鏡頭的主觀性已經
被「望遠鏡」的切割客觀化了——今日已
過時的手法。

A

B

A

B

反應鏡頭

《摩登大聖》（*The Mask*, 1994），查克‧羅素（Chuck Russell）執導。蒂娜（卡麥蓉‧狄亞〔Cameron Diaz〕飾演）擺動頭部以測試銀行安全系統，撩起史丹利（金‧凱瑞〔Jim Carrey〕飾演）和查理（理查德‧傑尼〔Richard Jeni〕飾演）這兩位銀行職員的興奮感。要注意的是，卡麥蓉‧狄亞以誇張性感的慢動作擺動，已經為反應鏡頭做準備。

裡的人物所看到的東西。

　　另一個重要的剪接敘述手法，是用來辨識A和B鏡頭的因果關係，出現在B鏡頭的事件，似乎是在A鏡頭看到的結果（這裡也是A、B鏡頭可以顛倒）。呈現結果的鏡頭被稱為反應鏡頭（法語中沒有相應的字彙，可能因為這是一九一〇年代期間，發源於美國的手法），並延續至今，一些賣座的美國製「動作片」總是建立在鏡頭／反應鏡頭的成對關係上，而且往往夾雜著眼神來連戲。

　　一般而言，觀眾會預設從A到B鏡頭有一些連續性。如果B鏡頭要跟A鏡頭連戲——至少它不是被設計來讓人產生中斷視聽感——影像的技術品質應該維持不變，色彩調色也是如此，校準就是為了達到此一致性。在時空連續的鏡頭裡，布景、

疏忽

《現代啟示錄》（*Apocalypse Now*, 1979），法蘭西斯‧柯波拉執導。攝影記者（丹尼斯‧霍伯飾演〔Dennis Hopper〕）額頭上綁著捲束的頭帶……，下個鏡頭卻見頭帶是攤平的。

服裝、髮型或物件的安排是不能因鏡頭轉換而變化的，即使兩個在剪接上屬於連續的鏡頭其實相隔了好幾個星期拍攝，這些都是場記必須留心的地方（這是美國電影界在一九一〇年代另一個領先法國的地方），尤其網路上有許多影癡，會專門將不連貫的錯誤，或其它因一時疏忽而洩露拍攝時間和情節時間不同的地方編成目錄。對導演而言，可以利用數位技術修改，自然當然有助降低連戲錯誤的風險。

舞台布景

在電影裡，這個名詞同時包括演員和攝影機的位置。根據常見的觀察位置，區分為五種舞台布景：櫥窗、走廊、法庭、馬戲團和公園。

櫥窗

景深裡的表演若是以攝影機的鏡軸為主，便是屬於義大利戲劇、室內畫或音樂廳的類型，櫥窗的設置是假設觀眾可自由地在舞台邊緣呈直角地走動，而攝影機就像一位趨近的好奇者，可經由變焦鏡頭、推拉鏡頭或利用剪接點，沿著鏡軸前進或後退。在最後一種情況中，當鏡頭角度維持不變，但和主體的距離隨著鏡軸改變（隨著身體的移動或焦距的改變），稱為「鏡軸連戲」。

鏡軸連戲

《A.I.人工智慧》中，亨利（山姆・羅伯斯〔Sam Robards〕飾演）要和其中一位創造他「兒子」的程式設計師握手。鏡軸連戲在此可說是確認了兩名男士的互相挨近，證據在於第二個鏡頭的仰攝效果（設計師的頭部以天花板為背景），表示這是攝影機本身移動（而非變焦鏡頭）所致。

A

B

走廊

這次是從旁邊走動。觀眾——閒逛者——瀏覽一個又一個櫥窗，就像軍官在檢閱士兵，或像觀光客乘著公車閒晃。為了讓攝影機可以穿越牆壁，不用擔心讓人看到牆壁有「打洞」或裝著滑動百葉窗，這類舞台布景的主要形式，是從一個房間到另一個房間的側邊推拉鏡頭。如今數位特效更加自如地運用此形式，穿越牆壁可以透過計算和數位插入來完成。

走廊

《羅蘭祕記》（*Laura*, 1944），奧圖・普里明傑（Otto Preminger）執導。瓦爾多・里德克尾隨羅蘭・杭特（珍・泰妮〔Gene Tierney〕飾演）到她工作的帕勒第廣告公司。這裡證實有道假牆，因為瓦爾多趁警衛不注意時，推開禁止進入的門，趁虛而入。

A

垂直走廊

《時空奇兵》（*Highlander*, 1986），羅素・莫卡席（Russell Mulcahy）執導。這裡師法電梯舞台布景的精神，卻不照單全收。在第一次決鬥的尾聲，攝影機用上升垂直推拉鏡頭取鏡，穿越天花板（因為鑲嵌作用，銀幕會有短暫的黑暗），通向一個光源，彷彿在另一個時空裡，中古世紀的蘇格蘭神奇地出現在一九八〇年紐約某地下停車場。

B

走廊不一定要是水平式的，它可以是垂直式──或說是一種「電梯舞台布景」，就像參觀一棟房子的樓層一樣。

法庭

攝影機連續從被告、評審團或法官的位置取鏡拍攝，這是好萊塢電影黃金時代最常見的舞台布景，呈現出「人人都有理」，也是讓觀眾──法官──自己去判決；通常這類舞台布景是建立在正拍／反拍鏡頭。

法庭
《計程車司機》A：崔維斯（勞勃・狄尼洛飾演）在鏡框左邊看著貝絲（西碧兒・雪佛〔Cybill Shepherd〕飾演），因為他認為自己和對方已是夫妻。B：但是貝絲的眼神並未分享這番熱情──她自逐於畫面之外。C：聽過雙方說詞之後的法官角度；他們永遠不可能成為夫妻。

正拍／反拍鏡頭
《攻擊》（*Attack*, 1956），羅伯特・阿德力區（Robert Aldrich）執導。想要從「另一邊」取景，有時候會打破舞台測量的邏輯──這裡是一個「不可能的」反拍鏡頭（攝影機從「牆壁裡」向外拍攝）。

馬戲團

主體身處一圓形場地的中央，無論在實質上或引申義涵上，皆可繞著它轉一圈（願意的話，繞著問題轉一圈）。這是為了呈現某種情況的所有面貌，或是讓人明白某個團體或某對愛侶感到幸福滿足的一個理想手法（克勞德・雷路許《男歡女愛》〔*Un homme et une femme*, 1966〕的最後一幕）。這類舞台布景有時候會直接用圓形推拉鏡頭表達，但多數時候，這個手法在搜羅各種角度來呈現大致相同的中心點。

公園

《追殺比爾1》中新娘（烏瑪・舒曼〔Uma Thurman〕飾演）和石井（劉玉玲飾演）的最後決戰。攝影機用完全俯攝的爬升鏡頭拍攝了所有可能的角度，理由無它，只是為了拍下短暫的美景。傳統導演認為，舞台布景應著重在人物，而非美術造型（比如法庭場景），所以以需要有個敘事理由（用被虔誠的信徒召喚或辱罵而出的天神的威嚴角度）來拍這樣的鏡頭。

公園

攝影機似乎不受表演場所束縛，可從各種任何方向拍攝，甚至可以向後轉，這是攝影機閒逛模式，不過多數時候是前進的推拉鏡頭，就像觀眾在探索一處遊樂園般。這個舞台布景有時會採用「球形馬戲團場地」，我們可以繞著主體拍攝所有鏡頭，而不是只有水平鏡頭，除非主體為了完整地呈現自己的每一面而自己旋轉，這是合成影像的主要形式。因為任何角度都能拍攝，使得擁護相對論主義論調的後現代導演喜愛這種表現形式，他們覺得所有角度（無論是空間、道德或意識型態上的）都具有相同價值。

懸疑性和戲劇性

在段落的範圍裏，常可能出現故事產生戲劇效果的時刻，這與電影的類型無關，我們會擔心詹姆士・龐德抵擋不住邪惡的勢力，就像我們有時會停駐於某個嚴肅、沉思的肖像前。這些時刻同時建立在知識的傳播和感情的投入上，假如知識的傳播由電影主導——給予部分或全部訊息，那麼感情的投入就取決於觀眾：觀眾愈投入其中，所得到的回報或失望就愈大（電影讓人愉快、震驚……）。一名經常感到失望的觀眾，極有可能會害怕對電影表演投入感情。

懸疑需要大量知識和情感投入方能運作，觀眾需要對所看到的影像建立一個夾雜希望與恐懼的結局。觀影能力適用於像是約翰・韋恩（John Wayne）在一九五〇年代扮演的角色上（《蓬門今始為君開》〔*The Quiet Man*〕、《赤膽屠龍》〔*Rio Bravo*〕、《搜索者》

〔*The Searchers*〕等等），觀眾不用替他擔心，因為他總能成功脫困。但這些觀影能力有時會被置於腦後，因為即使觀眾已經看過，經常還是會替主角的生死或成敗感到擔心害怕。相較於懸疑性，戲劇性或一個單純的驚奇較不需要觀眾持久的投入，但觀眾本身仍需擁有某些電影知識，觀眾只會對出乎他意料之外的事情感到驚奇，而有所期待就意謂能夠對劇情發展產生模式化的臆測。簡言之，相較於懸疑性，要使觀眾感到驚奇，更需要觀者對電影類型或風格有特殊的認知。

這裡也必須提到「自動突擊」，就是突然發生一件帶來強烈視覺衝擊的事件（爆

希望和懼怕的結局
《姐妹情仇》中，利用分割畫面製造懸疑片段，這是布萊恩・狄帕瑪早期常用的手法。
A：在警察抵達之前，要把屍體抬走並清理犯罪的痕跡。
B：「清潔工」剛好在警察來之前結束工作。
C：用內部分割畫面剪接成錯開的空間，在警察進來後重新連接起來；正拍／反拍鏡頭同時出現在同一個鏡頭裡。

A

B

C

炸、閃電、意外等等）；它和處理日常生活關係源自同一個心理機制，且無須任何的觀影能力。誰都無法預料當《鑰匙孔的愛》（*Lunes de fiel*, 1992；羅曼·波蘭斯基執導）的主角從計程車下來時，會被汽車撞到；也沒有人會想到《鐵面無私》（*The Untouchables*, 1987；布萊恩·狄帕瑪執導）一開始就出現酒吧爆炸的畫面。

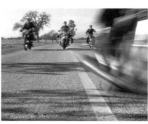

自動突擊

《飛車黨》開頭。開場鏡頭（靜止不動）共一分廿一秒，在一分十七秒時，第一部摩托車才進入鏡頭。與之前的寧靜形成對比的是，其中一部摩托車差點打翻攝影機，讓很多觀眾（特別是坐在電影院第一排的）嚇一跳。

短片效果和馬戲團效果

視覺訊息和聽覺訊息本質上是互補的，觀眾總是想了解電影是事後配音或是現場同步錄音——是視聽而不是視、聽各自分開——的效果，然而視與聽可以各自發揮，也可以彼此效勞。當音樂強加在一段戲裡，或將音樂節奏加在剪接裡；當聲音提到一些事

物，而影像立刻將他們從兩個層次具體化；當視覺場景的自然雜音消失是為了讓位給其它聲音，凡此種種皆可以稱為「短片效果」。短片——與其之前的始祖，從一九○○年代的長鏡頭短片，到一九六○年代的三分鐘短片（錄像剪接的前一代，拍攝在底片上）——事實上建立了一個以聲音凌駕影像的原型，歌曲以有聲的形式販賣，影像是「附加的」（贈品），而且任何源自拍攝物體的雜音都不准出現在歌曲裡。

在電影劇情裡多少會加入一些短片式的段落：讓故事中斷的暫停（《畢業生》〔 *The Graduate, 1967*〕的幾場日光浴戲，可能是美國商業電影最早的短片式段落之一），或因為音樂過度強勢逐漸失真的英勇場面（《神鬼戰士》〔 *Gladiator*〕裡的首場戰役）等。在電影史裡，這些短片的範例是歌舞片的曲目，但有個顯著的不同：曲目是建立在影像和聲音間清楚的平衡上，當雜音開始干擾，歌曲被打斷，舞蹈也同時消失，使得觀眾搞不清楚究竟是腳步跟著音樂走或是反過來。

相反地，當影像支配聲音，或音樂是用來強調事件，抑或聲音只隨著事件和事物的出現做評論，可稱之為馬戲團效果。我們都知道，傳統的馬戲團樂隊是隨著現場的表演進展來演奏——當鴿子遲遲不從帽子裡飛出、被奶油餅砸滿臉的小丑吃力地起身，指揮就會不斷讓樂隊演奏重複的旋律。音樂和動作同步完美的搭配，會使馬戲團效果特別明顯，這種稱為「米老鼠音樂」，因為卡通特別愛用這種手法——敲一下鈸來表現揮拳聲，用長號喇叭的滑音對應一個滑倒動作等等。

當音樂是強調而不是誇張手勢、位移、眼神或一句對白時，馬戲團效果也會變得明顯，我們稱之為「強調音樂」。在好萊塢黃金年代的抒情片裡，為了配合戀人的喁喁私語，總是會配上如柔軟光滑地毯般的弦樂，有時甚至是整個樂隊齊奏來配樂。但是米老鼠音樂和強調音樂的不同處，常與品味和文化有關：對廿一世紀的觀眾而言，好萊塢黃金時代的強調形式，似乎完全出自於卡通。

短片效果

在麥克・尼可斯（Mike Nichols）執導的《畢業生》中，賽門與葛芬柯（Simon and Garfunkel）連續演唱兩首歌曲〈寂靜之聲〉（The Sounds of Silence）和〈四月，她還會來嗎？〉（April Come She Will），而無一句對白。

視聽性隱喻

如同亞里士多德在《詩學》（Poetics）裡提到的，隱喻是根據類似的關係，將某個名詞的意義轉變成另一個涵義。在「經典電影」最隱蔽的角落裏，不知有多少隱喻尚未被幾世代以來專門捕捉「隱藏意義」的注釋者找到！但所有講求作品結構嚴謹性和一致性的導演（為數不少），多半特意將隱喻放入作品裡。即使在好萊塢黃金時代，隱喻亦參與了電影工藝概念的構思，對抗因盲目追求而蒙塵的形式主義。若思考技術、布景、服裝因素在故事裡的功能為何，那麼探究隱喻會更加容易些。一般而言，隱喻無法獨自傳達故事全部的重點，電影最終還是會直接說出隱喻所暗示的意義。例如在《齊格菲女郎》（Ziegfeld Girl, 1941；勞勃・李納德〔Robert Z. Leonard〕執導）裡，拉娜・透娜（Lana Turner）所扮演的年輕女孩在短短幾週內，從循規蹈矩的乖乖女搖身一變成放蕩女。觀眾一開始並不知道她擺盪在這兩種生活間，但大約在中場時，當主角穿著一件誇張、不對稱且從頭到腳有兩個不同圖案的洋裝出場時，觀眾開始起疑。然而導演顯然不完全信任服裝這個隱喻，他非要讓人物最後坦承：「我是雙重人格。」

但並非所有導演都不信任隱喻。因為隱喻可以隱藏在電影中任一處，在攝影機前、攝影機後，並且對演出的任何一個元素都有絕對的影響。《玩美女人》（Volver, 2006；培卓・阿莫多瓦〔Pedro Almodovar〕執導）以風車影像揭開序幕，因為吹拂過當地居民頭上的風，也是賜予他們能夠克服問題的必要能量。在《上帝創造女人》（Et dieu crea la femme）裡，家中么兒（尚路易斯・圖提南〔Jean-Louis Trintignant〕飾演）雖已婚，仍然幫母親捲著毛線球，藉此說明他和母親之間仍然有一條維繫著彼此關係的線，並「暗示」他太早婚了。此外，他的妻子（碧姬・芭杜〔Brigitte Bardo〕飾演）最後離家出走，但是她離去的那一幕，廚房裡排放五個鍋子的地方少了一個鍋子（這個家庭總共有五個成員，他們已接納她，即使她不這麼認為）。更典型的是《少女安妮的日記》和《新世界》（The New World, 2005；泰倫斯・馬立克〔Terrence Malick〕執導），這兩部戲都以有鳥的鏡頭作結束，隱喻早夭的女主角在天空飛翔，在「天上」享受在地

服裝的啟示

雷諾瓦（Jean Renoir）的《鄉村一日遊》（Partie de campagne, 1936）。左到右：何多・勒夫（賈克.布魯紐斯〔Jacques Brunius〕飾演）、杭莉・耶塔（席爾維亞・巴岱伊〔Sylvia Bataille〕飾演）、亨利（喬治・當努〔Georges Darnoux〕飾演）。身上的碎花洋裝暗示杭莉的春心盪漾；至於兩位男性角色的服裝沒做更換，是為了維持對話的一致性。直條紋和抓緊杭莉手腕的動作很適合亨利，超越一種單純的性衝動。天真且追求物質享受的何多身上所穿的橫條紋T恤，表示不需要為了吸引膽小女性而自我吹噓。

《少女安妮的日記》安妮躲在頂樓儲藏室
的鏡頭,呈現她仰頭夢想「飛到天空」的
渴望(A鏡頭和B鏡頭做視線連戲),一圈
帶刺鐵絲網恰巧散落在前景裡,彷彿預告
悲劇的結局。

A

B

上時無法做自己和隨意行事的自由。

　　隱喻要在背景的襯托下才能作用,它只在某部片裡,在某種情況下才有價值。在
大多數的情況下,用象徵字典來找出隱喻將是一場災難,只是造作地在單純的鏡頭上
附加多餘的意義。對電影分析家和影癡而言,最有趣的隱喻是充分發揮電影的敘述方
法,即所謂的「風格隱喻」。每種藝術、媒體都有它自己的表達方式,其中,風格隱喻
強調作品的優美和力量,它可以用一種有系統的技術出現在整部片裡,如《黑暗文藝
復興》(Renaissance, 2006;克利斯坦‧佛克門〔Christian Volckman〕執導)屬於數位動
畫片,所以可隨意地組合不具實體且「不朽的」0與1,而該片正好描述一群發現長生
不死祕密的醫生,和一位想要阻止這項祕密外洩的警察之間的鬥爭。在電影裡,風格

富表達力的布景

在左圖的《卡里加利博士的小屋》
(Cabinet du Dr Caligari)裡,當警察初抵
犯罪現場搜查房間時,窗戶型狀呈三角
形,並且指向一具屍體,意著:相較於
在卡里加利教唆下行凶的殺人犯賽薩爾,
「外面的世界」(第一次世界大戰後德國
社會的暴力)才真正該為犯罪負責。這個
變形的布景在後來的電影風格史裡,被重
新使用。右圖是提姆‧波頓(Tim Burton)
在一九八二年拍的第三部短片《文森》
(Vincent)的一張毛片。

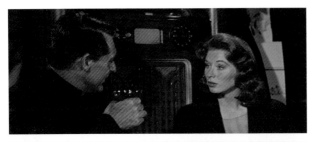

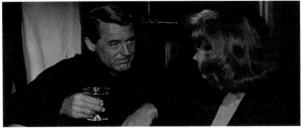

觀眾被告知

卡萊‧葛倫（Cary Grant，飾卡森司令）
和蘇茜‧帕克（Suzy Parker，飾葛溫妮
絲‧琳溫斯頓）在史丹利‧杜寧（Stanley
Donen）執導的《香吻盟》（*Kiss Them For
Me*, 1957）。攝影機在這個正拍／反拍鏡
頭中，並未站在互看的主角這邊，也沒有
把主角放在鏡框之外，暗喻他們是為了對
方而誕生，而且完全無法分開，雖然他們
才剛認識不到幾分鐘……。

隱喻主要透過取鏡和剪接來呈現，並且經常結合徵兆（為了讓觀眾覺得片子的結構嚴
謹，偷偷地告知觀眾即將發生的事）和回憶（往前者的反方向進行，亦即從現在回到過
去）。然而有時還是會很難區分哪些屬於風格隱喻，哪些不是。

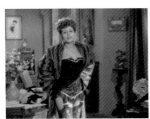
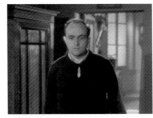
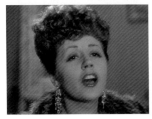

激情和慾望的隱喻

亨利喬治‧克魯索（Henri-Georges
Clouzot）的《犯罪河岸》（*Quai des
Orfèvres*, 1947）。以平行式（雖「平行」
這一詞名副其實，但我們更偏愛對溢出
來的牛奶用「類比」來表達）蒙太奇手法
呈現丈夫（貝納‧布里葉〔Bernard Blier〕
飾演）對水性楊花的妻子（蘇西‧德萊爾
〔Suzy Delair〕飾演）克制不住的慾望。這
裡真正的風格隱喻，特別指朝著妻子前進
的主觀推拉鏡頭。但這種平行應該用在小
說描寫裏，只有電影能將愛情激情或肉體
慾望具體表達出來。

排斥隱喻

《A.I.人工智慧》主角覺得自己被孤立、排斥，或者做更進一步的詮釋，意指聖人般的完美（因為他是個機器人），也就有了光環。內容（需要適合的電燈）與風格（為了有效運作這個隱喻，攝影機需要爬到一個精準的位置上）都同時出現在表現手法上。

風格隱喻

《魔女嘉莉》嘉莉易怒孤僻的母親（派柏·羅莉〔Piper Laurie〕飾演）在切胡蘿蔔，很失望地看著女兒與異性交往（嘉莉去參加畢業舞會）。首先，是切除生殖器慾望的隱喻（可用於所有敘述藝術的表現手法），再來是一種只有電影和繪畫才有的風格隱喻──幾乎完全俯攝的鏡頭，表示以一種神聖的觀點贊同母親行使其天職的態度。為了表達得更完整，布萊恩·狄·帕瑪用了一種巧妙的「反思本身結構」手法（也就是反射到電影藝術本身），就是把切蘿蔔的聲音和剪接點重合。

A

B

C

影片的範圍

成功的電影大多有一個共通點——擅長說故事。在整部電影裡有許多敘事人物，其作用在於，讓愛聽故事的大小影迷能瞭解情節的起承轉合。首先，用影像和聲音敘說故事，意味著寧願選擇某些情節高潮而捨其它，然後依照某些順序、清晰度，必要時也可能採取特定呈現手法，但確定的是要對觀眾提出某些道德和美學立場。

劇情張力

大部分的故事——尤其是那些吸引人群進電影院的電影——是把一些開始時處於一種不平衡狀況的人物搬上銀幕，或者他們即將遇到一種狀況，就是有突發事件搗亂他們的生活。按一般規則，這個不平衡狀況會採取以下幾種形式：一項必須完成的任務或探索，或是一個引人覷覦的物件。總之，英雄終會達成某種目的，並回歸平衡，或繼續他的探索——離開、定居、贖罪、結婚、平靜地死去、重獲自由、刺殺暴君、偷錢或珠寶。不論是《日落大道》（*Sunset Boulevard*）裡的喬想在好萊塢闖出一番成績，還是《魔戒》（*The Lord of the Rings*）裡的佛羅多要把魔戒丟入末日火山口，其他人物實際上對此目標各有各的立場——某些人會幫助英雄達成目標，另外一些人則試圖阻止他，還有一些人則是對這些爭鬥漠不關心。有時候可能不是人物而是環境——大自然、城市、進行中的革命、歷史潮流等——助我們的英雄一臂之力，或給他帶來麻煩。

　　一旦確定故事主旨，也鋪排好劇情發展的高低起伏後，剩下的就是安排情節的高潮，亦即決定安排同盟或敵對、援助或阻礙、成功或失敗是出於巧合還是劇情需要。《兩千個瘋子》和《厄夜叢林》（*Project Blair Witch*, 1999；丹尼爾・米瑞克〔Daniel Myrick〕和艾杜瓦多・桑切斯〔Eduardo Sanchez〕執導）這兩部低成本驚悚片的不幸主角都被安排在超自然的狀況下喪生，但在劇情張力方面卻有很大的不同。前者的主角出於偶然造訪一個鬼城，後者則是必須去（他們想在那拍紀錄片）這個受詛咒的地方。

　　這兩種情況各自連結不同意識型態上的涵義，其間的差距證明其重要性，因為「偶然」令人想起不幸與荒謬，而「需要」總與好奇、欲望與缺乏遠見串在一起。這個差距是大衛連（David Lean）執導的《阿拉伯的勞倫斯》（*Lawrence of Arabia*, 1962）中一個著名片段的核心所在，當主角勞倫斯（彼德・奧圖〔Peter O'Toole〕飾演）決定回頭尋找失蹤的搬運工，阿里酋長（奧瑪・雪瑞夫〔Omar Sharif〕飾演）卻勸他認命。

　　傳統電影所敘述的故事，會清楚地將故事張力置於一因果關係中——行動一定是某處某個原因所引發，為了某個目的或對環境的一個反應。相反地，一九六〇年

高達的《狂人皮耶洛》(*Pierrot le Fou*, 1965)。在故事方面，除了偶然與因果需要這兩個對立的張力外，有時也有其它的劇情張力。在高達的一些電影裡，很難劃分清楚故事（曲折）和敘事（曲折的呈現）之間的不同。B事件尾隨著A事件，只是因為在A事件裡的人物剛想到B，就像吳爾芙（Virginia Woolf）的小說，或者只是因為A提到B。此處，費迪南和瑪莉安把車丟棄到地中海裡，接著出現一個用藍白紅三色寫成「Riviera」（故事發生在蔚藍海岸）的霓虹燈招牌，「VIE」（生命）三個字母被突顯出來，雖然費迪南即將死亡。然後觀眾看到瑪莉安從另一邊走來，「我們要去哪裡？」「……神祕島，就像葛倫船長的孩子們。」費迪南引述儒勒·凡爾納（Jules Verne），同時貪婪地閱讀著《小懶鬼歷險記》(*les Pieds nickelés*)。

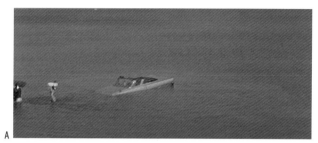

A

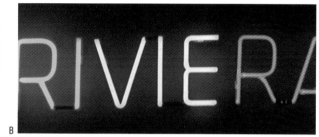

B

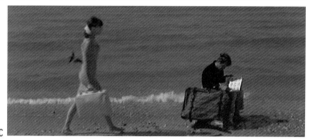

C

代以及之後的現代電影，則經常呈現無所事事、隨機碰運氣、對周遭環境冷漠的迷失型人物，譬如米開朗基羅·安東尼奧尼（Michelangelo Antonioni）和吉姆·賈木許（Jim Jarmusch）的電影。一群殺手毫無理由地扣扳機的《黑色追緝令》(*Pulp Fiction*)，就是一個很好的後現代電影例子，這對傳統電影而言卻是相當陌生的。有時候，在同一部電影裡會出現因果和非因果關係間的對立，由編劇和導演負責製造雙方主要人物衝突的情況，比如在《無情的世界》(*Un monde sans pitié*, 1989；艾力克·侯相〔Eric Rochant〕執導)裡，娜坦莉（代表「傳統」的人物，蜜海勒·貝希耶〔Mireille Perrier〕飾演）指責伊波（伊波里特·吉哈多〔Hippolyte Girardot〕飾演，是「現代」派娜坦莉的第二個我）人生缺乏目標。

然而讀者切勿混淆探索與因果關係間的二重關係與虛幻世界。一些賣座鉅片如《星際大戰》(*Star War*)、《哈利波特》(*Harry Potter*)和《魔戒》，都發生在充滿奇形怪狀生物的驚奇世界裡，但片中所有角色都有很清楚的定位，並依循著因果關係規則發展

出情節高潮。若拋掉這些規則，即對觀眾要求過多，這也是為什麼「無所事事」的人物（瑪莉安在《狂人皮耶洛》每三個音節就有節奏地高呼：「我能做什麼？我不知道要做什麼！」），或沒有用因果規則將動作與人物內心想法連接起來的電影（亞蘭·霍格里耶〔 Alain Robbe-Grillet 〕的《說謊的人》〔 l'Homme qui ment, 1968 〕），難以冀望吸引太多觀眾。

認知的佈局

如同我們在《狂人皮耶洛》所看到的，別將發生的事和呈現出來的事搞混了，況且我們通常不知道事情的全貌。有時候即使電影已經結束，我們仍然無法獲悉全貌，這豈不是因為所有（或幾乎）敘事的省略特質所致？就像格里菲斯（D. W. Griffith）的著名默片《國家的誕生》（The Birth of a Nation, 1915）裡的字幕寫著：「兩年半之後……」就這樣略過某些情節。這裡要再次強調，電影的傳統和現代概念是對立的——前者要求電影對開頭的不平衡狀況所提出的問題要給予答案（她會找到寶物嗎？他會娶她嗎？他們會及時趕到嗎？）；而後者多半是玩弄開放的議題、不一樣的結局、拒絕當機立斷（當機立斷會被看成是對自由詮釋的傷害）。

　　無論一幅拼圖是否會形成一幅完整的圖像，一旦完成之後，敘述的藝術在於把拼圖片以某種順序和節奏呈現出來，這就是認知的佈局。以殺人犯為例，電影可以發現屍體來揭開序幕，讓觀眾和負責辦案的探長知道得一樣多；電影也可以一開始就讓觀眾跟殺人犯一起，就像電視影集《神探可倫坡》（Columbo），將觀眾的認知提升到比探長更高的層級。事實上這種優勢是相對的，因為想看、想知道和想要獲得驚奇的欲望，會由謀殺轉到調查（可倫坡探長將如何重建一開始就發現的東西？），或者就是因為不知道殺人動機，所以觀眾會產生欲望。是要跟誰繼續調查？探長？或試圖隱藏罪行並想要恢復原來生活的罪犯？從這端到那端，觀眾是否被一個完全掌握人物所行所言的全能

理解取鏡的可能性

《七劍》（Seven Swords, 2005），徐克執導。「不在右邊，在左邊！」因為我們看到壞人的盔甲，但是主角其實比壞人更聰明，他打算繞一圈，然後從另一邊給殺他個措手不及。

證據和對質同時進行

《裸夜》（*The Naked Night*, 1953），柏格曼執
導。這是導演早年作品中常出現的一種情境，
左邊的A向背對著他的B說話，但是A和B都面
對著觀眾（這裡藉由一面鏡子）。漢斯・艾克曼
（Hasse Ekman）飾演法蘭斯，哈里特・安德森
（Harriett Andersson）飾演安娜。

敘述者弄得左右搖擺？同時也有戲劇的突變──遲來的認知佈局──迫使觀眾修正某
個假設的解讀，有時整部電影已到尾聲，這種手法頗受當代美國電影賞識，如《致命遊
戲》（*The Game*）、《刺激驚爆點》（*Usual Suspects*）或《香草天空》（*Vanilla Sky*）等。

　　所謂的「敘述學」對上述問題深感興趣，該領域的專家除了其它研究項目外，還探
討認知的佈局方式。這套理論原先是針對文學所架構，因而轉移到電影並非完全沒問
題。例如，我們可以說我們分享片中人物的視覺嗎？即使是「主觀攝影機」（參143頁）
的表現手法，也只是近似人類的視覺。還有，如何看待所有呈現主角人物及其背景的
反拍鏡頭，更何況是主角看不到的背景？，在早期的社區電影院裡，有多少次當壞人
從背景出現時，觀眾會正面對著好人大聲喊叫：「注意！」

　　尤其為了傳送認知，電影可選擇不同的表達方式。描述一名嬰孩的誕生，可以用
寫的（紙板上寫著：「家裡的么兒出生了。」），或用說的（「先生，又是一個女兒！」；賈
克・德米〔Jacques Demy〕的《奧斯卡夫人》〔*Lady Oscar*〕開頭片段）呈現出來，
或讓人聽見（哭一聲就夠了，沒有任何電影裡的嬰兒生下來是不哭的⋯⋯）。還有其它
間接手法，可能只呈現母親的臉龐（大衛・林區〔David Lynch〕《象人》〔*Elephant
Man*〕開頭），但也有可能聲音和影像同時呈現。

　　如果這些敘述方式所要表達的訊息──我們知道嬰兒誕生了──是一樣的，它

逃避：是誰在看？

讓觀眾知道主角被窺伺的典型手法，主要
就是在鏡頭和主角之間，放一些模糊的障
礙物。提姆・波頓在《斷頭谷》（*Sleepy
Hollow*, 1999）裡，就是運用這種方法。

們卻不一定有達到相同的效果或相似的涵義。有的導演是使用**對質**的行家,他們喜歡「詳細說明」,把觀眾擺在事實前面,強迫去看那些有時候情願擺在畫面之外的事,在他們的陪伴之下,觀眾要承受淚臉與砍頭——不管是羞恥、私密還是傳統上心照不宣的場面,都百無禁忌!譬如梅爾‧吉勃遜(Mel Gibson),他顯然很喜歡呈現虐待場面的細節(《英雄本色》〔*Braveheart*〕、《受難記》〔*The Passion of the Christ*〕。相反地,其他導演則是使用**證據**的行家,他們會間接地傳達事件,拒絕直接的場面,但將人物以證人身份呈現出來,他們偏愛反應鏡頭——透過兒子恐懼的眼神來說明父親死亡的表現手法。約翰‧福特(John Ford)《鐵騎》(*Rio Grande*)或馬丁‧柯西斯《紐約黑幫》(*Gangs of New York*),朗霍華(Ron Howard)《浴火赤子情》(*Backdraft*)或喬治‧盧卡斯(George Lucas)《星際大戰2》(*Star Wars Episode II*)便使用這類手法。最後,有些導演喜歡用**逃避**手法,他們通常把銀幕當作是大又暗的藏匿處被戳破的長方形洞隙;重點不是這個洞洩漏出什麼,而是包圍著它的黑暗暗示著什麼。一九二〇年代的蘇聯導演喜歡用這種方式,艾森斯坦(Eisenstein)用「部分代表全部」一語將其理論化——不呈現斷掉的擺錘,而是在地上轉動的齒輪(普多夫金〔Vsevolod Poudovkine〕的《母親》〔*Mat*〕);不呈現從船上掉入水中的醫生,而是他的眼鏡仍然掛在船桅上(艾森斯坦的《波坦金戰艦》〔*Battleship Potenkin*〕)。對這類表現形式型的愛好者而言,音效在最後是很有用的,可以幫助觀眾的想像力去構思、懷疑(或根據狀況,期待)從鏡頭外轉

在鏡格之外

不是因為要看的事情出現在畫面裡,就能在鏡頭看到。卡萊‧葛倫在《香吻盟》裡對著觀眾遮掩他的親吻。

一個意想不到的逃避

導演可以選擇直接面對充滿暴力的衝擊性場面,卻同時逃避情感的表現。在《七劍》這部片的開頭,可以看到震撼的斬首和鮮血四濺的一幕,但是當韓志邦(陸毅飾演)得知未婚妻愛上別人時,卻用一根樹枝(因為太靠近鏡頭,景深很淺而變得模糊)掩飾其悲憤。

換到鏡頭內，到底發生了什麼事。

類型、風格和佈局

如果電影製作成員所選擇的類型對他們而言是熟悉的話，等於給予他們一個製作提綱，也提供觀眾一個期待的空間及解讀的框架。我們不會在家庭喜劇片、藝術寫實片或色情片裡，用同樣的方法拍攝一場愛情戲；銀幕另一頭的觀眾也不會用同樣的方式來看待或解讀這場愛情戲。某些「類型電影」嚴格地遵循著既定規則，有些則是混合不同類型，或兼容並蓄，或是破壞既有電影類型，例如《日落大道》，另外一些則是盡量將規則減到最少。

沒有任何準則能讓人判定一部電影的類型，比較好的方法是把這部片和某部經典加以比較，也就是說，某部片是所有人都認可為某種類型的經典片，然後找出這部片與該經典片的相似處。所有類型的準則更是無法訂定，因為類型是一種約定成俗的標籤，並不具有實質性，會隨著時代、國家和電影愛好者團體而產生波動。

夢幻片、特技片和滑稽歌舞片雖然已經消失，但電影中還是會出現一些夢幻、特技和滑稽歌舞的場面。現在的觀眾看的不再是「幫派片」，而是驚悚片或警探推理片。驚異神怪電影的愛好者以往會滿足於這種唯一標籤，時至今日卻確立了一些細微的差別，例如虐殺片（slasher film）和血濺片（splatter film）之間的不同。前者最早源自希區考克（Hitchcock）的《驚魂記》（*Psychose*, 1960），把一個偏愛使用利器殺人的變態殺手搬上銀幕，因為在英文中to slash意指「割破皮膚」（特別是《德州電鋸殺人狂》〔*The Texas Chainsaw Massacre*〕、《半夜鬼上床》〔*Nightmare on Elm Street*〕、《驚聲尖叫》〔*Scream*〕這類電影）；後者（其名稱意指「濺污片」）表示帶點喧鬧和年輕人風格的直接暴力鏡頭。歷史上這類型的代表導演是《兩千個瘋子》的賀許·高登和《活死人之夜》的喬治·羅密歐。

儘管如此，相較其它藝術，「類型」這個概念對電影是一個更為普遍與有用的標籤，只消看看電視節目雜誌就知道它的普及性，就好比錄影帶出租店架上的分類標示。也許是因為電影向來讓人有「描寫的與欲傳達的是兩回事」的印象，所以電影的實質內容要比形式更明顯。事實上，類型的標籤經常是和內容而非風格更有關係，是依據故事背景或故事情節來分類，而不是依據呈現故事的方式，例如奇幻片、科幻片、浪漫片、西部片、功夫片、警探片、偵探片等等。然而風格還是不免要列入考量……。《電眼人》（*X: The Man with the X Ray Eyes*）和《X戰警》（*X-men*）這兩部片都屬於神怪片，劇情都是邀請觀眾去思考超能力問題，但是從來沒有任何一本主流的

電影雜誌指出過，它們各自的風格其實是有很大差異的——一部用了靜止不動的攝影機、長時間鏡頭和適度的特效，另一部則用眩目的特效煙火、斷續的動作以及雷鳴似的音效。

每當媒體提到風格，總是站在一種創作主義者的立場——某某導演或某某攝影風格（尤其在法國，藝術家和天才仍享有盛譽）。然而，有些風格其實大多是利用視覺及聽覺上的技術或藝術佈局，而非出自於天才型導演的魔術帽。先前在這本書裡，我們已經看過戲劇、馬戲團以及幻燈片講座對攝影機的走位與聲音運用的影響，如同加拿大魁北克學者安德烈·戈德羅（André Gaudreault）所說，電影經常是一種介於兩者間的藝術——有從他處引進舞台裝置手法的明顯痕跡。舉幾個最近這類引進的例子：V8業餘攝影愛好的拍攝方式。對很多觀眾而言，它真實呈現了行為和感情的表現。一個「髒的」影像（影像上有顆粒，有點模糊，並且晃動得厲害）在晚間電視新聞中出現，代表是一個「真實的」影像（不然記者不會播出，如果他們有更清晰的影像的話）。就像描述二〇〇一年911事件保羅·葛林葛瑞斯（Paul Greengrass）的電影《聯航93》（*Vol 93*, 2006）令人覺得「逼真」，絕大原因是因為影像晃動得像在飄著，彷彿一位業餘攝影者偷偷潛入控制室和駕駛艙（攝影機扛在肩膀上的拍攝手法）。就這一點來看，導演拉斯·馮提爾（Lars von Trier）的美學大轉向可謂意義深遠——在使用過於精細的拍攝手法之後（《歐洲特快車》〔*Europa*, 1991 〕），他又回到多半仰賴業餘拍攝手法的「教條電影」（《在黑暗中漫舞》〔*Dancer in the Dark*, 2000 〕），因為精細的技巧儼然已經與歌曲MV和廣告「會撒謊的影像」緊緊扣在一起。

實驗電影和一些利用電影手法陳列在美術館或藝廊的作品，也提供一些靈感。麥可·費吉斯（Mike Figgis）的《真相四面體》（*Time Code*, 2000）是一部以正式管道出片的商業電影，它複製了《雀兒喜女郎》（*Chelsea Girls,* 1966）的布景設計，這部電影由安迪·沃荷（Andy Warhol）執導，在紐約拍普藝術（Pop Art）當道時，只吸引了一小群觀眾欣賞。

用於科技領域的醫學影像和電腦模型（特別是飛行模擬器、人類成長模擬器），則帶動了現今電影某些機器和製作方法的發明——運用於360°掃描、動作捕捉以及無機與有機生物模型的計算法等。《鐵達尼號》航行的海洋或《納尼亞傳奇》（*The Chronicles of Narnia*）裡獅王身上的毛都與混沌數學有關，而與源自盧米埃兄弟的電影傳統較無關。有些**電腦遊戲**（遊戲機、電腦、街機）呈現對前進推拉鏡頭狂熱的特質，這都要拜以「第一人稱」（理所當然用的是前進推拉鏡頭）的當紅遊戲所賜。**電視**讓觀眾可以容忍舊式的好萊塢剪接規則：無視30°和180°拍攝角度規則的談話性與娛樂節目；無法

《魔戒首部曲：魔戒現身》（ *The Lord of the Rings: The Fellowship of the Ring,* 2001），彼得・傑克森（Peter Jackson）執導。亞玟（麗芙・泰勒〔Liv Tyler〕飾演）被一群黑騎士追逐著。

A：短焦距的急速前推拉鏡頭和數位影像特有的插入效果，特別是飛行模擬器。
B：幾個模糊、失焦的短時間鏡頭，意謂著業餘攝影師被超出想像的重大事件弄得手忙腳亂。
C和D：受電視節目影響，不遵守180°拍攝角度的規則已變得稀鬆平常──亞玟從左跑向右方，然後下一秒，從右向左（然而她並沒有繞半圈）。

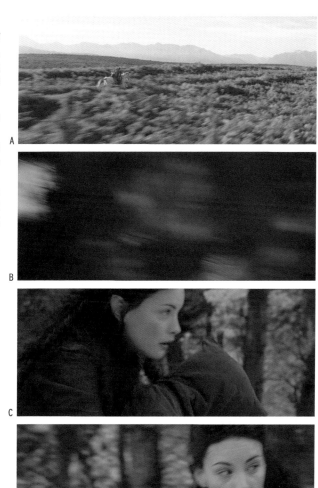

做出完美連戲（不可能在剪片時除掉幾個毛片）的現場節目；除了景物連戲之外，使非常好玩的連戲動作變得平庸的短片。廣告片使某些鑑別度高的刻板影像 (images-clichés) 手法重新變得正當起來，且加快敘述的速度，好比尚皮耶・居內（Jean-Pierre Jeunet）電影中的一些加快鏡頭，例如《艾蜜莉異想世界》（ *le Fabuleux Destin D'Amelie Poulain,* 2001）中，有一幕艾蜜莉納悶男友是不是出事了才失約。諸如此類透過暗示與引用的策略，使得接受並滿足於影射比喻和引用策略的觀眾／目標變得稀鬆平常。

與觀眾玩遊戲

所有影片都會塑造一個「理想的觀眾」，他會竭盡所能和影片配合，會在應該要顫抖、要笑的地方有所反應，而不會後悔買票進場。即使一些不說故事的實驗電影導演也會期待觀眾有一定的表現。當安迪・沃荷放映自己拍攝的凝視影片時，例如播映約翰・吉奧諾（John Giorno）六小時睡眠情景的《眠》（Sleep, 1963），他期待是一場在多媒體表演中的放映會，還有一群進進出出的藝術愛好者，而不是焦躁不安地坐等男孩醒來、穿衣和離開去冒險的觀眾。總之在所有能建立觀影樂趣的小遊戲中，包含以下簡單的四種狀況：分享、逾越、默契和暈眩。

分享 La participation　以「認同」這個名詞出現較為人熟知，因為心理分析的概念比認知心理學的概念更受大眾歡迎（特別在法國）；然而我們不會進入人物的角色中，例如成為一個殘忍的虐待狂或被殘酷虐待的人，會付出過於濫情的代價，只有在真實的治療情況裡才可能發生。而觀眾能夠參與劇情多半是因為這個所謂「精神理論」的心理能力，這在日常生活中應用相當廣泛。這能力在於觀眾能夠以自己的感覺和想法為基礎（因為我們從來只知道一種想法，就是自己的），去想像——並最終能有所行動的方式——他所觀看的人有什麼感覺、在想什麼，也就是如此我們才能在社會中學習、溝通和共同生活。賣座電影就是建立在這種原則上：電影帶領觀眾加入一個團體，將他放置在一個受邀者的位置上，建立他人感情和想法的模式，但不需要真的有所行動，或擔心自身實體安危，就像訓練飛行員的飛行模擬器一樣。

逾越 La transgression　當我們厭倦群體社會或「因為別人」而建立的規則時，「逾越」

觀眾的參與

《野宴》（Picnic, 1955），喬西亞・羅根（Joshua Logan）執導。哈利（威廉・荷頓〔William Holden〕飾演）在兩個年輕女孩面前表現雄糾糾的姿態，此時女孩的母親（貝蒂・菲爾德〔Betty Field〕飾演）突然出現，她垂眼看著哈利裸露的胸膛，後者突然感到羞赧，試圖用籃球遮掩上身。觀眾參與的確立，是因為攝影機拍攝的位置合乎舞台布景結構的邏輯（典型的正拍／反拍鏡頭），還有一個包含兩種涵義（惹人討厭／害羞）的反應鏡頭剪接，以及人物呈現的是人類共同會有的行為。

逾越

《狂人皮耶洛》「妳洋裝裡什麼都沒穿？！妳沒穿襯裙？」「才不是！我穿的是全新、看不出來的 Scandal（醜聞、八卦）牌緊身褲。」貝蒙唸著妻子拿給他看的雜誌。「在我的新褲子裡只有 Scandal，年輕曲線！」然後評論道：「從前有雅典文明、文藝復興，而現在是屁股文明。」這裡出現三種逾越：一是粗魯的字眼，另一個是荒誕地縮短歷史，還有一個技術性的「錯誤」。當貝蒙評論廣告時，他的聲音是在近處被錄下來，帶著些許的熱情，像一個被細心處理過的旁白；然而當他坐在床上說話時，聲音卻是硬梆梆且冰冷的。

可讓只敢想像的慾望得到滿足，即便我們並不是「肆無忌憚地享樂」。電影一直以來就是逾越的，因為它呈現了裸裎和暴力。但是有一些深具電影本色的逾越，特別是那些反抗學院派風格的手法，以及其它似乎已根深蒂固的說故事方式。當希區考克在電影只放映了三分之一就讓女主角死去（《驚魂記》）；當比利・懷特（Billy Wilder）在《日落大道》讓逝者敘說一則故事；當昆丁・塔倫提諾在《追殺比爾2》讓畫面從彩色變黑白只為了搞笑；當馬丁・史柯西斯在《基督最後的誘惑》（*The Last Temptation of Christ*）把底片亮出來，或克勞德・米勒（Claude Miller）在《告訴她我愛她》（*Dites-lui que je l'aime*）把底片重新倒轉回去。這些電影都推翻了傳統，滿足了部分觀眾。

但是如果太過頻繁地違反傳統，反而會倒過來變成既定成規，如此的小遊戲永無止盡的持續著……何況有的觀眾反而喜歡看到意料中的事出現意外的演變，或者喜歡看從頭到尾都以省略手法處理的戲，例如在《大黎明》（*Un flic*）裡，有個盜匪不急不徐地換衣服；在《麥迪遜之橋》（*The Bridges of Madison County*）裡，一對情人就著一首歌持續跳著慢舞。這種對真實時間的尊重，正是尚皮耶・梅爾維爾（Jean-Pierre Melville）和克林・伊斯威特的風格特徵。

默契 La connivence　默契是在一個共同文化的基礎上，將拍片的製作團隊和觀影者結合在一起。特別是在滑稽模仿類型電影中，默契始終存在著。一個滑稽模仿戲之所

默契

《鐵達尼號》網友最愛玩找碴遊戲，如剝洋蔥般抽絲剝繭大成本、大製作電影和討論區裡的經典電影。傑克在甲板上給蘿絲看的素描中，有一幅被傑克命名為〈珠寶女士〉的畫。事實上，其畫作靈感是來自布拉塞（Brassaï）一九三二年在蒙馬特所拍的照片──〈月光酒吧的珠寶女士〉（*La Môme Bijou au bar de la lune*），但照片時間卻是在鐵達尼號遭難的廿多年之後。

以好笑，在於觀眾已知道原始版本。假如觀眾沒看過一九八〇年代任何一部叫座的美國電影，即無須在最近的錄影帶出租店借《驚聲尖笑》（*Scary Movie*）或《機飛總動員》（*Hot Shots*）系列，例如《機飛總動員2》（*Hot Shots 2*）即假設觀眾對《第一滴血》（*Rambo*）非常熟悉。但近年來默契變得重要起來，而且後現代電影大量消費引用（向某部作品致敬）／借用與明顯的暗示，比如《史瑞克2》（*Shrek 2*）。可能是因為所有類型都已玩過，越來越確定只能引用舊作，或是因為廣告已成為一種主流的溝通形式，同樣建立在一整套能喚起觀眾許多共同價值觀的基礎上……。

默契當然會隨著觀眾的能力而變化。例如，布萊克・愛德華（Blake Edwards）的《終極頑皮豹》（*The Pink Panther Strikes Again*, 1976）在片頭字幕裡套用一些賣座電影，從《萬花嬉春》（*Singin' in the Rain*, 1952）到《大白鯊》（*Jaws*），粉紅頑皮豹取代了這些影片的主要人物。勞勃・懷斯（Robert Wise）的《真善美》（*The Sound of Music*, 1966）也是其中之一，裝扮成茱莉・安德魯斯（Julie Andrews）的頑皮豹只有在和原版比較之下，才會讓人覺得有趣，且默契會隨觀眾知道了某個訊息──即《終極頑皮豹》的導演其實是茱莉・安德魯斯的丈夫──而提升。

喜歡使用引用／借用的導演，通常會在觀眾的文化程度上下賭，而且為了顧及其他觀眾，也會想辦法把情節鋪陳得讓沒有相同文化背景的觀眾看得懂。例如艾洛伊・艾克罕（Ellory Elkayem）導演的《八腳怪》（*Arac Attack*, 2002），劇中不敢過度冒險讓其中一位蜘蛛殺手怪物戴上冰上曲棍球頭盔，是因為觀眾可能很熟悉《黑色星期五》（*Friday the 13th*）這部影集──電影大致也落在同一個類型裡。至於《功夫》（2004）的導

演周星馳就比較勇於冒險，認為他的觀眾應該都看過《鬼店》（The Shining, 1980），尤其是電影中火雲邪神牢房門外血流成河的那一幕，然而沒看過史丹利・庫柏力克《鬼店》的觀眾對劇情的理解並不會因此受到影響，他們只會單純地想：「這太誇張了！」還有吉爾・基能（Gil Kenan）的動畫片《怪怪屋》（Monster House, 2006），當製作群讓一個哀怨的角色大叫「史黛拉」時，所針對的不是那些八到十二歲的小觀眾，而是陪他們前來的父母，這是仿悲慘的馬龍・白蘭度在《慾望街車》（A Streetcar Named Desire, 1951）最後一幕的叫聲。

暈眩 Le vertige 在電影裡很早就為人所知，只是在後現代大卡司製作的時代裡，成了首要表現的效果；它採用人類感官會主動產生反應的視聽手法（特別是視覺周圍和耳朵內部）。暈眩從一九二○年開始盛行，剪接多個速度愈來愈快的鏡頭直到畫面一閃而逝，一直是某些導演最愛用的手法。不過，一個機動性強、沒有任何障礙物可以讓它停止的攝影機，尤其是前進的推拉鏡頭，能更完美地地呈現暈眩效果。一段動人的配樂，能讓觀眾恍如置身在一個由超低音包覆的聲音中，就像盧貝松（Luc Besson）在《碧海藍天》（Le Grand Bleu, 1988）一開始的片段就配上艾瑞克・塞拉（Eric Serra）的音樂，更能增加觀眾的觀影樂趣。假如是在一段短片裡，以節奏規律的音樂營造出能迷惑觀眾的氛圍，那又更棒了。

在後現代電影裡，暈眩和默契總是自發地結合。電影連續拋出大量的暗示、影射和親切的提點，形成了一種令人暈眩的分享與距離互相摻雜的混合體。觀眾同時在故事裡，也在故事外，知道自己正面臨著一場猜謎遊戲。

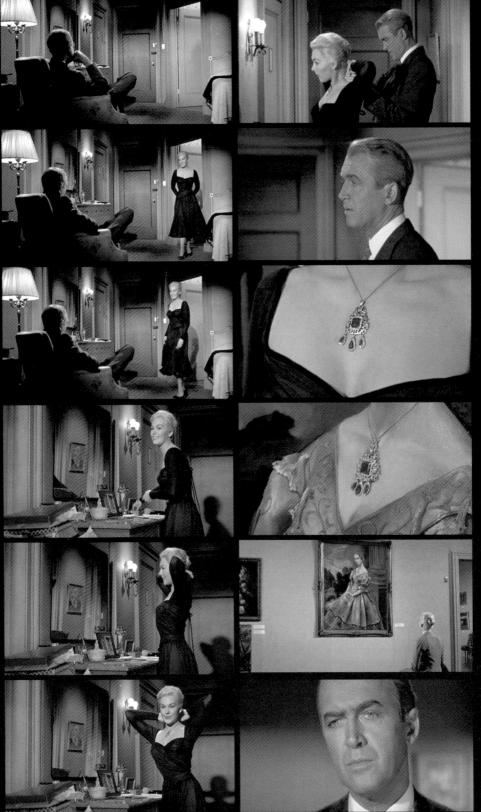

金·露華和詹
斯·史都華（Ja
Stewart）在希區考
的《迷魂記》（Vert
1968）。

段落的分析

默片

工具、風格和技術

默片在廿一世紀初常遭到誤解，「無聲」一詞直指一種「缺乏」，然事實並非如此。以前的觀眾去的並不是「默片電影院」，而是「電影院」。我們會在戲院裡聽到各式各樣的聲音──鋼琴師在彈奏、電影解說員吹噓地解釋影片、觀眾討論劇情，更不用說管風琴的響聲和大廳裡一整團管弦樂的演奏。另一個嚴重的誤解則和早期電影所謂的「笨拙」有關，這個不適當的解讀，仍然建立在一種現代觀眾對過往的判斷。早期電影之所以被視為「笨拙」，是因為我們將它視為電影演進過程裡某種天真的嘗試，進而引領出主宰當今視聽敘述的「標準」語言，否則默片本身自有其價值。多數時候，它代表了最能適應某個時代藝術需求的東西──這就是藝術史學家李格爾（Alois Riegl）所稱的「藝術意願」（Vouloir Artistique）。

　　除了過時的視覺層面，今日尤其讓觀眾卻步的主要原因，是默片本身形式上的特質，而且除了付費有線電視台的冷門時段外，默片不可能在電視上定期播放。我們對這些耍影戲的人之所以會陌生，主要是因為他們用影像敘述故事的方式，但這些方式並沒有表露出絲毫「錯誤」，它們選擇的是當時受人歡迎的一些美學手法。

靜止鏡頭　電影在開始發展的最初幾年，鏡頭始終保持凝滯不動，取景角度只有一個，當時的導演不會用全景鏡頭跟拍演員。一九〇〇年之後，鏡頭的鏡框通常與房間的邊緣吻合，就像是要證明不可能跟拍一個走出鏡框離開現場的演員。在此可以看到電影和攝影之間的關係，常常就像是開拍人員對著演員喊：「不許動！」突然間，演員就在原地比手畫腳起來。

對畫面以外的懷疑　早期電影不喜歡全景以外的鏡頭，特寫鏡頭儘管一開始便出現在科學性電影裡頭，卻是逐漸才為眾人所接受。比利・比澤（Billy Bitzer）首創的藝術光暈即嘗試將影像的邊緣暗化，以集中觀眾的注意力。這是模仿人眼中心視覺和邊緣視覺的偏差，似乎在提示：「看哪，所有的東西都在這裡，不要去想像畫面以外會有什麼有趣的東西，根本沒有！」

偏愛單一角度（用行話說：單一精準）　只用單一角度呈現人、物，且最好從正面。為何讓觀眾從同一空間的不同角度看同一個場景，這或許是受到戲劇的影響，因為觀眾從自己的位置上看一齣戲的進展時，只有一個點（一種角度）。

《騙子就是騙子？》（*Are Crooks Dishonest
?*, 1918），吉爾‧帕德（Gilbert Pratt）導
演。貝比‧丹妮爾絲（Bebe Daniels）飾
演的天眼通高蕾絲醫生的諮詢室。即使
是在一次世界大戰後的「哈洛‧羅伊德」
（Harold Lloyd）風格電影裡，箱子形式（每
邊各開兩扇門）的拍攝手法依然存在。但
是「櫥窗」形式的舞台布景，則允許利用
鏡軸連戲搭配動作連戲，來呈現鏡頭在
「櫥窗」裡的前進或後退。

另一種水平光量

艾德蒙‧布列東（Edmond Breon）和喬
治‧梅爾基奧爾在《朱佛對抗方托馬斯》
裡，透過眼神連戲呈現。

眼神直視攝影機

在《騙子就是騙子？》裡，高蕾絲醫生讓觀
眾來評斷她有多驚訝。右：哈洛（哈洛‧
羅伊德飾）對觀眾眨眼，但斯納柏‧波
拉德（Snub Pollard）飾演的夥伴斯納柏卻
背對著觀眾。

暴力剪接　一九二〇年代某些電影的鏡頭連接速度，有如一場音樂錄影帶的晚會一樣
快速；艾森斯坦的《十月》（*October*）片長不到兩小時，使用的鏡頭卻多達3,225個。
當時有不同的剪接規則，如今則以影片的流暢感為優先，亦即動作連戲。在一九一〇
及二〇年代，動作連戲和其它類型的連戲一同被使用，導致當時的剪接表現比今日更
大膽，如今某類型的現代電影樂於採用這種手法，且能有系統地運用。

不避諱眼神直視攝影機　　看得出來這與馬戲團及咖啡廳裡的歌舞雜耍表演有關。表演
者藉著使眼色尋找與觀眾的默契，要觀眾用眼神作證（透過他扮演人物的真誠、不幸
遭遇或狡詐行為）。如今，電影和這些現場表演藝術之間持續的關係已被時間抹煞，眼
神直視攝影機等於是將觀眾放在一個被抓包的偷窺者位置上，令人感到不舒服。但後
現代電影是自發性的「新原始主義者」，尚皮耶‧居內的《艾蜜莉異想世界》即重拾對
觀眾使眼色的手法。

月球旅行記 *Le Voyage dans la lune,* 1920

導演、剪接、特效：喬治・梅里耶（Georges Méliès）。　**製片**：星辰影業（Star Film）。　**編劇**：喬治・梅里耶改編自奧芬巴克（Jacques Offenbach）、凡爾納（Jules Verne）和威爾斯（Hubert G. Wells）三人的小說。　**影像（黑白）**：米修（Michaut）製作。　**布景**：克勞德（Claudel）。　**服裝**：珍娜・梅里耶（Jehanne Méliès）。　**演員**：喬治・梅里耶（飾演巴本福伊教授）、蓓樂德・貝爾儂（Bleuette Bernon，飾演弗爾蓓、月亮）、弗克多・安德（Victor André）、狄皮耶（Depierre）、法玖（Farjaux）、克爾姆（Kelm）和布魯內（Brunnet）（飾演探險隊隊員）、夏特羅芭蕾舞團的舞者們（飾演星星和推大砲的船員們）、女神遊樂廳的雜技演員們（飾演塞勒尼得一族）。　**片長**：根據拷貝和放映的速度，大約十到十三分鐘（280 公尺長）。

劇情簡介

在一棟中世紀建築的大廳裡，太空人俱樂部正在舉行科學研討大會。巴本福伊教授向聽眾說明他的月球計畫之旅，卻遭到聽眾的激烈反對，雙方互毆起來。秩序恢復後，出現了五名自願者，隨後這些科學家穿著華麗服裝離開了大廳。在一間巨大的工廠裡，他們建造了一座可以把火箭砲彈發射到月球上的巨型大砲。這些太空人就位後，一群穿著水手服的年輕女孩推著被大砲發射出去的火箭砲彈。火箭砲彈插入月球地表後，裡面的乘客便展開登月。他們凝視著繁星點點的太空，先是睡著了，後又遇到大風雪，然後潛入月球球心，接著太空人遇到了住在這星體上的種族——塞勒尼得一族。太空人被捕後被帶到月球之王面前。他們成功脫逃，重新登上火箭砲彈然後離開月球。火箭砲彈墜落在海面上，人們用船拖著這些太空旅人到碼頭，他們在那裡受到人群熱烈地歡迎。為了表達對他們的敬意，人們塑造了一座雕像。這些探險家正式被授予勳章，還展示一名被火箭砲彈勾住而受困的塞勒尼得人。

影片介紹

對一九二、三〇年代的電影史學家來說，這是第一部在國際上大受歡迎的特效影片。當時電影設備還處於「原始」階段，影片都是由幾個並置畫面組成的短帶子，每段片長很少超過五到八分鐘，電影製作都還是純手工，要直到一九〇五年以後才邁入工業階段。

　　無庸置疑的，由喬治・梅里耶所屬的星辰影業主導了一八九八至一九〇六年這段電影起源期間。當時梅里耶拍攝了幾十部主題短片，甚至一星期拍一部片，然後將

片子賣給坊間的電影院老闆。頭幾年，他拍了些和盧米埃兄弟相同主題的風景片：如1896年的《水澆園丁》（l'Arroseur）、《火車進范森站》（Arrivée d'un train en gare de Vincennes），以及《園丁燒雜草》（Jardinier brûlant des herbes），這些風景影像都搭配他在胡迪尼劇院表演的魔術。但梅里耶很快地轉而專攻奇幻影像和特技影片，例如在《胡迪尼劇院消失的女子》（Escamotage d'une dame chez Robert Houdin, 1901）裡，他利用影像停格和「替代技巧」來改善「劇院魔術表演」的這種典型主題——躺在石棺裡的女人的消失—變身—重現；另外，在《橡皮頭》（l'Homme a la tete de caoutchouc, 1901）裡，他運用可以變化臉部大小的軌道推拉鏡頭效果，方法是讓演員（即梅里耶本人）走近鏡頭。

　　梅里耶選擇朝「電影表演秀」探索，就如同他明確指出這是「一種用戲劇和引人入勝的手法拍成的電影」，為了達到這個目的，他於一八九七年在蒙特羅蘇巴（Montreuil-sous-Bois）蓋了一座電影製片廠，結合超大尺寸的攝影棚，寬十七公尺，長六十公尺，還有為了採光挑高六公尺的玻璃屋頂，和擁有樂池、機械裝備、布景與後台的戲劇舞台，梅里耶在此拍攝了超過五百支影片（後來只找到其中兩百部）。早些年他虛構、重組一些新聞事件，如《馬提尼克島火山爆發》（Éruption volcanique à la Martinique, 1902）；奇幻童話如《小紅帽》（le Petit Chaperon rouge, 1901）及《卡拉伯斯仙女》（la Fee Carabosse, 1906）；冒險片如《格列佛遊記》（Le Voyage de Gulliver）；喜劇片和滑稽片如《拾荒者的玩笑》（Une bonne farce de chiffonnier, 1896）、《無病呻吟》（le Malade imaginaire r, 1897）以及《消化不良》（Une indigestion, 1902）；有關政治抨擊及其活動分子的片子如《德雷福斯事件》（l'Affaire Dreyfus, 1899），或是科幻片《月球旅行記》。

段落介紹

《月球旅行記》在星辰影業目錄的編號是399號到411號，主要是賣給流動商販的十二件單元作品。當時電影還沒有「鏡頭」一詞，因為其中涉及到空間布景和不同鏡頭範圍的分鏡。在梅里耶和其它同時代的電影裡，故事的單位就是一幅畫的單位，也就是一個用全景鏡頭取鏡的布景，在裡面有事件的發生和演員的走動，不過我們可以從「敘述性畫面」將布景單純區分出來。精確地講，我們在本片觀察到十八個不同的布景和廿九個畫面。在呈現月球表面平原的七號布景裡，有五個不同畫面被用來描述五個連續發生的事件：地球的亮光、火山爆發、在星空下做夢、大暴風雪以及降落火山口。比較罕見的是一個畫面有兩個布景；例如，火箭砲彈朝海面墜落包含了兩個布景，一個是火箭砲彈穿越太空，另一個是火箭砲彈掉落在海上。

分析

簡短的影片有助於我們詳列連續畫面和布景,同時也快速的介紹動作部分,以便對分鏡以及「原始再現模式」特有的表達方式多做分析。

布景A　太空人俱樂部。畫面1:在太空人俱樂部舉行的科學研討大會。　畫面2:對科學家解釋旅行計畫,受到廣泛的熱情歡迎。這兩個畫面符合皮埃爾・讓(Pierre Jenn)在《電影期刊》(l'Avant-Scene cinema)上發表的目錄和分鏡圖,但在保留下來的影片裡很難察覺到這個分鏡,可能是影片一開始就少了幾個影像,因為有些畫面從未被尋獲,譬如最後一個畫面。

布景B　在巨大的工廠裡。畫面3:在工廠裡興建火箭砲彈❷。

布景C　巨大的工廠。畫面4:鑄造廠、高爐、鑄造巨型大砲。

布景D　巨型大砲的炮閂。畫面5:太空人進入火箭砲彈裡。　畫面6:裝載大砲❸。

布景E　巨型大砲。畫面7:精銳部隊遊行、向旗幟敬禮、發射❹!

布景F　太空和月球。畫面8:在太空航行、接近月球。　畫面9:抵達月球❺▶❽。

布景G　月球地表、某處平原。畫面10:降落在月球上的火箭砲彈❾、地球的亮光❿。　畫面11:火山口的平原⓫、火山爆發。　畫面12:作夢、流星、大熊星座、月神、雙星⓬、土星。　畫面13:大暴風雪⓭。　畫面14:零下四十度、降落其中一個火山口。

布景H　巨型香菇的洞穴⓮⓯。畫面15:月球內部、巨大香菇的洞穴。　畫面16:遇

見塞勒尼得族、壯烈而滑稽的打鬥。　　畫面17：淪為階下囚！

布景I　月球之王的宮殿⓰。畫面18：月球之王、塞勒尼得軍隊。

布景J　月球風景。畫面19：越獄。　　鏡頭20：窮追不捨。

布景K　月球岬角。畫面21：太空人找到砲彈、離開月球⓱⓲。

布景L　星際真空。畫面22：直墜落到無底洞裡⓳。

布景M　太空。畫面23：砲彈掉入無底洞裡。

布景N　海洋、大自然景色。畫面23（接續）：砲彈掉入海裡⓴㉑。

布景O　海洋深處㉒㉓。畫面24：在海洋深處。

布景P　在港口出現。畫面25：獲救，回到港口。

布景Q　城鎮廣場。畫面26：盛大節慶、婚禮慶典。　　畫面27：褒揚和頒授勳章給探險英雄。　　畫面28：水手和消防員的浩蕩遊行隊伍。

布景R　廣場某角落。畫面29：市長和市議員舉行紀念銅像揭像儀式㉔。　　畫面30：大眾歡慶（未尋獲該膠捲）。

　　正如我們所見，本片主要手法是當布景改變，就會有對應的畫面。但有時在同一

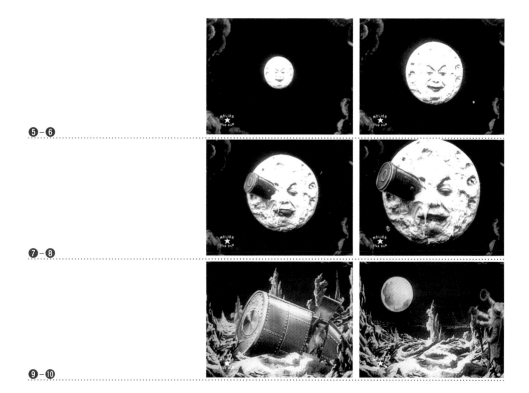

❺－❻

❼－❽

❾－❿

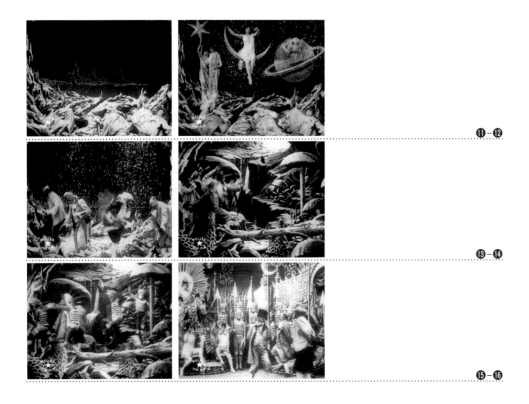

布景裡，畫面是透過幾個連續動作組成的敘事小單位來呈現。

　　本片劇本出自於梅里耶之筆，但他聲明其靈感來自凡爾納，特別是其中兩個故事：《從地球到月球》（ De la Terre a la Lune ）和《環繞月球》（ Autour de la Lune ）。從威爾斯的作品裡，梅里耶借用「有著老鷹頭的龍蝦人」來構思地底民族塞勒尼得人。這些「奇特且驚異的」十八個布景和卅個畫面震撼了一九〇二年的電影探索，也奠定了大場面的場景設計（和盧米埃兄弟一些戶外的取景不同）及幻想主題，比史丹利‧庫柏力克的《2001太空漫遊》（ 2001 Space Oddesy ）早了六十年。梅里耶不再改編戲劇表演，像是之前的「長」片如《灰姑娘》（ Cendrillon ）或《藍鬍子》（ Barbe-Bleue ）。他開始構思新的故事，並從一八七五年由奧芬巴哈籌劃，取材自凡爾納的滑稽夢幻歌劇中尋找靈感。

　　對一九〇二年的觀眾來說，最令人嘆為觀止的是不斷更新的豐富布景，將劇場機器（在畫面11和13出現的雪景、火山爆發）和電影剪接（疊印、砲彈發射的快速剪接；回程用到三個連續的布景和空間、動作和方向，以及塞勒尼得族人的出現和消失串聯起來）的可能性推到極致，海上降落一景也讓我們預視到今日載人衛星回程的盛況。

大部分的鏡頭都遵循了原始的分鏡規格，其中主導的是全景鏡頭的範圍：太空人俱樂部、工廠屋頂、月球上的平原、塞勒尼得國王王宮、結尾時的城鎮廣場。鏡軸主要與布景深處正面垂直，但是當梅里耶要強調岬角尖和虛無太空時，他也從側邊拍攝砲彈。為了讓觀眾能更清楚地看到火箭砲彈被放入大砲裡，或是水手服女孩們的手勢，有時他會選擇一個較近的鏡頭範圍，比如用半全景鏡頭。全片只有畫面1的長度較長：在敘述太空人會議和巴本福伊教授演講的細節時，梅里耶想要呈現其誇張的手勢（這一幕後來在流動商販放映時受到「大肆吹噓」）。

　　本片的每個畫面都各自獨立，發展出來的情節不太會延伸到之後的畫面裡。人物總是全身取鏡，從遠方遙望，杜絕任何角色認同。

⑰ – ⑱

⑲ – ⑳

㉑ – ㉒

㉓ – ㉔

　　梅里耶並不特意製造剪接效果，但是在兩種情況下他將呈現的布景快速地串連著。其一是去程的軌跡，是對著月球用前進推拉鏡頭呈現出來。一個內部分段（即省略）鏡頭，能從月球的角度來看火箭砲彈的出現；這是梅里耶最有名的影像，是他的正字標記。其二是回程的路途，也是快速省略帶過，他把三個短「鏡頭」連接起來（布景13-15），加上三個帶有節奏的連戲動作，同樣是由上到下、垂直方向的取鏡。行程的幾個階段運用並置剪接快速地呈現。

　　本片的視覺圖像可歸類為一九〇〇年代的繪圖藝術，以及藝術家羅畢塔（Robida）的版畫風格，梅里耶本人就曾是素描畫家及諷刺漫畫家。布景8的巨型香菇洞穴裡奔放的原始風貌、懸崖上突出的樹幹、瞬間長大的神奇香菇，這些對一九二〇、三〇年代奇幻電影布景師的想像力有相當深刻的影響。威利斯・歐布萊恩（Willis O'Brien）在為梅里安・庫伯（Merian C. Cooper）和爾尼斯特・休塞克（Ernest B. Schoedsack）的代表作《金剛》（King Kong, 1933）想像史前叢林一景時，曾明確地提到本片中洞穴❶❺❻和砲彈在岬角上保持平衡❼❽的影像。同樣的，塞勒尼得族的條紋服飾和長矛，在頭幾部改編自《泰山》（Tarzan）的冒險電影裡的原始居民身上看到。我們也注意到布景7的豐富視覺影像——探險家所看到緩緩出現的月球地表，這個奇觀讓在畫面前景的人物們為之傾倒❿，不禁讚嘆地球的光芒。當他們入睡時，梅里耶以女性形象扮演的星辰和行星幻影，從視覺上具體呈現其夢境⓬。

　　為凸顯太空人的冒險行為及其英姿，梅里耶安排了穿著水手服的女舞者一路護送。這個帶有情色味的手法幾年後被麥克・山內（Mack Sennett）引用，在金石（Keystone）電影公司出品的喜劇片裡，有一大群的「泳裝美女」部隊。

　　梅里耶的《月球旅行記》在全球各地上映後為他贏得榮耀，但卻未替他帶來財富，因為這部片被其它電影公司厚顏無恥地抄襲，尤其是百代（Pathé）影業，這股抄襲風之後也吹進美國。

將軍號 *The General,* 1926

導演：巴斯特・基頓（Buster Keaton）與克萊德・布魯克曼（Clyde Bruckman）。　**製片**：約瑟夫・申克（Joseph M. Schenck）。　**編劇**：巴斯特・基頓、克萊德・布魯克曼、艾爾・波斯柏（Al Boasberg）、查爾斯・史密斯（Charles Smith）改編自威廉・畢登格（William Pittenger）的小說《火車大追擊》（*The Great Locomotive Chase,* 1863）。　**影像**：德佛瑞・詹寧斯（J. Devereux Jennings）、柏德・漢斯（Bert Haines）。　**演員**：巴斯特・基頓（飾演強尼・葛雷）、瑪莉安・梅克（Marion Mack，飾演安娜貝爾・李）、查爾斯・史密斯（飾演安娜貝爾的父親）、法蘭克・巴尼（Frank Barnes，飾演安娜貝爾的哥哥）、格倫・卡文德爾（Glen Cavender，飾演間諜頭子）、吉姆・法雷（Jim Farley，飾演北方聯邦政府將領）、佛瑞德瑞克・佛隆（Frederick Vroom，飾演南方同盟將領）。　**片長**：約一〇七分鐘（八個捲盤，約2,287公尺長）。

劇情簡介

南北戰爭前夕，在南方的小鎮瑪麗塔，強尼・葛雷駕駛著一節負責牽引區域性火車的富麗堂皇火車頭「將軍號」。他愛慕鎮上一位名叫安娜貝爾的少女。某天強尼到安娜貝爾家拜訪，安娜貝爾的哥哥告訴父親北軍已經佔領了桑特堡。戰爭開打後，強尼想要加入軍隊，但軍隊將領希望他繼續當火車頭駕駛員，安娜貝爾感到非常失望，只有在強尼穿著軍服時才願意跟他說話。

　　一年後內戰爆發，在北軍司令部裡，泰勒將軍準備偷竊南方的火車。安娜貝爾離開小鎮去與負傷的父親會合，但是卻被強行帶上已被北方間諜佔領的將軍號。強尼聚集一群南方軍追捕這群逃跑者，在毫不知情的狀況下穿越了戰場前線，北方間諜發現，只有他會駕駛火車頭。強尼逃跑後，在森林裡過夜。隔天早晨他走進一間北軍司令部的房子，救走了安娜貝爾，兩人一起來到一個火車站，在那裡發現了將軍號，將它奪回後便回到南方戰地前線，他反過來被一群正在洛克河另一邊正準備強烈反擊的北方士兵追趕。

影片介紹

巴斯特・基頓出生於一八九五年，剛好是盧米埃兄弟電影誕生那一年，他拍攝《將軍號》時才剛滿卅一歲，電影生涯如日中天。基頓的父母是馬戲團演員，他從三歲起就接受雜耍和小丑把戲的訓練。一九一七年踏入電影圈，一開始先和「肥仔」阿巴寇（Fatty

Arbuckle）在《肥仔肉販男孩》（*The Butcher Boy*）搭檔演出，直到一九一九年的《修車廠》（*The Garage*），共演出超過十二支短片。隔年基頓成為導演，和艾迪・克林（Eddie Cline）在《神槍手》（*The High Sign*, 1920-1921）中共同演出，直到《熱氣球》（*The Balloonatic*, 1923）和《愛窩》（*The Love Nest*, 1923）為止，總計又拍了廿多部共兩個捲盤長的影片，是好萊塢唯一不是由金石電影公司旗下麥克山內學院所製作的大型滑稽笑鬧片。一九二三年是基頓邁入長片製作的一年，他同時身兼演員、共同製片和導演。在《將軍號》之前，他連續拍攝了六部長片，從《三個時代》（*The Three Ages*, 1923）到《七個機會》（*Seven Chances*, 1925）和《西行》（*Go West*, 1925），一部比一部精采。《將軍號》是由基頓與姊夫約瑟夫・申克和美國軍隊及西部鐵路公司聯合協助製作，由藝術家合夥人協會發行，於一九二六年十二月十八日在紐約首次公開上映。

《將軍號》不單只是又一部笑鬧片而已，也是一部重新呈現南北戰爭歷史的電影，投入鉅資拍攝，而且劇本結構嚴謹。故事從一名火車頭駕駛員的單純角度敘述，強尼・葛雷只想奪回他寶貝的火車頭（將軍號），並趁機贏得漂亮的安娜貝爾的芳心。他經歷了南北戰爭，穿越了兩軍陣營，即使電影相當程度上批判了北軍和間諜，但絲毫未脫離個人觀點，就像法布瑞斯（Fabrice，譯按：斯湯達爾小說《帕爾馬修道院》的主角）在滑鐵盧一樣。另外，劇本取材於真實的戰爭，並改編自威廉・畢登格一八六三年出版的小說，小說結局是偷火車的北軍全遭處決，電影顯然沒有保留這個悲劇結局。後來，小說於一九五六年被改編成一部針對南北戰爭的冒險片，並且從北軍的角度出發，片名是《火車大追擊》（*The Great Locomotive Chase*），由法蘭西斯・萊恩（Francis D. Lyon）執導，迪士尼製作。

《將軍號》之後，基頓只拍了四部默劇長片：《大學》（*College*, 1927）、《小比爾號汽船》（*Steamboat Bill Jr.*）、《攝影師》（*The Cameraman*, 1928）和《困擾婚禮》（*Spite Marriage*, 1929）。雖然他持續演出直到一九六六年去世，特別是在山繆・貝克特（Samuel Beckett）所寫的劇本《影片》（*Film*, 1965）裡，但邁入有聲電影對他的電影生涯卻是致命一擊。

段落介紹

我們來到結構相當對稱的電影中段部分。第一部分，在寧靜祥和的瑪麗塔鎮揭開序幕之後，電影描述北軍間諜駕駛著將軍號逃跑，以及強尼的緊追不捨。第二部分一開始，是強尼和安娜貝爾一早到達一處北軍駐紮的車站，他們正把袋子裝上火車。強尼最後終於找到將軍號，並將安娜貝爾藏在黃麻布袋裡運上火車。

分析

《將軍號》可分成兩大行動：去北方和回南方。這兩個行動都被一個開場白（戰爭爆發前小鎮寧靜的生活）以及一個結局（多虧橋梁被破壞、列車跌落和攻擊者撤退，兩位主角回到瑪麗塔鎮，暫時逃離北軍攻擊找到平靜）所框架起來。

在電影開始四十分鐘之後，一個字幕板點出了電影的中心，並伴隨著兩個用淡入連接的鏡頭。這對情侶夜棲樹下，安娜貝爾蜷縮在強尼肩上。字幕板寫著：「經過了一晚平靜又令人煥然一新的休息之後⋯⋯」。一個全黑的開場後，觀眾再度看到這對情侶維持同樣的姿勢一動也不動。強尼被一顆掉落在他身上的松果嚇得驚醒過來（段落的鏡頭1，長廿九秒）。

❶-❷

❸-❹

❺-❻

❼-❽

⑨ — ⑩

⑪ — ⑫

⑬ — ⑭

接著是一連串回老家的高潮情節，但我們難以真正界定出獨立的段落。我們繼續跟著強尼的冒險，看到他對於追捕者持續攻擊的焦慮，以及他與安娜貝爾之間有時呈現緊張的複雜關係。假如我們將回到南方陣營視為空間和敘述段落的分割依據，那麼必須要等廿分鐘（電影開始一小時後）才會看到用全景拍攝的南方軍營。在男女主角醒來和南軍的兩個鏡頭之間，廿分鐘裡共計有140個鏡頭，每個鏡頭的平均時間是八到十秒。它們對逃亡者與追捕者的每個動作與眼神進行分解，串連著全景鏡頭，拍攝在鐵軌上互相追趕的列車，以及用中景鏡頭拍攝火車頭裡、媒車與鐵軌上的人物等。所有鏡頭皆嚴謹地以典型的平衡構圖取鏡，景深大且光線充足。

剪接鏡頭高明地組織大致上持續的段落，結合了鏡頭的地點與類別所呈現的一系列高潮。喜劇手法不斷創新，幾乎每個鏡頭都有一個或多個笑點。

在這一連串的段落裡，最值得稱道的是它們絕對的邏輯性。基頓倒過來重拍第一場追逐戲高潮，就像北軍間諜之前切斷電線，強尼拔掉電線桿，切斷電報通訊❶；為了把障礙物散落在鐵軌上，他推倒火車廂的隔板❷▶❻，就像之前北軍扔下鐵軌枕木改變鐵軌的道岔一樣❼❽。當然這是一個結構嚴謹的交替剪接，能夠不中斷地放映追

趕者和被追者的鏡頭，製造一種愈來愈強的懸疑性，直到追逐結束。第一場追逐過程結束後，變成是強尼在森林裡逃跑，至於第二場追逐戲，最後則是以列車跌落進河裡和北軍的撤退收尾。

以表情、手勢以及與事物的關係為笑點的諸多細節出現在鏡頭內部，豐富了重複的詼諧性。在鏡頭8和9，強尼遺失了一隻鞋，便將之前已經找過裝著十幾隻士兵鞋子的黃麻袋傾倒出來，在鞋堆中狂亂翻著，確定袋子空空如也後，再笨手笨腳地把抵抗著的安娜貝爾硬塞進去。在之後的鏡頭37和38裡，他成功地潛進裝行李的車廂。他先把頭鑽進去，因為踢到一個袋子而跌倒，然後朝火車車廂尾丟擲兩個貨物箱，推開一個桶子，好幾次都踏到安娜貝爾藏匿的袋子上；最後她把頭伸出袋子外，揮舞著一根鐵棒，強尼把棒子搶過來扔了，帶著安娜貝爾往火車頭的駕駛室走去❾▶❸。在車廂口，安娜貝爾費盡心思想逃走，強尼跟她拉扯不休，費了好大勁才把她丟到運煤火車廂❹。

接下來的段落裡，是大木塊造成的災難。強尼把這些大木塊朝火車的運煤車廂丟去，第一個木塊彈起來然後倒地❺▶❽，第二個木塊把凸出運媒車廂的木塊都撞倒了，第三個木塊掉到鐵軌的另一側。這些動作都是用全景鏡頭連拍，始終沒有使用任何特效，而且都有一個大景深可以清楚地觀察到強尼路徑的細節（鏡頭45）。稍後，安娜貝爾拔掉水槽水管的那一段之後，強尼正替鍋爐加煤，安娜貝爾吃力地抬著一段梁木，她看到梁木中央有一個大洞，把它從車廂上丟出去（把梁木的洞呈現出來的74號鏡頭，是這個段落幾個少數特寫鏡頭中的一個）㉑㉒。安娜貝爾不知該如何幫忙強尼，

❺-❻

❼-❽

⑲ – ⑳

乾脆打掃起駕駛艙 ㉓。強尼從她手中搶去掃帚，從車廂裡丟出去。安娜貝爾將一根細木棍放進鍋爐裡，強尼又遞給她一根小樹枝。待安娜貝爾精疲力竭，強尼撲向她，作勢要掐死她，旋即恢復鎮定親吻她。

　　這些動作的創新點在於演員基頓動作的節奏感，他不斷地跑跳、靜下來又重新出發。當他下來換軌道岔重新啟動火車頭時，在山丘上追趕著火車，在最後關頭終於跳上火車的防震板。

　　一個遠處側邊取鏡的鏡頭，顯現基頓令人嘆為觀止的技藝：在鏡頭81，北軍的列

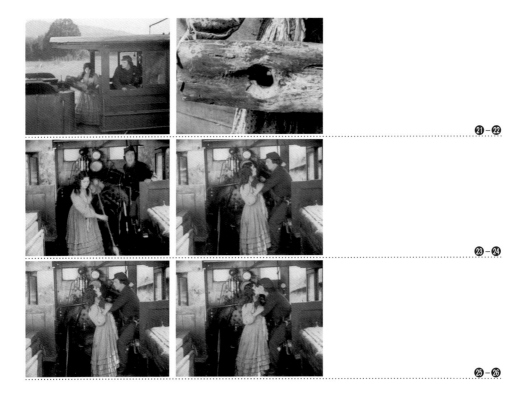

㉑ – ㉒

㉓ – ㉔

㉕ – ㉖

車快要趕上強尼的車廂 ❷❼ ❷❽。一名士兵利用鐵桿勾住火車頭車廂，此時從側面拍攝的推拉鏡頭持續跟拍爬上車廂的士兵，接著拍強尼解開火車頭車廂與運煤車廂間的連結。當火車頭開始加速前進，他回頭往運煤車廂方向跑 ❷❾。值得一提的是，影片中的

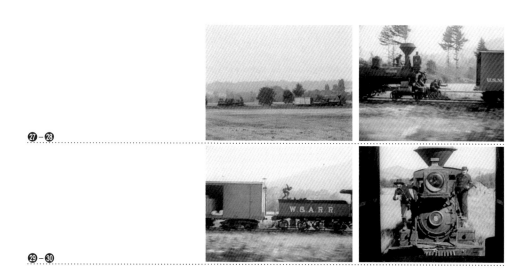

❷❼－❷❽

❷❾－❸⓿

那些高難度肢體動作完全由基頓親自上陣演出，且深以沒有使用任何火車頭或橋樑的模型為傲。火車頭在搖晃的鐵軌上舞動更是精采；火車頭從爆炸的橋樑墜落洛克河的著名場景 ❸❶ ❸❷，同樣令人難忘，在八十年後的今天，仍有觀光客前來參觀拍攝現場，而當年的火車頭仍然留在河底。

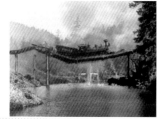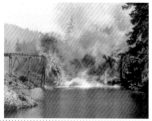

❸❶－❸❷

十月 *October,* 1927（或譯《撼動世界的十天》）

導演：艾森斯坦（Sergei M. Eisenstein）。　　**劇本**：艾森斯坦。　　**影像**：愛德華・提塞（Edouard Tissé）。　**布景**：弗拉德米爾・柯瑞奇尼（Vladimir Kovriguine）。　**演員**：凡斯尼・尼柯朵夫（Vassili N. Nikandrov，飾演列寧）、尼古拉・帕波夫（Nikolai Popov，飾演克倫斯基）、包里斯・里瓦諾夫（Boris Livanov，飾演帝什申科部長）、愛德華・提塞（飾演德軍）、波德夫依斯金（Poïdvoïski，飾演革命軍參謀長）、冬宮的工作人員和數千個由軍隊和艦隊支援的群眾角色。　　**片長**：根據拷貝，約八十二到一〇六分鐘（2,220到2,873公尺長）。

劇情簡介

關於一九一七年發生在彼得格勒主要的政治情節，直到冬宮被擊和布爾什維克黨取得政權為止。一開始，銀幕出現示威群眾搗毀亞歷山大三世雕像的畫面。一名東正教神父為互相祝賀的軍官和資產階級祈福。在前線，蘇聯和德國士兵互相交好起來，接著一聲砲彈響起。一九一七年二月，彼得格勒發生飢荒和酷寒；四月，列寧在芬蘭火車站受到一群政治活動份子的歡騰接待；七月期間出現抗議人潮，軍人在臨時政府的命令下朝示威人群開槍，一群反抗議份子虐待一名敵方的掌旗人。布爾什維克黨的總部遭到破壞。克倫斯基自比為拿破崙，和柯尼羅夫將軍對抗。布爾什維克黨重新對士兵進行宣

傳，決定將彼得格勒的無產階級武裝起來。十月裡，革命軍委員會展開行動計畫，布爾什維克黨發動武裝起義，侵佔冬宮，他們在那裡只遭遇到軍校學生的微弱抵抗。

影片介紹

在一九二七年，艾森斯坦因《波坦金戰艦》耀眼的成就揚名國際，他將悲愴的主題發揮得淋漓盡致，革新了剪接手法，當時只有廿九歲。一八九八年出生於里加的艾森斯坦讀完土木工程學後，於一九一七年參加了民兵部隊，並加入紅軍，擔任新政體的

宣傳布景師，之後升上布景師長，然後成為第一個無產階級文化工人劇團的經理。一九二一至二二年間，艾森斯坦參加梅耶荷德（Vsevolod E. Meyerhold）的課程，和友人特瑞提雅可夫（Sergei Tretiakov）共同籌劃政策宣傳的表演，他的劇團充滿「怪誕主義」的風格，顯示受到馬戲團和戲劇藝術誇張表演的影響。一九二三年，他寫了第一篇有關「魅力蒙太奇」的文章，聲明已運用在第一部由無產階級文化劇團製作的長片《罷工》（Strike）中。一九二五年在政府要求下，為了紀念一九〇五年，他接著選擇波坦金戰艦海軍叛亂的故事為題材開拍。在這部劇本快速出爐且隨即拍成的電影裡，他增加很多精彩的片段：海軍在橋上的叛亂、奧德薩居民在一具海軍屍體前遊行，整部電影在示威者於奧德薩的樓梯遭到哥薩克部隊屠殺的著名片段時達到最高潮。

艾森斯坦在幾年內便成為剛起步的蘇維埃電影的民族英雄，他致力於鄉村公社的主題如：《總路線》（The General Line, 1929），但為了投入拍攝高成本製作的《十月》，有段時間放棄了這的計畫，《十月》被公認是新權力的宣言，和針對布爾什維克革命份子成功改革路線的政治分析。艾森斯坦得到軍隊和城市工會的協助，在經濟危機期間給予他特殊的拍攝條件，好幾個晚上城市停電，就只為了供應照明讓他拍片。

艾森斯坦很快就拍完這部片，以瘋狂的速度剪了3,225個鏡頭，就為了一部不到兩小時長的史詩電影。這「衝鋒槍」式剪接用短暫的幾秒鐘鏡頭，讓他將自己野心勃勃的「知性蒙太奇」理論付諸實行。但政治領導人特別是列寧，觀影後的失望之情同樣和本片野心一樣大。這部片子因過於知性、敘述混亂和缺乏直線敘述以及主要人物而飽受批評，加上當時領導當局發生了內部鬥爭，要求這位導演進行自我檢查，刪去在第一次剪接裡過多的托洛斯基畫面。事實上，這部片完全避開了對個人的崇拜，就連列寧也只出現短短幾分鐘而已。

段落介紹

我們要分析的是七月裡，那個因為幾個震撼的影像而著名的「精采」段落：示威群眾的逃逸、馬車和白馬的離散、躺在橋樑裂縫處的少女屍首、掌旗人面朝下倒在河中。這也是解讀影片的政治背景，以及瞭解一九一七年劃時代革命事件的關鍵段落。影片一開始是一段隱喻的情節，沙皇亞歷山大三世的雕像被推倒（段落1，從鏡頭1～69，兩分鐘長）。接著連續五個「段落」或敘述單位：臨時政府暫時得到認可，隨著字幕「敬所有的人！」，德軍和俄軍在一九一七年的戰壕裡出現短暫的交誼，旋即又因臨時政府決定和同盟國繼續作戰而嘎然中止。戰爭機器壓垮了士兵，就像飢荒和嚴寒攻擊彼得格勒的婦孺。四月三日列寧回來了，手中揮舞著布爾什維克黨的旗子，在芬蘭的火車

站裡受到革命份子、工人和軍人的歡呼擁戴（段落5，鏡頭238 ～ 294）。字幕傳遞著標語：「臨時政府將不會帶來和平、麵包和土地。」用全景拍攝的浩瀚人潮為接下來的段落掀起了序幕，字幕板298把它命名為：「七月天」。

分析

「七月天」這個段落以鏡頭295開始，用俯攝全景鏡頭呈現彼得格勒廣場；以鏡頭651的仰攝鏡頭呈現被洗劫的布爾什維克黨部陽台作為結束，影片接著呈現克倫斯基進入冬宮。這個段落在片頭字幕出現後的12分33秒出現，一直持續到22分20秒，片長十多分鐘。事實上，這是這部片唯一真正的獨立段落，以副標題「七月天」代表一個開始、一個結束。之後，影片攝製呈現出非常複雜的狀況，完全不連貫的場景和動作層層疊疊交錯著，因此很難將某些部分區分出來，不論是整部片子的視覺脈絡、鏡頭的重複和交替，都屬於馬賽克影像和拼圖結構。當然，故事的主軸是按年代和軍事起義的準備階段展開的。

這個段落本身可以分解成數個連續的單元：

1　群眾示威遊行 ❶ ❷，一位演說家介入，要求海軍放下刺刀（鏡頭295～354）❸ ❹。

2　軍校學生用衝鋒槍掃射人群（鏡頭356～444）❺，全景鏡頭下，恐慌的群眾四散逃逸 ❻ ▶ ❽。

3　年輕的掌旗人逃跑 ❾，撞見一對坐在船裡的情侶，是一名軍官和一位資產階級女子正在打情罵俏（鏡頭445～541）❿；他們遭到一群反抗議者的施暴 ⓫ ▶ ⓰；一匹套著馬車、正飛快奔馳的白馬翻覆倒地 ⓱ ⓲；一位參與示威的金髮少女的屍體躺在橋墩上 ⓳ ⓴。

4　臨時政府為了孤立市中心的工人區域，要求把橋樑打開（鏡頭541～580）㉑ ㉒，使得馬車和少女的屍體墜落河中 ㉓ ▶ ㉗。

5　勝利者、軍人和資產階級者把標語旗子和《真理報》扔入河裡（鏡頭581～617）㉙ ㉚。

6　軍隊衝鋒槍的第一兵團為了聲援示威者停下來（鏡頭618～651）㉛ ㉜，反革命份子辱罵他們：「叛徒、不忠、布爾什維克份子。」彼得格勒的委員會總部被洗劫一空 ㉝ ▶ ㊱。

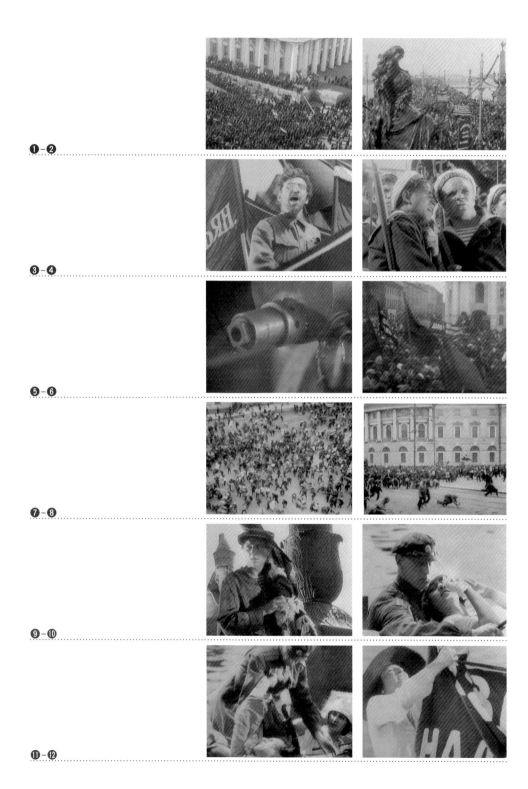

❶-❷

❸-❹

❺-❻

❼-❽

❾-❿

⓫-⓬

13 — 14

15 — 16

17 — 18

19 — 20

21 — 22

23 — 24

㉕ – ㉖

㉗ – ㉘

㉙ – ㉚

㉛ – ㉜

㉝ – ㉞

㉟ – ㊱

「七月」這個段落同時建立在激烈影像的剪接和文字的衝突上——抗議者的標語旗幟、黨旗、透過字幕呈現的人物話語、部長的電話訊息。對艾森斯坦而言，權力與掌握象徵性的表達方法是息息相關的，亦即出現在片中的話語（寫的和說的）以及寓意的符號（古代人物雕像、密涅瓦智慧女神 ❷、獅身人面像 ❷、反動派報紙的名稱如《大晚報》、《新時代報》）。所以非得消滅布爾什維克黨的言論，摧毀和撕裂標語旗幟，更要摧毀《真理報》，將它們統統扔進河裡，再洗劫彼得格勒的委員會，將製造言論的工具完全粉碎。

電影一開始即合理化布爾什維克演說家的言論：「起義尚未成熟。自發性的起義註定要失敗！ 布爾什維克成員號召一個和平示威。」（字幕板 327、329、332）儘管有這個訴求，受命於臨時政府的軍官仍毫不猶豫地用重型衝鋒槍掃射人群，這些射擊用斷斷續續的節奏來剪接與重現（衝鋒槍靜止不動的鏡頭時間低於 1 秒）。在艾森斯坦的電影裡，是以靜止影像剪接的節奏來製造動作。

鏡頭先從遠方拍攝被機槍掃射的犧牲者，他們在遠遠的一條路上，透過俯攝鏡頭看到的是十字路口中心（鏡頭 388～394）❼，這裡電影再次使用一開始和平示威場景的取鏡手法。然後這個不知名的「紀錄片」突然被揚棄，從鏡頭 445 開始，轉而投向一群特殊團體。這是段落的第三個片段，最不像紀錄片卻有最多的想像力的片段（鏡頭 445～541）。電影遠離鎮壓遊行隊伍的主線，轉而跟拍某特定人物——掌旗的年輕人——的逃跑細節。接著在涅瓦河畔，透過對比法使人聯想到謎一般微笑的埃及獅身人面像，然後是死馬和少女的屍身；剪接在這三個人、物之間創造一種象徵性的關係：年輕的抗議者、白馬、年輕的金髮女孩。艾森斯坦在這裡參照了某些文學作品：片中的白馬和金髮女孩參考自古典俄國文學，特別是托爾斯泰的著作，而被迫害的掌旗者是參考法國小說家左拉（Emile Zola）的《萌芽》（Germinal）。掌旗者被迫害的畫面用特別暴力的細節來展現，即使很短暫。暴力在資產階級女子踏碎旗杆時達到高潮（鏡頭 523），這個動作馬上與被衝鋒槍掃射倒地的白馬作連結（鏡頭 524），這個帶有性意味的迫害透過動作和表情用畫面呈出來：一個真正的反向強暴。藉由穿著誇張服飾和歇斯底里咧嘴笑的肥胖資產階級女人，艾森斯坦選擇將反革命陣營予以女性化；再之前的一幕，他安排掌旗人闖進軍官和撐洋傘女人之間的愛情牧歌裡，如同一個原始場景的隱喻，亦即孩子撞見父母間親熱的嬉戲（艾森斯坦是佛洛伊德的忠實讀者）。

從來電命令開啟吊橋這一幕起，剪接的節奏變慢了，無止境地重複機器裝置升起的動作，和懸掛的受難者——白馬和金髮女孩——屍身，利用取景與燈光的可塑性價值完美地結合在一起。艾森斯坦在這裡重新回到《波坦金戰艦》的悲愴主題，把鎮壓的

暴力用最野蠻的手法表現出來，以便讓布爾什維克的革命變成既不可避免又具合法性的行動，所以革命軍事委員會可以分發傳單，並提供武器給無產階級。冬宮的突擊正在進行中——這是後來電影所要呈現的。

類型的黃金時代

工具、風格和技術

在吸收有聲電影帶來的衝擊後，類型的轉變不失為一種好方法，來散播與統一由好萊塢一手主導的電影語言。觀看某類型的電影，其實多少就會對敘述的故事有些概念，而且是從美學觀點的立場來評價敘述的方法，而不是只期待為明白情節高潮所需的基本訊息傳達溝通。

　　當然，類型會隨著時代、國家、社會文化族群和影迷的圈子而異。夢幻劇已不存在，西部片業已凋零，脫線喜劇（screwball comedy）是影評家事後的發明，專家至今仍在激烈爭論恐怖片和奇幻片、功夫片和刀劍片之間的差異——總而言之，類型從屬於社會實踐的一種。但這些標籤的變遷並非無規則可循，且如此快速，以至於在使用它們之後，在電影分析上會失去準確性。事實上，類型的運作方式就像設定可期待內容的範圍，其細節規則有時會包含一些風格和敘述技巧的元素。

類型樹立風格

歌舞劇裡對肢體表演的重視　好萊塢歌舞劇的可期待的內容，包含了異於常人的才能且可受檢驗的編舞人才。所謂可受檢驗的特色，是指他們能夠把在銀幕上的舞碼，真實的在舞台上詮釋出來。即使他們並沒有在最近的音樂廳掛牌演出，至少導演應

文生‧明尼利執導的《南海天堂》（*Brigadoon*, 1954）裡，一首載歌載舞的歌曲〈如同墜入愛河〉（Almost Like Being in Love）持續了四分廿八秒，共有9個鏡頭：最短的是十六秒（鏡頭6），最長的是八十八秒（鏡頭1）。幾乎所有鏡頭都是攝影機以輕緩的動作和微調取鏡的方式拍攝而成，剪接完全以金‧凱利（Gene Kelly）的動作連戲來構思（在范‧強森〔Van Johnson〕旁邊），沒有任何特寫鏡頭，因為重視肢體表演，舞者的身體不是完全入鏡，就是取膝蓋以上的中近景鏡頭。若要比較的話，巴茲‧魯曼（Baz Luhrmann）執導的《紅磨坊》（*Moulin Rouge*, 2001）中唯一的舞碼，就包含了幾百個鏡頭。

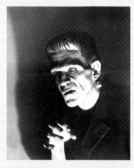

表現主義的燈光就如同其類型的標誌。詹姆斯·惠爾（James Whale）的《科學怪人》（Frankenstein, 1931）宣傳劇照；波利斯·卡洛夫飾演科學怪人一角。

該——這是好萊塢黃金時期所代表的——要向觀眾證明他們能夠在舞台上重新做到。在電影裡唯一的解決方式是盡可能不要剪斷舞碼，並使用長鏡頭，這的確是透過類型確立了一種風格元素。廿一世紀初期，影像的操弄進步神速，以致無法用這種方式矇混，但是在對消除繩索線痕或數位修片這類職業尚一無所知的古老年代裡，這種對肢體表演的重視，在演員崇拜上佔有一定份量。

「奇幻」的燈光　假如上述例子違背了明顯的演變關係（歌舞劇在電影之前早已存在），那麼黃金時代奇幻電影所運用的典型燈光，其藝術手法的根源就顯得有點複雜了。當中有一部分肇因於文化根源：一九三三年後，某些默片時代的德國表現主義優秀攝影師流亡到好萊塢，沿用原來的風格元素。另外，「從下方」打燈意味著，若不是超自然，至少也是現實的暫時停止，這種燈光和戲劇的結合出現於一九三〇年代，波利斯·卡洛夫（Boris Karloff）所飾演科學怪人一角的宣傳照，就是用此法拍攝的。另外部分原因則是從自然現象出發，這種燈光在鏡框裡保留更多的陰影，而非光線。傳統上，陰影和威脅總是聯想在一起（如果要討論這個傳統的「自然」性，可以追溯到人類的早期歷史）。另外，太陽是從上往下照射，如果反向而行，在早期自然被認為是違反了自然現象。

化身博士 *Dr Jekyll and Mr. Hyde,* 1941

導演：維多‧佛萊明（Victor Fleming）。　　**製片**：維多‧薩維爾（Victor Saville），米高梅電影公司（MGM）。　　**編劇**：約翰‧李馬恩（John Lee Mahin）改編自胡塞爾‧蘇利文（T. Russell Sullivan）同名舞台劇，舞台劇則取材自羅伯特‧史蒂文森（Robert L. Stevenson）的小說《變身怪醫》（*The Strange Case of Dr Jekyll and Mr Hyde*）。　　**影像**：約瑟夫‧魯登保（Joseph Ruttenberg）。　　**音樂**：法蘭茲‧衛克斯曼（Franz Waxman）。　　**剪接**：哈洛德‧克雷斯（Harold F. Kress）。　　**演員**：史賓塞‧屈賽（Spencer Tracy，飾演傑柯博士和海德先生）、英格麗‧褒曼（Ingrid Bergman，飾演伊芙‧彼德森）、拉娜‧透納（Lana Turner，飾演碧翠絲‧艾莫瑞）、唐納‧克利斯浦（Donald Crisp，飾演查爾士‧艾莫瑞爵士）。　　**片長**：一一三分鐘。

劇情簡介

維多利亞女王統治下的倫敦。傑柯博士迎娶艾莫瑞爵士的女兒碧翠絲，準備進入上流社會。但他對一個惱人的問題——人類內心邪惡的存在——興趣濃厚。「總之，我們都有一些不希望公開或在屋頂上大聲說出來的想法（此時側邊推拉鏡頭拍攝一排感到侷促不安的賓客），而且每個人肯定都有一些不被上流社會沙龍認可的慾望。身為基督徒，我們承認人類生而軟弱。這是個非常誠實的問題，那麼為什麼不能坦誠地說出來？」對傑柯博士而言，這個無止盡內心爭戰的唯一出口，就是分裂成兩個人格。「*這是為了處罰人類，這一堆不協調的論點才會如此聚集，以致在意識被撕裂的深處裡，這對立的雙胞胎不斷地搏鬥著。難道沒有任何方法可以將他們分開嗎？*」——*羅伯特‧史蒂文森。*由於發明了某種變身藥水，讓傑柯博士變身為海德，在某晚邂逅的女侍者伊芙‧彼德森因而成了受害者。

影片介紹

《金銀島》（*Treasure Island*）的作者史蒂文森一八八五年在伯恩茅斯（Bournemouth）撰寫《化身博士》，這本短篇小說在一八八七年一月出版後大受歡迎。同年，胡塞爾‧蘇利文將它改編成舞台劇，在原來的故事裡多加了兩個女性角色（這對探討小說裡的同性戀意涵也有幫助）。隨著時間流逝，傑柯博士這個故事曾被有系統地拿來當作歷史的一部分（然而作者是從道德面思考創作出這個故事），從宮廷與花園的對比，從腦滿腸肥的紳士與罹患肺結核的妓女來看，在在象徵著英國維多利亞社會令人窒息和虛偽的二

元性。況且，本書出版後一年即是所謂「壓抑者反攻年」——「海德」（Hyde）影射「躲藏」（hide）和「醜陋」（hideous）之意。就在當時，開膛手傑克在四個月內殺了五名白教堂（Whitechapel）貧民區裡的妓女。

　　關於這方面的文學先鋒，我們通常會提到高堤耶（Theophile Gautier）的《雙面騎士》（le Chevalier Double, 1840）。這是一則仿效北歐童話的故事，描述魔術師對一個孩子施展魔法，隨著他長大成人會分裂成「兩個人」。故事最後，愛戰勝了主角「內心的敵人」，然而史蒂文森的小說和佛萊明的電影卻是以悲劇收場。電影界幾度對傑柯博士這個角色產生興趣，譬如一九三二年魯賓・馬莫連（Rouben Mamoulian）的版本（現存的是重拍版）、尚・雷諾瓦的《柯德利爾博士的遺囑》（le Testament du docteur Cordelier, 1959）、傑瑞・路易（Jerry Lewis）較瘋狂的版本《1963隨身變》（The Nutty Professor, 1963）和史蒂芬・佛瑞爾斯（Stephen Frears）的版本《致命化身》（Mary Reilly, 1995）。小說著重在傑柯／海德身分的最後揭發，但是導演不能再依賴這個效果，因為主人翁已享有相當的世界知名度……。

　　根據通常會分配給她們的角色類型，英格麗・褒曼和拉娜・透納應該要飾演對方的角色，但是前者堅持打破慣例，所以便由拉娜・透納飾演好家庭的年輕女孩。導演佛萊明的兩部成名作為《亂世佳人》（Gone With the Wind, 1939）和《綠野仙蹤》（The Wizard of Oz, 1939），事實上這兩部片他都是以「遞補」的身分接下導演的工作。在他一九四八年執導的最後一部電影《聖女貞德》（Joan of Arc）中，他又再度和英格麗・褒曼攜手合作。

段落介紹

傑柯博士將娶碧翠絲・艾莫瑞為妻的婚訊已刊登在報紙上，於是他結束所有實驗，丟下鑰匙，關閉了實驗室。「*恐怖的另一個他*」似乎在博士身上復活過來，但是他還不知道變身藥具有永久藥效……。

分析

確定了解決良方後，傑柯博士愉快地吹著口哨〈看我跳撲克舞〉走過公園。這裡有個插曲，史賓塞・屈賽的口哨聲是由羅伯特・布萊佛德（Robert Bradford）配音的。攝影機讓傑柯隱沒在黑暗裡❶❷，觀眾等待著一個切接或淡入畫面，預示著將要進入另一個段落，但事實不然，口哨聲停了下來，亨利再度露臉，他搓著臉頰扮鬼臉。之後這個錯亂消失，他重拾輕快的步伐，觀眾也目視他再度離去。「用完午飯後，我在庭

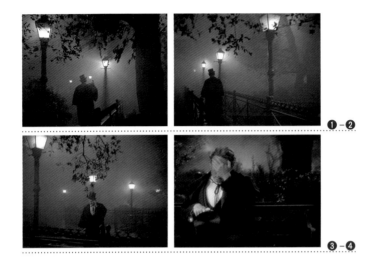

❶-❷

❸-❹

在反射鏡裡模糊不清的典型背光鏡頭，卅年後可能啟發了（上圖）威廉·佛雷金（William Friedkin）的《大法師》（The Exorcist）。

院裡悠閒地散步，愉快地嗅著冷冽的空氣；當我再次受到難以描述的變身預兆症狀侵襲時……。在早晚的每時每刻，這種戰慄的預感蔓延我全身。」——史蒂文森。這種「正」、「邪」可以共存的想法在博士吹的口哨曲裡已有暗示：是輕挑的女侍者伊芙（Ivy）首先哼起〈看我跳撲克舞〉這首歌，她緊貼著俊美的博士（Ivy這個名字原意是指常春藤），而後者並沒有使全力推開她（他甚至在第一個晚上「為了好玩」而吻了她）。他坐在一張長椅上❸❹。

變身的特寫鏡頭❺❻。當然，如今看來，只消點擊幾下滑鼠就可以完成突然變身的效果，但是在一九四一年，需要經過十二個連續疊化處理才能將傑柯變成海德，並非因為海德特別令人厭惡——比起一九三二年版本裡的猴臉，他的臉還比較不那麼駭人，更不用說在《道林·格雷的畫像》（The Picture of Dorian Gray）裡化濃妝的主角了（另一個有關維多利亞階級劃分的奇幻分析）——而是他格外的凶惡。透過音樂，變身進行的特別順利。首先是循環的兩個低音音符，就像機械的規律跳動，意味著不可避免的變身。然後速度加快，用一種不協調的和弦形式表達邪惡勝出，同時讓人聯想到一種迎接主人凱旋回歸城堡的聲音。

刺耳的音樂一結束，只剩獨奏的豎琴奏出陡降的琴音：我們剛進入伊芙的房間，她微醺地啜飲著香檳，因為她親愛的傑柯博士（還不確定自己能否擺脫變身藥水的藥效）承諾會讓海德先生再也不會對她施暴。

傳統上這幾乎可說是一個浪漫的對應，即清澈的豎琴聲讓人想起杯子相碰的叮噹聲和氣泡的輕盈，陡降的旋律讓人聯想到流出的液體❼。就如伊芙在微醺狀態為自己

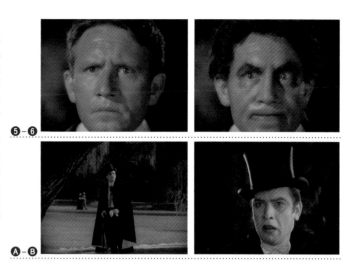

❺❻—🅐🅑

在魯賓・馬莫連一九三二年的版本
裡，撇開佛德烈・馬區（Frederic
March）較接近正統默片的表演和
化妝不談，同一個段落採用了戲劇
味較淡的手法處理🅐🅑。一九四一
年的版本比較偏愛表現主義的燈
光——一個平凡無奇的美式夜晚，
光圈點綴著行人走過的公園，傑柯
博士看到樹枝上溫馴的小鳥遭到貓
的吞食。這裡的隱喻很直接，透過
對自然不道德面相的厭惡感來合理
化主角的行為。或者，傑柯博士在
變成海德後做的第一件事，就是讓
自己擁有孩童般的樂趣：在雨中外
出，而且抬頭張嘴……

❺—❻

🅐—🅑

倒酒的這個段落，衛克斯曼嘗試用滑稽的米老鼠音樂為其配樂，並在伊芙為傑柯博士
的健康和海德先生的不幸乾杯時，持續強調獨白時音調的變化（渲染音），這種歡樂的
馬戲團效果，只是讓人對海德先生的闖入更加恐懼。這裡影射的馬戲團效果，尤其是
輕重音樂並置讓人聯想到的「魅力蒙太奇」手法，是蘇聯導演艾森斯坦首創，他在馬戲
團裡看到小丑緊接著馴獸師一個接一個地以相繼的對位法就定位，更加有效率❾❿。

　　如同泰半古典電影所欲製造的效果，令伊芙深感恐懼的海德先生的歸來是經過精
心設計的。導演利用了布景來營造該氣氛，透過鏡子取景，景深廣到可以明顯看到位
於中間的大門入口。常用的鏡子手法用在這裡更好，尤其伊芙這個角色也具有雙重性

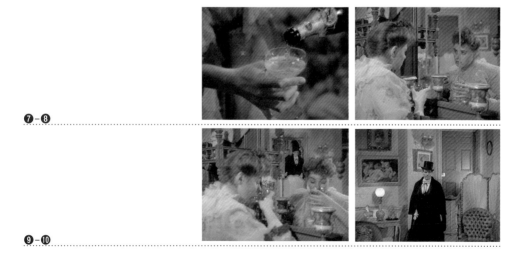

❼—❽

❾—❿

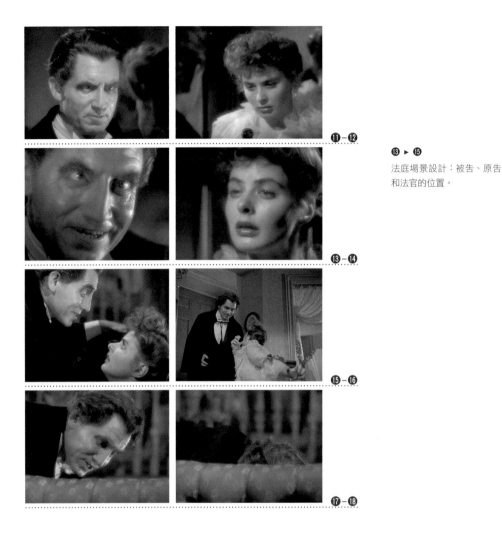

⑪－⑫

⑬ ► ⑮
法庭場景設計：被告、原告
和法官的位置。

⑬－⑭

⑮－⑯

⑰－⑱

格：一方面是輕挑蕩婦希望能「嫁給好人家」的心理，另一面則是年輕女子真心的愛
戀。

「他性格中那致命的不平衡，阻擋了他和女人間所有幸福的締結。只有一半的他是
熱情的，另一半的他則充滿仇恨。」──高堤耶《雙面騎士》。今晚，仇恨獲得勝利⑪
⑮。伊芙試圖逃脫，但是劊子手在門口抓住了她。為了讓英格麗・褒曼的左手絕望地
朝觀眾方向伸出，攝影機架在樓梯口──這簡直就是一種帕夫洛夫式（Pavlovian）的感
情運用策略⑯。

當然，她失敗了。當她明白海德是今晚唯一可能的救星──傑柯博士──的「同
謀」時，伊芙最後的希望破滅了。「喔，是的，我跟他非常熟，而且我打從心底厭惡

他，從他聰明絕頂的腦袋到他貞潔的腳拇指！這個如此受人尊敬的瘋子，緊抓著他的光環，還豎在自己的頭上！」海德將伊芙平放在沙發上謀殺她或僅是使她窒息，這點我們並不清楚，因為好萊塢黃金時代的古典風格對處理「真實化」（monstration）非常謹慎，因為要同時顧及司法上的義務（因應海斯法典[Hays]的電影審查監督），以及選擇「觀眾看電影的方向」（讓人有想像空間比完全煮好端上桌更好）❶❼❶❽。

　　「做夢！」海德對伊芙痛下殺手時咬牙切齒地說，「夢見妳是哈爾列街的亨利‧傑柯太太，和他的總管及跟班跳舞。夢見他們變成白老鼠，永遠拉著灰姑娘的四輪馬車！」影射灰姑娘是符合邏輯的，年輕女子總懷抱著「跟更高階的人結婚」的夢想。這個影射也突顯出電影所要傳達的生命課題，這也是好萊塢黃金時代的典型：就算只是一瞬間，伊芙都永遠不應該輕信這樣的夢想。「年輕、漂亮又親切的女孩道聽塗說，將會使自己受到傷害。」這是佩羅（Charles Perrault）版《小紅帽》故事裡的道德勸說。此外，基本上傑柯博士在那晚第一次親吻伊芙時，就已狠狠警告她：「因為妳是一個很漂亮的女孩，對伴侶的選擇要多注意點，尤其是在晚上，相信我！」

　　這些個層面在史蒂文森的小說裡完全不存在，小說不僅沒讓整個社會背負受壓迫者的沈重負擔，反而將傑柯博士刻畫成某種特異份子。「不只一個人會嘲弄我放肆的罪行；但是，我自訂的遠大理想，我以一種幾乎病態的差辱感去考量與掩飾它們。所以與其說是特別的道德犯罪讓我變成現今的模樣，不如說這就是我的渴望裡所具有的專制特性，而且，在我身上那道區分好壞、區分與組成人類雙重本性的鴻溝，比其他大部分的人來得更為鮮明。」電影的改編較偏向呈現一個浸淫在虛偽世界裡的「正常」傑柯。

夜長夢多 *The Big Sleep,* 1946

導演：霍華德・霍克斯（Howard Hawks）。　**製片**：傑克・華納（Jack L. Warner）；華納電影公司（Warner Bros.）。　**編劇**：布雷克特（Leigh Brackett）、威廉・福克納（William Faulkner）和朱爾斯・弗思曼（Jules Furthman）；根據雷蒙・錢德勒（Raymond Chandler）同名小說改編。　**影像**：席德・海克斯（Sid Hickox）。　**音樂**：馬克斯・史坦納（Max Steiner）。　**剪接**：克利斯汀・奈比（Christian Nyby）。　**演員**：亨佛萊・鮑嘉（Humphrey Bogart，飾演菲利普・馬羅）、洛琳・白考兒（Lauren Bacall，飾演薇薇安・路勒奇）、瑪莎・維克（Martha Vickers，飾演卡門・史丹伍德）、桃樂絲・馬隆（Dorothy Malone，飾演書店女店員）。　**片長**：一一四分鐘。

劇情簡介

這部電影以難以理解著稱，在這裡我們僅單純地將它陳述出來。菲利普・馬羅是洛杉磯高級住宅區的私家偵探，他有些壞習慣，他也坦承：「我不喜歡這樣，整個漫長的冬夜我都在後悔和咒罵中度過。」剛開始，史丹伍德將軍雇用他協助解決兩件事：阻止一名書店老闆（事實上，是一個色情商品的走私者）勒索卡門（兩個女兒中的一個）；還有找到他突然消失月

餘的保鑣及親信西恩・雷根的下落。卡門公然表現出一種求偶狂和自我毀滅的舉止，將軍的另一個女兒薇薇安就比較保守。在小說裡，西恩是薇薇安的第三任丈夫，但在電影裡，她和一個名叫路勒奇的男子離婚，兩人只維持了一段很短暫的婚姻。經過引起小小騷動的第一次接觸後，薇薇安對馬羅（互相）產生了好感。

影片介紹

如同《帕爾馬修道院》（*La Chartreuse de Parme*），一定要耐心讀到小說最後一頁才會理解書名的涵義。「長眠」（big sleep，原片名直譯），這是我們每個人都在等的，不管是安息「在一個噁心的排污水井或大理石陵頃裡」都不重要，「*你們死了，這些東西你們不會在乎的。*」——此處採用一九四八年伽里瑪（Gallimard）出版社的版本，譯者是柏里斯・維安（Boris Vian），他也應該會同意這種論調。錢德勒在一九三九年寫出馬羅的第一次辦案，是根據在《黑面具》（*Black Mask*）雜誌上刊登的兩篇短篇小說，這是一本

專門刊載冷硬派推理小說的雜誌。電影編劇沒怎麼更動情節，反而從主角以降在人物的心理層面上做了大幅改變。除了卡門勉強變得「溫柔點」之外，所有女性人物都做了變動，以應付電影審查。當觀眾看到福克納這位諾貝爾文學獎得主的名字出現在編劇當中，也許會感到驚訝，其實福克納在好萊塢工作長達廿二年；一九三一年某晚，女演員塔魯菈・班克海德（Tallulah Bankhead）在他耳邊竊竊私語：「為什麼您不為我寫些東西？」福克納自己也坦言，這不符合他的行事作風，但他還是職業性地履行了他的工作——科恩兄弟（Joel Coen & Ethan Coen）的電影《巴頓芬克》（*Barton Fink*）就是影射此事。

《夜》片成了黑色電影的經典之作，但在電影上映的那個年代，卻被視為一部「夫妻檔電影」，觀眾喜歡看到在現實生活裡的夫妻演員——鮑嘉與白考兒——在銀幕裡也飾演夫婦。他倆在霍克斯兩年前的另一部電影《逃亡》（*To Have and Have Not*）裡攜手合作，那是由福克納和弗思曼改編自海明威（Ernest Hemingway）的同名小說。《逃亡》的原始版本在一九九七年被尋獲——電影的拍攝時間是一九四四年秋天，也就是這對夫妻檔明星結婚前的六個月，但是由於最後的剪接不順利，加上其它原因，其中最主要還是因為兩人即將舉行婚禮，而且（以商業角度來說）還須賦予本片一個新的樣貌。原始版本不僅情節更清晰易懂，也更情色（片中有很多關於性方面的雙關語對話）。麥可・韋納（Michael Winner）在一九七八年重新翻拍本片，由勞勃・米契（Robert Mitchum）和莎拉・邁爾斯（Sarah Miles）飾演鮑嘉和白考兒的角色。

段落介紹

馬羅從勒索卡門的書店老闆金傑身上著手調查。金傑表面上的說詞是卡門欠了賭債，但更有可能是他趁這位年輕女孩不注意時，拍下了她的色情照，要脅如果她不給他五千美元，就會散播這些照片。為了證實金傑的說詞，也就是他在好萊塢經營一間專為富有藏書家開的書店，馬羅首先得去市立圖書館詢問一些稀有的出版珍品。

分析

從小說到電影，馬羅這個角色最大的改變是他和女人的關係。錢德勒的馬羅是西方小說裡所有偉大偵探中最感性的人之一，只有愛上對方，這類人物才會和漂亮女孩上床，這在那個年代的「黑色系列」（serie noire，編按：指硬漢派偵探小說）裡實屬罕見。然而電影將馬羅刻畫成一個善於勾引女人的角色，不只所有與他錯身而過的絕色美女為他癡狂，而且他絕對只會遇到美女。就這一方面來說，電影更接近彼得・契尼（Peter Cheyney），而不是錢德勒的小說。

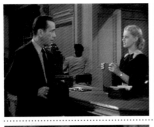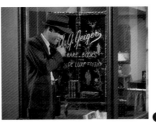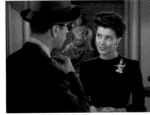

❶ 馬羅在好萊塢公共圖書館裡，面前站著卡蘿‧道格拉斯（Carole Douglas）飾演的女性館員（因為這是她在電影裡唯一的畫面，所以名字沒有出現在片頭），她看起來就像是有人湊巧讓一位肉感美女穿上老氣的裙子和戴上眼鏡。

❸❹ 女店員的濕婆胸針（編按：濕婆是印度較三大主神之一）與畫面後方的高棉風格印度神祇形成一體，營造出一種異國情調的神祕色彩，但是神祇的四隻手臂則暗示著書店老闆與其店員大玩雙面策略的把戲：一面販售稀有書籍，另一面則販賣色情用品。

在小說裡，馬羅在圖書館沒有遇到美女，只是做一些「初步調查」❶。這段小說章節在「*這半小時的工作讓我胃口大開*」上作結束，這是一句對馬羅的魅力艷史很典型的描述──即使當主角捲入轟動的事件，或是和異於常人的人物打交道時亦然，錢德勒著重的是主角的日常生活。讀者就算讀到了第五十頁仍摸不著頭緒，依舊會欣賞這些日常生活的描述，例如從如何組裝一台性能優良的機車車斗（sidecar）的祕訣，到如何讓自己晚上能夠入眠的方法。但是，電影加了如下對話：

──「您不太像是一個會對珍稀出版品感興趣的人。」

──「我也收集金髮女孩和酒瓶。」

這句回答和錢德勒的馬羅沒有任何關係，但它是典型美國男性的夢想──據說民主黨參議員泰德‧甘迺迪曾說過，一個男人對「3B」，也就是酒吧（Bar）、金髮美女（Blonde）和事業（Business）不感興趣，就不算是真正的美國男人。

將《一八六〇年的賓漢》（*Ben Hur de 1860*）與《一八四〇年的奧杜邦騎士》（*Chevalier Audubon de 1840*）這兩本書的來龍去脈了然於胸之後，馬羅來到金傑引以為傲的「珍稀書籍和精裝本」專賣店❷。他先裝扮成書呆子（字面意義為「書蟲」，也就是瘋狂的珍本收藏家）──「*我戴上有色玳瑁鏡架眼鏡，並用一種類似鳥啾啾叫的假音說話。*」鮑嘉在電影裡沒有摘下眼鏡，他把帽沿上翻，用一種間斷、故作風雅的聲調代替小說裡描述的如鳥叫般的假音。

馬羅向雅妮絲描述他要的這兩本書，但是雅妮絲表示店裡沒有❸❹，想求見金傑也撲了個空，所以他決定從對街的店家監視這家名叫「頂點」的二手書店。

在另一排堆滿書的書架旁，馬羅又向另一位美麗的女店員（桃樂絲‧馬隆飾演，

從影片開始算起已經是第三位了）問起那兩本珍奇書，這次女店員反駁說這兩本書根本就不存在。電影編劇並未查證錢德勒的資料來源，就認定這兩本書根本是子虛烏有，然而馬羅費心記下一本真書和一本假書的資料，是為了確認這些女對手的真本事。《一八四〇年的奧杜邦騎士》其實是一本書名為《美國鳥類》（Birds of America）的書，確實在那年於費城出版。反之，《一八六〇年的賓漢》第三版並不存在，因為《賓漢：基督的故事》（Ben Hur, A Tale of The Christ）是十九世紀美國的暢銷書，作者是勞‧華里士將軍（Lew Wallace），一八八〇年首刷。在小說裡，馬羅和女店員都只提到《賓漢》。

　　同樣的，我們要提出有關場景安排的問題。如同在❸❹和❼❽所看到的，不管哪位女性角色，霍克斯都採用同樣的手法：接近45度角的正拍／反拍鏡頭，同時每次都含括兩個人物。這種形式強調馬羅和遇到的兩位女性成為一對，並且消除可能的敵對。然而馬羅和這兩位女性的關係很不一樣：一個擺佈他，而且對他興趣缺缺；另一位則是對他坦承以對，並且渴望他。除非霍克斯只想重複塑造馬羅／鮑嘉是令人無法抗拒的男人，所有與他打交道的女性都想要跟他在一起。

　　馬羅是店裡唯一的客人，女店員把金傑的情況告訴他，他決定在此等候。對話快速而流暢地悄悄進行，這時外面突然下起大雨，室內溫暖宜人，何不趁此良機。年輕女孩放下窗簾❻：「我看今天就營業到這裡吧！」在行動之前，他們決定來一點琴酒。她從抽屜拿出兩個杯子，馬羅要求她摘下眼鏡（等她拿下眼鏡，觀眾會看到這些平光鏡片特有的反光。當劇中的角色需要戴眼鏡時，演員其實不需要戴真的眼鏡），因為他覺得她這樣更加迷人❸。

　　慣用的疊化手法❶顯然有意隱瞞觀眾從五點到七點這段時間茶會的細節，當夜晚

❻　牆上的美國紅十字會海報（韓福瑞〔Walter Beach Humphrey〕的畫作，1940），用在此場景可能是為了表達女店員分享其愛情（利他主義的愛情），把自己的身體當作禮物，送給下午才剛認識的陌生人。

❺-❻

❼-❽

❾　女店員玩弄鉛筆的小把戲，就本義和象徵意義而言，都意味著性暗示。順便提一下在《郎心如鐵》這部片裡，當安琪拉（伊麗莎白‧泰勒飾演）和喬治（蒙哥馬利飾演）初次見面時，她是如何火熱地擺弄香檳酒瓶。這兩種情況都是鑽「海斯法典（電影審查監督）」的漏洞，在「性」和「激情戲」方面，法典規定「任何暗示性的動作不應該出現在銀幕上。」至於懸掛在後方布景的羅斯福總統官方肖像（在後面的場景裡，也出現在警察局牆上），電影史家提姆‧德克斯（Tim Dirks）認為，這是本片在一九四四年末拍攝的證據之一，因為當電影在一九四六年中旬上映時，羅斯福已逝世一年。

❿　沒有眼鏡，女店員無法工作，就變成一種女人／物品。她不只拿下眼鏡，還拿下髮夾，在傳統電影裡，這是「女人把自己贈送出去」的慣用手勢。打開的化妝鏡箱被她隨手留在那裡，可能是為了呈現一個輕佻女子無法擁有「有內涵的女人」該有的基本素質。

來臨，馬羅重新展開調查時，人物再度變得清晰起來。

　　——「嗯，謝謝。」他脫口而出。

　　——「如果哪天你想回來買書的話……」

　　——「一本《一八六〇年的賓漢》……」

　　——「好幾本？再見。」（英文對白暗示為：「With duplications?」）

　　——「再見，小妞。」（原始英文對白為：「So long, pal.」pal字面上有哥兒們的意味）

　　為了讓她輕佻的角色看起來更具人性，桃樂絲‧馬隆失望地微微�’嘴，把伸出去想要挽留戰利品過夜的手臂放下⓬。觀眾隱約可以看到這個手勢，因為畫面沒有大量打光（簡約低調是黑色系列電影的表現方式），鏡頭跟隨鮑嘉走出書店，對這齣慾望之戲碼不為所動。

　　這整場戲完全是經過精心設計的。在小說裡，女店員「*有著聰明猶太女孩精緻的五官*」，並「*用一種冷淡的聲音輕柔地說話*」。書中雙方沒有任何引誘的把戲，身為一個感性的人，錢德勒的馬羅知道何謂矜持，即使他有時會動搖，也不會是電影裡所描述的那種含意，或者說他有比較維多利亞式的一面，所以當卡門試圖用一種較粗俗的方式引誘馬羅時，他把她趕了出去，接著「*粗魯地扯爛所有寢具*」，因為這些床單「*留有她瘦長、腐敗身體的痕跡！*」在電影裡，他僅僅當著她的面把門關上，但又重新關了兩次。兩者的結局也截然不同：霍克斯電影裡的馬羅又得到一個戰利品（薇薇安，洛琳‧白考兒飾）；錢德勒書裡的馬羅則是又經歷了一次愛情創傷，再次沉溺在雙份威士忌「天使環」裡。

萬花嬉春 *Singin' in the Rain,* 1952

導演：金‧凱利（Gene Kelly）和史丹利‧杜寧（Stanley Donen）。　**製片**：亞瑟‧佛里德（Arthur Freed），米高梅公司。　**編劇**：蓓蒂‧康登（Betty Comden）和亞道夫‧格林（Adolphe Green）。　**影像**：特藝彩色（Technicolor）的哈洛德‧羅森（Harold Rosson）。　**歌曲**：納奇歐‧赫伯朗（Nacio Herb Brown）／作曲；亞瑟‧佛里德／作詞。　**演員**：金‧凱利（飾演唐‧洛克伍德）、唐納‧奧康諾（Donald O'Connor，飾演科斯摩‧布朗）、黛比‧雷諾斯（Debbie Reynolds，飾演凱西‧賽爾登）、珍‧哈根（Jean Hagen，飾演莉娜‧萊蒙）、米勒‧米契爾（Millard Mitchell，飾演辛普森）、麗塔‧莫雷諾（Rita Moreno，飾演賽兒塔‧桑德）、西德‧雀兒喜（Cyd Charisse，飾演女舞者）、凱薩琳‧富利曼（Kathleen Freeman）和巴比‧華特森（Bobby Watson，飾演發音老師）。　**片長**：一〇三分鐘。

劇情簡介

一九二七年，好萊塢日落大道上，大型默片《皇家流氓》的首映會。電影裡的首席男星唐‧洛克伍德用訴說傳奇般的口吻，對著一名記者講述他在娛樂圈的發跡過程，還把他和首席女星莉娜‧萊蒙的相遇描述成如田園詩歌般，但其實他很討厭她。他們在電影放映完後大吵了一架，唐躲進年輕女演員凱西的車子裡，她表示從未看過他任何的演出。不久唐又遇到這名女孩，她和其他女孩從躲藏的蛋糕裝置裡走出來。唐準備在新片《騎士決鬥》裡飾演一個新角色，該片起初預定為默片，後來製片決定改拍成有聲電影，然而女主角莉娜的尖銳嗓音不符合她明星的形象，她得要像唐一樣去上發音課。因為拙劣的配音，電影首映會變成了一場災難。唐對凱西猛獻殷勤，後者和她的朋友科斯摩建議把電影改成歌舞劇，由凱西為莉娜配音。送凱西回到她的住處後，唐在大雨滂沱的馬路上開心地引吭高歌。唐告訴製片辛普森先生，長段芭蕾舞劇《百老匯旋律》將是電影裡最精采的部分。凱西低調替莉娜配音，卻引發後者大發雷霆。在這部歌舞片的首映會上，凱西為莉娜的致詞配音，莉娜想親自對觀眾說話，然而她的三個朋友其中一人是製片本人，他拉開了隔離兩人的布簾，揭發了真相。

影片介紹

《萬花嬉春》是好萊塢最著名的歌舞劇之一，它的音樂主旋律縈繞在所有觀眾／聽眾的耳際與記憶中，然而電影的準備和拍攝過程其實分外曲折。一九二七到一九三五年

間，本片製片亞瑟・佛里德曾為納奇歐・赫伯朗所譜寫的廿多首名曲作詞，起初佛里德計畫製作一部以歌曲串連而成的電影，如一部以音樂短劇組成的電影。米高梅的編劇群蓓蒂・康登和亞道夫・格林很遲才找到故事情節的主軸，一直要到《爵士歌手》（*The Jazz Singer*, 1927）（編按：本片為第一部全片使用同步對話的電影，標誌著商業有聲電影的出現和默片的結束）一片票房奏捷後，他們才想把電影情節的時間訂在從默片轉變到有聲電影的那段時間，也就是其原創歌曲問世的年代。他們沒有對製片人坦承的是，《萬花嬉春》的故事是從馬塞爾・貝利斯坦尼（Marcel Blistene）執導的法國「黑色電影」（film noire）《無光之星》（*Étoile sans Lumière*, 1945）裡汲取靈感，該片由伊迪絲・琵雅芙（Edith Piaf）主演，情節相同，只是基調較為悲傷。

《萬》片的原始結構是一部連接幾段磅礴音樂的電影，然而編劇群利用相當靈巧的手法，將美國喜劇的兩個傳統模式結合起來：一段籌備新戲的故事，在本片即是將一部默片改為有聲片；以及公開的螢幕情侶（唐和莉娜）與私底下真摯交往的情侶（唐和凱西）彼此間的三角對立；同時結合一種既諷刺又紀錄片式的描述方式，來呈現一九二〇年代末，好萊塢轉變到有聲電影的過渡期，例如幾部有聲片的第一次上映、用低敏感度的麥克風所錄製出相當滑稽的錄音（聽得到珍珠項鍊的聲音、人物的腳步聲）、後製同步配音終於「問世」，尤其當劇中劇《騎士決鬥》要轉變成歌舞劇時。這也是一部重現歷史的回顧電影，獻給「瘋狂的一九二〇年代」──我們在劇中可以看到老式敞篷車、跳探戈舞的上流社會派對，以及出現在初期有聲黑色電影裡的幫派份子。

本片由金・凱利和史丹利・杜寧共同導演，他們於一九四〇年連袂在百老匯音樂劇《酒綠花紅》（*Pal Joey*）中初次登台，金・凱利負責跳舞，史丹利・杜寧負責編舞。隨後又在好萊塢的米高梅公司再度相逢，並且在一九四九年合作拍攝亞瑟・佛里德首部製作的電影《錦城春色》（*On the Town*）；票房很賣座，且因在戶外取景，開創了新的電影類型。這次的成功催生了《萬》片，其商業成就又更上一層樓；相反的，他們的第三次合作《萬里情天》（*It's Always Fair Weather*, 1955），因主題較灰澀，是一次商業上的敗筆。之後，他們各自拍攝其它非常成功的歌舞片：金・凱利執導的《心聲幻影》（*Invitation to the Dance*, 1956）、《歡樂之路》（*The Happy Road*, 1957）；史丹利・杜寧則執導了《甜姐兒》（*Funny Face*, 1957）、《睡衣仙舞》（*The Pajama Game*, 1957），在和金・凱利最後的兩次合作中間，他還成功地拍攝了非常出色的《七對佳偶》（*Seven Brides for Seven Brothers*, 1954）。

段落介紹

在芭蕾舞蹈這個段落裡，唐在電影末尾唱著電影同名歌曲《萬花嬉春》，介於一小時四分五十秒和一小時八分五十七秒之間，總長只有四分多鐘，含括9個鏡頭。

分析

《萬花嬉春》是一部有關默片過渡到有聲電影的電影，中存在著些矛盾與對比。我們發現有些段落非常多話，像是當製片和演員討論劇情時；有些段落是建立在抒情歌和舞蹈上，譬如唐和凱西彼此示愛的那場戲；還有沒有對話的長段落，如芭蕾獨舞時。

　　放映時，令人印象最深的，自然是由音樂、動作連戲和舞蹈設計本身所製造出的整體連貫性。就像整部片的其它部分，布景是在攝影棚內重新搭建，包括一棟大樓的入口、一條有三間商店和一盞路燈的街道。金・凱利將唯一的舞伴——他的黑傘——運用到淋漓盡致，以各種方向轉動它，反覆跳出多樣化的舞蹈動作。大雨滂沱，馬路上積聚著水坑，唐獨自沉浸在歡樂裡。他剛送凱西回家，還互相吻別，對唐來說，此時此刻是「陽光普照」，儘管眼下是下著傾盆大雨的凌晨時分❶。

段落的鏡頭表

A）半全景鏡頭，動作連戲。唐在凱西住的大樓台階上回身，他哼著歌，對計程車做出請它離開的手勢❷；他走在左邊的人行道上，邊走邊低聲唱歌，往左的側邊推拉鏡頭（36秒）❸。

B）半全景鏡頭，動作連戲。人行道四分之三長，正面取景❹。跟隨人物移動的推拉鏡

❶-❷

❸-❹

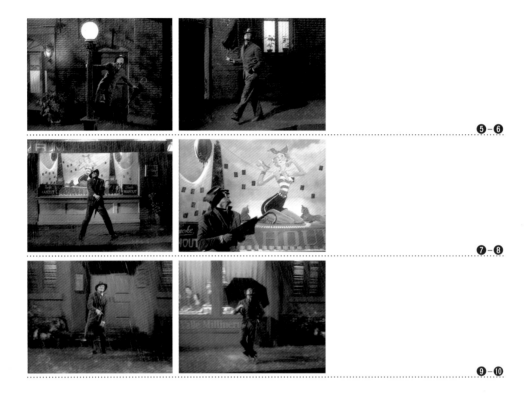

頭。唐走著走著，然後攀上路燈❺。用中近景鏡頭拍攝唐的臉部（26秒）。

C）半全景鏡頭，動作連戲。從一個較遠的角度拍攝左邊四分之三的道路。在鏡頭最後，用俯攝前進推拉鏡頭拍攝唐的笑臉。鏡頭最後用中近景鏡頭（12秒）。

D）用半全景鏡頭拍攝動作，之後從較遠的距離取景。側邊推拉鏡頭朝左邊拍攝人行道。唐蹦蹦跳跳地轉動他的傘❻，邊跳邊用腳發出踢踏聲，和他的傘跳華爾滋（40秒）。

E）半全景鏡頭，鏡軸連戲和動作連戲。全面側邊推拉鏡頭拍唐的踢踏舞表演，然後用前進推拉鏡頭及中近景鏡頭重新取景（28秒）❼❽。

F）半全景鏡頭，手勢連戲和動作連戲，遠距離鏡頭❾。在商店櫥窗前重新側邊推拉鏡頭❿。唐回到排水管下面。前進推拉鏡頭，採近腰身鏡頭拍攝唐（28秒）⓫。

G）用全景拍左邊四分之三的道路。唐在畫面背景，從人行道跳到道路中央，快速地轉動著。一個用升降機往後拉的精采鏡頭（10秒）⓬。

H）半全景鏡頭。動作連戲。櫥窗前人行道⓭。唐蹦跳到人行道邊緣，腳用力踢水花⓮ ▶ ⓰。警察從右邊走進畫面⓱，唐突然停下來⓲。警察雙臂交叉，背對著鏡頭站在

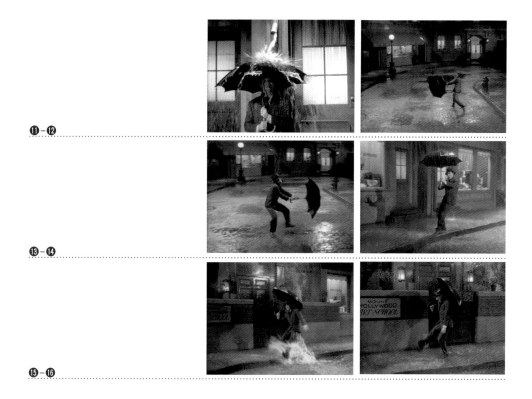

⓫–⓬

⓭–⓮

⓯–⓰

畫面前景，此時音樂節奏變慢（35秒）⓳。

I）中近景鏡頭的身體輪廓連戲。從右邊的新角度拍攝。警察背對著鏡頭。變成微小輪廓的唐微笑著、後退著唱歌。鏡頭拉大往上升，用全景重新拍攝道路。唐離開時遇到一個路人，把自己的傘給了對方（30秒）⓴。

　　所有鏡頭都不到一分鐘，最長的是在櫥窗前，我們看到一張年輕女明星抽菸的廣告。唐沒有唱歌，表演了一曲踢躂舞，轉身，和他的傘跳華爾滋，哼著歌。鏡頭G最短，只維持了十秒，卻特別精采。唐在畫面背景四分之三處從人行道跳到路面中間一個大水窪，跟著他的傘快速轉動著。一個用升降機往後拉的寬鏡頭從較遠處拍攝，當管弦樂隊強調主旋律時，能夠更清楚地看到舞者迎風展翅。所有鏡頭是流動的，擴大了舞者在空間的移動。它們結合了主要由右到左的側邊推拉鏡頭，和前進與後退的推拉鏡頭，以呈現舞蹈姿勢。通常鏡頭一開始就用半全景鏡頭，將整個場景納入鏡頭，然後在最後用接近舞者的鏡頭製造效果。所有十分流暢的連戲，讓接下來從較遠距離的鏡頭重新取鏡，所以能夠使舞蹈動作持續在空間裡展現。

　　聲音的變化和歌唱表演有關，首先是鏡頭A，當唐用手勢示意計程車離開是哼唱。

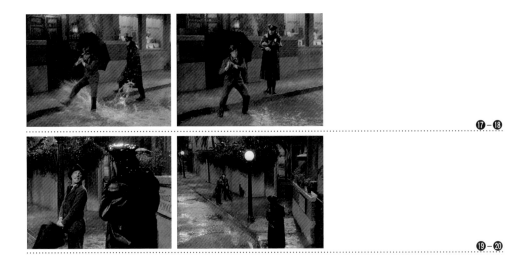

他開始在鏡頭**B**唱起第一段，先用後拉的推拉鏡頭拍攝他跳著並攀上路燈的畫面。然後是前進的推拉鏡頭，並且用特寫鏡頭拍他的笑臉。接下來的鏡頭他不再唱歌，但開始跳起踢躂舞，再度哼唱起來。歌聲在後面一點開始，但是踢躂舞的聲音仍是表演的中心。管弦樂持續並伴隨其它不同聲音交替進來，從背景音樂到充分展開，蓋住其它聲音。管弦樂也會隨劇情改變節奏，當警察干涉時，音樂變慢，然後輕柔地再次響起。

　　唐會和一些物件一起表演，尤其是他的雨傘，還有擦身而過的路燈。他把傘變成吉他，打開又闔上它，還把路燈當作樹爬上去。他在雨中又唱又跳地和路人打招呼，路人驚訝地看著他不急著避雨。他不停地摘下、戴上玩弄他的帽子，又毫不猶豫地站在水流量很大的排水管下面，就像穿著衣服淋浴，還假裝和廣告畫裡持菸的豐滿美女對話。主角沿著人行道蹦跳著或躍起跳進水窪的畫面，是直接從德克斯‧阿維瑞插科打諢的卡通裡汲取靈感。段落中最後警察進入畫面這一幕，則是從麥克‧山內和卓別林（Chaplin）的滑稽電影中得到靈感。在最後的鏡頭裡，他把傘給了最後一位遇到的路人。「為了幫助自己的演出，」金‧凱利說，「我想到小孩在水窪玩水的快樂，決定在表演時讓自己回到小男孩。」這個段落的高超技藝顯示他相當成功地照自己的計畫，讓片中人物的喜悅引起觀眾的共鳴。

強尼吉他 *Johnny Guitar, 1953*

導演：尼可拉斯・雷（Nicholas Ray）。　　**製片**：赫伯・葉慈（Herbert J. Yates），共和國製片廠（Republic）。　　**編劇**：菲力浦・尤登（Philip Yordan）根據洛伊・錢斯羅（Roy Chanslor）的小説改編。　　**影像**：哈利・史崔林（Harry Stradling），紅綠藍色彩技術（Trucolor）。　　**音樂**：維多・楊（Victor Young）。　　**演員**：瓊・克勞馥（Joan Crawford，飾演薇伊娜）、史特林・海登（Sterling Hayden，飾演強尼吉他）、史考特・布拉帝（Scott Brady，飾演舞蹈小子）、茉西狄・麥坎布莉姬（Mercedes McCambridge，飾演艾瑪・史莫）、班・庫柏（Ben Cooper，飾演特奇・拉斯登）、歐尼斯・鮑寧（Ernest Borgnine，飾演巴特・羅尼根）、羅耶・丹諾（Royal Dano，飾演科瑞）、約翰・卡拉定（John Carradine，飾演老湯姆）、華德・龐德（Ward Bond，飾演約翰・麥柯維斯）、法蘭克・佛格森（Frank Ferguson，飾演威廉警官）、萊斯・威廉（Rhys Williams，飾演安德魯先生）。　　**片長**：一一〇分鐘。

劇情簡介

一名吉他斜掛在肩上的騎士抵達一座山頂，工人們為了修建鐵路，正用炸藥炸開懸岩。騎士在遠處目擊一輛馬車遭受攻擊，他來到一間生意中落的酒店，受到兩位遊樂間服務生的招待。這個名叫強尼吉他的騎士，是應酒店老板娘薇伊娜之邀來到此地。之後，又陸續來了一群由警官帶領的騎士，和兩位牲畜業大財主麥柯維斯與艾瑪・史莫。他們控告薇伊娜的朋友舞蹈小子一夥人，是攻擊馬車、殺了艾瑪的銀行家哥哥的兇手。他們責難薇伊娜，要求她和同謀離開這裡。隔天，被趕出家鄉的舞蹈小子和他的同夥，決定搶劫艾瑪的銀行。搶劫現場，薇伊娜和強尼吉他正從銀行提取現金，他們束手無策，只能眼睜睜看著銀行被劫。艾瑪拉著警官和麥柯維斯，帶領一群自願巡邏隊前去討伐，他們闖進空盪無人的酒店，只見薇伊娜獨自彈著鋼琴，又撞見因傷跑到酒店避難的年輕人特奇。艾瑪放火燒了薇伊娜的酒店，策劃要將特奇和薇伊娜送上絞刑台。後者被強尼吉他神奇地救出後，倆人躲進一條礦坑地道裡，發現舞蹈小子一夥人藏身在一間木屋裡，但隨後被追殺他們的巡邏隊發現，原來是舞蹈小子成員裡一個叫巴特的出賣了大家。麥柯維斯讓艾瑪與薇伊娜兩人算總帳，艾瑪雖然殺了舞蹈小子，卻敗給薇伊娜。巡邏隊放棄他們的任務，讓強尼和薇伊娜離開，兩人在舞蹈小子藏匿處的瀑布前擁吻。

影片介紹

《強尼吉他》是尼可拉斯・雷第九部長片。他在一九四九年藉著《以夜為生》（They Live by Night）跨出成功的第一步，講述一對被警察追捕的年輕夫婦，深獲當時的年輕影評人高達的喜愛。他為雷電華電影公司（RKO）和約翰・豪斯曼（John Houseman）拍了七部長片，由亨佛萊・鮑嘉演出的《孽海梟雄》（Knock on Any Door, 1949）和《孤獨的地方》（In a Lonely Place, 1950）兩部片都充滿了個人風格。他為雷電華電影拍攝的最後一部電影是《好色男兒》（The Lusty Men, 1952），故事是關於馴服野牛的競技表演，由勞勃・米契擔綱主演。和雷電華電影合約期滿後，雷夢想能自立門戶。《強》片的發想最初來自他的經紀人，美國音樂公司（MCA）的老闆路・瓦瑟曼（Lew R. Wasserman）。瓦瑟曼的靈感則來自洛伊・錢斯羅在一九五三年出版的獻給女演員瓊・克勞馥的小說，後者也跟瓦瑟曼簽約。導演和編劇菲力浦・尤登也是美國音樂公司的客戶，將協力改編相當傳統的原著。尼可拉斯・雷的合約對他很有利，是該片的製片兼導演。這部片由當時大型製片廠中規模最小的共和國負責製作，是共和國製片廠一九五三年的主打片。人們已放棄寬銀幕，但選擇彩色播放，採用紅藍綠色彩技術標準，在當時仍顯得格外與眾不同。

一九五三年，西部片因「超級西部片」（surwesterns）產量達到鼎盛時期，就像安德烈・巴贊（Andre Bazin）所形容的，它們是擁有超級預算和大卡司的西部片，並且有美學和主題上的野心，例如霍華・霍克斯的《峰火彌天》（The Big Sky）和佛萊德・辛尼曼（Fred Zinneman）的《日正當中》（High Noon），兩部皆於一九五二年上映。一九五三年上演了安東尼・曼（Anthony Mann）的《血泊飛車》（The Naked Spur）、喬治・史蒂文斯（Georges Stevens）的《原野奇俠》（Shane）、佛列茲・朗（Fritz Lang）的《惡名昭彰》（Rancho Notorious）、羅伯特・阿德力區的《草莽雄風》（Apache）和奧圖・普萊明傑（Otto Preminger）的《大江東去》（River of No Return），堪稱是此電影類型偉大的一年。

拜瓊・克勞馥名聲之賜，電影在美國大為賣座，但卻被美國影評界抨擊為一部差勁的劇情片，抑或只是一部普通的西部片。但是這部電影特別影射與揭發同時代麥卡錫參議員的訴訟案：有個段落描述訴訟的任意判決，以及特奇因為遭勒索被迫認罪；另一個段落則是當復仇者決定用私刑處死特奇，還有麥柯維斯贊成絞死薇伊娜時，呈現出這群復仇者的恨意，和致對方於死地的強烈渴望。

尼可拉斯・雷和他的編劇菲力浦・尤登在最後的段落裡，揭發了這種胡亂定人罪的歇斯底里和草率的正義。拜茉西狄・麥坎布莉姬的演技之賜，艾瑪儼然成為狂熱與

不寬容的絕對化身，一副全然撒旦的臉孔。然而，女明星瓊‧克勞馥與她成為對比的，僅僅是她那如鬼魅般的僵硬與無法穿透的面具，如同楚浮（Francois Truffaut）在《藝術》（Arts，504期，1995.2）雜誌所指的：「她是現今超越了美麗的極限。她變成不真實的，就像鬼魂本身。白色蔓延了她的眼睛，肌肉蔓延了她的臉。鐵一般的意志（轉義），鋼鐵般的臉頰（幾乎非轉義）。她是一種現象！她愈老，愈男性化。她那緊皺著眉、緊繃、被尼可拉斯‧雷推到極致的表演，成為一場絕無僅有、奇特與迷人的演出。」

　　這部片自一九五四年發行後，法國影評界看到了它的美學獨創性，而成為傳奇。楚浮《騙婚記》（la Sirène du Mississippi）裡的人物曾提到本片：「這不是一個關於馬和手槍的故事……這是一個關於一群人和他們感情的故事。」高達不斷在他一九六〇年代執導的電影裡提到本片片名，他在《小兵》（le Petit Soldat）、《輕蔑》（le Meprs）、《狂人皮耶洛》及《中國女人》（la Chinoise）等片中都有提及，甚至藉由《週末》（Week-end）裡一名嬉皮的游擊隊員傳達訊息：「強尼吉他呼叫戈斯泰‧貝林（譯按：瑞典女作家拉格洛芙〔Selma Lagerlof〕小說《戈斯泰‧貝林的故事》〔Gosta Berlings Saga〕中的人物）。」足証本片引發的意想不到的文化驚奇。

段落介紹

這是電影裡的最後一場戲。強尼吉他原本只滿足於當一名事件旁觀者，最後卻主動採取行動，剪斷巡邏隊要絞死薇伊娜的繩子。他們一起逃走後，在木屋裡和舞蹈小子相遇。幫派裡的粗人巴特背叛了同夥，向巡邏隊通風報信，麥柯維斯和艾瑪帶著巡邏隊抵達，準備展開最後攻擊。

分析

這場戲是從巴特捲款逃逸後開始。整場戲長五分多鐘，超過100個鏡頭（從鏡頭986到鏡頭1090），整個段落因而顯得支離破碎；再說，整部電影共計1,090個鏡頭，片長卻只有一一〇分鐘。這種切割成碎片的分鏡在一九五〇年代好萊塢的類型電影裡很少見，通常九〇分鐘的影片約在600到800個鏡頭間。

　　片中交錯著動作片段（強尼抵達、搶劫銀行、追捕匪徒），以及薇伊娜跟強尼吉他之間對話的長片段。最著名的一幕，是強尼要求薇伊娜一再以愛慕的字眼對他告白：「對我撒謊吧！告訴我這幾年來妳一直在等我。」薇伊娜機械式地重複這句子：「這幾年來，我一直在等你。」最後一場戲是算總帳，所以相當地簡潔，完全由槍戰說明一切。

　　其中第一場動作戲描述巴特和強尼在木屋下方對峙；兩個男人間的猛烈打鬥用短

鏡頭拍攝。強尼壓抑的暴力在他朝巴特開槍時釋放而出，換句話說，這是薇伊娜和艾瑪最後決鬥的序幕，會分成好幾個階段進行。卡賓槍聲迴盪著；強尼和舞蹈小子跑到樹幹後面躲藏，薇伊娜一個人待在木屋裡❹。麥柯維斯和艾瑪跟著隨行人員到達，伺機攻擊。他們發現巴特的屍體，準備突擊❶▶❸。艾瑪跑到前面，在薇伊娜的注視下，撩起裙子往山丘上爬❺。艾瑪朝著薇伊娜開槍❻，但只打到窗戶的玻璃。強尼和舞蹈小子躲避巡邏隊的射擊時❼ ⓫，薇伊娜和艾瑪在木屋陽台上狹路相逢❿ ⓬⓮。當農夫對麥柯維斯說他和手下們受夠了之後，麥柯維斯命令一夥人撤退❽。麥柯維斯說：「這是他們的鬥爭。從來就不是我們的。」

❶－❷

❸－❹

❺－❻

❼－❽

⑨－⑩

⑪－⑫

⑬－⑭

⑮－⑯

　　兩個女人間你來我往的戰鬥，在懸空陽台的空間劃分中清楚地顯現出來。中近景鏡頭交替拍攝兩名對手，直到薇伊娜受傷，朝艾瑪開槍⑰，後者自己也剛開了一槍，但射中舞蹈小子的額頭⑮⑯。艾瑪整個人翻落陽台，滾落到麥柯維斯身旁⑱⑲。

　　最後一場動作戲是描寫薇伊娜前去和強尼會合，他護送她一起走下木板樓梯⑫⑬。他們行經始終沉默不語的麥柯維斯面前，然後離去⑭。接著，觀眾會聽到佩姬・李（Peggy Lee）的歌聲從銀幕外（電影裡第一次）響起，唱著從一開始就聽到的主題曲：「無論你是離去，還是留下，我都愛你；不論你是否殘忍，你也可以很溫柔；我知道。從來沒有一個男人比得上我的強尼，比得上那個他們稱為強尼吉他的人……」

⓱ – ⓲

⓳ – ⓴

㉑ – ㉒

㉓ – ㉔

㉕ – ㉖

此時畫面疊化，觀眾看到這一對情人穿過瀑布，然後擁吻 ㉕㉖。

　　所有鏡頭都很簡短，從僅僅一秒到十或十二秒。最長的幾個鏡頭是在這場戲的最後，伴隨強尼和薇伊娜這對情侶走下山的鏡頭，但節奏中斷了一下。從巴特的屍體被

巡邏隊發現開始，就兩兩鏡頭一組前後連貫，持續了五秒鐘，節奏也加快了。

影像的範圍非常多變，因為這個段落特別適合做全景鏡頭的描述（巡邏隊到達、用仰攝鏡頭從遠處看到木屋）和中近景鏡頭的描述（麥柯維斯和艾瑪埋伏著、強尼和舞蹈小子躲在樹後，然後是最後的決鬥，在環繞木屋的陽台上拍攝兩個女人的上半身）。拍攝團隊傑出地運用地點的地形結構，利用俯攝鏡頭拍下進攻者（麥柯維斯、艾瑪與巡邏隊）和仰攝鏡頭拍下木屋的三名佔領者（薇伊娜在高處，強尼和舞蹈小子在鏡頭最前面，趴在遮蔽物後面）之間的對比。

當巡邏隊民兵決定追捕舞蹈小子時，所有人都身穿黑衣，因為他們剛參加了艾瑪兄長的葬禮。他們身穿喪服、黑帽和黑領帶，突顯出其侵略者的一面。這群巡邏隊正是一群烏鴉部隊。茉西狄・麥坎布莉姬的演技充分展現了艾瑪那歇斯底里的殘暴，表現得就像一名嗜血的復仇女神。她狂喜地對著薇伊娜高喊：「我要上來囉，薇伊娜！」為了便於攀爬斜坡，她拉高緊身黑洋裝的裙襬，領頭攻擊薇伊娜等人。這個人物如惡魔般的面相在幾十年後重回銀幕，在威廉・佛雷金的《大法師》裡撒旦的聲音，正是麥坎布莉姬的聲音。

強尼吉他和舞蹈小子兩位男主角都擁有神射手的名聲，卻滿足於躲在屏障後自保、等待。有行動力的只有這兩位女主角。艾瑪身穿不祥的黑衣，和薇伊娜紅領巾襯托出來的閃亮黃色襯衫恰成對比，相較之下，強尼吉他和舞蹈小子其粉彩、灰色及暗綠色的襯衫明顯遜色許多。

舞蹈小子的死亡格外戲劇化。他喊著薇伊娜的名字匆忙跑向木屋，艾瑪在被忌妒沖昏頭的衝動下朝他開槍，射中舞蹈小子的額頭。薇伊娜受傷倒地，但仍成功地擊中艾瑪，致使她從陽台欄杆翻落下去。當觀眾看到強尼爬上樓梯去救薇伊娜時，這個跌落動作是用三個連續動作的短促鏡頭拍攝而成。艾瑪的屍體從斜坡上一直滾落到河水中，一群民兵剛好在那裡等著，他們攔住艾瑪的屍體將她抬起。他們的喪服暗喻這是喪禮儀式。他們不發一語，麥柯維斯目也震驚地看著薇伊娜／強尼吉他這對情侶走下來。

兩個鏡頭的結尾強化了傳統的快樂結局特色。薇伊娜終於重新找到她的強尼，在天堂般的瀑布下投入他的懷抱，象徵用瀑布的水熄滅了先前因為艾瑪而引起的酒店火災。先前的一場戲裡，她先毀了酒店，當巡邏隊闖進酒店時，薇伊娜正一個人在鋼琴邊彈奏電影主題曲，邊唱著：「無論你是離去，還是留下……」

古典主義和生命課題

工具、風格和技術

要改善電影訊息的「可讀性」和加強情感效果，運用類型標籤並非唯一的方法，另外一個在其它藝術領域裡長期受到認可的做法是，回答形式上的問題的同時，考慮問題的本質。古典主義電影的一種可能定義為：讓迫切需要敘述的故事來決定風格的調整。雖然我們經常混淆古典主義和學院派主義，但二者有個很大的不同點，即後者會無視所要敘述的故事（按照某個規則或標準）做制式調整。本質與形式的協調，賦予古典主義某種單一性。

　　古典電影語言存在已久，其源起最早可回溯至手工業傳統，當時一件物品的外觀取決於它的功能，而不僅只是為了逗趣、好看，或基於個人喜好。早年不同於今日將藝術和手工業加以區別；再者，製片廠時代的好萊塢製片家非常依賴手工藝世界，就像歐尼斯・鮑寧在《海棠留香》（*The Legend of Lylah Clare*, 1968，羅伯特・阿德力區執導）中飾演的製片家所言：「我做的是電影，不是電影藝術！」也就是說，我是在手工業世界裡，而不是在純藝術領域裡。

　　第二個更明顯的源起，即把古典主義風格和人體特徵連接在一起。如同英國所做的演化心理學研究所顯示的，古典風格偏愛跨文化特質，認為人類可以不需事先學習就能理解事物，因為他們是被本身觀看、聽聞世界的方式所決定：從「人類高度」正面觀點取鏡；視線連戲；運用在正拍／反拍鏡頭上的180度線的規則等。

雙重敘述

缺乏對形式的討論，經常導致電影的雙重敘述。用敘述用語來說，故事情節主軸由最「重要」的視聽元素所組成；另一方面，出現在手勢、背景、服裝、附屬道具、雜音和音樂等所有細節，皆表達一種平行對比的論述，並有以下的數種意義：

累贅取向　我們會發現一些隱喻和預告重複主要情節，加強和鞏固電影「整體」（例如在一些人物或情況之間建立對稱的結構）。

複雜取向　所有細節都帶有渲染表面所說的功能──甚至，有時是削減。這種對位法就像八卦的圖形，在白色中放進一些黑色，或在黑色裡放進一些白色（例如：男性中帶著女性特質，野蠻裡帶著人性……）。

歸納訴求　或重看從前似乎只敘說某種特定故事的寓言或典型事件。如同上述兩種，

這個方式並非電影的專屬：海德格（Martin Heidegger）的一本在美學和哲學領域都享譽盛名的著作裡，就分析了梵谷（Van Gogh）在畫農夫樸拙的鞋子時，讓寓意效果產生的方法。

　　倫理學和美學緊密地結合：電影可以發展到拋出一個生命課題。因此，歸納導致「自己對某事物形成一種想法」，或（大部分時候）更確信已經相信的事情。這個課題有時可以歸納成一張多少頗為實際的建議清單：和異性第一次約會時該如何表現、如何面對親近的人的死亡和生活中的不公……。它可以傳達一些性別、種族或階級偏見，然後藉此將它們「自然化」，也就是轉變成羅蘭・巴特（Roland Barthes）所抨擊的那些現代神話……。相反地，生命課題也可以包含一種豐富觀眾思維的人道主義意願——當電影變成實用哲學，一如該如何回答蘇格拉底的首要問題：「我們應該如何活著？」。

北方旅館 *Hôtel du Nord*, 1938

導演：馬塞勒・卡內（Marcel Carné），改編自尤金・達畢（Eugène Dabit）的小說。　**製片**：約瑟夫・盧卡契維奇（Joseph Lucachevitch），皇家電影公司（Impérial Films）。　**改編和對白**：尚・奧倫琪（Jean Aurenche）和亨利・讓松（Henri Jeanson）。　**布景**：亞力山崔・壯納（Alexandre Trauner）。　**音樂**：摩利斯・喬伯（Maurice Jaubert）。　**影像（黑白）**：阿何蒙・第哈（Armand Thirard）。　**演員**：安娜貝拉（Annabella，飾演荷妮）、尚皮耶・歐蒙（Jean-Pierre Aumont，飾演皮耶）、路易・朱衛（Louis Jouvet，飾演艾德蒙先生）、阿蕾蒂（Arletty，飾演妓女海孟德）、珍瑪貢（Jeanne Marken，飾演路易絲・勒庫曷）、安德烈・布諾（André Brunot，飾演艾米・勒庫曷）、寶萊・都柏絲（Paulette Dubost，飾演芝內德）、貝納・布里葉（Bernard Blier，飾演普羅斯佩爾・第蒙）、安德斯（Andrex，飾演科內爾）。　**片長**：九十五分鐘。

劇情簡介

在北方旅館餐廳舉行的初領聖體餐會上，圍繞著旅店老闆勒庫曷夫婦，聚集了十二位客人和寄宿生。一對沉默的年輕夫婦走進旅館，要了一間房間。妓女海孟德在下樓加入慶祝聚餐前，和皮條客艾德蒙先生起了爭執。年輕夫婦進入房間，打算在此舉槍自盡，然而皮耶朝荷妮開槍後，驚慌失措地逃離現場，卻被艾德蒙先生撞見。

　　荷妮只是受傷，後來重返旅館，旅館夫婦雇用她當女侍。昔日的同夥納扎海德找艾德蒙尋仇，因為艾德蒙曾告密舉發他。艾德蒙對荷妮大獻殷勤，她說服艾德蒙與她一起去薩伊港，但在最後一刻荷妮反悔。海孟德後來和船閘管理員普羅斯佩爾同居，後者曾輸血給荷妮。她告訴納扎海德，艾德蒙即將歸來。在七月十四日的國慶舞會上，艾德蒙將皮耶用來殺荷妮的那支手槍交給納扎海德，要求皮耶殺死自己。皮耶和荷妮重逢，兩人緊緊相依，穿越橫跨運河的天橋離去。

影片介紹

《北方旅館》是馬塞勒・卡內的第四部長片，在《珍妮》（*Jenny*）、《滑稽劇》（*Drôle de drame*）和《霧港》（*Quai des brumes*）之後，獲得廣大的迴響，讓這位年輕導演（一九三八年，他只有廿九歲）一躍成為左派人民陣線的法國電影界神童。電影的誕生緣自製片人約瑟夫・盧卡契維奇，因為他和國際巨星安娜貝拉有合約在身，卡內於是

建議他改編已取得電影版權的尤金・達畢的小說。因賈克・普海威（Jacques Prévert）太忙，便改與尚・奧倫琪共同合作改編，亨利・讓松則提供對白上的協助。安娜貝拉的男搭檔是俊美的尚皮耶・歐蒙，因演出馬克・阿勒格萊（Marc Allegret）執導的《女人湖》（Lac aux Dame, 1934,）裡游泳教練一角而成名。卡內邀請阿蕾蒂飾演妓女海孟德一角，讓松則邀請路易・朱衛演出，這是他頭一次飾演皮條客的角色。

編劇群在缺少主要人物的原始小說裡，添加一起新近發生的社會事件——兩名年輕失業者自殺。奧倫琪和讓松改編的劇本是圍繞著恰成對比的兩對情侶——皮耶／荷妮對照艾德蒙／海孟德，還塑造了十二位極具地方色彩的人物環繞著這兩對戀人——旅館老闆夫婦、船閘管理員夫婦、建築工人、慶祝女兒初領聖體的看田人、年輕男同志等。

本片完全在棚內拍攝，室內戲在法克爾（Francoeur）路上的百代製片廠，和在畢楊庫荷（Billancourt）的巴黎電影製片廠（Paris Studio Cinema）完成。尤金・達畢的父母曾經營北方旅館，但已於多年前拆除，加上封鎖河堤幾個星期也很困難，因此由偉大的布景師亞力山崔・壯納在畢楊庫荷完全重新打造。電影中只看到二十多個拍攝一整條捷瑪彭（Jemmapes）河堤的短鏡頭。

面對路易・朱衛，阿蕾蒂所展現出來的傑出演技，改變了主要演員間的氣勢消長，使另一對明星主角——安娜貝拉與尚皮耶・歐蒙失色不少。

段落介紹

片頭字幕之後，電影以一個遼闊的描寫鏡頭開始，拍攝一座橫跨在運河上的天橋。一對緊緊依偎的年輕情侶走下天橋，然後背對著旅館坐在長椅上。他們不發一語，眼神空洞望著前方❶▸❺。連續的淡出鏡頭呈現出初領聖體餐宴結束時歡樂的氣氛❻，我們要分析的段落是緊接著這場餐宴之後的戲，初領聖體的年輕女孩拿著一塊蛋糕，給待在一樓房間裡的妓女海孟德❼。

分析

形成強烈對比的三個迷你段落依序串連：介紹艾德蒙／海孟德這一對（電影段落2）❽▸⓮；回到宴會桌（延續段落1的段落3）⓰▸⓲；荷妮和皮耶上樓，進入十六號房企圖自殺⓳▸㉚。這三個段落有助於感受電影的氣氛，熟悉片中生動的人物，並且對比十六號房奄奄一息的消沉氛圍。

　　從鏡頭34到鏡頭36的段落2，片長不到3分鐘，且甚少被切割。至此觀眾只見到

一對沉默的情侶，和餐桌前一群歡樂的賓客。路易絲女士在段落尾的一句話，很典型地預報了小女孩後面的動作：「拿著，露賽德！（她遞給女孩一塊蛋糕）把這拿上去給海孟德女士。這可憐的姑娘一個人在上面，應該覺得很無聊。」❻影片切接的時候省略了露賽德的去程，她在鏡頭的最後離開了鏡框。第一個鏡頭很短（5秒），是初領聖體的小女孩敲門走進房裡❾。接著是兩個相當長的鏡頭，完全針對艾德蒙和海孟德這一對關係的描寫。這一幕的最後一個鏡頭特別長，超過兩分鐘，這在當時的切接手法裡是很少見的。

　　當露賽德敲門時，攝影機已經在房間內了。小女孩微笑著，穿著她初領聖體的漂亮白色洋裝走進房裡。跳到下一個鏡頭的手法相當唐突，使用了動作連戲和反拍鏡頭。中近景鏡頭拍下海孟德把頭埋在一條毛巾裡，然後突然挺起身子拿開毛巾，露出帶著大大微笑的臉孔面對鏡頭。此時攝影機往後退，是為了強調女演員的臉部表情，和她那一口巴黎腔：「晚安，我的小女孩。喂，我說妳，這可是妳的派對……」❽❾。阿蕾蒂在這部片之前，演技尚未到爐火純青的程度，但這場表演瞬間將她提昇為一流演員。這個揭露臉部的動作在下個鏡頭一開始，又重複了一次。海孟德離開畫面後，

❶-❷

❸-❹

❺-❻

❻「拿著，露賽德！（她遞給女孩一塊蛋糕）把這拿上去給海孟德女士。這可憐的姑娘一個人在上面，應該覺得很無聊。」

⑦-⑧

❽❾「晚安，我的小女孩。喂，我說妳，這可是妳的派對……」

⑨-⑩

⑪-⑫

只剩討論著蛋糕的露賽德和艾德蒙 ⑩。第二個動作連戲用中近景鏡頭，海孟德把毛巾重新蓋在頭上，然後又突然拿掉毛巾露出臉來 ⑪，走過來取走放在左邊壁爐上的氧氣吸入器 ⑫。這次由她主導對話，催促她的男人：「喂，我說，你繼續拍馬屁啊，你這樣只會累壞自己，你根本就不愛吃蛋糕嘛！」

　　這個段落鋪展一齣「老夫老妻」間的典型家庭劇。整個情況的諷刺意味在於人物的身份職業──妓女和她的皮條客。海孟德感冒了，這也是為什麼她會好幾次用毛巾遮臉的原因，她身上穿的是居家花洋裝，內著黑襯裙、絲襪和吊襪帶。她好幾次穿過狹窄的房間，彷彿生活拮据。對比之下，艾德蒙則是一身完美無缺的穿著──白襯衫、背心、淺色領帶和頭上的帽子。他總是銜著一根菸，邊講話邊把玩著小東西──切薩瓦蛋糕的刀子和修理照相機 ⑭。他從不同角度把玩著盒子的木頭鏡框，邊和海孟德說話，動作 ⑫ ⑬ 顯示出他的潔癖，他還責備女伴的邋遢：「別讓蛋糕靠近梳子！我跟妳說過梳子的位置不在果醬的旁邊，果醬的位置也不在燙髮鉗旁；看到妳把牙刷放在米麵粉旁邊，我快要受不了……」

　　不斷地列舉這些日常生活物品顯然營造出一種喜劇效果，為了具體呈現這場相當

119

滑稽的家庭劇,接著作為結束令人噴飯的回嘴,完全是編劇亨利·讓松的風格——海孟德俯身親吻艾德蒙,下樓走到馬路上之前,她突然冒出一句:「你還一直拿著這東西幹嘛?」

接下來的戲安排了一些俚語、字彙和術語的文字遊戲,完全是為了豐富演員的對話和表演:

——艾德蒙,你說你要工作,其實是你不再愛我了吧⋯⋯

——我想透透氣,我的人生沒有存在感。

——怎麼?你以為我的人生就有存在感⋯⋯

這裡已十分接近一句日後相當出名的台詞:「氣氛!」我們會在幾個段落之後聽到這句話。然而這裡要強調的是,關於妓女和皮條客的描述是非常異想天開的,在此變成愛拌嘴的一對中產階級情侶,遵照著一些戲劇老套又令人發噱的東西,只有海孟德的台詞和穿著提醒觀眾她的職業。

一個水平取鏡讓觀眾重新看到桌上醉醺醺的賓客❶❻。用全景鏡頭拍下的賓客,比在電影第一個段落裡更顯著地主導整個畫面,這裡有兩個緊密相連的鏡頭,一是為了突顯柯內爾的話:「在初領聖體上,我們不能夠品嚐修女(譯按:一種蛋糕名),這是不恰當的。」另一個鏡頭是在該段落的最後,為了強調勒庫瓝女士有不祥的預感,以擔憂的眼神睄著那對小情侶。全景鏡頭呈現出全體的歡樂,和餐宴最後不正經的玩笑——芝內德:「是啊,好吧,在床上是不一樣,因為沒有任何人⋯⋯嗯,我是說在床上,有時候我就像個寡婦。」柯內爾急忙回道:「喂,我可以安慰妳喔!」這正是他之後做

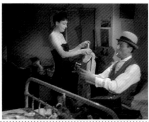

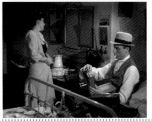

❶❸「別讓蛋糕靠近梳子!我跟妳說過梳子的位置不在果醬的旁邊,果醬的位置也不在燙髮鉗旁;看到妳把牙刷放在米麵粉旁邊,我快要受不了⋯⋯」

❶❸－❶❹

❶❺－❶❻　❶❺「你還一直拿著這東西幹嘛?」

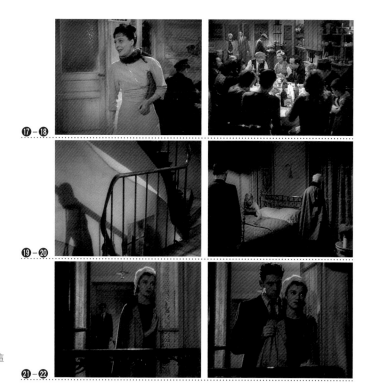

❷❶ ❷❷「好美啊，你不覺得嗎？這
運河⋯⋯這水聲⋯⋯」

的事，當芝內德成了他的情婦，也就開始了演員貝納・布里葉——片中飾演芝內德之
夫，一個不幸的船閘管理員——之後一系列扮演戴綠帽子丈夫的第一個角色。這種坦
率打趣的氣氛鋪陳，明顯是為了跟那對寡言又絕望的年輕情侶產生一種強烈的對照效
果。當笑聲減弱時，年輕情侶出現在旅館畫面深處，他們的闖入有種潑人一頭冷水的
效果❶❽。

　　接下來是用俯攝鏡頭拍下荷妮／皮耶這對戀人慢慢地從樓梯和走廊上來❶❾，導演
用一種強烈對比的燈光和突顯出身體陰影的手法來呈現，無可避免地讓人想起一九二
〇年代的德國電影（導演卡內曾經是當時德國電影的影評家），像是《吸血鬼》（Nosferatu
the Vampire）。

　　沉默伴隨著腳步聲，直到荷妮倚著打開的窗沿，對身後剛從房間深處走進來的皮
耶說：「好美啊，你不覺得嗎？這運河⋯⋯這水聲⋯⋯」❷⓿ ▶ ❷❷開啟了詩意寫實主義
一個非常典型的對話，建立在抒情、痛苦的愛以及一種病態的真實善意上。

　　荷妮：「在這世界上，我們倆只剩下戀情，沒有別的東西了。」

　　——我們會幸福的。我們會死在美麗的星空下⋯⋯不再為了擁有黎明而在黑暗中

行走，再也不會這樣了。

在房間的這一段落相當長，約有七分鐘，約切割成十三個緩慢與頹喪的鏡頭。首先是一個叫人窒息的靜默（1分20秒），一直延續到荷妮開口。這對情侶稍後會躺在床上進行他們「偉大的旅程」，整個演出場景就在窗戶和床之間來來回回 ❷❸ ▶ ❷❽。在該段落的第二階段裡，為了引起觀眾對人物的不幸產生認同感，卡內用愈來愈近的中近景鏡頭拍攝演員的臉龐。燈光效果使演員安娜貝拉更上鏡頭，也讓尚皮耶·歐蒙那仍屬美少年的魅力更加迷人 ❷❾ ❸⓪，然而引人注意的是他們優雅的穿著。荷妮的漂亮黑絲絨洋裝、皮耶的西裝領帶，對陷於失業的兩個年輕人來說，這是出人意外的穿著（就像皮耶所提醒的：「拒絕我們賒帳的賣薯條攤販的叫聲」）。但這就是古典電影裡的矛盾之處，以及它跟真人真事間那種似真還假的關係。

編劇亨利·讓松所寫的台詞很接近賈克·普海威喜愛的散文詩，也就是強調「被遺棄的孤兒」這個主題：「皮耶，如果你不再愛我，我就什麼都沒有了，我在這世上將孤伶伶一個人。……如果我說不，我們就還得活下去……那是多麼沈重、多麼複雜啊！」

讓松還用近乎滑稽的誇張手法強調悲情的效果——荷妮：「我閉著眼，聽著你手錶的滴答聲在我耳畔響起。你低聲喚著我的小名，然後你朝這裡，我的心，射一顆子彈。」讓松羞辱皮耶這角色的方式更超出嘲諷之外（因為編劇不喜歡男演員，甚至安排他說出「我怎麼這麼醜」的台詞），還要女演員用狂熱的語氣說出下面的對白。

荷妮：「告訴我，假如你沒有遇見我，仍然會想要自殺嗎？」

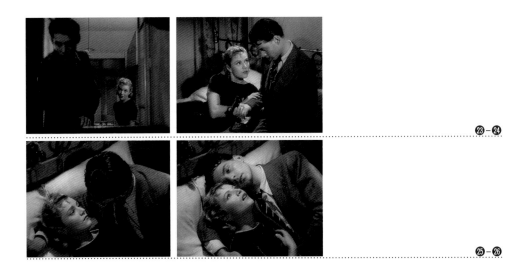

❷❸－❷❹

❷❺－❷❻

❸荷妮：「告訴我，假如你沒有遇見我，仍然會想要自殺嗎？」

——不會。我將不會有想要幸福的渴望。

❷⑦ – ❷⑧

❷⑨ – ❸⓪

——「不會。我將不會有想要幸福的渴望。」接著，他回憶起開羅路上小旅館女主人的聲音、前老闆的笑聲，當然還有賣薯條攤販的叫賣聲。

日落大道 *Sunset Boulevard, 1950*

導演：比利・懷德（Billy Wilder）。　**製片**：查爾斯・布雷克特（Charles Brackett），派拉蒙（Paramount）。　**編劇**：比利・懷德、查爾斯・布雷克特和小馬斯曼（D. M. Marshman Jr.）。**影像**：約翰・賽茲（John F. Seitz）。　**音樂**：法蘭茲・衛克斯曼（Franz Waxman）。　**剪接**：亞瑟・施密特（Arthur P. Schmidt）。　**演員**：威廉・荷頓（William Holden，飾演喬・吉爾斯）、葛羅莉亞・史璜生（Gloria Swanson，飾演諾瑪・戴斯蒙）、艾立克・馮史特魯漢姆（Erich von Stroheim，飾演馬克斯・馮梅耶林）、南西・奧爾遜（Nancy Olson，飾演貝蒂・史凱芙）、弗雷德・克拉克（Fred Clark，飾演謝德瑞克）。　**片長**：一一〇分鐘。

劇情簡介

喬・吉爾斯是個二流編劇家，吃力地在好萊塢的星光下掙一席之地。在他打算放棄夢想回老家時，巧遇一位默片時代的老明星諾瑪・戴斯蒙，諾瑪跟管家馬克斯過著與世隔絕的生活，沒有意識到觀眾早已遺忘了她，聘請喬編寫一部改編自莎樂美的電影，想藉此重返大銀幕。漸漸地，喬從雇員的身分變為她的情人，這種轉變其實與諾瑪的錢及她的自殺威脅有很大的關係。假如莎樂美是個吸引人的計畫（可是沒有製片廠對諾瑪感興趣），而喬也沒有愛上年輕漂亮的的製片廠校對員貝蒂・史凱芙，一切原本應該進展得很順利，但這兩事件使得諾瑪加速陷入瘋狂狀態。

影片介紹

《日落大道》對影癡而言是一部經典電影，它首先談的就是電影本身，揭開布景背後和好萊塢夢工廠的詭譎多變的同時，也探討衰老和時光逝去的無情，當中並（透過貝蒂這角色）提出對愛情的思考。儘管本片整體面貌是一部黑色電影，但一如導演懷德的每部片子，在好幾場戲裡都帶著某種挖苦人的諷刺。這位導演的盛名是來自於在本片之後所拍的幾部喜劇片，特別是瑪麗蓮・夢露（Marilyn Monroe）的電影《七年之癢》（*The Seven Year Itch*, 1955）和《熱情如火》（*Some Like It Hot*, 1959）。至

於「殞落默片明星失去理智」的這個主題，也曾出現在羅伯特・阿德力區一九六二年所拍的《姊妹情仇》（*What Ever Happened to Baby Jane*）中。懷德自己在《費多拉》（*Fedora*, 1978）裡重拾「拒絕年華逝去」的主題，依舊由威廉・荷頓演出，用一種先見之明的角度來探討電影世界對整形的迷思。

《日》片獲得奧斯卡十一項提名，並抱回編劇、音樂和布景三項座獎，安德魯・洛依・韋伯（Anderw Lloyd Webber）後將本片改編成音樂劇，由葛倫・克蘿絲（Glenn Close）飾演諾瑪。電影採用了被稱為「擬人法」（Prosopopoeia）的特殊敘述方式──由已逝的主角來敘述故事──在懷德最後的電影生涯裡，再度被運用在《福爾摩斯的私生活》（*The Private Life of Sherlock Holmes*, 1970）中，還有較近期山姆・曼德斯（Sam Mendes）執導的《美國心玫瑰情》（*American Beauty*, 1999）與馬可・切瑞（Marc Cherry）執導的電視影集《慾望師奶》（*Desperate Housewives*, 2004）裡。

段落介紹

我們要分析的是電影開始的前幾分鐘，主要針對四場戲：日落大道上的一棟豪宅裡發現了一具屍體、喬在金錢上的糾紛、喬拜訪派拉蒙製片廠，以及喬跟藝術經紀人的決裂。

分析

電影一開始，用下降全景鏡頭從人行道拍到排水溝 ❶。片名被畫在人行道邊上──沒什麼好奇怪的，因為這是一九五〇年代洛杉磯影業的做法。古典電影大量使用預告和隱喻效果，是為了限制電影影像可能引起的眾多解讀。一般來說，鏡頭通常會提前預告將要發生的事情，只是用的是隱喻的手法，這裡就是這種情境：從人行道轉入排水溝暗示主角的道德旅程，喬・吉爾斯，一個從鄉下出來闖蕩江湖的勇敢男孩，最終卻變成了一個小白臉，直到「在排水溝裡結束一切」，就像垃圾般被帶走。給觀眾看的告示鏡頭持續著：在完成全景鏡頭之後，攝影機用推拉鏡頭往後走，用俯攝鏡頭拍攝維護良好的柏油路面。

這個往後走的動作，預言了本片基本上是一部倒敘結構的長電影。在這部從故事結尾開始播演的電影裡，片頭出現字幕的期間，持續的音樂基本上已明確帶出所有之後會聽到的主旋律，也就是喬所遭受的三次槍擊聲成為他下地獄的加冕禮。

請注意，片頭字幕的印刷字體與出現在人行道邊的字體是同一款 ❷，這是要宣告現實世界（實際寫在人行道上的字母）和電影虛構世界（畫上去的假字母）將在整部片裡緊密結合的一種手法。此外，很多出現在片頭字幕裡的名字，是電影人扮演自己

在真實世界中的角色：塞西爾・戴米爾（Cecil B. De Mille）導演、「好萊塢大姊大」艾達・霍普（Edda Hopper），以及因有聲電影出現而使其電影生涯走下坡的默片明星們，如巴斯特・基頓、安娜・尼爾森（Anna Q. Nilsson）、亨利・華納（H. B. Warner）等等。在當時，葛羅莉亞・史璜生和艾立克・馮史特魯漢姆就像他們所飾演的人物一樣，正處於事業生涯的下坡。

電影透過威廉・荷頓在畫面外的旁白對觀眾敘述故事，可稱為一種「委任為代表的敘述方法」。「對，這是日落大道，在洛杉磯，加州。現在大約是清晨五點。警察經過，和記者們在一起。有人報案，說一千號豪華住宅區裡的一棟人家發生兇殺案。我保證你們會在今天晚報上讀到這則新聞……你們也會在收音機上聽到，在電視上看到，因為有一個過氣的明星被牽扯進去，她曾經紅極一時。但是，在你們讀這則被扭曲的故事之前，在好萊塢本地新聞編輯將觸手伸進去之前，你們或許有興趣知道事實，整個實情，假如是這樣的話，你們就問對人了。」

這顯然是一個具有巨大權力的聲音，可以指認出現在畫面裡的事物，並且預料到接下來的事件。這是一個無所不在、全能的敘述者的聲音，我們只能相信他從講台對

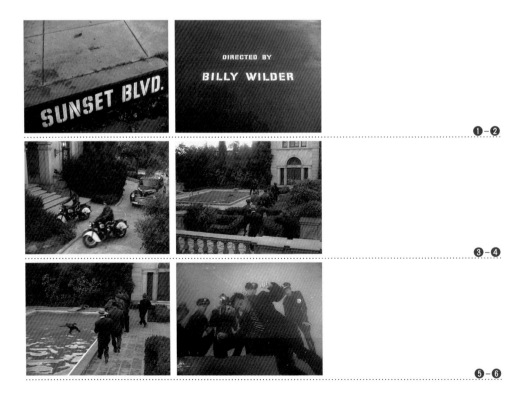

❶－❷

❸－❹

❺－❻

我們提出的教誨。況且，只要稍微和電影表面的插曲保持距離，就會發現，整部片是一個探討道德和存在問題的生命課題。

「你們看到這個年輕男人的身體，被發現漂浮在一位明星家裡的泳池裡，背部中了兩槍，胃部中了一槍。❹」對，我們看到了，但離很遠，我們想要近一點看！一個鏡軸連戲讓這個旁白一點點地灌輸我們「想看的慾望」如願以償❺。這個可憐的男孩是誰？讓我們更靠近一點……

「這不是什麼大人物，只是一位寫了幾齣二流影集來還債的編劇。可憐的傢伙，他一直想要一座游泳池……他終於如願了，真的，他的游泳池……只是代價有點昂貴……❻」這個反拍鏡頭對一九五〇年代的觀眾來說十分罕見，因為它把攝影機擺在一個「不能安置的」地方。泳池深處沒有任何人，警察也沒有派蛙人潛入水中，以當時的背景而言，這個鏡頭可能會被認為是沒道理和怪異風格的效果，可以媲美一九二〇年代幾齣默片的荒誕。甚至從泳池懸垂的角度來表現警察到達現場，在這一點上也是大膽的手法❸❹。然而，懷德用先前早已決定的敘述立場來解釋這樣的形式選擇：由一個死人來說故事，一個漂浮在空中的靈異物體，他可以侵入所有想佔領的空間，甚至包括液體。再說，水和漂浮的落葉使影像模糊，第一次看這部片的觀眾不一定能認出那就是威廉・荷頓。

「但是讓我們回到半年前，回到這一切開始的那一天。我住在位於法蘭克林路和艾娃路交叉口的房子裡。當時我處境艱難，已經有一陣子沒有為製片廠寫任何東西了。我坐在那兒，試圖以一星期兩則的頻率生出幾個創新的故事。但是，我覺得我好像失去了手，可能故事不夠特別，也可能是它們太特別了，我只知道它們賣不出去。」

喬住在奧托尼多公寓裡，好萊塢北艾娃大道1851號。這棟房子在當時已小有名氣，它的聲名狼藉很適合故事情節——一個默默無聞的女明星伊莉莎白・蕭特（Elizabeth Short）一九四七年被人殘忍地殺害前曾住在那裡。這個案件之後以「黑色大理花」（Black Dahlia）之名流傳下去，二〇〇六年布萊恩・狄帕瑪針對這宗社會事件執導了《黑色大理花懸案》（*The Black Dahlia*）裡。

我們進入喬家裡的闖入推拉鏡頭——從窗戶進去——再一次強調了敘述者超自然的特色，並且令人想起「瘸腿惡魔」的傳說，會為了要瞧瞧屋裡發生了什麼事而掀開屋頂❼。在二十一世紀，利用可遙控小型攝影機，只要一次就可以完成這種鏡頭，但一九五〇年的好萊塢，是用一個移動式攝影機座台載著兩到三個人和一台巨型攝影機，但問題在於不可能從一個如此窄小的窗口進去，這就是為何要用疊化掩蓋住跨越窗口的動作了。

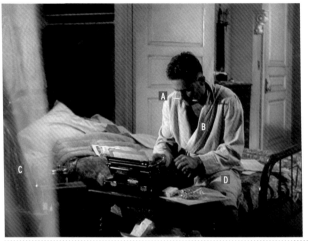

❼Ⓐ 喬有個十分具暗示性的怪癖──把鉛筆咬在嘴裡。這個怪癖隱喻他缺乏才華,且無法認清這一事實,寫作只是為了抑制他的食慾。

❼Ⓑ 下午時分,喬穿著浴袍露出胸腔,像個輕挑的女人(預告效果)。威廉‧荷頓是當時男性美的典範,還被起了一個「肉體」(The Body)的綽號。

❼Ⓒ 這裡不僅有疊化,還有與前一個鏡頭所玩的模糊/清楚的變焦手法,加上被午後微風吹動的窗簾。這些表現手法都是為了幫助觀眾認清,這場戲是發生在六個月之前。

❼Ⓓ 喬坐在床上工作。其實他的公寓相當寬敞,容納一張桌子和一把椅子綽綽有餘,這樣安排是為了呈現他日後淪為小白臉的命運,影射他在床上工作已經是如烙印般無法逃避的命運。

　　突然間鈴聲響起,喬停下動作去開門。兩名調查員來討回喬的車子(這裡的調查員是指當借方無法清償貸款時,負責取回用貸款購買的東西的人員)。三角形的舞台布景和一個正面取鏡的攝影機是古典電影的特徵,就像法官一定要在對立的兩方裁決,也就是邀請觀眾到公寓裡做出判決(法庭式舞台布景)。

　　但是誰能夠在洛杉磯這樣的城市裡工作卻沒有車子代步?喬撒謊說車子借給一個朋友,調查員才轉身離開,車鑰匙就從他的口袋裡掉出來。攝影機此時離開法官的立場,將注意力轉移到鑰匙上(音樂也強調這掉落的一幕),也就是將重點擺在喬是撒謊高手上。

　　喬走投無路,來到派拉蒙製片廠,想知道他最後一部劇本的消息,他自認劇本不錯,如果被接受,能夠讓他償還車貸。伴隨喬的是一個變焦鏡頭,而不是前進推拉鏡頭,這個選擇暗示觀眾,喬的希望不會實現──前進的變焦鏡頭是為了近看一件東西,但卻無法真實擁有,因為主角本身並不移動❿⓫。

　　製片錢達克先生拒絕了喬的劇本,劇本的內容也預告了電影接下來的故事:描述一個有所求的棒球教練「為了脫身,接受了使用下流手段」的故事,就像喬為了在好

❿ ⓫ 往前的變焦鏡頭（就像紅色
　方框所呈現的，表現出變焦鏡頭
　最後的鏡框），以及朝左上角些
　微的調焦。

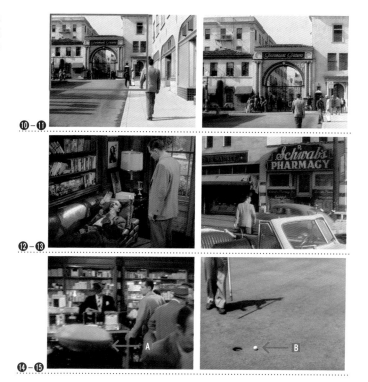

❿－⓫

⓬－⓭

⓮ ⓯ 物件連戲之外的動作連戲和
　方向連戲。兩個鏡頭間的疊化說
　服了觀眾，喬❹（從右到左離開
　希瓦伯吧台）就像右圖那顆高爾
　夫球⓯Ｂ（從右往左滾入洞），滾
　入洞後再被人撿拾起來，暗喻他
　將難逃落入黑洞的命運，這個洞
　口就是影射諾瑪的房子，而警察
　會把像顆死氣沉沉的高爾夫球的
　他從泳池裡撈起來。

⓮－⓯

萊塢生存，將變成一個吃軟飯的傢伙的轉變。錢達克躺在一張長沙發上，指間夾著雪
茄，愉悅地重修喬的劇本——一齣輕鬆的歌舞片，和一群高舉大腿的女孩們。這個畫
面讓人想起一則關於比利·懷德的軼聞：他在移民美國前，曾在維也納幫人跑腿，某
天將一封電報交給佛洛伊德（Sigmund Freud）本人。他的電影裡就出現很多影射精神分
析的情節，而且經常是挖苦人的，以人類受「物慾」左右為基礎（戀物癖）。

　　和製片的會談無果後，喬為了打幾通電話，去了日落大道8024號的希瓦伯藥局
（Schwab's Pharmacy，編按：二十世紀中葉的美國藥局，一般兼設販賣冰淇淋及簡單餐點的櫃檯
服務）。這家著名的吧台／藥局曾經是好萊塢電影工業的重要據點：卓別林曾直接到櫃
檯後面調製他的牛奶奶昔；拉娜·透娜據傳在此被星探發掘，當時她坐在位子上安靜
地喝可樂；史考特·費茲傑羅（F. Scott Fitzgerald）某天去那裡買菸時遭到襲擊……。
言歸正傳，此時一個前進變焦鏡頭結合些微的調焦，暗示觀眾喬的企圖依舊枉然。

　　窮途末路下，喬決定去拜訪他的經紀人莫理諾（羅伊·高夫〔Lloyd Gough〕飾
演）。莫理諾每個下午都在打高爾夫球中度過，一點不擔心他那小馬駒的利益，他認為
喬是個不折不扣的中產階級浪漫藝術家，必須在窮困的物質生活裡才能汲取創作的能

⑯ 古典電影慣用的三角：觀眾被邀請作為見證，另外兩方由對立者組成。此外，之前的鏡頭是根據正拍／反拍鏡頭構成，是兩方對立時慣用的手法。影片前情已將高爾夫球和喬連結在一起，此處莫理諾隨意玩弄著它 **A**，表示經紀人完全掌控了喬，掌控了他的小馬駒職業生涯生死大權，但卻對這次會面所代表的賭注似乎毫不重視。從右到左的側邊推拉鏡頭結合一個反向的全景，將攝影機帶到這裡，在兩個男人立定不動之後，側邊推拉鏡頭還持續一段時間，這是因為攝影師必須把那些交叉傾斜的樹幹放入景深 **B**。沒多久這兩個男人會鬧翻，並且終止兩人的合約關係，如同這些樹木預示觀眾即將被刪去的合約簽名，就像法文講的，喬可以「在上面打個叉，不用想了！」

量，以完成某齣鉅作。喬不贊成這種推理，他認為有其它比心靈昇華更好的創作方法。

　　最後的嘗試失敗後，喬放棄在好萊塢致富的夢想。他埋葬昔日夢想，就像他在旁白說的，「懷抱著在帝騰晚報三十五美元週薪的工作承諾（如果這家報社還在的話），還附贈整個編輯室的冷嘲熱諷。」他決定買一張到俄亥俄州帝騰的車票，傷心地回去故里，但未料這個盤算卻讓他遇見諾瑪・戴斯蒙。

雁南飛 *Quand passent les cigognes*, 1957

導演：卡拉托佐夫（Mikhaïl Kalatozov）。　**製片**：卡拉托佐夫電影部門製片廠。　**編劇**：維克多・洛佐夫（Viktor Rozov）根據自己的一部戲劇作品改編而成。　**影像**：烏爾烏斯維斯基（Sergueï Ouroussevski）。　**音樂**：摩西・范貝（Moiseï Vaïnberg）。　**剪接**：瑪麗亞・蒂摩菲伊娃（Mariïa Timofeïeva）。　**演員**：妲蒂亞娜・撒摩伊洛娃（Tatiana Samoïlova，飾演薇洛妮卡）、亞歷斯・巴塔洛夫（Alexeï Batalov，飾演波利斯）、瓦希利・梅庫利夫（Vassili Merkouriev，飾演夫尤多・伊瓦諾伊區，波利斯的父親）、亞歷山大・旭弗伊尼（Alexandre Chvorine，飾演馬克，波利斯的表弟）、安東妮娜・玻妲諾娃（Antonina Bogdanova，飾演祖母）。　**片長**：九十四分鐘。

劇情簡介

在蘇聯捲入二次世界大戰前夕，薇洛妮卡和波利斯這對戀人……。波利斯從軍後過了幾個月，波利斯的表弟馬克是位鋼琴家，為了逃避徵兵而作弊，很殷勤地追求薇洛妮卡，某天趁著空襲強暴了她。羞恥感、迷惘，加上波利斯音訊全無，薇洛妮卡嫁給了犯罪者。更糟的是，所有人視之為一種背叛，薇洛妮卡因此深陷悲傷之中，並企圖自盡，尤其馬克開始在外拈花惹草。在遙遠的戰場上，波利斯在援救同伴時不幸中彈。戰爭終於結束，最後一批士兵要回來了……。

影片介紹

本片「因為它的人道主義、一致性和卓越的藝術品質」，拿下一九五八年坎城影展金棕櫚大獎，成為一九五三年史達林死後，在赫魯雪夫統治下的蘇聯解凍的象徵。「解凍」這個字眼來自伊利亞・愛倫堡（Ilya Ehrenbourg）的一本小說名，書中一則故事高潮很接近導演卡拉托佐夫的劇本大綱——書中男主角可洛提夫在戰爭中，以一種荒謬和不公平的方式失去了刻骨銘心的愛人娜妲夏。女主角撒摩伊洛娃同年也在坎城影展上獲得「特殊表演獎」，還有攝影烏爾烏斯維斯基獲得最高技術委員會獎，他們各別的成就都值得肯定。電影賦予的道德課題——只有服務他人才是成功的生命——似乎與享樂的個人主義時代格格不入，特別是對現今的電影風格來說，它的表現方式過於外顯：小孩在薇洛妮企圖自殺時被撞倒在地的點子，還有片中最後對於「人必須往前走」的主張，顯然都屬於另一個時代；即便是片中灰暗的浪漫主義——如果我們不堅持偉大的

愛情，一切都會變得無望——也在銀幕上消失很久了。連法國共產黨報紙《人道報》（l'Humanite）也在最近將它埋葬：「《雁南飛》受到人們的過份吹捧，出乎西方觀眾的意料，他們驚愕地發現，蘇維埃竟然不單是美麗的，也可以是人性的，就像這部片的演員撒摩伊洛娃和巴塔洛夫。」（2003, 07.16）

然而，本片還是有其它成功之處。首先，它以廣角鏡頭、幾近表現主義的燈光，以及用毫米精算的取鏡營造出明亮的電影風格，尤其是它主要人物的複雜性。就像《亂世佳人》裡的郝思嘉，薇洛妮卡面對戰爭必須決定自己的人生。就像伊兒莎（英格麗・褒曼飾演）於《北非諜影》（Casablanca）中，在尚未確認她那生死不明、摯愛的士兵死亡之前，她「替換」了他。但是薇洛妮卡相較於上述兩位著名的女主角，顯然更沒自信。在悲劇發生之後，她堅守貞操的難處、她遭受的挫折、她的判斷錯誤，都將她形塑成一個非常豐富與複雜的角色，尤其與另一部主題類似的電影《未婚妻的漫長等待》（Un long dimanche de fiancailles, 2004；尚皮耶・居內〔Jean-Pierre Jeunet〕執導）裡的女主角個性相比時，格外明顯。

段落介紹

波利斯決定從軍去。「我們要讓法西斯份子瞧瞧，我們可不是好惹的。」但是在他動身的那一刻，事情的發展急轉直下。薇洛妮卡到他家時晚了一步，於是她追著新兵隊伍跑，這也是她最後一次見到他的機會了。

❶-❷

❸-❹

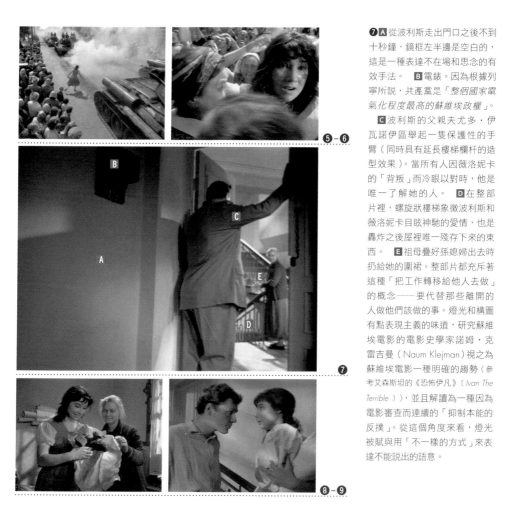

❼ Ⓐ 從波利斯走出門口之後不到十秒鐘，鏡框左半邊是空白的，這是一種表達不在場和思念的有效手法。 Ⓑ 電錶。因為根據列寧所説，共產黨是「整個國家電氣化程度最高的蘇維埃政權」。

Ⓒ 波利斯的父親夫尤多·伊瓦諾伊區舉起一隻保護性的手臂（同時具有延長樓梯欄杆的造型效果）。當所有人因薇洛妮卡的「背叛」而冷眼以對時，他是唯一了解她的人。 Ⓓ 在整部片裡，螺旋狀樓梯象徵波利斯和薇洛妮卡目眩神馳的愛情，也是轟炸之後屋裡唯一殘存下來的東西。 Ⓔ 祖母疊好孫媳婦出去時扔給她的圍裙。整部片都充斥著這種「把工作轉移給他人去做」的概念——要代替那些離開的人做他們該做的事。燈光和構圖有點表現主義的味道，研究蘇維埃電影的電影史學家諾姆·克雷吉曼（Naum Klejman）視之為蘇維埃電影一種明確的趨勢（參考艾森斯坦的《恐怖伊凡》〔Ivan The Terrible〕），並且解讀為一種因為電影審查而連續的「抑制本能的反撲」。從這個角度來看，燈光被賦與用「不一樣的方式」來表達不能説出的語意。

分析

匆忙包裝好要送給薇洛妮卡的松鼠布偶之後，波利斯看著心上人的照片❷。在他面前有一小尊列寧的頭像❶（所有電影愛好者都知道，據傳列寧曾說過，「電影是所有藝術裡，對我們最重要的一門藝術。」）如果薇洛妮卡已經過了玩布偶的年齡，那麼它其實是一個警告象徵：沒有好好儲備物品的話，冬天會變得很漫長難挨。事實上，薇洛妮卡還沒有為今年的冬天做好象徵性的儲備品（她還不知道這個冬天將持續她整個一生），甚至連告別都不順利——當波利斯啟動身時，她還在電車裡。缺乏資訊、未預期的塞車、大動員的混亂，這是電影裡第二個技巧精湛的鏡頭，也是電影史上遙控式攝影機出現之前，最複雜的鏡頭之一。煩躁的薇洛妮卡不斷地從車窗探頭出去❸，架在肩上的攝影機緊隨她的動作移動。她利用一個停頓的空檔急匆匆跑到外面，她遲疑著轉

身時，讓攝影師有時間放下攝影機，把它懸掛在絞盤車上的電力磁鐵上，所以當薇洛妮卡為了穿越馬路從人群中擠出一條路出時，攝影師能夠用相當流暢的側邊推拉鏡頭跟拍她（扛在肩上拍攝會比起前進推拉鏡頭更難完成這項任務，當然，若沒有絞盤車，這個巧妙方法也不可能被精準地執行）❹。當她為了尋找一條出路向右轉時，為了拍攝薇洛妮卡從兩輛戰車間通過（一條非常危險的捷徑）❺，攝影師用前進推拉鏡頭往前推進，然後——讓當時的影癡們大為驚愕——從馬路上方騰飛起來。有可能當時攝影師是坐在攝影升降機上，也有可能是把攝影機掛在上面——關於這點有各種不同的意見，總之，攝影機出人意表的移動方式是不爭的事實。奇怪的是，令人讚嘆的膽識和陳舊的拍攝手法在這部電影裡同時並存，儘管我們把這一點歸因於蘇聯導演不容易看到「另一陣營」的電影創作，譬如故事進行到三分之二時，用低速攝影結束薇洛妮卡自殺企圖的手法。

除了波利斯的父親和祖母，全家人一起搭乘電車送他一程❼。父親出門是為了要完成監督的任務（又是一個工作轉移），留下祖母單獨在家。當薇洛妮卡終於到達時，祖母遞給她松鼠布偶，「裡面有張紙條。」老太太說。但是薇洛妮卡沒有找到紙條❽，她轉身就走，然後遇到馬克——幾個月之後會與之發生醜聞的人❾。馬克沒有送波利

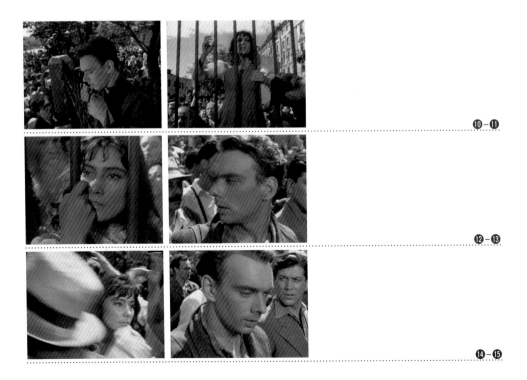

❿－⓫

⓬－⓭

⓮－⓯

⓰

斯到最後，甚至離別時也沒有與他吻別，他向薇洛妮卡指出茲瓦尼果洛路上的新兵集合處，當她飛奔離去時，馬克回過頭看著她離去的身影。這是典型預告效果，預告一個可恥的劣行即將發生。

　　茲瓦尼果洛路上混和摻雜著離別時的激昂、臨時安排的舞蹈、最後的吻別、下達的命令，以及情人間的尋找彼此。交錯剪接表現出渴望相見卻徒勞無功，在視線連戲裡缺少了對象，轉著頭、睜大眼尋找，那人卻未在燈火闌珊處。柵欄，是容易繞過去的，卻變成這場戲的軸心──這不再是一場離別，反而像是探監❿ ▶ ⓭。

　　技巧高超的側邊推拉鏡頭分別跟著波利斯和薇洛妮卡，但導演用不同的表現方式來呈現這對戀人的落寞悵然。波利斯用平常的步伐走著，利用取鏡和調焦來處理他身後精心製造的景深，使得他看起來像在沉思，為沒有見到未婚妻一面而悔恨苦惱，但是他跟同伴們在一起（他從軍是為了報效國家）。薇洛妮卡則是跑著、叫著、揮舞著手，喊著他的名字「波利斯」；攝影師近距離跟拍她，周圍的一切飛馳而過（因為和攝影機的移動速度有差距而變得模糊）。其他人也僅是她路上的障礙、陰影、「傢伙」（戴著帽子的男人）⓮。終於她瞥見波利斯了，薇洛妮卡別無他法，只好把親手為波利斯做的餅乾丟向他。跟松鼠布偶一樣，餅乾也沒有包好，包裝裂開落地，遭到陌生人的踐踏，彷彿毫不在乎這場悲劇⓰。更諷刺的是，波利斯的一個同伴聽到薇洛妮卡的叫聲而轉過頭去（反應鏡頭）⓯。

　　和費雯麗所扮演的角色相比，薇洛妮卡更接近這位美國女演員在郝思嘉之後所飾演的脆弱女性人物，例如馬文・里洛伊（Mervyn Leroy）執導的《魂斷藍橋》（*Waterloo Bridge*, 1940）裡的瑪拉。在未婚夫在前線失蹤後，為了逃避受辱而自殺；或是伊力・卡山（Elia Kazan）執導的《慾望街車》（*A Streetcar Named Desire*, 1951）裡的布蘭琪，因為分不清夢想和現實，最終也成為被強暴的受害者。

迷魂記 *Vertigo*, 1958

導演：希區考克（Alfred Hitchcock）。 **製片**：希區考克，派拉蒙製片廠。 **編劇**：亞歷克‧科佩爾（Alec Coppel）和撒母耳‧泰勒（Samuel Taylor）改編自皮耶‧波瓦羅（Pierre Boileau）和湯瑪斯‧納爾斯傑克（Thomas Narcejac）的小說《死亡之間》（D'entre les morts）。 **攝影**：羅伯特‧勃克（Robert Burks），採用特藝彩色和深景電影（Vistavision）技術。 **特效**：約翰‧福爾頓（John Fulton）。 **音樂**：伯納‧赫曼（Bernard Hermann）。 **剪接**：喬治‧湯瑪西尼（George Tomasini）。 **片頭字幕**：索爾‧巴斯（Saul Bass）。 **演員**：詹姆斯‧史都華（James Stewart，飾演約翰‧費古森，綽號史考帝）、金露華（Kim Novak，飾演瑪德琳‧艾爾斯特和茱蒂‧巴頓）、芭芭拉‧貝兒‧格蒂（Barbara Bel Geddes，飾演米琪‧伍德）、湯姆‧赫爾莫（Tom Helmore，飾演蓋文‧艾爾斯特）、亨利‧瓊斯（Henry Jones，飾演驗屍官）、雷蒙‧貝里（Raymond Bailey，飾演醫生）、艾倫‧科比（Ellen Corby，飾演飯店女經理）。 **片長**：一二七分鐘。

劇情簡介

在舊金山一棟建築物的屋頂，一名男子被警察窮追不捨。其中一名警察為了援救懸在排水管上的史考帝而墜樓。觀眾看到史考帝和他的前未婚妻米琪在一起，米琪是一名服裝繪圖員。他發現自己有懼高症，決定辭去警察工作。老友蓋文‧艾爾斯特是富裕的船東，要求史考帝監視自己的妻子瑪德琳，他說瑪德琳自認為是幾年前死去的某個女人，因而有自殺傾向。史考帝答應了這項請求，開始跟蹤她。瑪德琳去探視一名神祕女子卡洛姐的墳墓，然後消失在一間旅館裡。史考帝在一個老書商身上探詢卡洛姐的來歷，其實艾爾斯特讓史考帝誤信瑪德琳是卡洛姐的孫女。某天史考帝在金門大橋救了溺水的瑪德琳，他把她帶回家，接下來的幾天裡，他們一起遊歷舊金山，一段純摯美妙的愛情於焉誕生。

影片介紹

《迷魂記》改編自波瓦羅和納爾斯傑克的小說，楚浮曾明確表示小說是為了他而寫的，因為希區考克之前沒有搶到《她不再是她》（*Celle qui n'était plus*）的電影版權，也就是一九五四年由亨利喬治‧克魯佐（Henri-Georges Clouzot）執導的《像惡魔的女人（或譯浴室情殺案）》（*Les Diaboliques*）的原著小說。這是繼《奪魂索》（*Rope*）、《後窗》（*Rear Window*）和《擒兇記》（*The Man Who Knew Too Much*）之後，第四部也是最後一部希

區考克和詹姆斯・史都華合作的電影。但這是他和金・露華合作的唯一一部，她在最後一刻取代懷孕的薇拉・麥爾斯（Vera Miles）演出本片。就像馬莉・貝爾（Marie Bell）在《大賭博》（le Grand Jeu, 1933）裡，或葛麗泰・嘉寶（Greta Garbo）在喬治・庫克（George Cukor）執導的《雙面夏娃》（Two Faced Woman, 1941）中，以及電影史裡其他眾多女演員一樣，金在本片分飾兩角──瑪德琳和茱蒂。

《迷》片和《後窗》、《怪屍案》（The Trouble with Harry）、《擒兇記》及《驚魂記》（Psychose）一樣，都是派拉蒙出品的希區考克電影。希區考克之前是在華納旗下，在《迷》片之前，一九五七年他拍了《伸冤記》（The Wrong Man），主要探討「分身」這個主題。他先前也曾改編莫里哀（Daphne Du Maurier）的小說，在由大衛・塞茨尼克（David Selznik）首次擔任製片的美國電影《蝴蝶夢》（Rebecca）裡，探討一個年輕女人和死去情敵間彼此的關係。

《迷》片在一九五八年的美國觀眾與影評間褒貶互見，大部分的批評是針對故事的不切實際、艾爾斯特老婆那不太站得住腳的狠毒謀殺、壞人角色的懦弱，還有故事最後兇手沒有受到懲罰。劇本明顯由兩部分組成，首先是隨追蹤瑪德琳而來的高潮起伏，直到在西班牙教堂裡發生謀殺和訴訟為止。第二部分是描述史考帝的「戀屍癖」（這個形容詞是導演自己給的），他就像罹患精神官能症的皮格馬利翁一樣（Pygmalion，譯按：希臘神話人物，愛上自己雕刻的少女像），把茱蒂當成瑪德琳的替身，甚至到最後希望她死去。《迷》片因為版權問題塵封了廿年，但這更提高了它在影癡記憶裡的神話地位，變成很多導演所崇拜的電影，其中克里斯・馬克（Chris Marker）更針對它展開了一項長期研究。布萊恩・狄帕瑪在一九七五年曾拍了一部《迷》片的複製版──《迷情記》（Obsession），詹妮薇芙・布卓（Genevieve Bujold）就在片中扮演酷似女性死者的角色。

段落介紹

我們所選的是電影的第四個段落，那是在舊金山一棟建築物屋頂上非常精采的開場戲、在米琪家的一場戲，以及跟蓋文・艾爾斯特見面之後的那個段落。就是在這個段落裡，史考帝在厄尼（Ernie's）餐廳發現了瑪德琳，應中學老友的要求而跟蹤她。

分鏡

在這個段落之前，觀眾只認識史考帝、他的朋友也是前未婚妻米琪，還有老友艾爾斯特，後者對他詳述了自己的妻子瑪德琳。她只在這個第四段落非常短暫（只有一分鐘

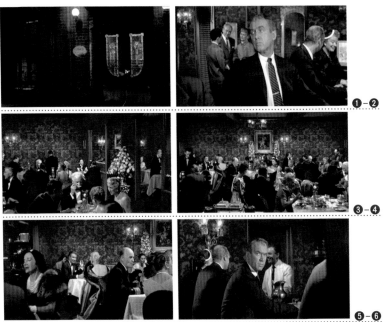

❺這個鏡頭非常棒。「這是希區考克所呈獻的最出色走位之一，伴隨著赫曼的華格納感性音樂節奏，攝影機開始一個緩慢的全景鏡頭，同時沿著室內紫紅色裝飾的牆壁，從左到右走，直到在一個清純美貌的金髮女人面前停下來，並注視著她。我們只看到她的背部，和她那略偏向我們的完美側面。她給人一種雕像般的感覺，代表一個極度被渴望和高不可攀的尤物，女人神祕之極致。」（唐納‧史波托（Donald Spoto），《希區考克的藝術》（The Art of Alfred Hitchcock: Fifty Years of His Motion Pictures））。

半）地出現。瑪德琳是由當時年輕的好萊塢女星金‧露華飾演（那還用說！），但觀眾卻等了十六分鐘才看到她。我們其實已經在索爾‧巴斯著名的片頭字幕裡看到她臉部的幾個細部特徵：眼睛、嘴巴，還有頭髮，卻渾然未覺。

　　一個很長的疊化把觀眾帶到入夜爾尼餐廳正門前，半全景鏡頭之後，再以快速前進的全景鏡頭拍攝大門❶。整個段落沒有對話，音樂只在第二個鏡頭時介入，替換餐館嘈雜的氣氛，和眾多客人交談的聲音。

鏡頭01（第16分8秒）　半全景鏡頭、餐館店面、栗色色調、曝光不足的夜間燈光；往前推的全景推拉鏡頭❶。

鏡頭02（第16分15秒）　中近景的動作連戲。史考帝坐在餐館吧台邊的高腳椅上，四分之三正面，挺直朝左看❷。從他的動作開始了一個往後拉的推拉鏡頭，望向整個餐館大廳，有桌子和眾多交談的賓客，一束顏色繽紛的玫瑰花在鏡頭中央❸，餐館牆壁貼著火紅閃耀的壁紙。繼續往後拉的推拉鏡頭，然後在16分30秒的時候，他看見在景深左邊桌子坐著艾爾斯特和背對著的瑪德琳，觀眾可以很清楚地看到她隨意披著翡翠綠的絲綢斗篷，裸露著肩背❹。當瑪德琳的影像出現時，音樂揚起，在弦樂加入後，恢弘的管弦樂曲突顯朝著桌子前進的推拉鏡頭❺。

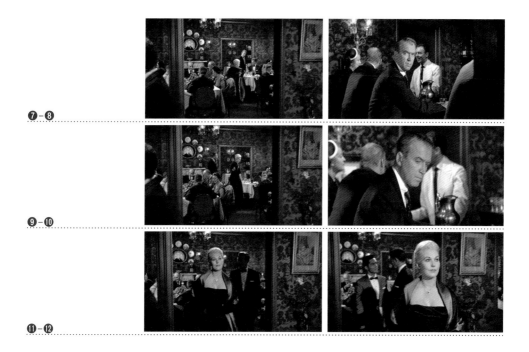

⑦－⑧

⑨－⑩

⑪－⑫

鏡頭03（第16分55秒） 反拍鏡頭。中近景鏡頭的史考帝側著上半身，坐在吧台旁望著某處❻。

鏡頭04（第16分57秒） 反拍鏡頭。史考帝的主觀鏡頭；從另一個角度看艾爾斯特和瑪德琳，側對鏡頭的瑪德琳被上斗篷蓋住肩膀。鏡頭連同音樂持續著❼。

鏡頭05（第17分0秒） 重複鏡頭03。在吧台邊側身的史考帝看著某處❽。

鏡頭06（第17分02秒） 用遠鏡頭拍攝瑪德琳和艾爾斯特；侍者替正要起身的瑪德琳拉開椅子❾。

鏡頭07（第17分06秒） 史考帝在吧台邊側身垂著眼❿。

鏡頭08（第17分10秒） 和鏡頭06一樣的鏡軸。瑪德琳朝前景走來，經過攝影機前，她轉身，用特寫鏡頭在前景側身停下⓫ ▶ ⓭。

鏡頭09（第17分23秒） 史考帝的特寫鏡頭，正好在瑪德琳之後⓮。

鏡頭10（第17分24秒） 瑪德琳的側面。後面的景深是很明亮的紅色，此時燈光和之前的全景鏡頭不一樣；她轉身朝前景走來⓯。

鏡頭11（第17分25秒） 如同鏡頭09。側面的史考帝，他把頭轉回並低下頭⓰。

鏡頭12（第17分27秒） 如同鏡頭10。特寫鏡頭的瑪德琳，她的頭轉向銀幕左邊現出左臉，然後當艾爾斯特在她身後從左邊穿過畫面時，又轉向右邊；他們很快地

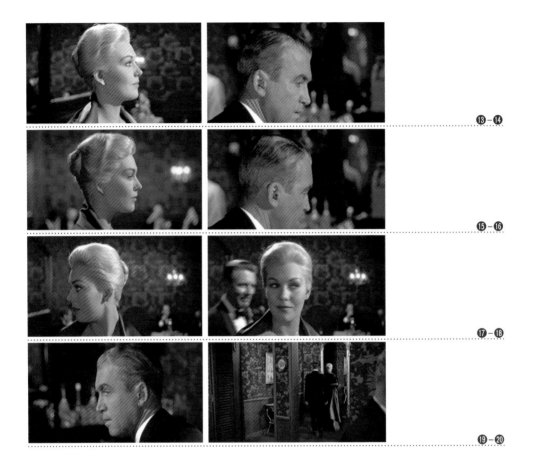

⑬ – ⑭

⑮ – ⑯

⑰ – ⑱

⑲ – ⑳

一起走出畫面 ⑰ ⑱。

鏡頭13（第17分32秒）　史考帝的俯攝特寫鏡頭，他從左邊四分之三處把頭轉朝另一邊 ⑲。

鏡頭14（第17分34秒）　半全景鏡頭的餐館門口，紅色壁紙覆蓋了整個牆面。艾爾斯特和瑪德琳經過鍍金的鏡子前，背對鏡頭離開餐廳，從畫面上消失 ⑳。

鏡頭15（第17分37秒）　如同鏡頭13。史考帝的特寫鏡頭，他從左邊四分之三處低下頭。

鏡頭16（第17分43秒）　慢慢地疊化在上一個鏡頭。史考帝在白天監視著一輛龐大的美式轎車。

分析

第一個室外鏡頭持續七秒，被兩個淡出／入畫面分開。首先是朝餐館門口前進的推拉

鏡頭；第二個直接把觀眾帶到史考帝的視線前，他正坐在吧台前的高腳椅上。因為走位持續著，因此室內外之間的轉換感覺很強烈。

有兩個鏡頭各自都因時間長度而獨樹一幟。首先是鏡頭02❸▶❺，和那非常複雜的攝影機走位，共持續了四十秒；其次是當瑪德琳離開桌子朝著攝影機走來的鏡頭（共十三秒）⓫▶⓭。其它的鏡頭都很短，甚至只有一秒（當瑪德琳和艾爾斯特最靠近時的鏡頭09和10），以節拍器般的精準度與正反拍鏡頭連接起來，同時交替著張望的史考帝（鏡頭3、5、7、9、11、13和15）和他看到的物體、瑪德琳的身體和臉龐（鏡頭4、6、8、10、12和14）。這第二個鏡頭是用漸近的鏡頭範圍凸顯出來，一直到那個在瑪德林臉上停留長達5秒的特寫鏡頭，把她拍得好像一尊栩栩如生的雕像⓯。

第一個鏡頭顯然與史考帝的眼神不相符，之後在交錯的系列裡，其它的主觀鏡頭也會有這種狀況。攝影機在這裡以60度的軸向朝史考帝眼神的方向往後退，一個向左的全景鏡頭伴隨著向後退的推拉鏡頭，讓史考帝走出鏡框。攝影機繼續往後退，用全景鏡頭掃視餐館的用餐區，從稍高處俯視著賓客。當一個遠處（瑪德琳的）亮白裸背進入攝影機的畫面，攝影機很快地朝它對焦，重新往前移動。緩慢和浪漫的主題音樂揚起，同時攝影機向下傾斜，以便和露背的金髮女郎（它走位的對象）保持一樣的高度，繼續向她靠近。觀眾認出坐在年輕女郎對面的艾爾斯特，便跟史考帝一樣猜測她就是瑪德琳。在四十秒的鏡頭裡，攝影機朝著這對夫妻前進佔去了最後的廿五秒。

史考帝完全被瑪德琳的形象所吸引，這也是接下來的交錯剪接所要鋪陳的，一切都為了表明這個出現是一個幻影的想像實現。

當史考帝轉頭背對瑪德琳時，她差一點碰到他，幾個瑪德琳臉部的特寫鏡頭，顯示她整個人完全出現在觀眾眼前。瑪德琳朝著觀眾走來，她的眼神空洞，就像為畫家或攝影師擺姿勢的模特兒的眼神；她的表情滿足、安祥，帶著些微嘲弄的味道。這對夫妻離去時的背影、主觀的取鏡和顏色、兩人在鏡子裡的反射，這一切都暗示這是兩個鬼魂的消失，他們不過是史考帝幻覺的真實呈現⓴。史考帝的態度證實了這一點：如果他轉過頭去時沒有看到瑪德琳，他不過就是在幻想她，感受她的存在，或者更甚：他「看到」她；他看到異象，包羅了這字眼所有可能曖昧的意思。整部片子建立在這個崇高影像的製造上，主角看不到，但是它糾纏著他，決定他的行為。

現代性電影

工具、風格和技術

第二次世界大戰使信奉「生命課題」的信徒們產生疑慮：如果觀眾離開電影院後，出現像野蠻人、劊子手、小偷、告密者一樣的行為，費力對他們解釋「生命是什麼」有什麼好處呢？對於某些歐洲導演而言，在納粹政權和原子彈結束之後，不僅要修正「訊息」，也要修改形式。從他們的角度來看，繼續利用曾經伴隨恐懼勝利的美學和敘述方法，是無法創造一個更好的新世界，應該發明一個新的影像創作方法，或者重新重視一些已被遺忘、尚未被娛樂工廠腐化的次要形式。

剪接的解構

在這些導演採用的策略中，首先是：

對明星體系的懷疑　從此我們知道個人崇拜會導致什麼後果，我們不再需要底片上的英雄人物、追著要簽名的明星，因此開始使用非職業演員演出（例如義大利新寫實主義電影）。另外，我們懷疑那些為了「好萊塢夢工廠」特別構想出來的機器系統：為了取代那些不能離開製片廠的重型攝影機和笨拙的攝影機座台，現代導演呼籲發明輕巧的器材——可以單獨操作且隨身攜帶的「原子筆攝影機」，另搭配一個麥克風和隨身錄音機。

對精雕細琢風格的懷疑　就這些導演來看，沒有什麼比納粹或史達林影片在技術上更講究精雕細琢了，因為在瞬間的激動裡，不會有意外、即興之作或笨拙的行為，暴露出一種意識型態上的僵化——思想的凍結對應著完美鏡頭的冰冷。然而電影創作應該

驟變

從左到右，《斷了氣》（*A bout de souffle*）裡的一幕。這裡有一個「表現性」的勝利（主角得意於置物箱內有一把槍），但是眼睛卻受到「驚嚇」（一輛白色車子出現，而打開的置物箱蓋子上，白色反光卻消失了）。

疏離效果

《斷了氣》楊波‧貝蒙（Jean Paul Belmondo）對著觀眾說話：「假如你們不喜歡海……」

是自由表達重於一切,勝過清晰明瞭,重感情勝過精湛技藝(一個震驚的演員的模糊鏡頭,比他在朗誦文章的清晰鏡頭來得好)。

對故事懷疑　特別針對「要實現的追尋」這種形式感到懷疑。因為「敘述故事」就轉義而言,意味著「說謊」,有些現代導演企圖解構故事/追尋的準則,有的是強調它們俗套和不自然的特徵,有的則借助小說提出新的電影形式。我們會想到吳爾芙,想到描寫大量意識流的文學技巧,以及在人物所做所想間的模糊界限;這些我們都可以在高達的作品中看到,其中他執導的《電影史》(Histoires du cinema)直接對吳爾芙表達敬意。

　　所有這些策略多少標示出對記錄事實的愛好——電影已撒太多謊,過分剪接事實,而現在是把事實呈現出來的時候了。我們可以在電影現代性或相關活動中看到它們:新寫實主義、自由電影、電影-真相——也就是說,如同當著娛樂和謊言工業的面揮舞的軍旗,高喊著:「真實、自由、真相」。這種對說謊的排拒,經常引領導演們反思(他們把電影本身這媒介搬上銀幕)和疏離(布萊希特〔Bertolt Brecht〕的一種戲劇技巧,主要為阻止觀眾過度被虛構的故事世界所吸引)。

第七封印 *The Seventh Seal*, 1956

導演和編劇：英格瑪・柏格曼（Ingmar Bergman）根據自己的戲劇《木畫》（*Pleinture sur bois*）改編。　**製片**：斯文思科電影工業製片廠（A. B. Svensk Filmindustri）。　**影像**：甘納爾・費雪（Gunnar Fischer）。　**布景**：朗格林（P. A. Lundgren）。　**音樂**：艾力克・努得格倫（Erik Nordgren）。　**剪接**：倫納・瓦倫（Lennart Wallén）。　**演員**：麥斯・馮西度（Max von Sydow，飾演安東尼斯・布羅克騎士）、甘納爾・布耶恩施特蘭德（Gunnar Björnstrand，飾演侍從約翰）、尼爾斯・珀普（Nils Poppe，飾演雜耍人傑夫）、比比・安德森（Bibi Andersson，飾演雜耍人之妻米亞）、英佳・吉爾（Inga Gill，飾演鐵匠之妻麗莎）、艾克・福瑞德（Ake Fridell，飾演鐵匠勃洛格）、本特・埃切羅特（Bengt Ekerot，飾演死神）、艾力克・斯特蘭德馬克（Erik Strandmark，飾演演員史卡特）、貝提爾・安德柏格（Bertil Anderberg，飾演修士哈維爾）、安德斯・埃克（Anders Ek，飾演僧侶）、英佳・蘭德格（Inga Landgré，飾演騎士之妻凱倫）、甘內爾・林德布洛姆（Gunnel Lindblom，飾演女兒）、拉斯・林德（Lars Lind，飾演年輕僧侶）、莫德・翰森（Maud Handsson，飾演年輕巫師）、古納爾・奧爾森（Gunnar Olsson，飾演畫家）、畢-阿克・班克森（Bengt-Åke Benktsson，飾演賣酒商）。　**片長**：九十四分鐘。

劇情簡介

故事發生在十四世紀中葉，安東尼斯・布羅克騎士與他的侍從約翰剛從十字軍東征歸來。他才結束在海灘上的禱告，就遇見了來找他的死神；他和死神下了盤西洋棋，希望能藉此拖延死亡。他沿著海灘走，看到一個死於黑死病、維持坐姿的男性屍體，後又經過一輛馬車，車裡是一群街頭賣藝者，有傑夫、他的妻子米亞、團長史卡特和他們的寶寶密歇爾。傑夫看到一些異象：那天，聖母瑪麗亞和嬰兒耶穌出現在他面前。布羅克和侍從到達一座村莊，在教堂前停下來，此時侍從看到一名畫家所畫的死亡之舞，於是向後者講述他在聖地不幸的探險經歷。騎士向一名僧侶懺悔，承認自己對知識的渴求，並透露自己跟死神下過棋，希望洩露的祕密能讓他逃過一劫，然而僧侶的衣袍下，卻是找上他的死神。

影片介紹

《第七封印》是柏格曼的第十四部長片，在一九五八年的坎城影展上映，讓他享譽國際。他的第一部片電影《危機》（*Crisis*）是在一九四六年拍的，其它幾部發行於海外的

作品，像是《莫妮卡》（*Summer with Monika*）、《女人的祕密》（*Secrets of Women*）、《裸夜》（*Sawdust and Tinsel*）也都博得世人注目。然而，是一九五七年的《第七封印》和緊接著拍攝的《野草莓》（*Wild Strawberries*）成為他電影生涯的轉捩點。

柏格曼生於一九一八年，是一名路德派牧師之子，剛開始寫一些戲劇作品。一九四一年起他活躍於各大學劇場，整整十年間大量製作戲劇表演。一九五四年他創作了劇本《戀愛課程》（*A Lesson in Love*），在皮藍德婁、卡夫卡和史特林堡等劇場演出，次年排練莫里哀的《唐璜》（*Dom Juan*）時，寫了一齣別出心裁的戲劇《木畫》，《第七封印》就是改編自這齣劇。一九五五年，他投入截至當時最大成本的電影《夏夜的微笑》（*Smiles of a Summer Night*），片裡輕鬆的氣氛與他當時的個人景況——面臨財務危機、健康亮紅燈、與荷麗葉・安德森（Harriet Andersson）分手——恰成對比。一九五六年這部片在坎城影展獲得最佳詼諧詩意獎，比比・安德森從此在他的感情生活裡取代了荷麗葉，他讓她在《第七封印》裡飾演米亞一角，接著更在《野草莓》裡飾演年輕的莎拉。

《第七封印》是柏格曼在《處女之泉》（*The Virgin Spring*）之前，首部有關中世紀的電影。他在故事裡召喚自己童年的一部分，並加入部分成年人的思考，它們建立在那些童年時令他害怕或者說富於魅力的（模糊）回憶：「*孩提時，我偶爾會跟隨父親出門，去斯德哥爾摩近郊一些鄉下小教堂傳道……。在那裡有所有幻想的東西：天使、聖人、龍、先知、惡魔、孩童。也有一些令人非常害怕的動物：天堂的蛇群、巴蘭（Balaam）的驢子、約拿（Jonas）的鯨魚、世界末日的老鷹。所有這一切都被天堂、人間、地獄奇特卻熟悉的美景圍繞著。在森林裡，死神和一個騎士坐著下棋。*」（摘自《藝術》，1958）

段落介紹

我們分析的是電影的第一個段落。在樸素至極的黑底白字片頭字幕之後，以多雲的天空和一束亮光的兩個全景鏡頭開始，然後出現一個飛行中的老鷹。

這個段落有34個鏡頭，將海灘和波濤洶湧的大海與灰暗的天空攝入鏡頭，並以騎士和侍從這兩個主要人物的甦醒揭開序幕。在段落中間，死神以疊化的方式突然現身。他回答騎士的疑問，自我介紹說：「我是死神。」

分析

序幕。一聲巨大的敲鑼聲伴隨著片名《第七封印》，回音一直持續到最後的字幕。管弦

樂加上漸強的咚咚鼓聲，和緊跟著的喇叭聲伴隨著多雲天空的鏡頭，帶有世界末日的味道❶❷。有聲音如聖詩般爆發：「震怒之日，那一天……」，當單簧管繼續音樂主旋律時，第二個鏡頭用淡入手法帶出一名黑天使，接著音樂平息下來。末日的天空和左上角的神光形成強烈對比，是沿用了傳統繪畫的規則，為了顯示神祕的主題。

鏡頭❸❹用俯攝鏡頭拍攝海灘，觀眾會聽到旁白宣佈福音，並且讓片名涵義更為明確：「羔羊揭開第七印的時候，天上寂靜約有二刻……，拿著七枝小號的七位天使預備要吹奏。」

鏡頭❸是從側邊拍下海灘的俯攝鏡頭，都是全景鏡頭，用俯攝鏡頭正面拍下大海和兩匹馬的黑影。這四個沒有人物的鏡頭序幕就像是一則預言。詩歌〈最後審判日〉意謂日光的出現就像神的干預，藉著出現在鏡框上面的燦爛光芒來表達，老鷹當然是指末日審判書的那隻鳥。宣讀聖經經文預言鏡頭❹最後的沉寂（「天上寂靜約有二刻」）。

頗具繪畫風格的造型表現，將電影裡接著發展的價值對照出來：天和地、黑暗和光線，活者的動作和死者的靜止、聲音和沈默。

接下來的鏡頭描述騎士和侍從醒來的過程❺▶⓯。當騎士起身從左邊走出畫面，

❶-❷

❸-❹

❺-❻

⑦－⑧

⑨－⑩

⑪－⑫

這個部分以攝影機非常精采的走位作為結束；在前景的西洋棋以反向、隨意（左－右）的全景入鏡，並以海中岩礁作為背景的景色⑯。整個段落描述兩位沉默主角的動作，大部分的聲音是海浪聲。鏡頭的範圍相當遠，海岸和卵石海灘都一起入鏡，海浪拍打著海岸，天空和雲朵佔據影像上端的三分之一。鏡頭⑧⑩⑫是獨立出來的，因為它們靠近兩個人物的臉龐。鏡頭⑫非常戲劇性──它近距離地拍攝正在祈禱的騎士上半身和臉龐，他面無表情，眼神靜止不動，從天際射下的強光，將他的右臉和金髮照得閃閃發亮。

　　騎士和侍各自的態度從以下三點形成對比：騎士的莊嚴樸素及貴族風範與侍從的放肆成對比，後者轉頭繼續入睡。騎士凝視著畫面外的天空，侍從面朝地。描述宗教儀式的場景：騎士在海裡沐浴，在海灘上跪著禱告。

　　面對整座陰暗的懸崖，棋盤呈現出非常明亮的視覺對比⑭。在全景向右移動和疊化之後，死神無聲無息地登場⑮⑯，它的存在就像是理所當然似的。其實在騎士祈禱時，他眼神的張力就預知了死神的出現。

　　和死神的挑戰是從鏡頭16至34：

鏡頭16：全景。死神一臉木然站著不動，它罩著一件大黑袍，戴著黑色風帽，臉色異常蒼白 ⓰。

鏡頭17：反拍鏡頭，全景。騎士在自己的衣物裡翻找東西，抬頭，正視著前方 ⓱。

鏡頭18-23：一系列用半全景的正拍／反拍鏡頭。騎士和死神的對話，接著出現音樂（先是單簧管然後是聲音）⓲ ▶ ⓴。

鏡頭24：全景，和鏡頭22雷同。死神向前走，右臂攤開黑袍 ㉑。

鏡頭25：特寫鏡頭，動作連戲。近距離拍攝死神的臉 ㉒。

鏡頭26：背對鏡頭的死神往前走時，將正在行走的騎士帶入畫面；騎士喊道：「等等！」㉓

鏡頭27：反拍鏡頭。騎士在鏡頭四分之三處背對著，中近景鏡頭的死神正面：「所有人都這麼說，但我不會允許任何延期。」㉔

鏡頭28-33：接著是騎士和死神對話的一系列正拍／反拍鏡頭。

鏡頭34：45度角的重新取景，死神和騎士側面坐著的中景鏡頭 ㉕。兩人面對面，死神在左，騎士在右背靠著石頭，西洋棋在兩人中間。大海在後景，有著多雲的天空。

　　騎士：「條件是，只要我頂得住，我就可以活下去。假如我贏了你，你就放我自由。」騎士兩手各持一顆黑白棋子在背後攪和，然後讓死神挑選。死神指著他的左手，騎士打開來看，是黑棋 ㉖。「你是黑色。」騎士把棋子放在棋盤上。死神說：「這顏色很適合我，不是嗎？」它微笑著用左手輕碰嘴唇。騎士微笑著轉過棋盤，讓白色的棋子對著他，他們各自把棋子排好。

⓭ － ⓮

⓯ － ⓰

騎士：你是誰？
死神：我是死神。
騎士：你是來找我的？
死神：我跟著你已經很久了。
騎士：我知道。
死神：你準備好了嗎？
騎士：我的身體準備好了，但我
的靈魂還沒有。

⑰–⑱

⑲–⑳

㉑–㉒

騎士：你會玩西洋棋吧。
死神：你怎麼知道？
騎士：我在一些畫裡看過。
死神：我算是相當不錯的對手。
騎士：不會比我好。
死神：為什麼你想跟我下棋？
騎士：這是我的事情。
死神：你說的對。

㉓–㉔

㉕–㉖

　　憂鬱和悲悽的音樂再度響起。海平線上的疊化。天亮了（下一個鏡頭）。

　　就像我們在分鏡結構裡所看到的，相當傳統的剪接交替著兩個人物面對面的鏡
頭，每一次誰說話就輪到誰入鏡。介於鏡頭21和22之間的對話交換（「我知道。」、「你

準備好了嗎？」）連接兩個少於二秒鐘非常短的鏡頭，這兩個鏡頭都在強調鏡頭25，也就是死神臉部的特寫鏡頭，和它朝騎士前進的動作。它攤開黑袍就像要張翅蓋住獵物。從鏡頭24到27，動作被持續的連戲鏡頭擴大，從一個半全景鏡頭交替到幾個中近景鏡頭。剪接的活潑隨著鏡頭33（段落中最久的鏡頭）達到頂點，也就是兩個人物面對面，各在鏡框的一邊。燈光照亮了他們的臉和棋子。

第一段對話有七句台詞，四句屬於騎士，三句屬於死神。騎士主動提問：「你是誰？」。他下定決心對抗死神，但後者很鎮定，只在第一個對話最後動了一下；筆直的死神就站在鏡頭的中央，和海岸線恰成對比。第二個走位是從手臂動作開始。死神就像吸血鬼般展開來，無動於衷的眼神注視著自己的對手，它將佔領騎士的位置。後者不斷地注視著它，並從教堂的繪畫中認出它，確認了人物的寓意價值。鏡頭34的長度和之前的八個鏡頭一樣。騎士繼續拋出挑戰的口吻：「只要我頂得住，我就可以活下去。」但事實上，當死神碰到棋盤上的黑棋子時，遊戲結果已經底定，騎士只能享有幾天的延期，接下來的階段裡將會呈現出來，尤其是當他遇見街頭賣藝者及傑夫／米亞夫婦時。

情事 *L'aventura*, 1958

導演：安東尼奧尼（Michelangelo Antonioni）。　　**製片**：阿瑪多‧貝納西里歐（Amato Pennasilio），奇諾戴爾度卡（Cino Del Duca）歐洲電影製片廠（羅馬）與利何（Lyre）電影公司（巴黎）。　　**編劇**：安東尼奧尼、艾利歐‧巴托里尼（Elio Bartolini）和托尼諾‧蓋拉（Tonino Guerra）改編自導演本人的一個想法。　　**影像**：阿爾多‧斯卡瓦爾達（Aldo Scavarda）。　　**布景**：皮耶羅‧波勒多（Piero Poletto）。　　**音樂**：喬凡尼‧福斯柯（Giovanni Fusco）。　　**剪接**：艾拉爾‧達羅瑪（Eraldo Da Roma）。　　**演員**：加布里拉‧費澤帝（Gabriele Ferzetti，飾演桑鐸）、莫妮卡‧維蒂（Monica Vitti，飾演克羅蒂亞）、麗‧馬薩里（Lea Massari，飾演安娜）、多明尼克‧布蘭佳（Dominique Blanchar，飾演茱莉亞）、倫佐‧利西（Renzo Ricci，飾演安娜的父親）、詹姆斯‧亞當斯（James Adams，飾演卡拉度）、多蘿西‧狄波麗歐拉（Dorothy De Poliolo，飾演克羅莉亞）、樂利歐‧路塔齊（Lelio Luttazzi，飾演雷蒙多）、喬凡尼‧彼得魯奇（Giovanni Petrucci，飾演年輕藝術家）、愛斯梅拉妲‧魯斯波莉（Esmeralda Ruspoli，飾演派翠西亞）。　　**片長**：一四五分鐘。

劇情簡介

羅馬郊區，安娜在朋友克羅蒂亞的陪同下，準備和已經一個月沒見面的未婚夫桑鐸會合。她父親不贊同她前往，說桑鐸絕不會娶她為妻。當安娜和桑鐸重逢，她似乎在生氣，心不在焉似的，彷彿她覺得很無聊。當克羅蒂亞在等他們時，兩人正在做愛。三個人開跑車離去，準備和幾位朋友會合，一起去西西里島外海出遊。當他們在里斯卡比昂卡（Lisca Bianca）無人小島靠岸時，在安娜神秘地消失之前，她對桑鐸表示懷疑他們之間感情的真誠度。

　　一行人搜尋安娜，但毫無所獲，報警搜索整座島，一樣徒勞無功。就在這種不明的情況下，桑鐸和克羅蒂亞彼此吸引。

影片介紹

安東尼奧尼的第六部長片《情事》讓他躍上國際舞台。一九一二年生於費哈爾（Ferrare），安東尼奧尼在拍了幾部紀錄短片後，於一九五〇年以《愛情編年史》（*Story of a Love Affair*）一片出道。一九五九年執導的《流浪者》（*The Cry*）雖然在法國獲得相當的成功，在義大利影評界和觀眾間的評價卻很低，這個失敗的經驗讓這位導演十分氣餒，接下來《情事》的製作更是舉步維艱。事實上，劇本對製片們而言，似乎過於艱

澀難懂，並且帶有瑕疵，他們要求導演，至少得解釋清楚安娜為何消失。

和一些不太合群的演員工作，為能繼續拍攝下去，導演只能借錢拍電影。但是《流浪者》在法國受到的熱烈歡迎，說服了奇諾戴爾度卡報社老闆接下製片一職。電影完成後參加了一九六〇年五月的坎城影展，被當地觀眾大喝倒彩，不過影評界卻嚴肅地為它辯護，甚至還抱走了三座獎項，其中更由於它創新的電影語言和優美的影像而獲得評審團特別獎。之後一整年，這部片相繼在世界各地奪得不少獎項，樹立了其神話般的電影地位至今。

這部片的義大利文片名始終被法國影評界保留著，藉以凸顯出它的奇特之處，和思索是屬於哪種「奇遇」，並且質疑安娜消失的原因，與桑鐸和克羅蒂亞彼此的感情。

安東尼奧尼堅持保留女主角謎樣消失的情節，她只出現在故事前三分之一，之後就再沒有出現在電影中。劇情概要一開始是偵探情節，但中途放棄了這條路線，致力於桑鐸和克勞蒂亞兩個人物的旅程，他們隨意地從車站開迫到鄉鎮廣場，感情戲也未見鋪陳。聯繫他們情慾關係的原因依然模糊不明，且有點讓人無法參透，不符合一切心理學上的協調性。另外，男主角被塑造成放棄事業野心，且無法和特定女人固定一段情愛關係。毫無疑問地，因為這個原因，高達在三年後拍攝《輕蔑》時，說出了「安東尼奧尼式的儒弱」，這是指涉片中男性的角色（《輕蔑劇本》[Scénario du Mépris], 1963）。此外，他透過在卡布里島的取景，很明確地讓人喚起在《情事》裡西西里島的影像，來影射安東尼奧尼。

段落介紹

這是電影關鍵處之一，也就是安娜的失蹤，在電影開始後的第26分鐘出現

分析

我們所分析的段落是從電影開始之後第22分50秒到第28分18秒，共有廿多個鏡頭。

遊艇艙房內的兩個鏡頭界定了島上第一段劇情的範圍。派翠西亞穿著睡袍在組合拼圖，一旁的雷蒙多拚命對她獻殷勤。

在島上，十八個進出遊艇艙房的鏡頭是鋪陳安娜消失的決定性鏡頭。共有六個人物登上島嶼：桑鐸和安娜、茱莉亞和卡拉度、克羅蒂亞，還有帶水果給她的船員❺。在這個段落的最後，卡拉度跑來通知大家海上起了風浪，大家應該離開。

前幾個鏡頭呈現出卡拉度和茱莉亞之間充滿火藥味的對話。桑鐸和安娜在岩石上漫步時，安娜總是走在前頭❹。接下來的四個鏡頭是描述這對情侶的路程，同時捕捉

住兩人的對話。在鏡頭10最後，桑鐸入睡，用疊化作結束 ⓰。鏡頭11用左上方全景拍下岩石峭壁 ⓱，觀眾可以聽到遠處的海浪聲與小船的引擎聲，接下來的鏡頭是對著剛睡醒的茱莉亞的俯攝鏡頭 ⓲。克羅蒂亞穿著安娜送的襯衫在岩石邊緣散步，與浪花嬉戲 ⓳ ⓴。

　　主要人物在前十個鏡頭裡經常對話，比如卡拉度用惡意的嘲諷方式回答茱莉亞的評論 ❷ ㉑，只有克羅蒂亞一人很悠哉。伴隨著鏡頭7到鏡頭10的，是安娜和桑鐸之間相當緊繃的對話，這短短的一段約兩分四十秒，描述了桑鐸和安娜之間逐漸惡化的感情。

　　鏡頭7（計五十一秒）是從桑鐸跟隨安娜開始 ❼，他沿一處巨石岩壁走著，一個側邊推拉鏡頭跟隨他不穩的腳步，大海咆哮著。安娜背靠岩石站著 ❽，桑鐸加入她。安娜：「桑鐸，這一個月來你不在，感覺過得很漫長。我看少了你，我也不要緊。」桑鐸：「妳會重新習慣有我的。」安娜：「才怪！」桑鐸：「我會耐心等待。」❾安娜在岩石上坐下，桑鐸加入她 ❿。

　　安娜：「我們應該要坦承相待，你認為我們無法瞭解對方嗎？」桑鐸：「等結婚之後再說吧。」安娜從左邊走出畫面，鏡頭朝左邊重新調焦。安娜：「這不會改變什麼。我們不是已經結婚了嗎？茱莉亞和卡拉度難道不也是？」180度的反拍鏡頭（鏡頭8，約廿七秒）用中近景鏡頭重新拍攝這對情侶。安娜在前景四分之三處背對鏡頭，桑鐸在左邊正面入鏡，都是以胸部鏡頭入鏡 ⓫。安娜：「承諾一文不值。」桑鐸：「我愛妳，這還不夠嗎？」安娜用一種愈來愈激動的口吻說：「不夠！我想獨自一人，一個月以上、兩個月、一年、三年。」她站起來走出畫面。

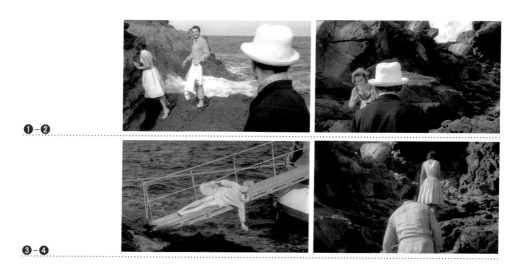

❶-❷

❸-❹

153

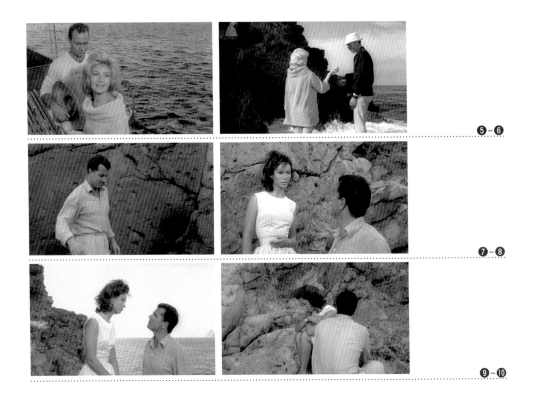

❺–❻

❼–❽

❾–❿

鏡頭9（廿六秒）呈現出一個寬廣的景深，在左邊遠處可見茉莉亞／卡拉度這對的身影。安娜從左上方走進鏡頭停在前景⓬：「我知道這很荒唐，但是我感覺很糟。想到要失去你，就覺得像是要把我殺了，然而，我卻感受不到你。」桑鐸從右邊走進畫面⓭。他摟住安娜的頭髮和頸背：「昨天，妳感覺不到我嗎？」一個新的反拍鏡頭使鏡頭10變成中近景鏡頭以及與安娜的一個動作連戲（四十秒）。在這對情侶後面，以俯攝鏡頭入鏡的大海反射出天空的光芒，海濤聲持續不斷。安娜掙脫桑鐸的摟抱，轉身說：「你總是無所不知！」桑鐸背對著，安娜帶著激動的眼神望著他⓮。然後她轉身面對觀眾，靠著一塊岩石⓯。桑鐸轉過頭去，往大海裡丟擲一塊小石頭。鏡頭最後，安娜回過頭去，只拍下她的後腦勺，這也是觀眾見到她的最後一個畫面。此時桑鐸在畫面遠處左邊，躺在岩石上入睡⓰。一個長的淡出（入）帶出下一個鏡頭⓱。

　　在連接鏡頭10和11的疊化之後，接著分析段落的第二部分，著重在沒有台詞的角色，直到船員的介入，以及克羅蒂亞在鏡頭18問的那個問題，「安娜人呢？」㉕在這個伴隨著克羅蒂亞動作的卅一秒鏡頭裡，全景鏡頭跟著她的一舉一動，從這時候開始，她在電影裡取代了安娜的地位，接棒成為電影的中心。㉕▶㉚

整個段落沒有音樂，僅有海水聲、益發洶湧的浪濤聲和風聲組成聲音的主要部分。船的引擎聲在鏡頭11聽得較清楚❶❼。

　　觀眾在這短短的一段裡只看到六個人物，雷蒙多和派翠西亞待在船上，茱莉亞正在享受秋天最後的幾道陽光、卡拉度依然穿著遊艇服、帽子及海軍藍外套❷❷，似乎只有克羅蒂亞趁機享受當地的野生環境，玩起浪花，這也是觀眾唯一看到有在微笑的角色。戲中人物泰半是用半全景或中近景鏡頭拍攝，鏡頭範圍以造形藝術的方式，將人物與環繞著他們的布景串連起來。事實上，主導的是島上岩石的礦物材質，所有人物似乎都只是從這片原始的大自然遠處突顯出來的幾個笨拙黑影。幾個俯攝鏡頭強調島嶼上海岸的陡峭、危險。就這樣，桑鐸爬上懸崖❷❾▶❸❷，到了一個岩石平台。滿佈的

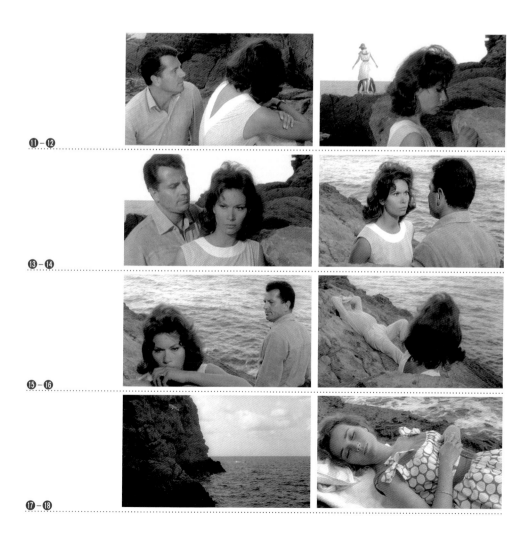

⓫－⓬

⓭－⓮

⓯－⓰

⓱－⓲

155

火山岩一望無際，像是月球表面，帶有一種奇幻、超自然又有點恐怖之美。

　　所有攝製很仔細地描寫了人物最細微的動作、眼神的移動、桑鐸想要觸摸的企圖、安娜逃跑時的反應。好幾次，桑鐸用一種佔有的手勢抓住安娜的頭髮或頸背，就像電影剛開始時，他在公寓裡與她相逢時熱情粗暴地吻她。他在鏡頭9最後吐出的一句話，顯然是一句「殺人的話」，這句顯示毫無退路的話惹得年輕女人辛辣地反擊：「你總是玷污一切。」片中的對話清楚地解釋安娜對存在的焦慮，她從不微笑。男演員無所適從地穿越鏡框，笨拙地繞著情人打轉。演員的動作使得「誤會」以及這部電影著名的「無法溝通」變得更為具體。

　　疊化鏡頭之後，即對應著安娜消失的那一刻起，觀眾在整部片裡再看不到她。在

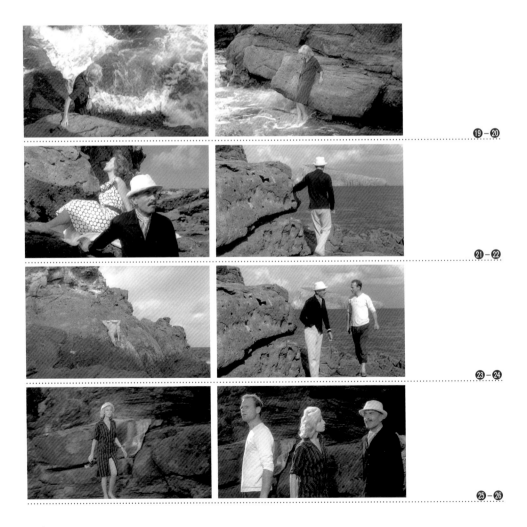

⑲－⑳

㉑－㉒

㉓－㉔

㉕－㉖

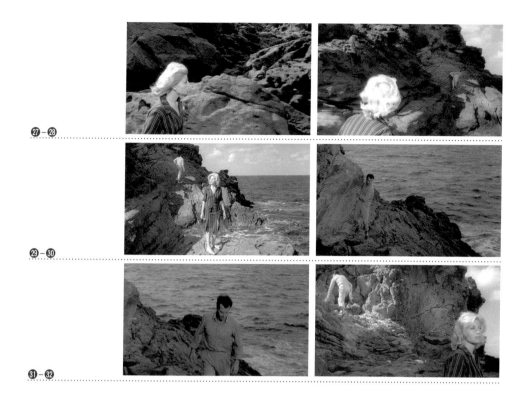

㉗－㉘

㉙－㉚

㉛－㉜

大海的全景鏡頭與船隻聲中，茱莉亞在鏡頭12醒來後注意到：「天氣變了。」㉑態度一直不太親切的卡拉度反駁說：「拜託妳親愛的茱莉亞，別老是想解釋一切。」這可以視為導演的行為準則，也就是不對安娜的失蹤提供任何解釋。

　　事實上，對安東尼奧尼而言，比起對話以及眾所認可的古典編劇理論，人物和自然事物的關係以及他拍攝的方式，更能確切地表達感情的真實性，這就是現代性電影的誕生。

沒有臉的眼睛 *Les Yeux sans visage*, 1959

導演：喬治・方居（Georges Franju）。　　**製片**：朱樂・博孔（Jules Borkon），香榭里榭製片廠（Cino Del Duca）和法國勒科斯（Lux）電影公司。　　**編劇**：皮耶・波瓦羅（Pierre Boileau）和湯瑪斯・納爾斯傑克（Thomas Narcejac）改編自尚・何東（Jean Redon）的小說。　　**影像**：尤金・蘇夫東（Eugen Shuftan）。　　**音樂**：莫里斯・賈爾（Maurice Jarre）。　　**剪接**：吉爾伯特・納托（Gilbert Natot）。　　**演員**：皮耶・布拉瑟（Pierre Brasseur，飾演傑納斯教授）、阿莉達・瓦莉（Alida Valli，飾演露易絲）、愛迪絲・司寇（Edith Scob，飾演克莉絲汀娜）、法蘭斯・基林（François Guérin）、亞歷山大・里尼奧（Alexandre Rignault）、克勞德・布拉瑟（Claude Brasseur）。　　**片長**：八十八分鐘。

劇情簡介

整形手術專家傑納斯教授因為超車造成一場重大車禍，女兒克莉絲汀娜因此毀容。自此以後教授對外宣稱女兒失蹤了，事實上他把她藏在家裡，等待自己的父親替她重造一張可以稱為臉的臉。但唯一有成功機會的移植手術意味著從活人身上直接移植臉皮。教授的助理露易絲負責篩選有資格成為獵物的年輕女孩，這段時間，警察著手調查……。然而我們「*應該永遠要懼怕改變臉孔*」（《馬克白》，莎士比亞），故事結局相當悽慘。

影片介紹

《沒有臉的眼睛》首度出現於尚・何東的小說裡，一九五六年由黑河流（Fleuve noir）出版社發行，列在「恐慌」系列裡，由別名聖安東尼奧的費德利克・達爾（Frederic Dard，創作聖安東尼奧探長這個人物而聞名的小說家）撰寫小說後記。一九六二年，巴黎沙伯大死胡同（l'impasse Chaptal）大木偶劇場（Grand Guignol）的何內（M. Renay）改編了這部小說。一九五九年，編劇波瓦羅和納爾斯傑克因為看到自己的小說《死亡之間》於前年被希區考克改編成《迷魂記》搬上大銀幕，又受到日後當上導演的克勞德・梭特（Claude Sautet，本片的現場助理）的協助，便把小說改編成電影。導演方居在一九三六年成為法國電影圖書館的共同創辦人，在拍《沒》片之前，即常常運用超現實主義的詩作拍一些「投入社會運動」的影片，出名的片子如下：《頭撞牆》（*la Tête contre les murs*, 1959，第一部長片，以精神病院為主題）、《動物之血》（*le Sang des bêtes*, 1949，關於

沃日拉爾〔Vaugirard〕屠宰場的紀錄片）和《巴黎傷兵院》（Hôtel des Invalides, 1952，有關軍事博物館的紀錄片）。

　　這裡有個插曲，《沒有臉的眼睛》以引起議論的片名《浮士德博士恐怖房間》（The Horror Chamber of Dr. Faustus）和配音版本在美國上映，在芬蘭則被禁映（至少在當時是如此）。之後，B級恐怖片大師傑斯·弗朗哥（Jesus Franco）兩度由此片獲得靈感：第一部是一九六四年的《奧勒夫博士的怪物》（El Secreto del Dr. Orlof's Monster，在片裡是偷靈魂），第二部是一九八八年令人毛髮悚然的電影《花容劫》（Faceless），不少大牌演員（赫爾穆特·貝格爾〔Helmut Berger〕、布里姬特·拉艾〔Brigitte Lahaie〕、泰利·沙瓦拉〔Telly Savalas〕、史蒂芬妮·奧德蘭〔Stephane Audran〕等等）參與演出，而且這次取走的是所有器官……。劇情雖不及上述電影荒誕，但《沒》片本身的節制，讓它在這個驚悚電影當道的時代，還有本事嚇壞觀眾不舒服。再者，自從二〇〇五年十一月在亞眠斯（Amiens）的臉部移植手術實例成功之後，本片的論據就不再那麼令人難以置信了。

段落介紹

序幕，露易絲把一具屍體丟入水裡。隔天傑納斯教授開了一場移植手術的研討會，有人通知他發現了一具被毀容的年輕女孩屍體，他得去停屍間確認死者身分，因為有可能是他那毀容後就失蹤的女兒。

分析

《沒有臉的眼睛》是影史上少數在故事開始之前，就宣告要說什麼的電影！事實上，莫里斯·賈爾為電影譜寫的音樂主題，是以其唱片公司的標誌——使人暈眩的華爾滋——以傳統劇場的「敲地三聲」（三聲不協調但旋律相同的和弦）作為開場。為什麼用劇場形式？因為克莉絲汀娜把毀容的臉孔藏在面無表情的白色面具之後，就像傳統上認為怪物只有在舞台和演出中才能被人接受，不和諧的和弦則是因為這是一部外在（克莉絲汀娜）和內在（她父親）拉扯的恐怖片。藉由華爾滋的樂器工法，同樣令人想起市集慶典，引申成為怪物搭建的臨時木屋：這是約翰·莫里斯（John Morris）為大衛·林區（David Lynch）的《象人》（Elephant Man）編寫配樂時所產生的靈感。

　　整個片頭字幕以推拉鏡頭為主展開，描繪一條兩旁樹木林立被車燈照亮的夜間道路。這是一個特別有趣的選擇，首先是屬於敘述上的邏輯（露易絲晚上開車），暗示觀眾即將看到的悲劇肇因：沒有這場可怕車禍的話，一切就不會發生了……。第二，這

些推拉鏡頭已經精心雕琢出兩個主要人物——父親和女兒——的心理面貌，因為這裡有些怪異之處：攝影機既不在事件的軸線（180度線）裡面，也不是90度角；觀眾既不處於駕駛者的位置，也非看著風景的乘客位置，而是在不斷往後看的某人的位置上，車燈不是往前照著路面，而是路旁！這也是一部有關悔恨的電影，關於執意回到過去的某個時空點——車禍發生前的那一點，當克莉斯汀娜尚未毀容的那個時間點。父親十分懊惱（和他「瘋狂學者」這一面稍微有點不同）這場車禍不是因為巧合意外，而是因為其必然性——因為他想要早點抵達目的地。克莉斯汀娜後來曾對露易絲說：「連在馬路上，他都不曾忘記那想征服世界的渴望！他開起車來簡直就像個瘋子！」

片頭字幕之後出現露易絲的鏡頭，以及她擦拭骯髒的擋風玻璃時的前進推拉鏡頭❶。這裡又是本片一個很重要的主題，一開始就在電影裡提出來：眼神，對看見的狂熱。如果我們轉向心理分析學，這就是一種視覺衝動，如果我們更喜歡聖奧古斯汀（Saint Augustin）的說法，就是一種眼神的貪婪——身為恐怖片的影迷，我們想看！我們想看藏在克莉絲汀娜面具裡的東西！相反地，克莉絲汀娜不想看。她不想看到自己：只要是稍微上過漆的木頭、一丁點過於乾淨的窗玻璃，都會讓她看到可怖的反射，她渴望變瞎。這部電影玩弄著這種慾望——但觀眾不會看到這個「怪物」（和大衛‧林區《象人》裡的情節相反，它也是吊足觀眾胃口後，最終讓觀眾看到了）。

燈光設計向觀眾透露了露易絲這個人物的狀況，她是那些有著雙面人格、奇幻類型人物中的一位❸❹，同時是個為了愛情願意為教授做任何事的戀人（雖然她的熱情可能帶點對皮格馬利翁感激的層面，因為教授從前幫她整容過），也是一個綁架年輕女孩，把她們送到瘋狂科學家手術刀下的犯罪者。

❶-❷

❸-❹

⑤－⑥

⑦－⑧

⑨－⑩

　　一個主觀鏡頭借著後照鏡對觀眾呈現後座的情況，這是「對看見的狂熱」這個主題的新手法。這裡開始引起觀眾訝異，因為露易絲背對攝影機露出她的頸背❺。導演深入觀眾的慾望層面（後座有人，我們不久會知道其實是具屍體），遮住它的面目（臉在鏡框外，被帽子掩蓋）❻❽。

　　一個讓露易絲以為有人跟蹤她的「假警報」（懸疑片的典型手法）❼之後，她把金龜車停在一座小蓄水池邊❾，從車裡拖出一具年輕女孩的屍體❿。攝影機趁這兩個鏡頭的機會，安置在女主角的目的地──水池邊。艱難地搬弄著屍體，露易絲巴不得一切能儘快結束，尤其是當意識到自己犯了罪。

　　如同尚皮耶・梅爾維爾（Jean-Pierre Melville）的電影，屍體的搬運是實地拍攝，只有水波聲作為音響效果──「時間的直接影像」將在整部電影裡重複多次，同時分享它的奇特性與它「紀錄片」的一面（沒有時髦的車子、誇張的服飾、冷笑的瘋狂學者和鬧鬼的宅邸；只有一輛金龜車、一件簡單的防水衣、一條假珍珠項鍊和一棟冷清的房子）。

　　接著，觀眾來到傑納斯教授主持的研討會上。在把畫面呈現給觀眾以及讓主角皮

耶‧布拉瑟現身之前，導演方居以布拉瑟的聲音為底作了一點揶揄，以各種不同的反拍鏡頭拍攝聽眾聆聽的畫面 ⑪ ▶ ⑬：「在所有已知的人類新希望中，最大的難道不是重新擁有一部分年輕的肉體嗎？移植手術正是帶給我們這樣的希望。但是這種手術，也就是從一個人身上提取活組織或器官移植到另一個人體上，目前為止，只有在完全相同生理結構的兩個個體出現時才有可能（拍攝聽眾的全景鏡頭）。……因此，這意味著在生理上改變有機體的本質，來接收外來組織體。」當教授說出「改變……本質（nature）」這幾個字眼時，出現兩名聽眾——可愛的年輕女孩及神父，以一種專業的角度聆聽這名外科醫生想要取代造物主的演講，暗示聽眾聽到的應該是大寫的N——「自然」（Nature）。況且（如果從宗教觀點來看），從人名的文字遊戲來看，主角名叫傑納斯（Genèse-sier），意指「創世紀者」，他僭越的企圖很自然地最終讓他遭自然反撲。

教授終於入鏡，而且不只一次，而是三次：「其中一個方法是，用強烈的輻射或X光破壞會阻礙移植手術的抗體（鏡軸連戲）。只是為了達到這個目的，輻射劑量會強烈到患者無法存活下來（第二次鏡軸連戲），所以我們採用放血術，把受輻射者的血放流，直到最後一滴。」（黑影做結束）

這裡出現典型的布景設計。無處可避的鏡子暗示觀眾，一如他令人尊敬的正面性格，這位勇敢的教授也有著令人起疑的負面性格。當電影重新聚焦在這位角色上，兩個鏡軸連戲是很清楚的——就是因為他才會發生這些事，只要他一息尚存，就永無寧日。至於略帶荒謬性的台詞（和接下來的畫面沒有任何關係），主要是為了讓演員布拉瑟一展演技。

⑪－⑫

⑬－⑭

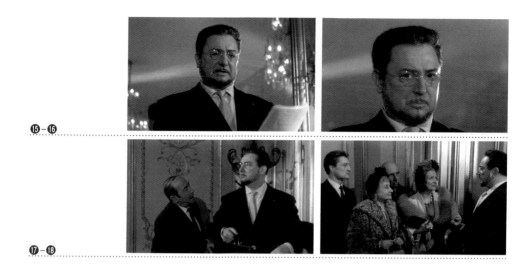

⑮－⑯

⑰－⑱

　　研討會在掌聲中結束，隨著聽眾走進後台，一位男士正掛上電話。在二流影集的傳統模式裡，這位配角的性格特色很快地會被一通電話生動的描繪出來。這裡給這類「有點笨拙的好好先生」準備的老套台詞是：「有人打電話找您，教授先生。法醫協會……嗯……就是停屍間啦！您得馬上過去。」**⑰** 他剛說完這句話，就有兩位庸俗的女人（觀眾之前已經在神父後方見過她們）闖入 **⑱**，這次安排的是法國電影傳統裡非常重要的一個詞──「創作者」（auteur）：「親愛的教授，您的演說已經使人重生……您為我們打開了如此美好的未來之門！」「對於所謂的未來，女士，」博學的教授用一種生硬的口氣答道，「應該還是必須早點付諸行動才行！」

　　這段期間，在奧斯德利茲站河堤邊，法醫協會成員討論著剛送到的被毀容年輕女孩屍體。

　　「目前一切狀況都未明，」雷明尼爾法醫說。

　　「我覺得奇怪的是，」巴侯警探說，「她被撈起時一絲不掛，用一件男性外套包著。」

　　「對。真搞不懂，教授因車禍而毀容的女兒為什麼要絕望地溺死自己，還在大冷天投水自盡前覺得有必要先脫光衣服……再來是這個臉上的大傷口，邊緣簡直就像是用解剖刀割的一樣整齊……」

　　當然，這類型的對話讓觀眾像是陷入連續劇裡──天底下最遲鈍的警察，遇到世界上最笨拙的罪犯……。我們還是來探討在前兩個鏡頭裡，取鏡這門科學利用視線連戲所要表達的意涵。雷明尼爾的獨白發生在地鐵正好經過的時刻，示意在達成最後的推論前還要完成的旅程。他看著傑納斯抵達 **⑲**，在眾多可能的停車位之間，在猶豫和

笨拙的控車技巧之後，將自己關在某一種陷阱裡 ❷⓿——幾天後他喪失心智，死命地增加犧牲者。

造訪停屍間是跟觀看慾望玩遊戲的場所。首先，一個180度的正拍／反拍鏡頭（往後拉／往前推的「主觀」推拉鏡頭）對觀眾做出承諾——你們是在主角的位置上，將會看到主角看到的東西 ❷❶ ❷❷。在停屍間的某間房間裡，毯子被掀開來——確實有正拍鏡頭 ❷❸，但沒有反拍鏡頭！取而代之的是一個鏡軸剪接，讓觀眾藉由教授的眼睛想像恐怖的場面 ❷❹。方居顯然記住了賈克・杜能（Jacques Tourneur）那出名的一課：「當我們要負責想像誰是罪魁禍首時，那時的恐懼或不安感才是最強烈的。」

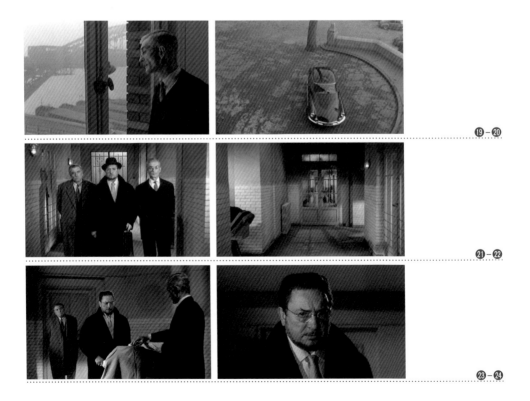

❶❾ − ❷⓿

❷❶ − ❷❷

❷❸ − ❷❹

女人就是女人 *Une femme est une femme*, 1961

導演：高達（Jean-Luc Godard）。 **製片**：羅馬-巴黎電影公司喬治‧德波何加（Georges de Beauregard）和卡羅‧龐帝（Carlo Ponti）。 **編劇和對白**：高達根據詹妮薇芙‧克魯妮（Geneviève Cluny）的構思編寫。 **影像**：拉烏‧寇塔德（Raoul Coutard）；採伊士曼彩色（Eastmancolor）和Franscope寬銀幕電影系統。 **音樂**：米榭‧李葛蘭（Michel Legrand）。 **布景**：貝納‧伊文（Bernard Evein）。 **剪接**：雅涅絲‧琪勒莫（Agnès Guillemot）。 **演員**：安娜‧卡琳娜（Anna Karina，飾演安琪拉‧雷卡米耶）、尚克勞德‧布里亞利（Jean-Claude Brialy，飾演艾米爾‧雷卡米耶）、楊波‧貝蒙(Jean-Paul Belmondo，飾演阿佛列德）。 **片長**：八十四分鐘。

劇情簡介

在聖德尼路夜總會工作的脫衣舞孃安琪拉專門在下午時段表演，跟經營書報店的艾米爾結婚後，她一直想要個孩子，但是艾米爾希望緩一緩，安琪拉想要孩子的決心讓她為達目的不擇手段。在史特拉斯堡-聖德尼的公寓裡，兩人又為此大吵一整晚。相較年輕又有魅力的老婆，艾米爾對收音機廣播的自行車和足球等運動比賽結果更有興趣。安琪拉的做菜本領似乎也不怎麼樣，因為她把整隻雞烤焦了。氣急敗壞的安琪拉死命想引起艾米爾的忌妒，因而回應了友人阿佛列德的示好。再這之前，阿佛列德曾出示一張艾米爾與兩個社區女孩的合照。最後安琪拉利用和艾米爾在一起的機會，達到目的。對艾米爾而言，安琪拉不單單只是個女人，女人就是女人，同時也是「寡廉鮮恥的」。

影片介紹

高達這部一九六一年初冬拍攝的第三部長片票房平平，這是繼聲名大噪的《斷了氣》，以及一九六〇遭內政部審查而全面禁映的《小兵》之後所拍攝的。在法國簽署了愛維養（Evian）協議，結束對阿爾及利亞的戰爭隔年，才解除禁演《小兵》這部片。

如果《斷了氣》有超過一百萬人次的觀眾入場，那麼《女人就是女人》在巴黎三家大眾戲院——大道（l'Avenue）、圓亭（la Rotonde）和凡登（le Vendôme）獨家放映期間，一開始僅五萬六千三百廿三名觀眾入場的事實，高達也只能接受。相反地，它在德國、英國或其它北歐日耳曼語系國家卻廣受觀眾喜愛，成了一九六一至一九六二年間最賣座的法國電影，而且正因為「它的獨創性、青春活力、大膽、不得體，撼動了

古典電影的規範」,在柏林影展獲得評審團特別獎的殊榮。

電影一開始的構思來自女星詹妮薇芙・克魯妮,然而在高達拍《女》片前一年,它先被拍成一部喜劇片《愛情遊戲》(les Jeux de l'amour),編劇是詹妮薇芙・克魯妮、菲利普・德普勞加(Philippe de Broca)和丹尼爾・布隆傑(Daniel Boulanger);主要演員除了克魯妮自己之外,還有尚皮耶・卡索(Jean-Pierre Cassel)和尚路易・馬利(Jean-Louis Maury)。這部片於一九六〇年五月《斷了氣》之後兩個月上映。

高達重新採用這個構思,並在《斷了氣》拍攝期間於《電影筆記》(Vol.98, Aug 1959)刊登更具個人風格的劇本,並以之後的片名《女人就是女人》為題。但是他的角色們更名為喬絲特、艾米爾和保羅;至於場景,他一直在郊區城鎮(杜爾)或巴黎某個社區(史特拉斯堡–聖德尼)之間猶豫不決,這就是為何一九六一年正式開拍後,他把這個非常平民化的社區拍成一處還殘留農村鄉下生活風味的小村莊(有時鮮蔬果小販、咖啡店等)。同年秋天,他沿用相同的片名、電影音樂、節錄的對話與他私人評論,編輯成一個四十五轉黑膠唱盤。劇本刊登的時間顯示高達非常重視這篇故事,但他卻無法將它拍成他的第一部電影,因為製片喬治・德波何加比較喜歡警探故事,還有一開始由楚浮執筆的劇本(就是《斷了氣》)。

這是高達在他長久拍片生涯中,唯一一部真正的喜劇片。票房失利無疑地挫敗了他想成為喜劇創作者的野心,而他一直對外聲稱非常讚賞滑稽片,像是巴斯特・基頓、傑瑞・路易、法蘭克・塔許林(Frank Tashlin),還有德克斯・阿維瑞的動畫片。觀眾在《女人就是女人》裡,會發現很多模仿這類型電影的荒謬插科打諢。

段落介紹

我們要分析的是第四個段落,片頭之後大約5分鐘開始,然後一直到11分10秒。

這是第一個說明較詳細的段落(總共六分十五秒),描述安琪拉在排練首場的脫衣舞表演。電影從一個不尋常的片頭字幕開始,有閃爍的標題和充斥整個銀幕的字母,還有斷斷續續地排列演員、技術人員和其他導演的名字,像是拍過電影《愛情無計》(Design for Living)的劉別謙(Ernst Lubitsch),或是一些片名,例如何內・克萊爾(René Clair)的《七月十四》(14 juillet)。伴隨著情境樂音,還有配樂李葛蘭在首次調音前,喊著演奏夥伴名字的聲音,以及安娜・卡琳娜喊出:「燈光、攝影機、開麥拉」的聲音作結束。

電影一開始的段落裡,穿著防水外套和顯眼紅絲襪的安琪拉拿著傘走進一家咖啡館,店裡的自動電唱機正在大聲播放查爾斯・阿茲納弗(Charles Aznavour)的歌曲:

「妳放縱自己……。」電影的第二個段落描述她在書報店裡面對自己的丈夫。艾米爾看起來像是個非常嘮叨的人，臉上從不見笑容，脖子繫著圍巾，頭上戴頂帽子。電影的第三個段落在大街上，賣報紙與流動攤販的叫喊聲與手勢，使街頭顯得喧嘩熱鬧，安琪拉遇到朋友阿佛列德，對方問她在想什麼，她回說：「我在想我是存在的。」然後走進工作的舞廳星座池。

分析

第一個室內段落被切割得支離破碎，因為高達增加很多鏡頭和不連貫的剪接效果，六分鐘裡總共有47個鏡頭（從鏡頭33～79）。攝影機流暢地跟著演員——安琪拉和她的夥伴們——迅速轉身的動作移動❶▶❺，還有一名舉止古怪戴著帽子的侏儒，似乎是夜總會的老闆❽，整個夜總會就像蜂窩般吵雜喧嘩。因為強烈的顏色變化，以及經常突然中斷的聲帶，更為突顯剪接的不連貫。在電影一開始就已經出現的米榭・李葛蘭管弦樂，以豐富的節奏起伏淹沒了片裡的場景。為了營造幾秒鐘的寧靜，或為了讓觀

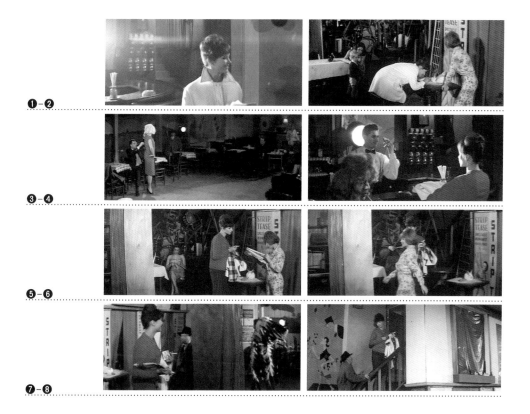

❶-❷

❸-❹

❺-❻

❼-❽

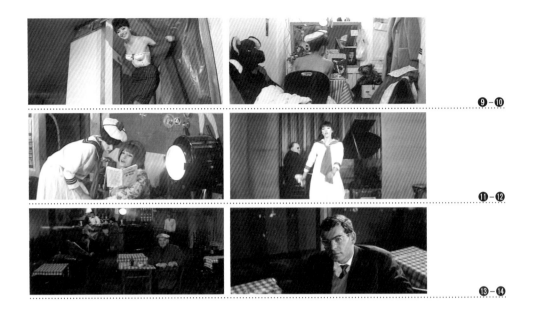

⑨－⑩

⑪－⑫

⑬－⑭

眾聽到某種聲音效果，像是客人幫舞孃脫下裙子而發出的拉拉鍊聲❸，有時音樂會突然中斷。

當安琪拉走進夜總會，觀眾一開始會聽到電子風琴聲❶；接下來的鏡頭音樂中斷，她說：「晚安，小兔子們。」❷ 在極具流動性的鏡頭37，音樂重新揚起。在鏡頭38，鏡頭也是一直移動著，直到音樂再次中斷，以此類推。段落的聲音處理極端大膽，並具挑釁意味，在當年電影上映時，一般觀眾肯定會理解錯誤。對導演而言，這是一種將空間設計融入表演與影像−聲音的關係，以納入所呈現的社區和一些地方。

《女人就是女人》是一部通俗的法國喜劇片，其構思是為了向何內·克萊爾的電影《七月十四》這部片致敬，但《女》片也試圖將好萊塢歌舞片世界、將佛雷·亞斯坦（Fred Astaire）、金·凱利以及西德·雀兒喜的芭蕾舞蹈等，融入史特拉斯堡−聖德尼這個平凡乏味的世界裡。照這個意義來看，這名新浪潮年輕導演的美學手法，與文生·明尼利其實是完全相對的。在《花都舞影》（An American in Paris, 1951）裡，明尼利建議把皮嘉爾（Pigalle）這地區「好萊塢化」；《女》片則是把好萊塢的「音樂劇」融入到史特拉斯堡−聖德尼的庶民生活裡。

星座舞池這個段落由一位盲人音樂家彈奏的手搖管風琴樂音帶出，音樂呈現一種低俗的風格。這個音樂伴隨著安琪拉的出現，攝影機用寬大的全景鏡頭和側邊推拉鏡頭跟著她。很顯然地，寬銀幕電影的寬大尺寸影像突顯出景框（譯按：影像的邊緣）的流

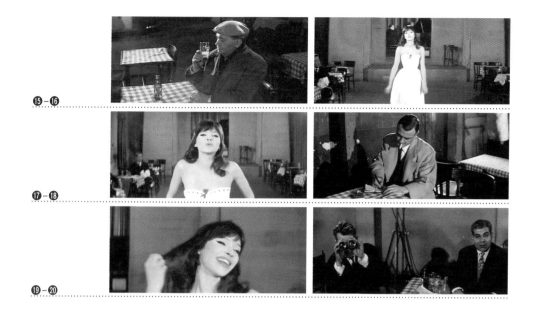

⑮ – ⑯
⑰ – ⑱
⑲ – ⑳

動性，甚至引發感官上的些微量眩感。這些全景鏡頭都是一個接著一個出現，在聲音重疊的情況下，安琪拉親熱地招呼她的同伴；她撫摸一隻放在桌上的白兔說著：「生日不快樂！」顯然是影射路易斯‧卡羅（Lewis Carroll）《愛麗絲夢遊仙境》（*Alice's Adventures in Wonderland*）裡的世界。

　　劇情上來說，這個段落發展成三條敘述路線：首先是舞池的描述、一群氣味相同的市井小民、工作人員和消費者；高達也嘲諷地在劇情中添加去馬賽、北非等旅行的承諾，間接影射「拐騙婦女為娼」的主要刻板印象，這常出現在專門敘述夜總會舞孃的通俗片裡，是一九五〇年代法國電影裡很受歡迎的類型（參考皮耶‧謝伐里耶〔Pierre Chevalier〕的《不潔之人》〔*les Impures*, 1954〕以及何內‧加弗〔Rene Gaveau〕的《不屈服之女》〔*les Insoumises*, 1955〕）。然後是安琪拉的策略，她向女伴訂購了一本節育方法，閱讀它的使用規則。她想懷孕的執著，從頭到尾建構了整個故事。最後是安琪拉表演的拿手好戲，在段落最後清唱一首歌：「有人自問，為什麼所有人都為我瘋狂。這沒啥難懂，來，讓我告訴你，真相就是……。」

　　整個段落的氣氛是親切的，幾乎傾向幼稚的一面。所有的人用一種非常簡單的語言互相取樂和喊叫：「我有你的那個小玩意……」；女孩們讀著星座八卦，特別是處女座，在感情方面將會有「好事」發生。在電影稍後一點的地方，安琪拉自問自答，為什麼一個句子裡，字的順序會改變句子的意思──「好事」（un heureüx événement）和「幸

169

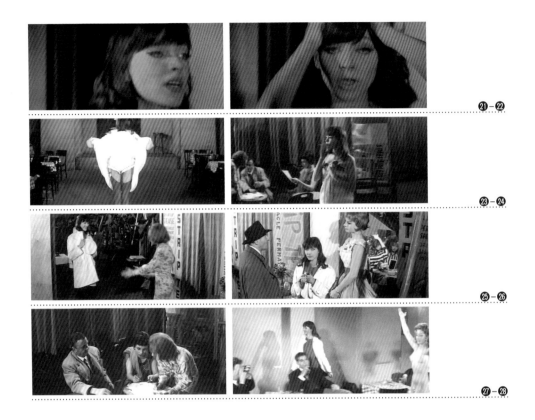

福的事」（un événement heureüx）。這個舞池簡直就像是為了底層藍領階級蓋的家庭式膳宿公寓。其中一名客人好像是從事淫媒業的，拿著一本帳簿提議去馬賽度假，說年輕女孩子可以住在旅社，在那裡可以洗衣服，還能帶著她們的熨斗❶❷㉗。一名舞孃大聲唸出黑格爾《美學》裡的幾行字：「藝術的創作是大自然偉大生命的四十天……」⓫；另一個女孩在她金髮男友的簇擁下離去。

高達重新使用默片時代的特技攝影，當他運用替代特技時，甚至喬治・梅里耶的古風格也派上用場：其中一位女孩穿過布簾再度現身時，已是一身印地安服飾和羽毛頭飾的打扮❻❼；稍後，小心翼翼用浴巾蔽體的安琪拉在穿過同一塊布簾後，再現身已是一身都會的打扮。

舞池混雜著脫衣的場景、夜總會的節目和穿插的歌舞劇。為數不少的年輕女孩不停地來來去去，有時在表演節目尾聲還一絲不掛地四處閒逛，夜總會相對顯得冷冷清清。稀稀落落的客人坐在鋪紅白格子防水布的桌子前，其中一位客人是「電影界資深的龍套配角」，一副無產階級的神態，從容地啜飲著啤酒。另外一位有著企業年輕主管

的外貌，戴著高雅的鑲金眼鏡，第三位客人則用望遠鏡仔細觀察表演節目，就像德克斯‧阿維瑞那有名的滑稽動畫《小紅帽》裡的大野狼一樣 ❷⓿。

　　如果說安琪拉的出現與離開架構了歌舞表演與脫衣舞的整個段落，周圍的其它動作就顯得荒謬了。一名戴帽的矮小男士糾纏著安琪拉，尾隨著她連珠砲似地發問：「安琪拉小姐，您去過香樹里舍大道嗎？」❽ 往後一點，觀眾會聽到透過錄音方式呈現出的這名男士變形的聲音，在畫面之外響起：「您將變成一位看過熊的男人，這個熊又看過這個看過熊的男人（重複著）……一般人會讚賞艾菲爾鐵塔的腰型，我呢，我一直更喜歡安琪拉的腰圍……。」

　　整個段落主要是為了強調安琪拉的女性魅力 ⓬ ⓰ ⓱，高達把她塑造成同時兼具溫柔與嘲諷的人物。安琪拉有著像小女孩一樣的行為；為了演出，她穿上水手服，搭配白色無肩帶胸罩、白色女短上衣和裙子，並戴上白色帶絨球的無沿軟帽。她的樓中樓化妝室是處女般的白色，如同她的服裝 ❽，她用紅藍兩色化妝。

　　歌曲表演是夜總會幾個段落的重頭戲，以某種挑釁意味拍攝，交替著女演員以輕柔嗓音清唱著的特寫鏡頭，彷彿她在聽眾耳旁竊竊私語般，以及觀眾的反拍鏡頭，配著響亮的管弦音樂。安琪拉的臉龐用大特寫鏡頭拍攝，在燈光和濾色鏡的變化（藍色、紅色、紫色）下，顯得更加雍容華貴 ㉑ ㉒。導演描繪她手撥弄頭髮的細部動作 ⓳、時而出現的滑稽模仿，尤其當她拉起裙子轉身背向觀眾露出白內褲時，就像法國康康舞的女舞者一樣。

　　電影錯綜複雜地混合夜總會舞孃感傷的一面（「紅絲襪，藍絲襪。」老鴇這樣評論著），同時詳實地描述出身平民階層、被剝削的年輕女孩 ㉔ ㉗。

　　安琪拉拿著她的「小玩意」離開夜總會 ㉕，她終於能夠再煩她先生。高達在此顛覆了當時他其它電影裡所描述的男女關係——男人（米歇爾‧波卡在《斷了氣》、布魯諾‧福斯提耶（Bruno Forestier）在《小兵》、保羅在《輕蔑》裡等）騷擾女人。同樣的，他戲劇化的運用節育方法，很明顯的自相矛盾而且挑釁，因為節育方法的散播是為了避免而不是要誘發懷孕。

好萊塢的再興

工具、風格和技術

在整個一九六〇和七〇年代，被認為無法吸引觀眾進入電影院的「現代性電影」和接續黃金時代的新古典電影同時並存，彼此間並非無交流。一方面，現代性電影自發性地推崇好萊塢某些層面，尤其是透過一些碰不得的叛逆偶像（特別是奧森・威爾斯和尼可拉斯・雷），和大型製片廠時代某些迷人的小細節（特別是B級片）；在交流方面，羅伯特・羅塞里尼在好萊塢夢工廠裡就「借用」了柏格曼、高達、珍西寶（Jean Seberg）……另一方面，在一九六〇年中期，好萊塢面臨了電視的競爭、摧毀幾大寡頭公司的反托拉斯法，和「大手筆製作的家庭電影」等危機，勞勃・懷斯在一九六六年拍的《真善美》是最後一部能讓觀眾掏腰包買票進場看的「懷舊」電影，最後一部賣座的一級「生命課題」電影。所以製片廠的老闆們不得不自問，是不是得引進一點現代的東西，才有辦法重新推動影業前進。

新風格

新一代的導演是不受約束的，並且擁有「雙重文化」：他們同時喜愛霍華・霍克斯和羅塞里尼、西部片和新浪潮電影、明星和馬路上的路人。在美國，這樣的導演有彼得・波丹諾維（Peter Bogdanovich）、鮑伯・拉佛森（Bob Rafelson）、威廉・佛雷金、麥克・尼可斯……，或者那些讓觀眾重回電影院的導演：史蒂芬・史匹柏、法蘭西斯・柯波拉和喬治・盧卡斯，這些導演將重新定義彼得・畢斯肯德（Peter Biskind）在其同名書裡所稱的「新好萊塢」。一些歐洲現代性電影導演也參與了這個再創新的嘗試，拍了幾部在那個時代還算成功的電影——可以想到的有凱瑞爾・瑞茲（Karel Reisz）和約

好萊塢轉折的象徵
史勒辛格的《午夜牛郎》拿下了一九六九年奧斯卡最佳影片獎，當時的美國電影審查卻把它列為「X」級（限制級）電影。

鮑伯‧拉佛森執導的《浪蕩子》(Five Easy Pieces, 1970)傑克‧尼克遜(Jack Nicholson)飾演疲憊的主角羅伯‧英雄‧杜貝(Robert Eroica Dupea),一位歷盡滄桑、不再抱持任何幻想的過氣鋼琴家。這裡我們注意到對人物姓名的嘲弄,「英雄」明顯是參考自貝多芬的一首交響曲,但是「杜貝」就字面上來說有「小豌豆」的意思,讓這些許的雄心壯志很快地就幻滅了。

翰‧史勒辛格(英國自由電影和BBC紀錄片導演),或是路易‧馬盧和賈克‧德米(法國新浪潮電影路上的同伴)。

　　一九六〇年代中至一九七〇年代末期之間,好萊塢工業轉而探索新古典災難片這條新路,導致我們看到電影在舊和新、在美洲和歐洲、在古典敘述的透明風格與現代性的反射性疏離之間出現某種妥協。「幻想破滅」這個主題主導所要敘述的故事,主角都是疲憊的,即便「革命的時代」讓他們贏得某些社會、感情和性方面的操縱空間,他們卻往往不知如何使用這個自由。獲得的抒解經常是短暫的,社會最終會把他們殲滅,如同在《逍遙騎士》裡:龐克世代(1977)的「沒有未來!」已不遠了。

　　此外,表演工業逐漸地吸收現代性電影形式上的創見,把它們簡化成一些風格形式,脫離在形式上可能會有的疏離感──少些敘述上的透明度,多點攝影機走位的自由……。在歐洲,有些現代性電影的使者變得更激進(高達就「脫離商業化通路」),另外一些人則拍攝他們年輕時曾舉發問題的「質感電影」。自由地交雜兩者仍是許可的──法國導演尚皮耶‧梅爾維爾就在傳統推理片裡徹底地實踐了「時間的直接影像」此一現代性格言。

麥克‧尼可斯執導的《畢業生》(1967)。班(達斯汀‧霍夫飾)開著他的「愛快羅密歐1600」跑車。這是引用歐洲現代化的象徵,因為傑克‧派連斯(Jack Palance)四年前在高達的《輕蔑》裡,開著一輛紅色「茱麗葉」雙門跑車,他渴望著加州高速公路的「愛之夏」(Summer of love)嬉皮音樂聚會,還有夏日戀情和烏托邦理想,然而幻滅(酒醉超速駕駛)正窺伺著他。

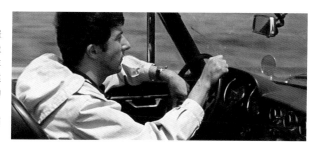

1963隨身變 (*The Nutty Professor, 1963*)

導演：傑瑞・路易（Jerry Lewis）。 **製片**：爾尼斯特・格盧曼（Ernest D. Glucksman）和亞瑟・施密特（Arthur P. Schmidt），派拉蒙。 **編劇**：傑瑞・路易和比爾・里奇蒙（Bill Richmond）。 **影像**：華里士・凱利（W. Wallace Kelly）。 **音樂**：華特・夏福（Walter Scharf）。 **剪接**：約翰・伍德寇克（John Woodcock）。 **演員**：傑瑞・路易（飾演朱尤斯・凱帕教授／羅夫先生／嬰兒凱帕）、史黛拉・史蒂文斯（Stella Stevens，飾演史黛拉・珀迪）、戴爾・摩爾（Del Moore，飾演哈姆斯・沃菲爾德）、凱薩琳・富利曼（Kathleen Freeman，飾演米莉・萊蒙）。 **片長**：一〇七分鐘。

劇情簡介

生活對化學教授朱尤斯・凱帕來說並不美好，實驗爆炸的過失惹惱了任教大學的校長，而且擅長運動的學生們老愛起鬨鬧他，只有女學生史黛拉似乎對他有些興趣。朱尤斯試圖變成一個肌肉男，因此常去健身房，但結果不甚令人滿意，因此他利用自己的科學才能製造出一種液體，能讓他擁有和目前的體型完全相反的肉體和心理變化。史黛拉真的會比較喜歡自負且大男人主義的羅夫先生，而非凱帕教授嗎？

影片介紹

這部片是一九三二年和一九四一年《化身博士》的模仿版。它本身也是兩部翻拍電影的模仿對象，一部是一九九六年湯姆・薛狄艾克〔Tom Shadyac）執導，艾迪・墨菲（Eddie Murphy）演出的《隨身變》（*Dr Foldingue*）；另一部是二〇〇七年以卡通的形式，由前迪士尼編劇伊凡・史派里歐托普洛斯（Evan Spiliotopoulos）撰寫，溫斯坦兄弟（Weinstein）製作，為錄影帶市場發行的動畫，導演傑瑞也在裡面擔任配音。《1963隨身變》這部片宣稱是好萊塢可能展現的新面貌，是電影產業「有智慧的經營」，就像十五年後那些後現代電影所實踐的。

《1963隨身變》是一部模仿作品（pastiche），而不是一部滑稽仿作（parody）。模仿作品是要對原創風格致敬，或則想跟原創玩弄同樣的手法；滑稽仿作則不同，是帶有諷刺企圖去攻擊原創的仿作。導演傑瑞非常尊敬兩位前輩形式上的定見，因此我們不能說本片有諷刺目的；也因為他非常嚴肅地看待內心雙重人格這主題，使得《1963隨

身變》這部片顯得更有可信度。如果這部片的預告裡提到《驚魂記》，這絕不是偶然，因為《驚》片主角諾曼・貝茲（Norman Bates，名字源自《蝙蝠俠冒險記》裡的一個角色）是影史裡最有名的「雙面人」。《1963隨身變》還模仿了《驚》片的預告片，片中希區考克告知觀眾他的電影應該要從頭觀賞，而且「任何人都不允許遲到入場，即使是電影院老闆的哥哥也不准」。路易宣布：「如果你們要透露《1963隨身變》開頭的劇情，我們不介意；要洩漏故事結尾，我們更不介意；但如果你們不透露中間的故事情節，我們可不會客氣。而且傑瑞・路易會勸你們要從頭觀賞這部片，否則你們將會付出你們爆米花折價 的代價。」事實上，《1963隨身變》是建立在一個不可改變的邏輯上——假如一九四一年版的傑柯博士是崇高到「他貞潔的腳拇指」，那麼他反面的複製品成為禍害則是符合邏輯的；但是如果傑柯博士本身就是一場災難，那又會是什麼情況呢？

　　傑瑞・路易的從影生涯中曾接觸過另一部電影仿作，那是由法蘭克・塔許林執導的《煤炭工狂想曲》（Cinderfella, 1960），他在裡面飾演一個和(原)片名一樣的角色。

段落介紹

受不了自己老是失敗，朱尤斯決定嘗試實驗。就在今晚——「今晚是個偉大的夜晚」，因為他受邀去一間時髦的舞廳「紫色深淵」參加學生的晚會。

分析

當紫色深淵裡的狂熱愈來愈亢奮，朱尤斯偷偷地潛入自己的實驗室。他躲藏在修剪工整的樹籬後面，在樹籬前的攝影機用側邊推拉鏡頭跟隨他。樹籬是依據人類的善意將自然馴服的一種具體形象，也是片中男主角單純地準備移轉到他自己身上的一種動作❶。一個具省略意圖的疊化把觀眾帶到通道裡，朱尤斯的影子比他本人先到❷，這個

❸朱尤斯的襪子嘎吱作響。這是重現默片滑稽可笑的手法，傑瑞・路易朝觀眾（攝影機）回頭看，是為了讓觀眾成為他倒楣到底（到荒謬）的目擊者。

❶-❷

❸-❹

❺ 當朱尤斯穿上白袍時，他入鏡的方式讓觀眾看到身後的兩件東西：一個是急救藥櫃，暗示有危險；另一個是瓦斯防毒面具，是用來搞笑的。

❼ 珍妮佛入鏡的方式是在牠變成人類之前，先讓觀眾看到牠身後的藍色頭骨——就像朱尤斯的感官知覺被變身藥水改變時所變成的怪物。這裡也有預告效果，假如「反面朱尤斯」把動物視為人類，他也有可能把人類當作野獸對待（確實，羅夫先生將會像野獸般，自我中心又粗暴）。

影子絲毫不像本體那般荒謬可笑，暗示羅夫先生已經存在朱尤斯體內，只需適當的藥劑，就能讓笨手笨腳的教授表達自己，如同法國哲學家吉爾‧德勒茲（Gilles Deleuze）所說的：「實現他的力量。」

　　朱尤斯的鞋子嘎吱作響，於是他脫下鞋子，但是這下換成他的襪子嘎吱作響……。這一幕插科打諢的靈感來自德克斯‧阿維瑞的《螺旋球松鼠冒險記》（Screwball Squirrel, 1944）第一集。這個參考自卡通動畫的手法並非本片唯一，因為片中會插入「謝謝收看」（That's all folks!）這種小把戲作為結束，就像邦尼兔寶寶卡通系列都慣以此作結。

　　一踏進實驗室，朱尤斯就和自己養的九官鳥珍妮佛對話起來❹。在珍妮佛的鳥籠裡有一張告示，上面寫著：「家，我甜美的家！」猶如具有警告作用——作為一個天生具雙重生物（動物／人類）特質的動物來看，珍妮佛更喜歡待在自己的位置上。此外，九官鳥不停地對朱尤斯提出警告：「如果我是你的話，朱尤斯，我會再考慮……再考慮一下，朱尤斯……。」

　　從這一刻開始，不再有省略和拉長鏡頭。這是路易風格的特徵之一，屬於現代性電影的風格，也就是在二次大戰結束後，喜歡「直接以影像呈現時間」的手法，省略被視為一種（再一次的）謊言。在路易的作品中，劇服的改變經常是現場實際拍攝；此外，就像尚皮耶‧梅爾維爾的電影用一種比較嚴肅的調性，所以演員的工作狀況都被錄製下來。

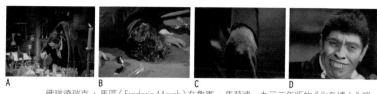

佛瑞德瑞克‧馬區（Frederic March）在魯賓‧馬莫連一九三二年版的《化身博士》裡。

製作變身藥時沒有任何配樂，清脆的碰撞聲、本生燈加熱器的低沉聲是唯一的聲音⑥▶⑧，觀眾不再置身喜劇場景裡。路易從魯賓‧馬莫連的版本中擷取蒸餾瓶、試管和攪拌器的另一面觀點，還有火燄的出現——玩火這個危險的意像在畫面⑧裡很清楚，然而在馬莫連的版本裡，蠟燭並不足以喚起這種義涵Ⓐ。

朱尤斯毫不猶疑地犯下無法挽回的錯誤。一個「表現主義」的鏡頭，藉著左邊的日曆和右邊愛因斯坦的海報告訴觀眾時間Ⓔ，同時也指出，從今以後，朱尤斯的時間流逝的速度不再跟其他人一樣。環境的嘈雜聲中，加入了心跳聲、時鐘滴答聲以及大提琴小調的顫音。從一九四一年的版本，編曲家透過節拍器不變的節奏，保留了「不可抗拒」這個意念，這也是一個不協調的主題，強調「邪惡正往前推進」。

導演路易還借用了被打翻的試管，以及冒失的教授因劇烈痙攣跌倒在地的主意Ⓑ，但他把攝影機改為幾乎完全俯攝——以一種奧林帕斯山（希臘神話中，眾神居住之所）的觀點角度，指出人自詡為神，想要改變基因組合⑩。高達在四十年後把這鏡頭加

⑨－⑩

⑪－⑫

⑬－⑭

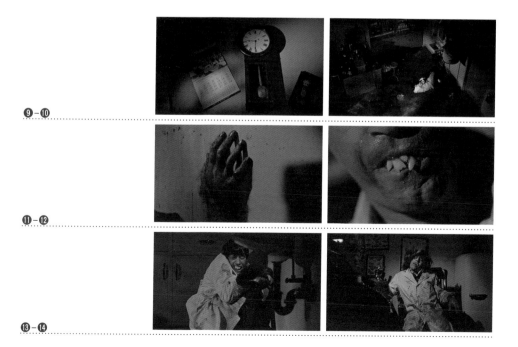

進短片《廿一世紀的起源》（*De l'origine du XXIe siècle*，類似其《電影史》的後記）裡。當然，在門窗緊閉的實驗室外，閃電雷聲交加——神明發怒了。至於那隻毛髮凌亂、醜陋的手❶的特寫鏡頭，則仿自一九三二年的版本❸，就連暴牙也是❷❹。

隨著朱尤斯經歷恐怖的變身階段，他的心臟愈跳愈快，脈搏愈來愈急促，管弦樂此時奏著不和諧的旋律。「我已經警告過你了，朱尤斯。」珍妮佛諷刺地拋出這句話。帶著同情的成分，攝影機從高處下降來到教授身邊後❸❹，又重新上升，用一種幾乎是完全俯攝的鏡頭。觀眾一致認為朱尤斯只會把自己搞得很慘，但是隨後畫面卻轉到裁縫店：「先生，非常感謝。您一定會很滿意的，先生。這套衣服很適合您，嗯……非常合身。您訂購的其它西裝和衣物從下禮拜起，就會準備妥當，先生。」❻

音樂最後，一個完全用主觀鏡頭拍攝的突兀切接，把觀眾重新帶到一九三一年版本開頭的場景裡。馬莫連的手法無疑是希望把觀眾牽扯進去，為了帶出在佛萊明的版本中史賓塞·屈賽對名人顯要所說的話：「人人都曾有過可恥的想法，我和你們都是。」但是這個主觀鏡頭技巧卻突然停止，因為在出門去大學授課前，傑柯教授在鏡子前梳裝打扮，一個鏡頭顯示他身著披肩，頭戴大禮帽。這種方式其實缺少驚奇感，而且在揭開傑柯教授的面貌之後再使用主觀鏡頭，是毫無意義的。《1963隨身變》的導演路易採取了一種比較巧妙的手法，因為他玩弄恐怖臉孔這條錯誤的線索，並且給予一連串奇怪的「反應」——沒有反拍鏡頭的反應鏡頭。除了那位被攝影機取代位置的神祕人物的腳步聲之外，音樂和周圍環境雜音全被取消，懸疑性因此維持得更久也更戲劇化。在人們臉上看到的是尊敬和驚愕，而不是觀眾預期的厭惡，這點更加深了錯亂感❶▶❸。在紫色深淵門口前，有人為羅夫先生開門，完全就像在一九三二年的版本中，有人為傑柯博士推開大學的門一樣。除掉這一點，馬莫連版本裡的所有主觀鏡頭

是用「藝術暈影」處理，這是種承襲自默片的技巧，在於把影像四周弄暗，讓影像和人類視覺相似❺。

最後突然出現的反拍鏡頭，就是重複使用主觀攝影的反應鏡頭的起因。羅夫先生表現出極度冷靜與自信，且一副不耐煩的樣子❶▶❷。毫無疑問的，這是一位「反面朱尤斯」；電影是利用反面邏輯，而非觀眾認知中的正面邏輯，亦即只要看到長出毛髮和牙齒的就是壞人。當羅夫先生出現時現場一陣寂靜，但是慢慢地客人恢復交談，樂手再度演奏起來。和史黛拉所宣稱的相反，紫色深淵（紫色常被用在帶有性意味的話句裡）並非是個平淡無聊、可以讓人放鬆的地方，而是一間賣酒和供人調情的舞廳。

羅夫先生第一次發作嚇壞了酒保。酒保小心翼翼地為他準備一杯加熱的「阿拉斯

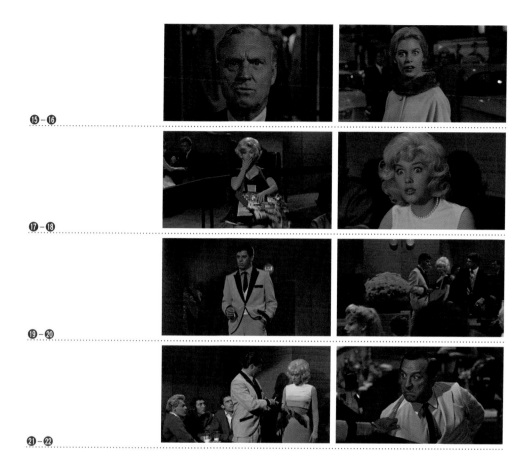

⑮－⑯

⑰－⑱

⑲－⑳

㉑－㉒

加北極熊」雞尾酒，當然是雙份的，只因不小心灑出些許，羅夫就將他打倒在地㉒。
在此諷刺了所有的硬漢電影──一個強硬的男人能喝好幾升嚇人的劣質烈酒而不蹙一
下眉頭。同時導演路易也趁機嘲弄另一個好萊塢式男子氣概的必要橋段，就是低聲哼
著小調──無疑是為了紀念他自己在一九五○年和狄恩・馬丁（Dean Martin）的雙人
組表演。羅夫先生唱著〈世紀情緣〉（I'm in the Mood for Love）和〈古老的黑魔法〉（The
Old Black Magic）。這兩個標準畫面的出現出於一種邏輯上的選擇：第二首歌歌名〈古
老的黑魔法〉指的正是愛情，或者電影最後想要向觀眾證明，愛情等同於（或幾乎等同
於）朱尤斯發明的可怕變身藥。

逍遙騎士 *Easy Rider*, 1969

導演：丹尼斯・霍伯（Dennis Hopper）。　**製片**：彼德・方達（Peter Fonda）和查爾斯・海沃德（Charles Hayward），獨立製片，哥倫比亞（Columbia）影業發行。　**編劇**：丹尼斯・霍伯、彼德・方達和泰瑞・索恩（Terry Southern）。　**影像**：拉斯羅・科瓦克斯（Laszlo Kovacs）。　**音樂**：羅傑・麥昆（Roger McGuinn，原唱）和吉米・罕卓克斯（Jim Hendrix）、史蒂芬野狼合唱團（Steppenwolf）、樂隊（The Band）。　**剪接**：唐・凱貝恩（Donn Cambern）。　**演員**：丹尼斯・霍伯（飾演比利）、彼德・方達（飾演外號「美國隊長」的懷特）、傑克・尼克遜（飾演喬治）。

片長：九十四分鐘。

劇情簡介

加州兩位古柯鹼毒販從西岸穿越整個美國大陸，要去紐奧良的狂歡節妓院一遊。沿途行經的道路和旅站（公路電影的主要特色）中，他們遇見過著集體生活的嬉皮、農夫、妓女、社會邊緣人，以及帶著敵意看待他們、標榜社會道德的多數老百姓。最令人印象深刻的遭遇（至少對觀眾而言），就是遇見喬治・韓森，一名沉溺在威士忌酒的律師，痛苦地旁觀美國式生活（生活在理想美國的一種主要方式），嘲弄著寬容和民主。

影片介紹

「我的天啊！這樣子好嗎？」韓森律師一邊問旁人，一邊準備點燃第一支大麻煙。《逍遙騎士》是一部「世代」電影，如同《碧海藍天》或《週末夜狂熱》（*Saturday Night Fever*）。《逍》片在許多國家的成功，意味著對當地絕大多數的年輕人而言，它代表一面反映美國的鏡子，將某種漂浮在空氣中無法清楚確認的東西，賦予了影像和文字。隨著時間流逝，這些世代電影最後被歷史學家拿去當作某個社會檔案加以研究——但我們得留心這種解讀方式，因為並非人人都夢想騎著重型機車穿越美國，還一邊吸著整車的大麻。再說，這些流行一時的電影沒多久就會過時；年歲漸長的影迷不禁自問，這些電影到底是哪裡傑出，可以讓當年的他們如此迷戀著。這些電影如今都成了當時的紀錄檔案，供我們追溯當初首映時的背景。

　　拜影像自動複製技術之賜，在一九九八年的一部廣告片裡，配著當年《逍》片帶動的流行歌曲〈天生狂野〉（Born To Be Wild）的旋律，丹尼斯・霍伯開著一輛福特美洲

豹車，超越一九六九年《逍》片中騎重型機車的自己。在這段期間，霍伯也成為一位有名的當代藝術家。一如史蒂芬・德溫特（Steven de Winter）和丹尼爾・孔本迪（Daniel Cohn-Bendit）拍攝的紀錄片《我們曾如此熱愛革命》（*Nous l'avons tant aimee la revolu-ation*）所呈現的，時代已經改變了（The Times They Are A-Changing，鮑伯・狄倫的歌曲）。然而《逍》片絲毫未許下美好的承諾，假如後人把它視為一種自由的象徵，那麼電影的一個簡單的觀點已暴露出它是一部幻想破滅的沈重作品──「我想要讓美國這國家殺死自己的小孩。」霍伯對傑克・尼克遜飾演的律師被謀殺一事如此宣示著。十幾年後，輪到傑克・尼克遜在史丹利・庫柏力克的《鬼店》裡飾演一名殺嬰的美國人。

段落介紹

我們分析的段落是電影開始的幾幕。比利和懷特先買進一些大麻，然後再用高價賣出，給自己買了一部改裝的哈雷戴維森V-Twin引擎重型機車，然後開始他們前往路易斯安納州的「騎行」之旅。途中，比利和懷特彼此很少交談，表現出後現代患失語症人物的特性──對字句抱持懷疑的態度，因為它們「編造故事」（會說謊）；他們較喜歡用另一種方式去尋求真實性，不論是重做（re-do，逐一「重做」某個時代已經做過的，這裡指的是荒野西部牛仔浩蕩的馬隊時代，當個人身份認同的問題還不構成一個選擇的字眼時），或使用毒品「超我解放」，以進入一個所謂的「自然世界」。

分析

如同《秋水伊人》（*les Parapluies de Cherbourg*）、《相逢何必曾相識》（*Strangers When We Meet*）和其它十幾部主角人物從「高處墜落」的幻想破滅電影一樣，《逍遙騎士》以一個從天空往地面降落的全景拉開序幕。當然這全景不是很寬廣，但它確實是全景。在介於墨西哥和美國加州之間的某處，幸福酒吧在客人杯觥交錯間販售廉價的古柯鹼❶。

酒吧外面，少不了的墨西哥音樂從老舊的收音機流洩而出，當地人以半是驚愕半是譏諷的態度對毒品交易保持緘默。如同法國攝影大師亨利・卡蒂亞布列松（Henri Cartier-Bresson）稱呼那些讓他拍照的人為「同意的受害者」（victimes consentantes），《逍》片裡也充斥著沿途拍攝的「同意的受害者」影像。被壓扁的遠景和第一個鏡頭底部模糊的鏡框邊緣都指出攝影機的鏡頭焦距拉遠，彷彿這些鏡頭是被偷拍下來的。這是本片曖昧處之一，也表明了一九八〇年代的多元文化論──所有跟主角文化背景不一樣的人都是「奇怪」（可能外型不正常）的傢伙，我們無法與他們溝通❷❹，就像在

吉姆・賈木許（Jim Jarmusch）最新的公路電影《愛情不用尋找》（*Broken Flowers*）裡一樣。

丹尼斯・霍伯扮演比利，那李察・布羅迪根（Richard Brautigan）式的鬍子上沾著白粉，以特寫鏡頭出現 ❸。彼德・方達在《動搖籠子》（Shaking the Cage，敘述《逍》片拍攝過程的紀錄片）裡如此敘述著：「比利是安非他命的毒蟲（在這個鏡頭當中，他會因聽到狗吠和雞叫聲而驚跳起來），人們無法認同他……，但他們會認同我。」觀眾可以在比利身後瞧見酒吧毗鄰的垃圾場。「丹尼斯覺得在垃圾場（junkyard）販賣毒品（junk，是垃圾也是毒品）是個好主意。」方達補充道 ❸。

這裡一直在玩文字遊戲。主角人物的名字來自於比利小子（Billy the Kid）和懷特・厄普（Wyatt Earp），他們是美國西部大荒野的代表人物。前者是亡命之徒，於一八八一年廿一歲時被林肯郡郡長帕特・加勒特（Pat Garrett）槍殺；後者是參與著名的科拉爾鎮（O. K. Corral）槍戰的法律界人士，他和兩個兄弟在同年（1881）對抗克蘭頓（Clanton）匪盜幫派。另外，霍伯曾經於一九五七年在約翰・司圖加那出名的《OK鎮大決鬥》（*Gunfight at the O.K. Corral*）裡，飾演克蘭頓兄弟之一。從這些設定當中可以找到除了人名以外，這些傳奇人物和片中人物的其他有意思的共通性。懷特在自己的摩托車、頭盔和夾克上張貼美國國旗 ❿ ⓰，還自稱「美國隊長」──這是取自一九四〇年發行的漫畫裡一個超級英雄的名字，這本漫畫最初描述一名美國年輕人因個性軟弱無法從軍赴歐和納粹作戰，但後來接受注射了「超級士兵血清」後得以如願以償。然而這跟《逍》片的故事沒有任何關聯，除了外型和名字聽起來響亮之外。在這裡，本片再一次展現對眼神和影射的一種後現代的戲謔手法。

對照先前那個溫暖的農村，觀眾再度看到主角置身於某個冰冷、混雜和都市化的場景裡，他們準備在機場附近賣古柯鹼。這裡有個複雜的構圖，一輛勞斯萊斯和預備降落的飛機同時從右邊進入畫面 ❺ ❻。這一幕裡有好幾個人要著陸，令人想起電影開始時「降落的」動機。當片中人物每天都過著亢奮（一種「迷幻狀態」，就表面字義來說即是「在空中」）的日子，電影仍不斷地提醒著觀眾，回到現實終究是不可避免的。一九六〇年代已不復當年，「夏日戀情已結束，普普藝術已瀕臨死亡。」霍伯在《動搖籠子》裡如是說。這裡說的夏日戀情意指一九六七年在舊金山海特–亞許伯里區（Haight-Ashbury）舉行，介於普普慶典和嬉皮露天市集之間的「愛之夏」音樂聚會。也正因為出現了毒品的流通，吸引了黑社會，使得海特–亞許伯里集體生活的烏托邦理想於一九六八年便宣告結束。

《逍》片具有普世觀點，因為它頌揚這群盜賊有其迷人的一面，有理由相信掘地者

（Digger，免費發送食物的無政府主義嬉皮）所捍衛的「無錢世界」。戴著黃色雷朋眼鏡的男士從勞斯萊斯下車，他是菲爾・史派克特（Phil Spector）❻，羅奈特女子合唱團（Ronettes）、蒂娜・透娜（Tina Turner）、披頭四的〈讓它去吧〉（Let It Be）和其他歌手的神祕製作人，未來在布萊恩・狄帕瑪的《天堂幻象》裡，不擇手段的製作人史旺（Swan）一角，其靈感就是來自他。這位名人的現身讓本片和搖滾樂有了聯結，《逍》片無疑是美國第一部有系統地運用搖滾歌曲的商業電影，當然，如今這已成為相當普遍的作法。

與它慣有的「好朋友之間修修補補」的名聲相反，《逍》片具有一些複雜講究的鏡頭，例如販毒的鏡頭，混合著觀眾直接看到的角色和其它小貨車後視鏡反映出的角色，所有人物影像都很清晰❼。本片首席攝影師拉斯羅・科瓦克斯有「摩托車電影」這類型B級電影的拍攝經驗，特別是李察・洛許（Richard Rush）的一系列電影，如《飛車黨》（Hells Angels on Wheels, 1967）和《七虎將》（The Savage Seven, 1968），這是他跟傑克・尼克遜合作的第一部電影。要注意的是，史派克特的保鏢有一根頂端飾有死神的圓頭枴杖，就跟攝影師羅伯特・梅普勒索普（Robert Mapplethorpe）的枴杖一樣，丹尼斯・霍伯經常在現代藝術的晚宴上和他錯身而過。

當主角談成交易離開，毒品引起的幻覺影像開始出現。使用強烈的變焦鏡頭、成

❶-❷

❸-❹

❺-❻

對的模糊／清楚畫面呈現的「速度和反射光的手法」，已經讓一九二〇年代印象派的法國導演為之著迷。在畫面**❽**，當史蒂芬野狼摩托車隊的第一首歌〈毒販子〉（The Pusher）響起時，往前的變焦鏡頭僅放大一部分的沙漠。歌詞提到，要學會分辨好和不好的小毒販：前者專賣「愛情草」和「給人做溫柔夢的小藥丸」，而後者只在意賺錢，豪不在乎「被他們毀掉的身體」。事實上本片從未談及這個問題，毒品的交易和消費在本片始終被視為是非常酷的事……。此外，片名Easy Rider在行話裡有「被人供養的男人」之意，雖然選擇Rider這個字眼是因為字面上有「騎馬的人」之意，此處可衍生為「摩托車手」之意。至於音樂，其與影像之間的視聽對應是很明顯的：〈毒販子〉這首歌以一種貓叫般、反響式的吉他獨奏開始，和所描述的空間（一望無際的沙漠），以及被長焦距壓扁的小貨車經過時的速度，三者以聯覺的方式（譯按：受到某種感覺刺激，而自然引發另一種感覺）配合得完美無缺。

在前往紐奧良之前，懷特把賺來的鈔票捲成團，放進管子中，藏在摩托車油箱裡**❿**。本片並沒有批判美國資本主義，只有日後會在昆汀・塔倫提諾作品中見到的——而且是更灑脫地擺脫本片有的不安悲觀主義——享樂主義「哲學」。懷特和比利甚至稱不上是「莫名的叛逆」（Rebel Without a Cause，《養子不教誰之過》的英文片名，由導演尼可拉斯・雷和詹姆斯・狄恩共同合作，當時丹尼斯・霍伯才十九歲），他們只是想過著那群鄉巴佬不希望他們過的那種生活。

接著，在主角啟程之後的幾分鐘畫面裡，有四個鏡頭表現出電影傷感的一面：**⓫**片頭字幕的第一個和最後一個鏡頭相似，兩位主角為了新的冒險遠赴他方。第二首歌響起，那首著名的〈天生狂野〉和不斷重複唱吟的「我們可以爬得如此之高／我希望永遠不會死去」。令人驚訝的是，歌曲的節奏和改編都很有「節制」——無論是〈天生狂

野〉這首或電影原聲帶的其它歌曲裡，絲毫沒有一點「野蠻味」。然而這些摩托車手的自我風格，他們換裝強力引擎的機車和吉他撥彈的方式，卅年後會被昆汀・塔倫提諾「重新發掘」。懷特和比利在經過一個身著農夫裝持斧巨人的招牌石像下時被拍攝入鏡 ⓬，這預示了電影的悲劇結尾——鄉巴佬將會懲罰他們。在星空下度過一夜之後，懷特晃蕩在廢墟間 ⓯。在一間半倒塌的小木屋後面，一座高壓電塔表現出文明的不同階層相互壓擠。「美國隊長」跪在地上翻閱一本沾滿灰塵的破舊連環漫畫 ⓰。在《逍》片上映數月後，前披頭四成員喬治・哈里森（George Harrison）灌錄發行了由菲爾・史派克特製作的專輯《人事皆非》（All Things Must Pass）。

　　包括兩位休息後要離去的「反文化」主角 Ⓐ，以及騎著驢子的兩個當地人 Ⓑ，每個人都是從雞舍後面入鏡 ⓱。這裡似乎瀰漫著「未來不存在」的氣味——龐克運動（沒有未來！）在七年後爆發，而丹尼斯・霍伯以某種方式在自己的電影《晴天霹靂》（Out of the Blue）裡「呼應」了這個運動。該片在一九八〇年以一個非常富有張力的片

⓫－⓬

⓭－⓮

⓯－⓰

⓱－⓲

⑲－⑳

名《無可懼怕》（*Plus rien a perdre*）在魁北克上映。此外，在電影裡，當比利高興地喊出：「我們成功了！我們有錢了！」之後，懷特的最後一句話卻是簡潔的：「我們全搞砸了！」

彼德・方達在《動搖籠子》裡說：「我們穿越約翰・福特的美國。」依照福特的電影《雙虎屠龍》（*The Man Who Shot Liberty Valance*, 1962）那個作為結語的預言所說的，在美國這個國家裡，傳奇最終會取代事實的地位，牛仔們最終會類似電影裡的牛仔，而沙漠最終會有某部西部片鏡頭的顏色。因此，鄉下人並不是身心退化的殺人犯，當兩位主角為了修理輪胎暫時休憩時，這些人曾招待他們。藉由畫面的寬大景深，觀眾可以重新看到文明不同階層互相重疊的這個意念，但也被持久性這個概念做修正：在畫面後景等待修理的圓形車輪對應著在前景被抬起來的圓形馬蹄鐵⑱。

馬／摩托車的相似性也建立在字彙（騎乘）和影像上（重型機車車身過低以致無法裝上避震器，況且坐墊裝在彈簧上，駕駛就像騎馬一樣，身體會搖晃）。唯一的差異處在於牛仔要前往某個地方（通常是為了趕牛群），而摩托車騎士是為了讓自己開心而上路——我們都知道一句格言，有時候刻在他們的哈雷引擎上，「行駛是為了活著，活著是為了行駛（Live to ride, ride to live）。」

當伯茲合唱團〈我並非天生要服從〉（Wasn't Born To Follow）這首歌響起那一刻起，《逍》片最具象徵性的影像出現了——夕陽西下行駛的摩托車騎士。鏡框邊緣因太陽造成的稜鏡效果也出現在台詞裡：「我更喜歡在聖山下的山谷裡奔跑／在森林裡漫遊／林中像稜鏡般的葉子／把光線分解成彩色。」然而這過於美學的手法所可能帶來的風險，相當突兀地被切接剪接化解掉了。「我真的希望能在坎城影展拿下金棕櫚獎，我知道歐洲藝術界不是很欣賞疊化這種手法。」最後，霍伯獲得金攝影機獎（最佳首部影片獎）。

現代啟示錄 *Apocalypse Now, 1979*

導演和製片：法蘭西斯‧柯波拉（Francis Ford Coppola）。　**編劇**：約翰‧米遼士（John Milius）和柯波拉改編自康拉德（Joseph Conrad）的小說《黑暗之心》（Heart of Darkness）。　**影像**：維多里歐‧史托拉洛（Vittorio Storaro）。　**音樂**：卡米內‧柯波拉（Carmine Coppola）。　**剪接**：麗莎‧弗魯赫特曼（Lisa Fruchtman）、吉拉德‧格林伯格（Gerald B. Greenberg）和華特‧莫區（Walter Murch）。　**演員**：馬龍‧白蘭度（Marlo Brando，飾演華特‧庫爾茲上校）、馬丁辛（Martin Sheen，飾演班傑明‧威爾德上尉）、勞勃‧杜瓦（Robert Duvall，飾演比爾‧基爾葛瑞中校）、山姆‧博頓斯（Sam Bottoms，飾演藍斯‧強森）、亞伯‧霍爾（Albert Hall，飾演巡邏隊隊長菲利浦）、丹尼斯‧霍伯（飾演攝影師、記者）、哈里遜‧福特（Harrison Ford，飾演一名上校）、奧蘿爾‧克萊蒙（Aurore Clement，飾演蘿克珊‧莎羅特）。　**片長**：一五三分鐘。

註：本片分析是根據一九九一年上映的「正式加長版」《現代啟示錄重生版》（Apocalypse Now Redux）（片長二〇二分鐘），以及尚傑克‧馬尤（J.-J. Mayoux）翻譯，巴黎弗拉馬里翁出版社（Flammarion）一九八九出版之《黑暗之心》法文譯本。

劇情簡介

一九六九年，越戰，西貢。威爾德上尉身懷祕密任務：「終結」變得不受控制的陸軍上校華特‧庫爾茲的指揮權。這項任務必須搭乘小巡邏船沿榮河（Nung）直下柬埔寨邊境，庫爾茲在那裡建立了自己的指揮總部。旅途之初，威爾德獲得基爾葛瑞中校所屬直升機運輸騎兵部隊的支援，後者負責清除（正確來說是空中掃射）地面上的越共反抗軍。但很快威爾德便發現，他只能倚靠自己和巡邏船上毫無經驗的菜鳥們。他們在旅途中見識到「陸軍劇團」的魅力演出、一處保留印度支那時期的法屬農場、美軍管制下的最後一站杜龍橋（Do Lung Bridge）。脫序、混亂和荒誕的狀況隨著旅程的推進愈發嚴重，到最後只剩庫爾茲，還被奇怪的部落民族當作神般膜拜。瘋狂的程度如同康拉德所說的，「超越想像的邊界。」

影片介紹

「我們到那裡是要拍一部有關越南的電影，」柯波拉說，「但沒多久，這部片就變得像越南本身一樣混亂。」浪費物資、準備不充分、颱風、疾病、各種超負荷的支出，加上馬龍‧白蘭度的任性，透過電影主題和拍片過程之間迫切形成的奇怪對稱，所有這一切

都為了重申美國在越戰中不斷陷入的泥沼（雖然不像實際戰爭那般悲劇性）。愛琳諾‧柯波拉（Eleanor Coppola）在《黑暗之心》（*Hearts of Darkness: A Filmmaker's Apocalypse*, 1991）這部紀錄長片裡，拍下她丈夫執導這部河流電影的困難。這部紀錄片片名是參考康拉德著名的小說《黑暗之心》（1902年），也是《現》片編劇「獲得靈感」的小說。我們特別標注來說明是因為：康拉德的小說是發生於殖民貿易的世界裡，書中主角是要找到庫爾茲並把他帶回自己的國家，而不是要「了結他」。當然還有其它不同之處可從行為最終動機說起（康拉德的人物是為了尋找財富而掠奪非洲，然而電影裡的美國大兵根本不把榮譽放在眼裡），其中一個相同點應該是，疑惑和荒誕的感覺經常困擾著主要人物，在電影的加長版裡仍可感受到這點，這更符合「新好萊塢」的「現代歐洲」精神。「在整部小說裡，康拉德不斷把故事朝對比發展，醞釀不當言行，埋下伏筆，從這些衝突裡製造荒謬感，讓不協調產生怪誕。」尚傑克‧馬尤在《黑暗之心》的序言裡如是說著。

如今，《現》片停留在觀眾記憶裡的，盡是那些好萊塢式的英勇段落——騎兵部隊重疊著華格納《尼布龍根的指環》樂曲、汽油彈伴著門戶合唱團（The Doors）的搖滾歌曲、在叢林裡的同伴，還有白蘭度個人的拿手好戲等等。「我喜歡清晨有汽油彈的味道！」這句出自基爾葛瑞中校的歡呼詞已成為本片的「經典台詞」之一，並且成了動畫電影模仿取笑的對象。舉例來說，在《晶兵總動員》（*Small Soldiers*）裡的中士玩具、丁滿（Timon）牧場的狗跟《獅子王》（*The Lion King*）的黃鼠狼打鬥完之後：「我喜歡清晨有澎澎（Pumba，他的山豬朋友）的味道。」還有那隻著名的加菲貓（Garfield）在同名卡通裡：「我喜歡清晨有蘋果派的香味。」這些別出心裁的枝節遮掩了從《現》片叢林裡湧現的不安氣氛，就好像我們說一位病人威脅著要從「另一方」翻轉過來。

段落介紹

就在離開法屬農場後，巡邏船來到由庫爾茲「部落」控制的地盤。船上成員有威爾德上尉、前加州衝浪手藍斯‧強森、負責調製醬汁的前「主廚」傑‧希克斯、「純潔的」前青少年布朗克斯‧帝龍‧米勒和船長菲利浦隊長。菲利浦憂心忡忡地看著從水面上升的濃霧，下令全體待命準備戰鬥，藍斯有一把M-16步槍，主廚有一把60口徑的機關槍。不久，菲利浦想把船停下來，但威爾德反對，因為他有任務要完成，「這裡是我在指揮，老天爺！」緊張氣氛略微升高。當藍斯聽見從隱蔽的河岸陡坡傳出的奇怪呼呼聲時，他用野獸般的吼叫聲回應，廚師開始惱火：「為什麼他們不進攻？混帳！」威爾德比較冷靜，他對庫爾茲的執著幫助他平靜下來，「他就在不遠處，離我們很近，我可以

感覺得到他，就好像我們的船要被吸走一樣。」

分析

《現代啟示錄》主要運用的電影手法是很典型的疊化鏡頭。不妥切的衝突在這裡比用文學技巧的剪貼與並置更能夠清楚地表達出來。電影剛開始時，第一個淡入／出鏡頭平靜地玩弄直升機螺旋槳和電扇葉之間的類比；但是，揭開我們分析段落的第一個鏡頭比較奇特，玩的仍然是圍繞在蘿克珊床邊的白色蚊帳與覆蓋著榮河的濃霧之間的類比。但蘿克珊的臉被巡邏船的黑影所覆蓋……威爾德前夜才享受了肉體歡愉，現在卻在恐懼的接待大廳候著。他撫摸著蘿克珊的臉，就像在撫摸著巡邏船❶❷，它們全都混在一起，難以確定。此刻利用循環不已的疊化，讓蘿克珊解釋說，男人「是禽獸也是神。」是低等也是高等，會同類相殘，也有高貴的理想。「在你身上存在著兩個男人，你看不到嗎？」蘿克珊補充說道，「一個專門殺人，另一個專門愛人。」

從對蘿克珊清晰的回憶中掙脫出來（L形剪接使得「另一個專門愛人」這句話似在諷刺這一段落），威爾德準備前往庫爾茲的世界。他的打扮——頭戴鋼盔，但光著上身——意謂他應該要保護的是心理的健全，而非身體。白色濃霧也意味著其腦袋裡一片空白混亂，他一點都不明白這個國家，也搞不懂為何要打這場戰爭❸❹。

聲音部分混合著合成樂器的凌亂音符、輕微的打擊樂和一個暗示河岸陡坡有部落存在的環境音樂，很難清楚分辨它們。《現》片中一個奇特的風格是樂器的使用，電子樂器佔了主要部分，但有鑑於本片的預算，我們原本期待的是交響樂團。而且以當時社會背景來看也說不通，因為和弦合成樂器在一九六九年還不為人熟知。片中唯一出現的交響樂是從騎兵隊的擴音器裡傳出來的，當部隊隨著華格納的音樂採取一種「心

❶「當太陽升起時，白霧籠罩，空氣悶熱潮濕，比夜晚還更加看不清周遭景象。他既不動也不往前走，只是待在原地，就像一具堅固的物體，全身挺直。」（原著小說法譯本第141頁）。

❶-❷

❸-❹

189

❺–❻

❼–❽

❾–❿

❺「我的目光……看到身影模糊的一群人,他們跑著、彎著身、跳著、滑行著、分開的、不完全的、逐漸消失的。」(引自原著小說法譯本第151頁)

❽「他焦急地看著我,緊握著標槍,彷彿它是一件很珍貴的東西,並且一副很怕我要奪走它的神情。」(原著小說法譯本第152頁)

理戰」攻擊時,聽起來就像斯圖卡(Stukas)戰鬥機和它的警報器奮戰一樣。總之,完全不合時宜的合成樂器強化了電影裡那種整體言行失當的感覺。

「他(庫爾茲)就在不遠處,離我們很近,我可以感覺得到他……。」四處瀰漫著緊張的氣氛,菲利浦船長和威爾德爆發爭吵。一個拒絕在濃霧裡前進,另一個則緊逼著大夥兒要完成任務。稍早在杜龍橋這一段,已呈現出司令官對越戰這泥沼的基本概念是猶豫不決和可笑的。史丹利‧庫柏力克的《金甲部隊》(Full Metal Jacket, 1987)也描述了同樣的事情,菲利浦對其長官拋出的話,可說直接出自於庫柏力克,「您害得我們身陷困境,卻不知道該如何脫身,因為您自己已經完全迷失了,承認吧!」幸好,白霧最終散去。

庫爾茲確實就在不遠處,他的部屬利用河道拐彎處的掩蔽,從陡坡上突然冒出來朝敵人射箭❺。威爾德說:「這些都是玩具啦!」但菲利浦很害怕,下令機關槍手回擊。讓人感到意外的是具有古典主義風格的動作場景安排,從廿一世紀初始,戰爭電影的傳統手法是將畫面弄髒以及切得斷斷續續的,以賦予它一種「紀錄片的」面貌,

但是柯波拉卻連續使用了一些清晰乾淨的鏡頭；敘述者以威爾德為榜樣，保持冷靜。如果電影的拍攝能呈現越戰的大氣勢，那麼人物的瘋狂舉止並不會玷汙其風格。衝浪手藍斯將一支箭折成兩半，分別固定在頭巾上，看起來就像他的頭被箭貫穿卻毫髮無傷。這是影射艾略特（T. S. Eliot）根據《黑暗之心》所寫的一首詩〈空心人〉（The Hollow Men），庫爾茲也曾在片中引述這首詩：「我們是空心人，填滿稻草的人類，彼此傾倒在對方身上，滿是稻草的腦袋，疲倦了。」因為腦袋滿是稻草，箭當然能夠穿透它。

　　如同小說裡因為持久的緊張和威脅，「瘋狂的船員」們開始大聲叫嚷、開槍。這時，柯波拉允許唯一風格上的矯飾，是鏡頭面對太陽所產生的稜鏡效果（我們在《逍遙騎士》這部預示「新好萊塢」的片子裡提到過）❼。在這層意義上，《金甲部隊》反而企圖拍出假紀錄片的風格（片中第三部分裡的攻擊，攝影機隨著突擊而震動）──這個比較可以成立，因為兩部電影都把拍攝戰爭的攝影師畫面納入片中（本片中是柯波拉本人掌鏡），並且都處理了連續性的「步兵精神分裂症」，以及從戰爭到表演的轉型場面。

　　最後，面對這種暴力衝動，那些「野蠻人」（庫爾茲的部屬）做出回應，其中一人射出標槍，射穿了倒楣的菲利浦船長。「康拉德的技巧在於先給一些徵兆，再詮釋它們，這是為了讓揭露效果更加明顯。」尚傑克・馬尤寫道。如果沒有這慣例的鏡頭（反應鏡頭）引起我們的疑慮，柯波拉幾乎成功地把康拉德式的手法搬到電影裡──因為導演從胸部上方將不幸的菲利浦納入鏡頭❽。

　　但是當電影呈現菲利浦臨死前躺在甲板上❾，企圖把穿透胸膛的箭頭刺穿俯身看他的長官時，電影再次背離了小說。電影中危險無時無刻不在的環境──強調危險有可能來自共同戰鬥的軍中同袍──也是小說裡所沒有的，那些殖民軍人其實更害怕瘧疾，而不是標槍。

　　一旦遠離了危險，藍斯的注意力轉移到某種神祕儀式❿，他讓菲利浦的屍體順著榮河而下。「逆流而上，如同朝著世界的開端回頭旅行。」藍斯那衝浪手的天性，毫無疑問地賦予他與大自然之間頗具優勢的一個接觸點，讓他出於本能地重新找到一些古老儀式，並且融合於一種原始主義的氛圍裡（他一身「叢林」裝扮，顯示出以變色龍的方式反射所在環境的意圖），這就是為什麼他能從這次冒險中生還。

　　這次，船隻走進庫爾茲暴行世界的中心，這些暴行藉助疊化再次出現於畫面中，威爾德和焚燒的柴堆互相重疊著⓬ ▶ ⓮。

　　小說中心思想之一是，這些野蠻人有的壞心眼，我們也有。「*他們怪里怪氣地喊叫*

191

⓫－⓬

⓭－⓮

⓯－⓰

⓬「獨自在野蠻的荊棘叢林裡，庫爾茲的靈魂單獨面對著自己，當然啦，我告訴您，他的靈魂已經瘋了。」（原著小說法譯本第184頁）。

比較年輕的白蘭度身穿軍服的照片。這是從約翰‧休斯頓（John Huston）執導的《金色眼裡的反照》（Reflections in a Golden Eye, 1967）一片中沖印出來的。

著、跳躍著、用腳跟旋轉著、做出恐怖的鬼臉，但是讓人不寒而慄的，正是他們具有人類的想法──和我們一樣。」（原著小說法譯本第136頁）。如果現代人覺得這些野蠻人的儀式令人毛骨悚然，那是因為好幾千年的文明已讓他們喪失記憶：「我們不懂，因為我們離這個文明已經太遙遠了，我們再也想不起來了。」由彼得‧傑克森執導的《金剛》一樣大量引述《黑暗之心》，引述人類初期烙印著下流野蠻之心的景象──比較屬於薩德（Sade）侯爵、佛洛伊德或喬治‧巴塔耶（Georges Bataille）式的景象，而不是狩獵／遊牧民族的人類學或演化論。和康拉德相反，柯波拉留下空間讓觀眾自己思考，所有這些暴行是庫爾茲操縱自己信眾的作為。

　　戰地記者對威爾德說道：「這該死的世界要結束了，就是這麼一回事。你這傢伙，瞧瞧這是什麼鬼地方，一塌糊塗。我們不是死於爆炸，而是結束在虛假的悲傷裡。」（又一個對〈空心人〉這首詩的暗喻：「也因此世界將要結束／

不是跟著爆炸，而是跟著哭泣。」）威爾德察覺到任務將近尾聲，他把紀錄庫爾茲軍旅生涯的祕密資料銷毀殆盡 ⓯ ⓰。一個新的疊化讓威爾德的臉出現在丟棄的紙張裡，強調出威爾德企圖和庫爾茲同化——與其「了結」他，不如為他效忠。庫爾茲的資料隨著河水飄走，觀眾可以看到他那份「令人不舒服的」報告，題目是〈民主力量在未開發國家的角色〉，等同於小說裡庫爾茲所寫的〈廢除野蠻習俗與國際社會的關係〉。在電影開頭，威爾德被描述成一名為疑心病所苦，以及被死亡衝動窺伺的反英雄人物，然而最後還是恢復了理智，甚至可以部分體現吉卜林（Rudyard Kipling）在其有名詩作〈假如〉（If）（「我兒，你將成為一個男子漢」）裡，所提出的那個令人無法接近的人物典範。戰地記者在某次瘋言瘋語中也曾引述其中幾句：「假如你能保持冷靜而從不狂怒／假如你能保持英勇而從不冒失……假如你能保持你的勇氣和清醒／當所有其他人都失去理性時……」

傑宏・波希（Jérôme Bosch）的〈冬唐騎士的幻象〉（Les Visions du chevalier Tondal）（細部）:「可怕啊……可怕啊……。」也是庫爾茲在小說和電影裡的最後一句話。

藍斯在船頭擺出衝浪手的姿勢，緩緩地從一個動作轉換到另一個動作，似乎又開始做起幾個遺忘已久的儀式[。畫面影像讓人聯想到拉鏈，開啟只是為了讓船隻經過，然後再拉上，猶如一個陷阱。「冒險……經過耐心的荊棘叢林裡，然後樹叢再自行合攏，如同大海把潛水者吞沒。」（原著小說法譯本第132頁）

「一條長河在我們面前展開，然後在我們身後重新闔上，彷彿為了擋住我們回去的通路，森林安靜地穿過河面。我們漸漸深入黑暗的中心，多麼令人不安！」（原著小說法譯本第135頁）

⓱

後現代時期

工具、風格和技術

一九七七年，隨著《星際大戰》票房大獲成功，電影工業似乎意識到，該是把希望寄託在娛樂片上的時候了。經貿交易和文化的全球化，使得人潮再度被匯聚，娛樂片逐漸將消費群定為全球觀眾。探索的形式故事已出現危機，過時的生命課題、悲觀思想和疲憊的人物再度被棄置一旁，而現代性和前衛電影則淪落為MTV類短片的視覺靈感來源。

後現代時期首先以一種「回顧影片」（美國稱之為懷舊影片）的形式，然後以一種「狡黠的」形式對黃金時代的偶像（《印地安納瓊斯》〔Indiana Jones〕傳奇）表示敬意，美國電影新金童——如喬治・盧卡斯和史蒂芬・史匹柏——的大成本電影，「重新吸引」了因石油危機、各種文化聖地的逐漸凋零，以及六八年喧囂運動由盛而衰、飽受動搖的西方世界。

一切幾乎如常運行著，也就是說，這些新的英雄電影「有意識自己是英雄電影」，這就是所謂的後現代超級製作電影。這裡一點、那裡一點的小嘲弄手法，顯示這些導演對大製作電影即使有所保留，也幾乎都買帳了，因為娛樂（好玩）還是頗重要的，因此，這又可稱作「第三級別電影」。

暗示、眼神和假天真

第三級別電影類似黃金時代「好看的老電影」（第一級別電影），不取笑嘲諷它們（否則就屬於第二級別電影），而是對它們表達敬意，同時讓人瞭解，可以以現代性的手法對它們進行解構。第三級別電影暗示觀眾頌揚那「美好的古老時光」（即便那樣的美好時光從未存在過，但問題不在此），而且沒有意圖要重新創造火花。後現代電影是謙虛的，建立在一種「一切都已經表達過了」的意識上，因此應該要重新採用舊規則（這是現代電影所拒絕的），同時更新可能呈現的樣貌。這種「後輩的自知之明」吹起了某種電影自由創作之風，讓電影就算以最嚴格的道德觀點（除了慣有的種族歧視和歷史否認論，在道德規範上站不住腳以外），也可以借用所有可能的美學手法「全部呈現」敘述任何事。

翻新的手法可以在好幾個地方看出。拜審查規範放寬之賜，導演可以添加些暴力和性元素（後者仍屬少數，但至少法式擁吻可以不再作假了），這些是「老電影」裡所

《侏羅紀公園2：失落的世界》(1997)。理察‧希夫（Richard Schiff）飾演的艾迪‧卡爾拯救懸在崖邊露營車裡的伊恩、莎拉和尼克，但兩隻暴龍對艾迪不顧自己生命危險的義行無動於衷，來到現場之後，張嘴把他吞食了（各分食一半艾迪）。

欠缺的元素。因此在銀幕上，動物和人的腸子可以飛濺出來，或直接呈現嚴刑拷打的場面，而不是離開畫面讓觀眾去猜測；因此，這就是滿景鏡頭的電影。也因為道德相對主義的發展，導演也可能（在不碰觸傳統敘述規則的情況下）用各種藉口來讓壞人表現出予人好感的一面（例如《星際大戰傳奇》），或者讓從事不良勾當的主角受到觀眾的讚賞（《殺手不眨眼》〔 The Whole Ten Yards 〕、《終極追殺令》〔 Leon 〕），或者推銷利他主義（總是要來一點不一樣的），讓自己身歷險境、犧牲自己的這類想法（《侏羅紀公園2：失落的世界 》〔 Jurassic Park: The Lost World 〕）。

有線電視和DVD這些媒介的問世，造就電影發行和全球流通力的突飛猛進（遑論學校裡有時候也教授電影），後現代電影比從前更容易期待有理解力的觀眾，因為他們擁有足夠的知識去破解電影（還有電視或電玩）裡大量的眼神默契和暗示，這也是孕育後現代電影的精髓所在。事實上，這些暗示迅速繁殖，並且能夠回過頭來擁有一群有能力的觀眾（即使一部真正的後現代電影總是具有雙重解碼，也就是說，即使不具電影文化修養的觀眾或門外漢看了，也不會讓人感到不愉快）。網路也鼓勵電影和觀眾這類交流——聊天室和個人網站就經常列舉從電影裡找出來的眼神默契。

在失去了天真（也包括現代性電影相信人類會持續進步的天真）的後現代環境下，有利於觀賞遙遠國度電影時的入戲。從亞洲的內心戲或武士片裡，西方觀眾覺得似乎

又看到在表演工業和眼神默契出現之前,那個世界的真誠和清新。這些電影有時玩弄著美式推理小說的把戲,同時增強暴力的成分(北野武、王家衛前幾部電影和吳宇森的電影),或者編織著歷史異國情調,或重新詮釋一九五〇年代的劇情片(《花樣年華》)。異國情調的氛圍總是受到歐洲觀眾、坎城或威尼斯影展評審委員的歡迎,如同《臥虎藏龍》(2000)讓李安在西方一炮而紅,又或如張藝謀在《大紅燈籠高高掛》(1991)獲得輝煌成就之前,因《紅高粱》這部片在柏林影展大受肯定(一九八七年金熊獎得主),並且捧紅了一名新星(鞏俐)。某些導演開始關注好萊塢,以便能進入這個體系,而多虧法國、德國、西班牙等夥伴共同製作的電影體系,其他的則看上歐洲所具有的文化替代功能。

同時,新浪潮的繼承人也有話要說,還有「藝術實驗」電影——通常因為公民的力量——也在每週播放超級強片的電視頻道之外,還能繼續找到觀眾。

鏡頭如同一幅畫

從一九九〇年初,照相寫實圖像的運算有了長足的進步,進而被電影工業採用。這些「合成影像」允許以令人信服的方式構想出異想天開的怪物,使得科幻片從B級電影和類型電影躋身全球市場的強片宮闈裡,然而這些只是數位化操弄的冰山一角。數位技術使得電影從戲劇的模式(搭配一個類似戲劇舞台的平台,而且台上總是規定好當天的表演形式)來到繪畫的模式(搭配一個類似繪畫的背景,技術人員可以無止境地修飾它,甚至是遠離鏡頭前的現實事物)。改變背景裡的佈局,或是消除演員的皺紋、飛天走壁的鋼絲,都變得稀鬆平常。

以本書的分析角度來看,「數位時代」提供了優先考量觀眾觀點的額外理由。事實上,要分析的電影年代越近,愈有機會出現用數位方式修飾或計算出來的「鏡頭/圖畫」,亦即直接用0和1的串連來點亮銀幕畫素(pixel)。只有電腦工程師能夠回答「如何辦到?」這個問題,同時給喜歡聽「最高階」程式結構的分析師,解釋一系列的程式

《鐵達尼號》(1997)。蘿絲想自殺的這一幕用完全俯攝鏡頭(這明白標示了攝影機的位置)拍攝。當然,實際上凱特·溫絲蕾(Kate Winslet)並未穿著薄底鞋和晚禮服,懸垂在大西洋的冰冷海面廿五公尺上方,這完全是合成技術(把主體鑲入背景裡)製造的效果。

技術性問題
《魔戒三部曲：王者再臨》（*The Lord of the Rings: The Return of the King*, 2003）彼得・傑克森執導。安迪・席克斯飾演的咕嚕。

編碼和運算。

　　要回答如何做出電影《魔戒》裡的咕嚕（Gollum）這個問題，就要先知道哪場戲有扮演咕嚕的演員安迪・席克斯（Andy Serkis）的表演，這一切是一項龐大的工作，而所得到的結果令人對硬梆梆的科學比對人文和哲學領域的分析更引人興趣。針對咕嚕的誕生，分析家謹慎地用一些大眾聽得懂的問題代替技術性的問題：從空間的哪個角度對觀眾呈現咕嚕、為什麼用這個方式讓咕嚕入鏡、鏡頭如何銜接走在咕嚕前後的人、為何景深不大不小、哪種音樂搭配這影像、它想要製造哪種效果等等。我們並不需要真的瞭解動作捕捉（motion capture）、光線跟蹤（ray tracing）或結構應用的隨機算法（合成影像的行話）這些基本原則。總而言之，鏡頭應該要更被視為一點一點被創造出來的一幅畫，而不是真正存在動作的紀錄。咕嚕身後的懸岩也許是單純資訊運算的結果，可能這些懸岩是用灰泥製造出來的，或者它們真的是自然界的產物，也可能景深是用特效技術製造出來的，就連顏色也是，但這有什麼要緊，我們認為結果才是最重要的，不是嗎？

鐵達尼號 *Titanic, 1997*

導演：詹姆斯‧卡麥隆（James Cameron）。　**製片**：詹姆斯‧卡麥隆和約翰‧藍道（Jon Landau）。　**影像**：羅素‧卡本特（Russell Carpenter）。　**音樂**：詹姆斯‧霍納（James Horner）。　**剪接**：巴夫（C. Buff）、哈里斯（R. A. Harris）和詹姆斯‧卡麥隆。　**演員**：李奧納多‧狄卡皮歐（Leonardo DiCaprio，飾演傑克‧唐森）、凱特‧溫絲蕾（Kate Winslet，飾演蘿絲‧巴克特）、比利‧贊恩（Billy Zane，飾演卡爾登‧「加州」霍克利）、丹尼‧努奇（Danny Nucci，飾演法布里奇歐）。　**片長**：一九四分鐘。

劇情簡介

百歲人瑞蘿絲‧卡爾弗特在孫女麗茲的陪伴下，於密西根州過著平靜的日子，但是不久即發生一件事擾亂她的退休生活。新聞報導，著名尋寶家布羅克‧洛維特在北大西洋深海裡找到了鐵達尼號的殘骸，並證實了蘿絲就是一九一二年四月十五日，被卡帕提亞號（Carpathia）輪船救起的七百名海難生還者中的一位。蘿絲想跟著殘骸打撈者回到那裡，對過往做最後一次的巡禮……。其實洛維特是起了貪財的念頭，他想尋找一顆可能曾經屬於路易十六的大鑽石，悲劇發生的那一天，那顆鑽石就在鐵達尼號上。洛維特迎接蘿絲這位年邁女士的到來（當然他也不是對麗茲的魅力無動於衷），當蘿絲到達現場，她開始回憶訴說，她想起當時自己是鐵達尼號的乘客，在船上經歷了一段改變自己整個生命的短暫愛情。當時她名叫蘿絲‧巴克特，是一位美國上流社會的年輕女孩，被許配給鋼鐵大亨卡爾登‧霍克利。不過霍克利並沒有娶她，而且他在一九二九年金融海嘯不久之後自殺了。當蘿絲在一九一二年四月十日那一天於南開普敦登船時，有自殺念頭的人反而是她，因為她受不了別人為她安排的生活。很幸運地，有另外兩個人——傑克‧唐森和他的朋友法布里奇歐——也登上這艘客輪（差別是他們被安置在輪船的「底層」），他們兩，一位是拙劣的愛爾蘭畫家，一位是天真的義大利人，而傑克將重新帶給蘿絲活下去的欲望。五天後，也就是十五號那天，凌晨二點二十分，當鐵達尼撞上漂流在大西洋海面的冰山時，所有事情對蘿絲而言，都不復以往了。

影片介紹

假如我們只就單一部電影來論，《鐵達尼號》可說是迄今所有電影裡，最成功的商業片

（《星際大戰》、《魔戒》、《哈利波特》等巨片當然在票房上都超過它，但它們都是系列片）。根據官方數字顯示，其全球獲利迄今已達一百八十億美元。在法國，《鐵》片躍居觀影人次榜的冠軍（二千七百萬人次，緊接著的是約一千七百廿萬人次的《虎口脫險》（la Grande Vadrouille, 1966）、約一千六百七十萬人次的《亂世佳人》（1939）、約一千四百八十萬人次的《狂沙十萬里》（Once Upon A Time In The West, 1968），以及約一千四百五十萬人次的《美麗新世界2：女王任務》（Astérix Et Obélix: Mission Cléopâtre, 2001）。我們該如何解釋《鐵》片的這項成就呢？尤其是片長（三小時）其實是會讓電影產生邊緣效應的。有人說它二億五千萬美元的預算，比打造一座真的船艦還貴，甚至上映前還因為超出預算，致使電影難產的謠言滿天飛，就像一九八〇年麥可‧西米諾（Michael Cimino）的《天國之門》（Heaven's Gate）一樣。但是之後也有電影預算超過這個門檻，卻未見能吸引同樣多的人潮。是因為它的獲獎紀錄才如此吸引觀眾嗎？當然，它同時獲得奧斯卡最佳影片和MTV電影獎最佳影片是史無前例的成就，但也有其它電影有重複獲獎的戰績，票房卻未如此亮眼。是因為精湛的合成影像嗎？這部片的製作並不比其它電影更複雜。那麼是劇情囉？我們很懷疑，單靠這種老套的可憐／有錢一年輕女孩的故事就能成功吸引人。那是演出明星的關係？在當時他們都還沒沒無聞呢。還是電影的主題？已有其他人從鐵達尼號和其它沉沒的大型輪船中汲取靈感拍成電影，卻未獲得觀眾特殊的回應。

那麼最後的可能性是當時《鐵》片上映時，有關意識型態上的解釋甚囂塵上。其中一個說法多次被提及──相較十九世紀末、廿世紀初那充斥著不平等的世界、不完善的機器和自以為是的大男人主義，這部片被視為要推崇沒有階級劃分且擁有完美科技的當下的世界，可以說，這是一部企圖使人安心的電影。但是就像所有意識型態上的解讀，這種說法扭曲了電影本身，只為讓它迎合意識型態本身的目的。《鐵》片所呈現的現世，是無法真正地被拿來當作一種表態或採取行動的論述：一群玩弄著機器人的尋寶家、一場比蘿絲和傑克的激情更缺乏靈感的愛情關係……。然而答案或許很簡單，如果《鐵》片是一部好電影（？），單靠品質尚不足以構成能夠吸引人潮觀看的真正理由（有些名著，因為各式各樣具體的原因，幾乎乏人問津），但品質是個必要因素，這點是無庸置疑的。確切地來說，在眾多後現代電影裡，《鐵》片的導演並沒有提出任何新的創見，他只是綜合影史裡散落各處的專業知識和技術，或者把它們循環再使用。但是「非創新不可」這個理由，也絕不是判斷藝術價值的普遍準則。

段落介紹

電影開始之後的廿八分鐘是蘿絲沉浸其中的回憶描述。鐵達尼號在瑟堡（Cherbourg）中途停靠之後，「全力向前推進」。觀眾來到一九一二年四月十四日。「已經過了八十年了，但我還是可以聞到剛上漆的味道。陶瓷餐具尚未擺上，床單還沒有被任何人弄皺。人們稱鐵達尼號為『夢想之船』，而這是有根據的，真的是有根據的！」

值得注意的是，百歲的蘿絲不記得鐵達尼號給她的第一印象。那時她是一位上流社會的年輕女孩，看到鐵達尼號時打了一個呵欠，並脫口說出：「我真不懂為什麼所有人都對它讚嘆不已，它看起來甚至沒有茅利塔尼亞輪船那麼壯觀。」

「我親愛的蘿絲，妳可以厭煩所有的事」，蘿絲的未婚夫卡爾登・霍克利反駁說，「但不能是鐵達尼號。瞧，它比茅利塔尼亞號多一百個馬力，而且更豪華！」他對著未來的丈母娘說道：「唉！真的很難有東西能打動您女兒的心，魯斯……。」

「這就是大家一直在講的，」蘿絲讓了步，同時看向最上層的甲板說，「大家都說它是永不沉沒的……。」

「它是，」卡爾登意氣風發地說，「就算是神自己也無法讓它沉沒！」

分析

「在我們面前，只有大海。」（一百歲）蘿絲的旁白聲音。一個疊化把這個段落和敘述的其餘部分分開來，因為至少從事件進展的角度來看，這是一個「毫無用處」的段落。這是「該讓她伸展雙腿」的那個場景，如同《鐵》片影迷指出的，這是史密斯船長回答他的第一副手所說的：「讓她（鐵達尼號）出航，讓她的雙腳不再麻木（「讓她伸展雙腿」），莫多克先生。」

在鏡頭3裡，一個上升的推拉鏡頭以俯攝鏡頭開始移動，這是為了找到在船首的伯納・希爾（史密斯船長）和伊萬・史都華（第一副手莫多克）❶。那些對穿幫畫面感興趣的觀眾會很享受這個鏡頭，因為在鏡頭裡，太陽從史密斯船長的左邊出現，然而

❶

在下一個鏡頭裡，當莫多克為了傳令而走開時，太陽卻跑到史密斯的右邊。同樣的，船長的外套從歷史觀點來看也不正確，因為衣服鈕扣應該要顯示鐵達尼號船東白星航運的企業標誌，而不是簡單的船錨圖案。

當莫多克為了傳令朝駕駛艙走去時，攝影機跟拍他，跟演員的移動成垂直走位（因為駕駛艙出現在畫面的最內側），這是後現代電影典型的手法。攝影師用攝影機穩定器重新將莫多克由正面入鏡，輕微的錯格強調他的倉促。傳令電報用來當作下到機房的過渡橋段。但即使看到為時一秒的固定特寫鏡頭下方的傳令電報後，當「滿舵向前開！」的命令再次被傳達時，攝影師又再次用前進推拉鏡頭對著莫多克。這是因為影像（和聲音）裡的所有一切，都應該呈現朝寬闊海洋前進的衝力、加速，以及難以抗拒的推力。所有一切應該是動態的，包括鏡框和鏡框裡的東西。在這個長三分四十七秒的段落裡，總共有57個鏡頭，卻只有三個靜止不動的鏡頭！（鏡頭5、9、10；變焦鏡頭不能算）❷而且它們分別只有一秒鐘。所有一切運作得像是要讓觀眾覺得有種神祕的因果關係，不管它們是基於劇情或電影製作上的需要，（雙向地）連接銀幕上的所有機動力——船員們的比手畫腳連接著機器，機器連接著螺旋推進器，螺旋推進器連接著輪船，而攝影機連接著每一個動作。

下一個鏡頭從守著起重機的11號水手開始，接著是上下運作愈來愈快的巨大搖桿特寫鏡頭。管弦樂開始顫抖似地揚起，隨著命令由上往下傳達，不同的樂器一個個添加進來。從第一個鏡頭就已經出現的「低音大提琴」（其實是合成樂器演奏出來的）所彈奏出的簡單音符，低沉的音調已經對觀眾預告，某樣東西會直接朝角色的身體襲來。樂器裡也包含了鐘，和隱約迴盪在甲板四周的鐘聲與鈴聲（這是浪漫主義專用術語上場的時候了）「相呼應」。

機房裡瀰漫著一片狂熱。在鏡頭11裡 ❸，一個前進推拉鏡頭來到負責機房的軍官

鏡頭7。在機房中，一個跟隨人物前進的推拉鏡頭設計：

K **E** 負責機房的軍官跟在畫面遠處的士官一樣往前走。

H **J** 三名水手從左跑到右。

C 一名水手正要跑去轉動船舵。

D **I** 兩名水手正在轉動船舵。

F 一名水手舉起雙臂擺動，彷彿在打鼓（《賓漢》裡用馬刺馬的場景）。

G 一名士官從右走到左。

K 推拉鏡頭在下一秒將揭露第四名從左跑到右的水手，接著會出現一個跟下個鏡頭銜接的動作連戲。

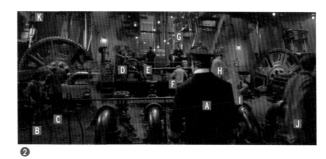

❷

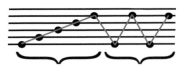

主旋律出現之前的簡易旋律線圖。前半部：
搖桿的加速。後半部：搖桿維持平穩速度。

❸

❹

旁邊，就好像攝影機依著他的手勢往前走一樣（接著輪到他掌舵）。為了讓畫面充滿活力，觀眾會在景深左下角看到一名快速攀爬梯子的水手。這個方法是如此有效，使得攝影機超越水手，直到一個特寫鏡頭呈現的氣壓表，上面的指針往上走表達出輪船的加速。

鏡頭17❹以機房裡的一系列上升／下降全景鏡頭揭開序幕。根據前文所提及的一種因果關係連接原則，攝影機會回頭模擬所拍攝的物件動作：上升的全景鏡頭──爬上梯子的水手在巨型搖桿的襯托下顯得渺小；下降的全景鏡頭──在客輪底層的水手俯身彎腰。

音樂的速度也隨著搖桿加速，還有演奏上行音階的管弦樂強調出前進的感覺。音樂充滿著對機器的模仿和「對應」，一旦到達前進的頂點，旋律會回到低音，並且交替著低音和最高音。（參考右上的旋律線圖）

艾森斯坦曾在自己的著作《電影，形式和涵義》（Film Form and The Film Sense）中，分析他所執導的《亞歷山大涅夫斯基》（*Alexandre Nevski*），其中他提到電影鏡頭和波基耶夫編曲的音樂彼此間巧合的對應；但是如同阿多諾和艾斯勒（Adorno & Eisler）在《電影音樂》（Musique de cinéma）一書裡提到的，這種對應其實有點牽強附會，因為它勉強結合樂譜的意象和畫面裡的創作元素（例如，戰士高舉的長矛所形成的山脊線，和旋律的中斷同時發生）。但在《鐵》片裡並非如此，一方面被音樂轉換的「動作」是比較簡單的（旋律上揚對應搖桿的動作），另一方面，觀眾是透過攝影機具體地體驗到這

些動作，而在《亞歷山大涅夫斯基》裡，觀眾的眼睛是隨意地跟著不連貫的鏡頭遊走。

　　整個敘述是用來達到這種具體感受。用剪接呈現出來的機器畫面，同時和鍋爐艙可怕的影像交替著。用游移不斷的手持攝影機呈現出來的快速推拉鏡頭，來回穿梭在這個充滿著紅色、噪音、叫喊聲和濃煙的險境裡。工頭的叫喊聲似乎也鼓勵著拿著手持攝影機的攝影師更往前衝、剪接師把底片剪得更短。值得注意的是往前的變焦鏡頭裡出現的古典主義特色（鏡頭14、15），因為這些鏡頭是為了呈現鍋爐燒紅的爐口（觀眾只須朝鍋爐內瞧一眼，不需親自進去，就像煤工在保持著安全距離下把煤炭丟入爐內──若是一個前進推拉鏡頭，則會把觀眾放在煤炭的位置上）。

　　鏡頭從指揮室下降至船艙底層似乎是不可避免的。為了拍攝鐵達尼號螺旋槳的畫面，攝影機進入水裡（鏡頭18），短暫地跟著這些螺旋槳，但是它們轉動的速度如此之快，以致當輪船逼近並朝觀眾欺身前進時，觀眾只能「轉過頭去」（全景鏡頭）。觀眾才剛注意到輪船的速度，就發現已身在空中，以完全俯攝鏡頭觀看❺。所有一切都要向上攀升，不只氣壓表的指針和輪船的速度，攝影機也是（鏡頭22）。很多這些「充滿熱情」的鏡頭都是用Wescam穩定攝影機（一種用螺旋儀固定的攝影機，能像手持攝影機一樣，製作出同性質的波浪狀流暢移動，但主要是能被懸掛著）拍攝，它被懸吊在一台置於軌道上的建築起重機上。

　　接著，剪接的鏡頭變成三重交錯，也就是加上傑克和他的朋友法布里奇歐跑向船首這一幕，後者說話像奇科・馬克斯（Chico Marx，編按：美國早期喜劇演員馬克斯三兄弟之一，拿手絕活為一口義大利洋涇濱腔，並彈得一手好鋼琴）。嚴格說來，他像一位隨身在側的夥伴（sidepal），一個好夥伴，總是顯出準備效命和犧牲自己引人逗笑的刻板印象。然後以另一個高／低交替增加到四重，這次是船首高處和低處（艏柱）之間，依之前連接指揮室和底部船艙的因果關係進行交替。根據後現代的公園式場景設計的拍法，攝影機將到處走，甚至到「不能居住的地方」──觀眾剛剛是在海水裡，現在卻在船首之上。鏡頭20到24，攝影機從五個不同的角度拍攝他們兩個人跑向船首。嚴

❺

格來說，這些角度的變化並無必要性，但是它們完美地表達出一種對周圍環境的興奮感。這一系列拍攝的最後一個鏡頭是朝著鐵達尼號迎面而去的前進推拉鏡頭❻，這也是根據後現代電影的規則，目的是與其伴隨輪船的航程，不如讓它的移動更加生動。

在鏡頭24裡，觀眾朝著輪船迎面衝去；傑克和法布里奇歐在船首上顯得渺小無比❻。在這裡的鐵達尼號是一個根據一比廿的比例所組成的模型掃描計算出來的，這是卡麥隆要求後製作影片合成公司Digital Domain做的，「假如我們要為白星航運拍一部廣告片，我們會需要這種直升機式鏡頭。」

這時候配樂第一次完整地演奏出來，但是只有「合唱」（如同鏡頭24裡的輪船，

❻

又是拜數位合成音樂之賜）。在整首配樂中，合成音樂肆無忌憚地模仿新世紀音樂創作歌手恩雅（Enya）的音色。聽到卡麥隆曾邀請恩雅獻唱並不會讓我們感到吃驚，在對方拒絕配唱之前，他已經預先剪接幾個以其歌曲作為配樂的片段。不過這沒有關係，因為作為電影的配樂者，詹姆斯・霍納利用居爾特族（Celtic）的和弦以及Fairlight合成電子琴（一種具特殊音色的取樣／合成樂器）演奏出來的空靈聲音（屬於「歌德式」流行樂一派），寫出了一首類似的歌曲。但是即使觀眾注意到這藝術上的冒充，還是很難不被吸引，因為從鏡頭26開始，電子琴的控制裝置釋放出一連串的低沉脈動聲，就像音樂節拍器。這是舞曲裡常見的技巧，因為它直接讓舞者同時感受到旋律的輪廓和節奏。

回到鏡頭3，我們聽到莫多克對船長說：「船長，航速21節。」但是即使輪船已經停止加速前進，攝影機還是又做了一個上升推拉鏡頭，開始了一個個正拍／反拍鏡頭，以及傑克與游到艉柱前面嬉戲的海豚之間的視線連戲。各式各樣誇張的角度和走半圓弧度的推拉鏡頭，都是為了能拍出歡樂氣氛，以及傑克與法布里奇歐那孩子般的驚喜。這種不斷堆積角度和動作的風格，屬於公園式場景設計的特徵，它是如此令人難以抗拒的抒發熱情，以至現今的廣告以各種不同角度濫用這些鳥瞰動作。

一隻孤獨、大膽的海豚在管弦樂演奏完整的旋律時，從水中躍出（鏡頭37）❼。直到目前為止，就像管弦樂指揮隨時注意著搖桿的運轉一樣，馬戲團效果主導一切。但從這個時刻開始，鏡頭將緊緊跟隨旋律主線，而短片效果將取而代之。順便值得一提的是海豚的預言效果，牠冒著生命危險跟輪船賽跑而且取得領先，博得（反應鏡頭）傑克的讚賞，也讓他意識到自己同樣的冒險行為（傑克是最後一名落海的乘客，因為當輪船垂直沉到海裡時，他就佔據著現在所站著的船首位置）。

此時整個電影／機器被發動，就像整部輪船／機器一樣。此外，這兩者所依靠的是十九世紀將不連續狀態轉變成連續的發明（第一種情況，影像停止時不可避免的晃動，而第二種情況是活塞的垂直運行）。在鏡頭41裡，卡麥隆甚至製造大量的對比重疊——如同做糕點時放一小撮鹽——向觀眾呈現船長在日落時放縱自己喝杯茶的畫面（在新浪漫主義的超級巨片裡，太陽總是不停地沉落）。不久之後，畫面重新開始狂熱起來，鏡頭時間變得比較短（從鏡頭26至56，共七十四秒，所以一個鏡頭平均是二點三八秒）。短片效果也變得更明顯，尤其當剪接點落在音樂的第二節拍上，如同鏡頭46一開始出現強調光線衝擊（太陽面對著攝影鏡頭）的鈸聲，而餘音迴盪的鈸聲「呼應著」海面上的粼光閃閃。

「我是世界之王！」（鏡頭50）❾。用半圓弧度的推拉鏡頭和仰攝鏡頭呈現的勝利歡呼聲，就像一個激動的攝影機走位（這種手法可以為各式各樣的目的服務：蘭妮·

卡麥隆為了表現出機械艙裡過熱的狀態（鏡頭44），使用了「髒」鏡頭。

萊芬斯坦在紀錄片《意志的勝利》（*Triumph of the Will, 1953*）中，就曾以此手法拍攝希特勒在紐倫堡納粹大會上的演說）。

　　整個段落以古典主義導演非常重視的對稱閉幕效果作為結束，也就是與開幕的第一個鏡頭相反❿。與其讓觀眾跑向輪船，不如讓船自己離去（鏡頭57和最後一個鏡頭）。音樂的節奏慢了下來，演奏的樂器種類變得較少，接著，在鏡頭最後的三秒鐘裡，觀眾會聽到下一個段落的人物對話（我們稱之為L形剪接）。

❾

　　《鐵》片有這樣的後現代風格，是因為導演主動讓觀眾知道，他才不會上這些浪漫抒情戲的當。當尋寶家布羅克‧洛維特替自己在海底三千八百公尺深的所拍攝的殘骸紀錄片下評語時，他用洪亮的聲音說完後加了漂亮的句子：「這些都是廢話！」他也對觀眾保證，自己沒有被卓越的科技所迷惑：當百歲人瑞蘿絲看到合成影像將船難以圖解表示，她形容它們是「法醫解剖式的分析」。最後，《鐵》片屬於後現代電影，是因為它不講述任何偉大故事的信仰。就以銘心刻骨的愛情來開始吧，在一部真正的浪漫愛情片裡，蘿絲終究不會過著這樣略顯枯燥的生活，活在和製陶一樣「能令人成長」的小樂趣裡，即使有過去內心裡的閃電激情作為回報。她至少要隱退到修道院裡，如同艾洛伊絲（Heloise，譯按：法國中世紀女神學家，因和阿貝拉爾〔Abelard〕的戀情而聞名），或至少像《黑暗之心》裡庫爾茲的未婚妻一樣，隨它去吧：「我曾經短暫地擁有過多的幸福，而如今，我會一輩子不幸。」）

　　如果說《鐵》片有什麼信念，那就是電影的驅動力量。如果我們在裝有多軌視聽設備的大廳裡欣賞剛剛分析過的段落，將是一次難以抗拒的經驗——尤其要強調的是，必須坐在第一排，因為我們被銀幕吞沒的視野，將激發我們視覺裡最古老的心理電路，那些能夠預先偵測出我們身體某個動作的電路，然而這整個段落其實建立在動作之上。因此，可以說是電影帶領著觀眾，而不是觀眾在解讀。在片中，我們也重新看

到孩子般的激動——鐵達尼號是一個大玩具。當然，本片也不缺乏美好的靈魂，因為這樣的經驗源自市集廟會，而電影在複雜人物的鋪陳與其心理層面的微妙之處，更能與文學和戲劇匹敵。或許吧。但是既非文學也非戲劇，更沒有任何其它藝術能夠用我們剛看到的方法，成功地描繪出那種陶醉地往前衝，對開始的憧憬、衝動。

❿

花樣年華 2000

導演和編劇：王家衛。　　**製片**：王家衛。　　**影像**：杜可風、李屏賓。　　**音樂**：麥可．葛拉索（Michael Galasso）。　　**原音**：中文（廣東話）。　　**演員**：梁朝偉（飾演周先生）、張曼玉（飾演陳太太）、潘迪華（飾演孫太太）。　　**片長**：九十五分鐘。

劇情簡介

故事發生在一九六二年的香港。兩對夫妻各自在相鄰的公寓裡，租了一間「房東」的房間。陳太太（觀眾永遠不會看到她的先生）住在孫太太家裡，後者是一名有點年紀、話匣子滔滔不絕的婦人，她每天晚上接待朋友來家裡打麻將，一打可以打通宵；周先生（觀眾也永遠不會看到他的妻子）則住在經常不回家的郭先生家裡。受到另一半冷落的陳太太和周先生總是獨自度過每個晚上，甚至是一整個星期。雙方配偶的旅行和帶給他們的禮物，都證實了他們的太太和先生可能有染。每晚去小攤子吃飯時，陳太太和周先生總是會碰上面，慢慢地他們之間建立起友情和愛戀的情愫。他們一起散步，在餐館吃晚飯，聊天可以聊上好幾個小時。周先生在2046旅社租的房間成了他和陳太太精神戀愛的幽會處，這是他專門用來創作報紙連載小說的空間，也是他們各自貌合神離的夫妻生活發洩的地方。當陳先生告知陳太太他將從日本回來時，職業是記者的周先生離開了香港去新加坡。隔年，在旅行社工作的陳太太悄悄地來到新加坡，她去拜訪周先生，卻只找到他那人去樓空的房間。

影片介紹

《花樣年華》是香港導演王家衛的第七部電影。一九五八年他出生在上海，一九六三年跟隨父母移民到當時是英國殖民地的香港。他很早就嚐到逃亡和離鄉背景的滋味，加上語言的不同，所以他三不五時躲到電影院裡，因緣際會地發現了歐洲、美國、日本等國家的電影。王家衛專攻造型和美工藝術，對攝影也感興趣，之後在電視台做了幾齣連續劇。一九八二至一九八七年間，他成為電影編劇，並且嘗試悲劇、喜劇、武俠片等各種不同類型的題材。一九八八年，他拍了自己的第一部長片《旺角卡門》，這是一部黑社會片，也是首次和張曼玉合作的電影。之後拍的《重慶森林》在羅卡諾影展（Locarno）獲獎，一九九七年則以《春光乍洩》在坎城影展勇奪最佳導演獎。但是，王家衛和幾個到好萊塢發展的香港導演不同，他決定和歐洲搭檔合作，讓自己國際化。

《花》片是一部法國、泰國、香港共同合作的電影。該片本來應該在北京拍攝，但最後選在澳門，是因為王家衛在拍片初期還沒有很明確的劇本，無法回覆中國合作方非常官僚的要求。

該片花了近十五個月時間分期拍完，可算創下了電影史上某種紀錄。如同張曼玉說明的，「九個月之後，我們認為戲已經殺青，但八天之後，王家衛打電話給我，叫我回去再拍一個禮拜。我答應了，但事實上是一個月。之後，每次他再打電話給我，就是要再拍一個月。對他而言，他只能用這種方式作業。他邊看毛片邊感覺影片，他需要挖掘已經拍好的影像，為了能想像其它影像。」（《電影筆記》，553期，第50頁）

這些努力將受到加冕，且超乎預期。《花》片在國際間大放異彩，特別是在法國，它大受觀眾和影評的讚賞。二〇〇一年，它獲得凱薩獎最佳外語片，梁朝偉則拿下坎城影展最佳男主角獎，電影也在電影院裡上檔長達數月。二〇〇四年，王家衛拍了《花樣年華》的第二部——《2046》（片中周先生的房間號碼）。

段落介紹

我們所選的段落，可說是相當典型的電影重複手法特徵。這是觀眾第三次看到陳太太去樓下的攤販買麵，而這次是下著雨，陳太太和周先生這兩位鄰居將一起回到各自的住房。電影一開始，同時呈現房東孫太太先接待陳太太再來是周先生參觀兩間公寓。第二個段落呈現他們搬入住處。觀眾重新看到陳太太跟她的老闆在工作的地方，以及周先生在自己工作的報社編輯室裡。陳太太打了好幾次電話給老闆的妻子，說老闆會晚一點回家。

分析

要分析的段落是從22分55秒處開始，然後在26分03秒處結束。它是在DVD第14章節一開始，總計約三分鐘八秒。整個段落包含了只有音樂而無對白的幾個鏡頭，還有部分室外和對話鏡頭，就是當兩位主角在樓房走道裡相遇，在他們各自的房門前停下的對話。他們首次在片中互打招呼，寒暄幾句。

簡要分鏡

鏡頭01：以黑暗拉開序幕，用中近景俯攝鏡頭拍攝陳太太手裡拿著的裝湯鐵壺❶。已經是晚上了，她穿著一件條紋和灰黑色方塊的緊身旗袍從前景通過，然後從一條昏暗的階梯走下去❷，和要上樓的周先生擦身而過❸。攝影機向左，讓

貼著廣告海報的牆壁和路燈入鏡❹，雨開始落下。在鏡頭結束前，周先生重
新回到畫面裡❺。（卅四秒）音樂伴隨著所有鏡頭，直到鏡頭7，當陳太太和
周先生進入樓房裡；緩慢的華爾滋是片中重複出現和糾纏人的主旋律。

鏡頭02：動作連戲。近腰身鏡頭，陳太太無聊地摸著手臂，走向前景❻❼。（四秒）

鏡頭03：周先生，近腰身鏡頭。他擦拭著落在衣服上的雨水❽。（五秒）

鏡頭04：陳太太臉部特寫鏡頭。她轉頭朝後看，然後轉回來朝向前景❾❿。（八秒）

鏡頭05：朝左的側邊推拉鏡頭，中景鏡頭。觀眾看到周先生靠在一面牆上抽著菸⓫。
（十二秒）

鏡頭06：陳太太坐在攤子前等著，做菜的攤販在前景，她慢慢地把頭轉向前者。畫面
上方的路燈很明顯⓬。（十八秒）

鏡頭07：用俯攝鏡頭拍的淌著雨水的路面，前進的推拉鏡頭。音樂結束⓭。（七秒）

鏡頭08：樓房樓梯的仰攝鏡頭。陳太太和周先生背對著鏡頭，一個跟在另一個後面上
樓⓮。（四秒）

鏡頭09：樓房走道，近腰身鏡頭。陳太太在左，周先生在右⓯。（兩秒）

鏡頭10：反拍鏡頭。兩人在各自的門口前，反角度。周先生回頭開口講話，他說：
「對了，最近都沒看到妳先生。」「他人在國外。」「啊，這就是為什麼我經常
看到妳……」⓰。（十一秒）

鏡頭11：重複鏡頭9，但鏡頭拉的比較近⓱。陳太太在自己的房門前，周先生一部分
的身影在右邊轉向她：「……在麵攤那裡。」「我最近也沒有遇見你太太。」。
（八秒）

鏡頭12：周先生側臉的特寫鏡頭⓲。他看著她：「她母親生病了，所以她留下來照顧
她。」「啊，原來如此！」「晚安！」。（九秒）

鏡頭13：重複鏡頭11。她從門口消失：「晚安！」⓳。（一秒）

鏡頭14：在公寓的廚房裡。「陳太太，妳回來啦！外面雨下得那麼大。我正想要出去
找妳呢。」⓴。（六秒）

鏡頭15：特寫鏡頭。他回到房裡㉑，走道無人。「謝謝妳的好意。」⓴（畫面外的旁白）
「阿嬤，是誰呀？」。（三秒）

鏡頭16：接續鏡頭14，半全景鏡頭㉒。下廚的孫太太招呼陳太太：「這是陳太太，這
是孫太太。」「妳不應該走。留下來跟我們吃飯吧。」「也許下次吧，祝妳贏
錢！」「這可憐的人，她先生老是出差。」㉓（廿一秒）

鏡頭17：25分28秒。一雙腳和鞋子的特寫鏡頭。（五秒）

鏡頭18：另一個角度的陳太太❷❹。周先生從公寓裡走出來❷❻，他們撞個正面。她進入
　　　　房間關上門。「周先生，你怎麼會在這裡？」「有一通電話找郭太太。妳今天
　　　　很晚才回來。」「我去看電影了。嗯，我進去了。」（廿四秒）
鏡頭19：孫太太的女廚接電話，然後叫人。（六秒）
鏡頭20：特寫鏡頭。餐館裡一盞燈的上方。

分析

電影開場的文字：「他們的相遇是教人尷尬的。她害羞，低著頭，給他機會接近她，但
是他太膽小，不敢有所行動。她別過頭去，然後離開。」香港，一九六二年。這個段落
非常昏暗，是在晚上拍的，就像片裡很多其它段落。

　　段落裡的兩個部分清楚地對立著。首先是一種緩慢的華爾滋，描述著陳太太搖擺
的步伐，和周先生的等待。演員的動作、手勢、眼神、取鏡、動作連戲，所有這些元
素完全跟隨著電影主旋律的三節拍音樂節奏走，它不斷地重複著非常傷感的懷舊旋律。

　　此外，演員的動作也是以輕微的慢速度拍攝，並且用更流暢的節奏連接鏡頭。在
呈現地面淌著雨水的鏡頭7之後❸，音樂主旋律以聲音的疊化方式，讓位給在走道上
的第一次對話。

　　奇怪的是，電影卻予人一種時間停頓、動作重複的強烈感覺。在這三分鐘的段落
裡，有廿來個鏡頭，其中有些鏡頭很短暫，甚至只有一秒鐘——就是拍攝陳太太在自
己公寓裡消失的鏡頭13。是鏡頭的快速度讓她消失，如同是用替代特效。

　　段落的第一部分（鏡頭1～13）是很昏暗的，雖然路燈清楚地出現在畫面上方，特
別是在鏡頭1最後開始下起雨時❷。此時，介於兩個人物孤單路程的描寫有一個很強
烈的對比：周先生吸著煙在一旁等待❶，以及攤販在靜止不動、面無表情的陳太太面
前準備飯菜的生動節奏。下雨同時在造型和主題上也扮演一個重要的角色，它打濕了
兩位主角的衣服——格子灰色旗袍和灰色西裝外套，擾亂了主角的自我控制。他們煩
躁地擦拭雨滴，不能忍受看到衣服被淋濕，也就是說變得較不筆挺❻❽❿。

　　這是觀眾第三次看到陳太太拿著飯盒和手提包去買飯菜，觀眾之前也在DVD的第
九章節看到她從同一個階梯下樓，但是穿著帶有深暗紅和橄欖綠直條紋的灰色旗袍。
同樣的音樂主旋律陪伴著她那緩慢被拍下的步伐，她第一次在狹窄的階梯裡巧遇要去
小攤子的周先生。他只怯怯地說了聲：「晚安。」這第一次的路程會以最終的重複作為
結束，因為觀眾會再度看到陳太太爬上相同的階梯，加上配樂改變（讓位給周圍的雜
音和低沉的人聲），但這已是另一天，因為她穿著一件全身橄欖綠的窄旗袍。

　　這些以緩慢步伐敘述的時刻定調整部電影，賦予電影音樂性的節奏，強調兩位主角來來回回、重複且桎梏的性格特徵，多數時候他們總是擦身而過而沒有交談。其中鏡頭4尤具戲劇性。那是張曼玉極美的一張肖像，先是側面特寫鏡頭，然後是四分之三的臉部鏡頭。輕微的仰攝鏡頭強調她被旗袍領子緊緊裹住的脖子線條，依據非洲和亞洲藝術的美學標準，她成了一個「長頸鹿女人」典型。

　　段落的第二部分是把走道空間用正拍／反拍鏡頭勾畫出來⑮ ▶ ⑲。周先生和陳太

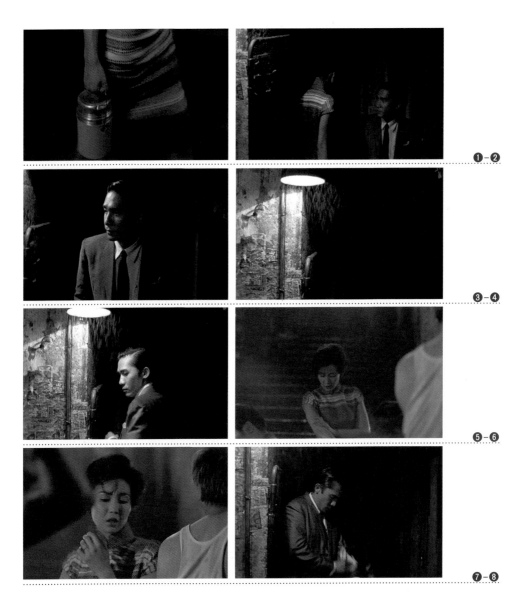

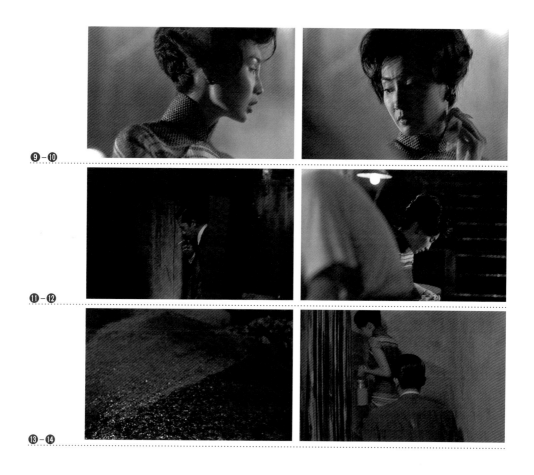

9 - 10

11 - 12

13 - 14

太都是以非常近的中近景鏡頭入鏡，他們在走道的位置會隨著攝影機的位置，從這個鏡頭到另一個鏡頭顛倒過來。他們只有最低程度的的交談，好像兩人都被這個晚上面對面的第一次大膽語言接觸嚇壞了，這個接觸最終以一句非常莊重的「晚安」結束。

　　接下來，在孫太太家的鏡頭突顯出陳太太拒絕所有晚飯邀約的孤僻。在鏡頭16要結束時，她躲回自己的房間，攝影機繼續拍攝原來的地方，空洞的畫面約有十秒鐘㉓，呈現出她這種躲避社交應酬的個性，

畫面裡只有孫太太公寓的前廳布景。王家衛在此加入他個人的導演風格，即東方美學的肖像畫裡特別重視的空白，以及當人物消失走出畫面時，藉由布景來做情感的表達。這種傳統是採用了由羅伯‧布列松從電影《扒手》（*Pickpocket*, 1959）開始所提議的視覺意象，然後是莒哈絲（Marguerite Duras）的《印度之歌》（*India Song*, 1975），他們對這位香港導演都有深遠影響。此外，在布景空洞的畫面上，導演讓觀眾聽到孫太

太一起打麻將的朋友在畫面外的聲音。其中一位評論著牌局，同時憐憫陳太太的孤單：「可憐的人啊，老公總是出差。」但又加上一句帶有挖苦意味的話（而且是導演的自我嘲諷），說她可是穿著精心打扮的旗袍去買麵哩！

最後三個鏡頭表現出很明顯的時間省略，在整部片裡也有類似狀況，然而觀眾仍是看到相同的人物待在相同的場景裡。觀眾首先看到用仰攝鏡頭拍攝在樓梯的人物，且是以中近景鏡頭呈現其腳上所穿的高跟鞋，而這個視覺形象在前面已用過了。陳太

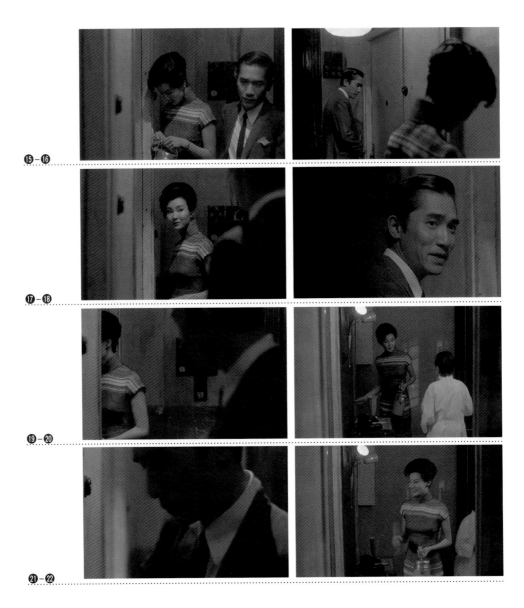

⑮－⑯

⑰－⑱

⑲－⑳

㉑－㉒

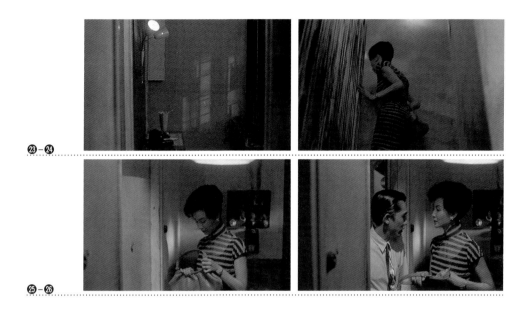

㉓ — ㉔

㉕ — ㉖

太穿著一件黑灰色橫條紋新旗袍，樓梯的強烈仰攝鏡頭突顯出裙子條紋的水平線，並且誇張了演員的曲線㉔。陳太太正準備回家㉕，很訝異看到周先生從她的公寓裡走出來㉖，事實上，他是為了要接一通打給郭先生的電話。這個闖入對方私人空間的舉動，顯示出局勢無意造成的魯莽。兩人之間原本距離很大的社會關係將跳過第一級：在接下來的段落裡，觀眾再次看到周先生和陳太太在一間空蕩無人的餐館裡面對面。他們頭一遭一起吃飯，並將伴著納京高（Nat King Cole）低沈的嗓音吟唱的拉丁歌曲，面對各自的夫妻生活和感情狀況。

魔戒首部曲：魔戒現身

The Lord of the Rings: The Fellowship of the Ring, 2001

導演：彼得・傑克森（Peter Jackson）。　**製片：**彼得・傑克森、貝瑞・奧斯朋（Barrie M. Osborne）、提姆・桑德斯（Tim Sanders）和法藍・華許（Fran Walsh），新線影業（New Line Cinema）。　**編劇：**法藍・華許、菲莉芭・鮑恩絲（Philippa Boyens）和彼得・傑克森，改編自托爾金（J. R. R. Tolkien）同名小說。　**影像：**安德魯・李斯尼（Andrew Lesnie）。　**音樂：**霍華・蕭（Howard Shore）。　**剪接：**約翰・吉爾伯特（John Gilbert）。　**演員：**維果・墨天森（Viggo Mortensen，飾演亞拉岡）、西恩・賓（Sean Bean，飾演波羅莫）、麗芙・泰勒（Liv Tyler，飾演亞玟）、伊恩・麥克連（Ian McKellen，飾演甘道夫）、雨果・威明（Hugo Weaving，飾演愛隆王）、伊利亞・伍德（Elijah Wood，飾演佛羅多・巴斯金）、克里斯多夫・李（Christopher Lee，飾演撒魯曼）。　**片長：**一七八分鐘。

劇情簡介

故事發生在一個跟我們的世界毫無關聯的中土世界時空裡。大巫師、黑暗幽靈之主以及狼人之王索倫在結束幾世紀的遊蕩後，引誘艾里京的鐵匠精靈，跟他們聯手鑄造幾枚威力強大的魔戒。為了鑄造一枚獨一無二、給他絕對權力的魔戒，他藏匿在魔多，在那裡建立了他的王國。他那強烈的征服的欲望促使他侵襲中土世界，但卻遭到由吉爾加拉德和伊蘭迪爾帶領的精靈與人類最後同盟的攻擊。索倫被逼退到末日火山，單獨迎戰吉爾加拉德和伊蘭迪爾，後者雙雙屈服。但是，索倫摔了一跤，吉爾加拉德的兒子剛鐸國王埃西鐸趁機斬斷索倫戴著魔戒的手指，打敗了索倫。但是儘管精靈王愛隆（曾參與戰役的吉爾加拉德使者）勸告他，埃西鐸卻拒絕扔掉魔戒。埃西鐸把魔戒佔為己有，除了它是一個戰利品，也可能因為他並非對魔戒的邪惡誘惑毫無感覺。在埃西鐸回到北方王國的路上，他遭遇襲擊，從此魔戒下落不明。電影是從魔戒被尋獲開始，這段時間，索倫在黑森林養精蓄銳，再度威脅到中土世界，於是必須籌劃一場遠征，把它丟進當初應該扔棄的地方，就是末日火山的裂縫裡。

影片介紹

「賣座電影」（blockbuster）一詞源自於二次世界大戰的砲彈名稱，從經濟角度來看，這是一個高風險事業，堪比將一筆龐大的金額全部押注在賭場輪盤上。假如押對了數

字，獲利將相當可觀。對於彼得・傑克森和《魔》片的其他製片人而言，他們押對了。《魔戒》系列最初所費不貲（三部曲的預算約莫三億美元，加上兩億的全球促銷活動費用），但獲利也跟著滾滾而來。二○○六年《魔戒》三部曲的票房分別高踞全球亞軍（三部曲）、第五名（二部曲）和第十二名（首部曲）。以上是網路電影資料庫（IMDB）根據賣出的電影票所提供的數據，不包括DVD的出售和租借。隨著續集的推出而增加的票房數字，顯示不論有沒有廣告促銷，DVD觀眾都不願枯等錄影帶上市，而是直接到電影院看片，這也是確實能夠取悅觀眾產品的特徵。《魔》片成功的祕訣就在於導演彼得・傑克森被公認的影癡身分，影癡比較不會讓影癡失望，但卻會有招來門外漢敵意的風險。

總之，《魔戒》三部曲推出後，為已經頗有名氣的托爾金（1892～1973）贏得眾多讀者，甚至連非奇幻小說愛好者都成了他的書迷。托爾金是牛津大學英文教授，喜歡給自己的孩子講故事。一九三七年，他出版了《哈比人歷險記》（The Hobbit），並於一九五四年到一九五五年間出版了《魔戒》（The Lord of the Rings）系列。他在法國獲得作家朱利安・葛哈克（Julien Gracq）的鼎力支持，托爾金豐富的想像力和建構一個結構完整虛幻世界的能力（可說是托爾金個人的傳奇），讓他大為驚嘆。

一九七八年，《怪貓菲利茲》（Fritz the Cat）動畫的導演雷夫・巴克西（Ralph Bakshi）試圖將《魔戒》改編成電影，但是沒有成功，而且只有發行首部曲。巴克西在電影裡使用繪畫式轉描技術，這是一種結合卡通和影像描圖的技巧，傑克森就從他那兒借用了幾個視覺方面的點子。

段落介紹

精靈國度瑞文戴爾，決定魔戒遠征隊成員會議的前一晚。與會者有波羅莫，剛鐸最後一任攝政王迪耐瑟之子；亞拉岡，登丹人的首領，也是北方王國最後的人類分支亞拉松之子，雖然沒有王位，他卻是剛鐸國王埃西鐸的後裔；最後是亞玟（在精靈的語言辛達林語〔sindarin〕裡即「女人」之意），瑞文戴爾精靈王愛隆之女。前兩位是人類（對權力的渴望導致了這個物種的衰亡，電影段落裡的斷劍可以作證），第三位是精靈。波羅莫在隔天的會議上，將得知亞拉岡是他名義上的國王。場景是一間保存納希爾聖劍的房間，就是埃西鐸拿來斬斷索倫手指的斷劍。

分析

我們要分析的場景（小說裡沒有）是以典型的後現代風格拉開序幕，就是跟著人物移

動的正面推拉鏡頭——波羅莫走向觀眾,但攝影機做出一個從右到左的推拉鏡頭。然而接下來卻是相當古典風格。聽到迴盪整個地下教堂的(波羅莫的)腳步聲,特寫鏡頭中,專心閱讀的亞拉岡抬起眼睛(反應鏡頭和視線連戲)。波羅莫靠近牆上的壁畫,畫裡,埃西鐸面對魁梧的索倫,揮舞著納希爾斷劍❶。然後波羅莫回頭(全景鏡頭),走近一座雕像。又是一個後現代手法——演員從左走到右,但是推拉鏡頭從右到左。景深相當寬廣,因此一直保持沉默的亞拉岡輪廓格外分明。

那是一座類似聖母哀慟耶穌之死的雕像,但是憂傷眼神所看到的目標不是人/神的死亡,而是一把斷裂成好幾節的聖劍。攝影機從波羅莫的角度觀看,攀上雕像底座若干台階(「主觀」的前進推拉鏡頭,是過時的一九七○年代手法,但是講究效率的後現代導演從一九九○年代之後,對這手法重新產生興趣)。小說裡,亞拉岡在眾人眼前將隨身帶著(已斷成兩半)的祖先聖劍丟在桌上,聲明:「折斷的聖劍是伊蘭迪爾(埃

西鐸之父）所有，當他被打敗時，聖劍也隨之斷裂。就算是其它家族寶物都不見了，這把劍始終被繼承者珍貴地保存著，因為在我們的家族傳統裡，一旦找到魔戒（埃西鐸的災難），也是聖劍重鑄之日。」

波羅莫強佔殘留下來的納希爾斷劍。導演用大特寫鏡頭，拍攝他用手指觸摸劍刃並割傷指頭的畫面❸。「嗯，這把劍依然很鋒利。」他自言自語道，隨後意識到亞拉岡在場（視線連戲的特寫鏡頭），他略帶羞愧要轉身離去之前，加了一句：「只不過是一個斷裂的遺物！」。

聖劍沒有放好掉落在地上。波羅莫的笨拙，既讓自己的手指割傷，又讓納希爾斷劍掉在地上，預言他未來會遭遇不幸。這是一位不遵守遊戲規則的人物（他想要犧牲國王，讓攝政王統治），然而《魔戒》裡階級非常嚴明，而且在他身上，對權力的慾望伴隨而來的，將是他無法抵抗的魔戒邪惡誘惑，促使他試圖從佛羅多身上扯下戒指。相對地，亞拉岡保持一貫謙虛的個性，冷靜謹慎以對。有可能是繼承了祖先埃西鐸的懦弱，他選擇不治理國家，而寧願變成遊俠，一如人們為他取名「神行客」。這是《魔戒》裡的另一個常態，這些在功勳與命運、在尊貴血緣和高貴行止、在純潔和道德之間使人安心的連結。

之前已使用過的主觀前進推鏡頭再次出現，這次觀眾代替亞拉岡「撿起」納希爾斷劍❹。這種當人物變換時一再使用的相同手法，可說是典型的後現代風格；古典主義的導演絕不會指派和波羅莫一樣可能會犯錯的人物（亞拉岡）作為道德表率，因為擔心觀眾會誤以為，所有的道德和行為都具有同等價值。然而觀眾可以把這種手法解讀為贖罪的預兆，和波羅莫日後的救贖徵兆，亦即他其實不是真的那麼邪惡。

就在這時，合成音樂緩緩流瀉而出。觀眾的眼神隨著攝影升降機流暢地再次移動而遠離雕像，之後又再回來，並且超出雕像的高度，使觀眾看到在景深裡的亞玟，此時亞拉岡帶著無上的敬意，小心翼翼地把聖劍放回原處。亞玟－亞拉岡的會晤在小說裡也不存在，至少不是以這種形式。

❹

❺

約翰・威廉・渥特豪斯（John William Waterhouse）的〈夏洛特女子〉（*The Lady of Shalott*, 1888）（細部），由英國泰特（Tate）美術館收藏。亞玟有著像畫裡其中一個無精打采女神的外貌，她們穿著白色的寬大長裙，這在十九世紀後半葉造成幾個歐洲藝術流派的盛行，特別是矯飾誇張藝術、象徵主義和英國前拉斐爾派運動。亞玟身後的壁畫，也類似畫中的背景。

　　「為什麼你害怕過去？」亞玟問道。「你是埃西鐸的後裔，直系後裔，所以你不受其命運所縛。」

　　──「相同的血流在我的血管裡，」亞拉岡堅持說道。「相同的懦弱。」

　　一系列嚴密的對稱正拍／反拍鏡頭讓這個交談變得有節奏，最後以辛達語（托爾金根據塞爾特語〔Gaelic〕發明的語言，經過重新修潤而成，而且較重和諧音）結束，小提琴開始重複演奏緩慢的小調音樂。

　　小提琴重複演奏緩慢的小調音樂，合成音樂加入逐漸成為主和弦。在旋律突然中止，一陣黃昏蟲鳴鳥叫聲呼湧而上之後，整個張力被恩雅的歌聲抒解。同時一個令人暈眩的「攝影機移位」（有可能是合成影像做出來的）讓觀眾在空中奔跑了好幾百公里，直到看到亞玟和亞拉岡在一座小橋上繼續他們的呢喃細語 ❻▶❽。

　　這對情人所處的這一幕顯得淒美、感傷。但是喜愛言情故事的觀眾若為了能蒐集到有關這段田園詩般愛情的補充細節，而去查閱托爾金的小說，將會和大衛・連（David Lean）執導的《齊瓦哥醫生》（*Doctor Zhivago*, 1965）的影迷一樣失望，《齊》片的影迷閱讀小說，是希望能重新經歷和更貼近拉娜和尤利的激情，但結果卻大失所望。托爾金比巴斯特納克（Boris L. Pasternak）對羅曼史更興趣缺缺，他只用幾行字草草

❻

❼

了結亞拉岡與亞玟的愛情戲，就放在《魔戒》三部曲完結篇的補充附錄裡！

　　這一幕推斷是發生在仲夏夜晚，在一座「美麗的山丘」上。亞玟為了追隨亞拉岡，必須放棄她身為精靈長生不死的特權❽，所以這是一對「不對等的情侶」。某天亞拉岡的母親對他說：「我兒，對一個身為歷代國王的後裔，你把目標訂得很高。這位女子雖是當今世上最高貴也最美麗的女人，但一個必死的人類娶一名年輕的精靈女孩，是不恰當的。」──托爾金。因為愛情而選擇必死的宿命，是民間故事裡廣為熟知的情節高潮（安徒生的《小美人魚》為了王子放棄自己的尾巴、聲音和三百年的壽命；還有《神仙家庭》〔Ma sorcière bien aimée〕影集裡，薩曼莎用好幾世紀的巫術，來交換和她親愛的尚皮耶的幸福夫妻生活）。在小說裡，亞玟和亞拉岡的相遇不是發生在這種情況下，但是對話有提到這一點。然而，對話的內容比較不感性；我們甚至可以說，他們的對話更接近商業交易，而非試圖描述對對方的愛意。

　　──「我是必死之身，妳如果想要把自己的命運與我的連在一起，暮星（亞玟的別名），那妳必須放棄長生不死。」

❽「（她）全身穿著一件銀藍色的斗篷，漂亮得就像是精靈國度裡的暮色。一陣微風吹過掀起她黑色的頭髮，在風中飛舞飄逸，還有她那佩帶著珠寶的前額，發出如星辰般的光芒。」──托爾金
這一幕煙霧朦朧的背景，令人想起象徵主義畫家古斯塔夫・摩洛（Gustave Moreau）的風景畫〈亞歷山大大帝的勝利〉（le Triomphe d'Alexandre le Grand, 1890）（左圖）。摩洛在十九世紀末所構想的現代，反而較符合現今的後現代，也就是符合某個人的理念，比如彼得・傑克森，他寫道：「成為現代人，不在於尋找前所未作之事。相反地，是要結合過往遺留給我們的所有遺產，為了要看看我們這世紀是如何接受這遺產，及如何運用它們。」

❽

——「我的命運將和你的分不開，西方人（都內丁人），我會放棄長生不死，但我的國度和我族人生存的遼闊領域，將繼續發展。」（托爾金）

在彼得‧傑克森的電影裡，多了一點心理成分。「妳可以把生命交給我。」亞拉岡抗議道。❾

——「我自己決定我的生命要交給誰，」亞玟直截了當地說。「就跟我的心一樣。」❿

和在雕像前的那一幕相同，正拍／反拍鏡頭嚴密對稱，而且每次都同時呈現兩位主角四分之三的面貌，這個表現手法完美地表現了這對想要廝守在一起，且彼此平等的情侶的心情。

亞玟給了亞拉岡一個叫作安多米爾的精靈珠寶⓫，象徵她的長壽。這個珠寶讓人想起新藝術運動的女人與花的風格，即使它缺乏這風格的不對稱特徵。

當然，配樂以完美的和弦（他們雖是天造地設的一對）小調（卻只有在冒險結束後才能結合）作為結束⓬。接下來會跟即將開始的遠征隊會議那一幕重疊幾秒鐘（L形剪接），就好像在本分析段落一開始時，亞拉岡及波羅莫彼此剛開始對立時，音樂也產生重疊，完全符合古典主義傳統所要求的。一個藝術上的發虛鏡頭使畫面一切模糊。

「這種藝術在現今有什麼價值？這是一個不容易回答的問題。我在作品裡面看到，就像我之前說過的，一種對現代世界的單純反擊。」——左拉（Emile Zola）（針對摩洛的畫作《沙龍1876》〔le Salon de 1876〕的評語）。但是我們很難在這裡引用左拉的評論，雖然《魔戒》描繪出一個古老的世界，有著嚴明的階級之分和律法，而且離我們的世界遙遠（在小說裡，亞玟和亞拉岡的夫妻生活長達一百廿年）。當然，彼得‧傑克森運用註明日期的手法，完全就像托爾金運用古英語的表達語一樣，只是電影充分呈現了為製造眩目的效果和表現力所使用的先進圖像運算技術。

❿-⓫

⓬-⓭

追殺比爾2：愛的大逃殺 *Kill Bill Vol. 2*, 2004

導演和編劇：昆汀・塔倫提諾（Quentin Tarantino）。　**製片**：勞倫斯・班德（Lawrence Bender），米拉麥克斯影業（Miramax Films）、獨特集團和超酷馬丘（A Band Apart & Super Cool Man Chu）影業公司。　**影像**：羅柏・里察森（Robert Richardson）。　**剪接**：莎莉・曼克（Sally Menke）。**原始音樂**：勞勃・羅里葛茲（Robert Rodriguez）。　**演員**：鄔瑪・舒曼（Uma Thurman，飾演碧翠絲・妞兒）、大衛・卡拉定（David Carradine，飾演比利）、麥可・麥德森（Michael Madsen，飾演巴德）、黛瑞・漢娜（Daryl Hannah，飾演艾兒・德萊佛）。　**片長**：一三六分鐘。

劇情簡介

上下兩集的《追殺比爾》其敘述原動力在於它那命令句形式的片名——做掉比爾。「無論如何，比爾是個殘忍的人。」這是電影的第一句台詞，「你覺得我殘忍嗎？」然而，讓我們回到故事的開始。綽號新娘的碧翠絲・妞兒在昏迷不醒四年後，開始一個個追殺國際毒蛇殺手組織的成員，這些成員曾在她的婚禮上展開屠殺，還誤以為她死了把她棄屍《追殺比爾1》。

　　這個追殺計畫依情勢來研判，對碧翠絲・妞兒很不利，但是在試圖「規規矩矩地過日子」之前，她也曾經是這個組織的一員，所以她知道非戰鬥到底不可，而她終於要達到目的了——殺掉比爾這號人物，他是殺手組織的老大，也是惡劣的前男友。當年碧翠絲決定離開他時已懷有身孕，而且即將與別人結婚，然而比爾在婚禮當天殘殺了她的丈夫和家人，還收養她剛出生的女兒，雖然放了碧翠絲一條生路，卻是為了讓她能體會這是何等大的不幸——顯然，比爾是非殺不可的。

影片介紹

只有在片頭字幕的說明裡，電影告知觀眾必須進行一種文本互涉的解讀。獨特集團（名稱靈感來自高達的《法外之徒》〔*Band à part*, 1964〕）和超酷馬丘影業公司（名稱來自薩克斯・羅默〔Sax Rohmer〕的小說，及一部B級片裡的角色傅滿州博士〔Dr Fu Manchu〕）是導演昆汀・塔倫提諾個人的製片公司。因此《追殺比爾2》整部片的綱要，就是將高達（更不用說對新浪潮電影的另一個指涉，透過會令人聯想到《黑衣新娘》〔*La mariée était ennoir*，楚浮執導〕的劇本）的象徵魅力所在，以及面對正統文化不喜歡的作品時的冷酷態度，兩者並置在一起。

　　《法外之徒》即褒揚似地引述培羅斯（Pellos）的漫畫《小懶鬼歷險記》，依循同樣的邏輯，《追殺比爾2》要獻給塞吉歐・李昂尼（Sergio Leone, 1929-1989）和他西部片的兩位演員：查理士・布朗遜（1921-2003）與李・范克里夫（Lee Van Cleef, 1925-1989）。但是，這部片也同時要獻給以下電影人士，我們只選擇和《追殺比爾》劇情有關的電影：塞吉歐・柯布奇（Sergio Corbucci, 1927-1990），他是眾多「類型電影」的導演，拍過仿古希臘片《馬仕奇對抗吸血鬼》（*Maciste contro Il vampiro*）或由強尼・哈里戴（Johnny Halliday）演出的義大利西部片《牛仔專家》（*Gli Sépicalisti*）；張徹（1923-2002，香港邵氏兄弟影業旗下導演兼演員，拍過《新獨臂刀》和《獨臂刀》的傳奇導演，因為在武俠片裡注入日本武士片的暴力元素，翻新了武俠片的風格，廣獲武打片專家們的認可）；羅烈（1939-2002，演過上百部武俠片的演員，其中九部由張徹執導，包括把一名武功高強俠女的故事搬上大銀幕的《金燕子》）和盧西奧・富爾西（Lucio Fulci，1927-1996，一位拍過近五十部B級片的導演，從《蛇蠍心》〔*Una Lucertola con la pelle di donna*〕到《活女囚》〔*Sette note in nero*〕，還有《紐約殺人狂》〔*Lo Squartatore di New York*〕）。最後，《追殺比爾》要獻給威廉・威特尼（William Witney, 1915-2002），他是B級片（《驚奇隊長歷險記》〔*The Adventures of Captain Marvel*〕、《神祕的撒旦博士》〔*Mysterious Doctor Satan*〕）、奇幻電視電影（《撒旦博士的玩具》〔*Dr. Satan's Robot*〕、《X原子核》〔*Cyclotrode X*〕）和《蒙面俠蘇洛》（*Zorro Rides Again*）以及《飆風戰警》（*The Wild Wild West*）等影集的導演。

段落介紹

碧翠絲的復仇計畫把她帶到比爾的弟弟巴德那裡。第一回合她失敗了，但當她正打算逃離巴德設下的死亡陷阱時，另一位職業殺手艾兒・德萊佛為了一樁交易來到巴德的旅行拖車，幹掉了他。碧翠絲不久之後來到案發現場，著手追殺也列在名單上的艾兒。在整個段落當中，觀眾會看到牆壁上貼著李察・費力雪（Richard Fleischer）執導的《猛龍鐵金剛》（*Mister Majestyk*, 1974）的海報，更加確認本片是要獻給查理士・布朗遜（片中主角），而且表明彼此有劇情上的連帶關係（《猛》片也是描述一位想過平靜生活的主角的故事，但是各方暴力勢力紛紛出動阻止他的這個意願）。

分析

從艾兒的位置看到巴德在寬敞的旅行拖車裡❶，觀眾可以猜測艾兒是屈著膝，並攜有武士刀。攝影鏡頭用傳統手法製造出預告效果——模糊的武士刀刀柄暗示巴德身上的

潛在危機，而且在幾秒鐘之後會成真❷。

　　沉浸在暖色調的燈光和籠罩整個段落的斑斕光暈下，交易（艾兒是為了買服部半藏鑄造的珍貴武士刀而來）以一種頗具繪圖的方式組合鏡頭的節奏持續進行著❸▶❺。鏡頭自動表現出來的不平衡，讓人聯想到塞吉歐・李昂尼的某些鏡頭，也就是故意不填滿整個寬銀幕（1：2.35）；用完全俯攝鏡頭拍下坐在桌前的人物，是馬丁・史柯西斯在一九七〇年代至八〇年代間喜好的視覺怪癖手法之一。

　　紅色行李箱裡自然裝滿了要買武士刀的紙鈔，但是也暗藏了一條會突然襲擊巴德臉部的毒蛇。他倒下並嚴重地抽搐，然後艾兒從容地靠近他❻。用雙方的視線連戲把人物連接起來的正拍／反拍鏡頭，是一種著重技巧的形式主義，但是導演違反了正拍／反拍鏡頭的「傳統」規則──鏡頭剛好在180度線上，而且遵重躺在地上的巴德的「主觀視覺」。但是在這裡，對形式主義這個概念可別照本宣科，因為頭在下的反拍鏡頭不單純粹為炫耀精湛的技藝，而是為了捉弄、嚇嚇觀眾❼。

　　當巴德垂死掙扎同時砸碎幾件傢俱時，音樂響起，艾兒點燃一根菸，冷漠地說：「對不起，巴德，我沒有盡到責任。我給你介紹我的朋友，黑眼鏡蛇。黑眼鏡蛇，死掉的這個人是巴德。知道我是怎麼認識牠的嗎？我是在網路上訂購的。牠真是一條迷人

❶-❷

❸-❹

❺-❻

❼-❽

<p style="text-align:right">❾－❿</p>
<p style="text-align:right">⓫－⓬</p>
<p style="text-align:right">⓭－⓮</p>

的怪物，黑眼鏡蛇。」❽

　　廣角鏡頭❽和景深也是很「繪圖式」的（塔倫提諾沿著鏡框的對角線自在地組合畫面）。然而這個鏡頭可以用傳統的方式，即以一種「生命課題」的憐憫和認同邏輯來解讀——水平線的喪失是因為奄奄一息的人的意識模糊，他不再有方向感、平衡感，而且即將離開這個世界。值得注意的是，在艾兒的獨白裡，會讓觀眾對新式插科打諢的期待破滅：「你知道我是怎麼認識牠的？（觀眾會期待聽到一個關於欺騙與冒險的故事）我是在網路上訂購的。」

　　「你看，」艾兒邊拿出一本佈滿認真字跡的筆記本邊說道❾，「在非洲，有人說，在偏僻的荒漠裡，大象會殺其牠生物，豹也會，還有黑眼鏡蛇（艾兒用教育的口吻誇張地述說著，彷彿她是在對頭腦遲鈍的人解釋）。但是只有被黑眼鏡蛇咬到是必死無疑的，這在非洲眾所皆知，絕不是一個寓言（鏡軸連戲）。牠的綽號『臨終預言者』就是這樣來的。太酷了，對不對？（筆記本的主觀特寫鏡頭）。牠那可讓神經中毒的毒液，是所有毒物中最毒的。它刺激神經，引發全身麻痺（艾兒慵懶地聳聳肩，這個動作強調出她說的話是非常明顯的事實）。一個人如果被黑眼鏡蛇咬到手指或腿，大概將近四個小時後才會身亡。相反地，如果是被咬在臉上或上半身，會在廿分鐘內死亡（艾兒翻頁）。接下來是跟你有關的，聽好了。注入到傷口裡的毒液量可以是多得驚人——我喜歡這個字眼，『多得驚人』，我們很少有機會在對話裡用到它（巴德呻吟，全身浮腫、帶血的特寫鏡頭）。假如我們沒有抗毒血清，十到十五毫克的毒液就是致人於死的劑量。

然而黑眼鏡蛇通常在受害者的傷口注入至少一百毫克的毒液，有時甚至還多達四百毫克。」她捻熄煙蒂的特寫鏡頭(10)，又是史柯西斯以前的一個視覺癖好，以及導演引用自己作品的手法，因為在《黑色追緝令》裡的針頭特寫鏡頭引起了不少討論。

　　「太酷了」這句話的運用，和針對「多得驚人」這個字眼的評語，可說是屬於後現代的評論參與。簡言之，也就是片中人物同時分析自己正在敘述的故事這種手法，而塔倫提諾喜歡把這種方式直接放進自己構想的片名裡，比如低俗小說（Pulp Fiction，《黑色追緝令》英文片名）、真實羅曼史（True Romance，《絕命大煞星》英文片名）。《追殺比爾》整個故事架構的特色——「這是一個人把計畫要殺死的對象一個個幹掉的故事」——是對「復仇電影」（有時也稱為「個人復仇電影」或「自我防衛電影」，這在印度和中國電影裡是相當普遍的類型）類型的思考，因為簡單來說，本片展示了這類電影的結構，並加以延伸。還有值得注意的是，「黑眼鏡蛇」不僅是一個逗趣的玩笑（就像把貴賓犬叫做貴賓犬，因為黑眼鏡蛇是一種蛇類），也是一種「作者在作品裡簽名」的手法（來自一個把自己的電影取名為「低俗小說」的人），和影射以牙還牙這種報復法則的預告效果（黑眼鏡蛇正好是碧翠絲·妞兒的綽號，她不久將讓艾兒自食惡果，嚐到她如何對待巴德的滋味）。就是這種源源不絕的精湛影射技巧，讓昆汀·塔倫提諾的影迷大呼過癮。

　　巴德死後（音樂末段強調他的死亡），艾兒打電話告訴比爾他弟弟和碧翠絲的死訊。後者的消失是為了插科打諢用——觀眾來到一間想像的教室裡，小學老師在裡面點名，叫到「碧翠絲·妞兒」時，女主角舉手回答：「在！」由一名成人女演員在一群孩子中做這種演出，是伍迪·艾倫在《安妮霍爾》開場時用的時間錯置玩笑(12)。而電影聲帶由小到最低限度的叮噹聲所組成，就像那些伴隨電玩遊戲的聲音，夾雜著黑膠唱盤走針的聲音——這是《艾莉的異想世界》（Ally McBeal）影集裡，為了表示情勢突然的改變，經常使用的花招。另一方面，這種自由地從故事情節跳到「觀眾腦袋裡裝的東西」，是非常高達式的……。然而，音樂的第二部分已經開始，其主題不僅會喚起義大利導演拍的義大利西部片風格，也宣告兩人的決鬥。這部分的配樂，是導演塞吉歐·李昂尼最喜愛的作曲家顏尼歐·莫利克奈（Ennio Morricone）作的曲子〈末日影子〉（A Silhouette of Doom），出自西部片導演塞吉歐·柯布奇的《鑣客三部曲》（Navajo Joe）。這種「要影迷自己找出來」的大量影射和借用，與高達執導的《電影史》都是運用同樣的手法。

　　這的確是預告效果：一場決鬥將要展開，卻不是很義大利西部片風格，而是以功夫片常見的招式開始，就是一個「主觀」的前進推拉鏡頭跟著名叫碧翠絲的人，隨著她

的雙腳從自己的墳墓裡走出來 ⑬ ⑭。觀眾毫不驚訝看到由袁和平設計的打鬥場面，袁和平是因《駭客任務》三部曲馳名國際的武打動作設計者，他曾經和塔倫提諾要致意的第三位導演張徹合作近十二部電影。

　　艾兒和碧翠絲的決鬥。從這裡開始，主要著重於武打動作發生的速度感。把武打技巧一個個攤開來的細節分析，只能解讀出堆積式的娛樂效果──不停交替著輪流受挫的畫面，和刻板的招式演出，以及一會兒躲過預料到的危險，一會兒被突然的襲擊嚇到。兩位女演員用很激烈的招式演出武打決鬥場面，配音製造出有條不紊、堅決有力的效果（打出來的每一拳都像是要打碎骨頭，每個突如其來的動作就像一把劈開空氣的劍，讓敵人的身體發出哀鳴）。出手攻擊的招式毫無禁忌，包含兩腿之間；同樣的，在拍攝製作上，所有手法都被允許：短鏡頭、長鏡頭、慢動作、正常速度、攝影機扛在肩上、攝影機在地上、俯攝鏡頭、仰攝鏡頭……還有塔倫提諾的主要電影語彙（前面提過，它們都是史柯西斯從前喜歡用的電影手法，但因不常被使用而較不具娛樂性）──短暫的特寫鏡頭和完全俯攝鏡頭 ⑮ ▶ ㉓。

　　然而，在這些糾纏不清、輸輸贏贏的打鬥加諸而來的暴力感受之間，幽默卻提供了一個抗衡點。像是把電視天線拔掉當作鞭子使用，而且發出搞笑的「碰！」一聲；還

有艾兒擦去碧翠絲朝她臉上丟去的油脂，發牢騷地說出：「嗯……」這不僅只是為了博觀眾一笑的故事內容而已，也是風格上的哄抬：女主角在畫面裡雖然看似保持垂直，其實她的身體是呈45度角，所以整個畫面是失衡的❶（然而傳統電影會先參考鏡頭和背景的垂直平行線，然後再考慮鏡頭和演員的垂直平行線）；或者，這個用完全仰攝鏡頭拍出碧翠絲把艾兒的臉按進馬桶裡的畫面。「類型黃金時代」的導演不是因為害怕畫面污穢的說法，而不敢在電影裡加入這個畫面，而是不熟練將攝影機放到這個位置——馬桶深處❷。

　　同樣地，用技巧製造出來的娛樂效果也在兩位主角同意暫時休兵時出現，也就是武士刀打鬥那一段，「決鬥音樂」跟著揚起，混合著半義大利西部片風格和半凌亂的砍殺動作，以及愈來愈接近的對稱正拍／反拍鏡頭。至於銀幕畫面裂開這一段❹，反而不是那麼具有娛樂效果，因為它強調的是兩位對手策略的對稱。

　　整個打鬥場面是透過動作連戲所做的精心設計，而且以會移動的主色作為剪接依據。例如在一個將攝影機扛在肩上拍攝的廣角鏡頭裡，白色披薩紙盒因意外而翻飛出去，從畫面的右邊飛到中間，擋住白色的長方形窗戶，這讓剪接師能夠與繼續的打鬥做非常流暢的銜接。根據主色來剪接畫面是短片和廣告的特色，這方式跟黃金時代的剪接截然不同，後者提出的原則是，觀眾的視線只能集中在主要人物的動作上。

　　碧翠絲最後挖掉艾兒唯一的眼睛，用一種噁心的方法壓爛它，就像我們要打蟑螂時會用的，而且再自然不過的，使用了特寫鏡頭拍攝。最後一幕是碧翠絲離開（一個從旅行拖車裡面拍攝的鏡頭，在以前的電影裡，這意味著渴望留在屋裡），車門自動關上。如同慣例，後現代電影玩弄兩面手法：一方面是表現暴力細節的寫實主義，以激起觀眾極其敏感的原始反應；另一方面，就像這個會自動關上的車門，這些插科打諢以及不斷哄抬的場面，都是要求觀眾在面對一部標榜玩弄（視聽）語言遊戲的電影時，需要保持冷靜。

❷

史瑞克2 *Shrek 2*, 2004

導演：安德魯‧亞當森（Andrew Adamson）、凱利‧艾西貝瑞（Kelly Asbury）和康拉‧維農（Conrad Vernon）。　**製片**：傑佛瑞‧凱森柏格（Jeffrey Katzenberg）、大衛‧李普曼（David Lipman）、阿倫‧沃納（Aron Warner）和約翰‧威廉斯（John H. Williams），夢工廠動畫（DreamWorks Animation）和三維電腦動畫公司PDI（Pacific Data Images）出資。　**編劇**：安德魯‧亞當森、大衛‧史坦姆（J. David Stem）、喬‧史提曼（Joe Stillman）和大衛‧魏斯（David N. Weiss）根據威廉‧史塔克（William Steig）的著作改編。　**剪接**：麥可‧安德魯斯（Michael Andrews）和辛姆‧艾文瓊斯（Sim Evan-Jones）。　**配音**：麥克‧邁爾斯（Mike Myers，史瑞克）、艾迪‧墨菲（Eddie Murphy，驢子）、卡麥蓉‧狄亞（Cameron Diaz，費歐娜公主）、茱莉‧安德魯斯（Julie Andrews，莉雅皇后）、安東尼奧‧班德拉斯（Antonio Banderas，鞋貓劍客）、約翰‧克里斯（John Cleese，哈洛國王）、魯伯特‧艾瑞特（Rupert Everett，白馬王子）、詹妮弗‧桑德斯（Jennifer Saunders，神仙教母）。　**片長**：九十二分鐘。

劇情簡介

神仙教母的計畫失敗了，從恐龍那裡救出費歐娜公主的不是她的兒子（那位白馬王子），而是一名惹人厭的妖怪史瑞克，他甚至還娶了公主。不過，應該說公主本身也是一名妖怪，雖然只需要一點點的魔法，她就能擁有一個合乎標準的公主外貌。費歐娜公主的父母哈洛和莉雅，操控著遠得要命王國的命運，兩人對於行為的分際卻有不同的意見：假如他們的女兒正在編織一個完美的愛情，而她為了愛情也願意選擇成為妖怪，這對他們而言可是一個社交上的失敗。哈洛國王可能因為他自己也隱藏背負著重大的祕密，所以很快決定要借助神仙教母的一臂之力，籌畫一項陰謀，企圖讓一切回歸到較合乎傳統的正軌上──由真正的白馬王子迎娶真正的法定繼承人公主，他們將幸福地統治王國，直到生命的最後一刻，並且生一堆孩子。

影片介紹

這齣合成影像動畫片是一部典型的後現代作品，因它玩弄兩面手法，而且它的魅力多半在於它的兼容並蓄，以及跨文本的影射。它的兩面手法在於，同時是給孩童看的動畫片（裡面加了一堆插科打諢、動作和因果串連的關係（如果……則……），也是給成

年人看的電影（帶有思考的層面）。至少，它是以童話的身分來探討童話。至於多重的跨文本影射，則帶給網路迷不少歡樂——某個法國網站就統計出本片引用了九十個片名、廣告、電視節目和電玩遊戲……。

　　為片中人物配音所挑選的演員，也和真實世界一起成為動畫的一部分，他們反過來將自己從影生涯中因扮演某種角色而累積的受歡迎形象，加以親切地嘲弄它，因此，茱莉・安德魯斯講話的音調，幾乎如同她之前經常扮演的皇后一角色一樣，但在迪士尼「正統的」童話故事電影裡，像是《麻雀變公主》（The Princess Diaries）與其續集，她反而表現得較不誇張。就第一層面而言，這讓她的莉雅皇后一角顯得更有趣。同樣的情形也發生在安東尼奧・班德拉斯（長靴貓）和魯伯特・艾瑞特（白馬王子）身上，為了讓觀眾明白他們並沒有囚禁在這形象裡，他們誇張地捉弄自己的公眾「形象」。前者誇大拉丁式愛情的怪癖，後者則強調同性戀者公開展示性別的癖好。這種針對廣泛的觀眾類型，同時結合一流的技術、敘述技巧和造型製作，讓《史瑞克2》征服了兒童以外的廣大觀眾。此外，電影的賣座模式成為電影市場和錄影帶市場所創造出來的新商業互動的象徵。在電影院上映十天後，《史瑞克2》就打破了第一集的票房。與《魔戒》情況相同，DVD提高了觀眾想要馬上去電影院看續集的欲望。

段落介紹

在單純的童書繪本自動翻頁這「傳統的」開場之後，電影展開序幕。要注意的是，觀眾會對這回歸傳統的手法感到驚訝：曾經看過《史瑞克1》的觀眾期待回到胡鬧瞎搞的開場，也就是精美童書會被妖怪撕下當作衛生紙用。但這一次並非如此，書本保持完整，而且告訴觀眾，白馬王子來到費歐娜公主久違的城堡。

分析

一隻狼佔據公主的床❶。牠對豬癡迷的各種行徑，暗示牠就像《三隻小豬》（Trois Petits Cochons）裡的主角，吃著培根口味的薯片，翻閱一本《豬隻畫刊》（Pork Illustrated）——書名和封面上身穿比基尼的母豬，影射美國《運動畫刊》（Sports Illustrated）所發行的《比基尼特刊》。此外，這匹狼的穿著也把牠變成《小紅帽》裡的狼——穿著「外婆的」衣服（也就是說，在後現代電影的邏輯裡，外婆應該穿著符合「外婆」的形象的衣服）。

　　「公主去蜜月旅行了！」王子叫喊著，「和誰？」史瑞克的影像提供了答案，而這影像跟王子的鏡頭大小一樣，而且都是正面鏡頭，以突顯二者外表的落差❷。

❶-❷

❸-❹

❺-❻

　　史瑞克的影像顯然是他度蜜月時，用超八釐米膠捲拍的。一般來說，全數位的擁護者喜歡強調「老電影」的不完美──影像不是很好，而且底片被刮到……**❸**。

　　接著我們來到新婚之夜。應該要抱著新婚妻子的刻板畫面──那種「輕盈」的女性──被打破了，費歐娜體型太臃腫，無法穿門而過，史瑞克只好強行破壞入口。他們居住的「小屋」叫做「漢斯蜜月避難所」**❹**，是模仿《糖果屋》（Hansel and Gretel）裡由薑餅和糖果蓋出來的小屋；但按照往例，觀眾只需滿足於「辨認和欣賞」這種眼神默契，而不需要深入探討它和引述作品的關係：事實上，在史瑞克夫婦入住這個房子前，漢斯和葛麗特才剛擺脫想把他們養肥好吃掉他們的女妖怪，在這種情況下，這對妖怪要在那裡度蜜月是一種古怪的想法。

　　隔天清晨，一個側邊推拉鏡頭輪流呈現這對妖怪新婚夫妻的例常生活。這個鏡頭至少可以用三種方式來解讀。第一種解讀（第一層面）：刮鬍子的插科打諢之所以有趣，是因為出乎觀眾意料；第二種解讀（文本互涉）：這是影射《驚聲尖笑》的眼神默契，「我」是這個族群的一份子，和電影的製作群分享一個共同的文化；第三種解讀（意識型態）：嘲弄影射在美國十分盛行的女性主義觀點──性別的平等看待，所有一個性別可以做的事，另一個性別應該也可以做**❺❻**。

　　突然有人敲小屋的門：是小紅帽，她一看到這對綠色妖怪夫妻，就害怕得留下籃

子逃走了。兩個藍子的特寫鏡頭由這對夫妻彼此互望的眼神銜接，也因此造成時空上的縮短：很明顯地，籃子不再在被主人留下它的地方，而是被我們的主角趁著到海邊野餐的機會拿去用了（第一次看本片的時候，很難注意到平房前的廣場土地變成了草蓆）。這種連接方法迫使觀眾隨著故事做追溯、調整 **❼** ▶ **❿**。

A

野餐時，費歐娜突然扔掉雞腿──充滿整部片子的享樂主義，很「酷」的要求兩位主角在吃飯時互相擁吻，而不是在用完餐之後 **⓫ ⓬**。這個擁吻引自佛萊德・辛尼曼（Fred Zinneman）執導的《亂世忠魂》（*From Here to Eternity*, 1953）**A**。

有好幾部電影都滑稽地模仿擁吻這一幕，例如吉姆・亞伯拉罕（Jim Abrahams）與大衛・朱克（David Zucker）執導的《空前絕後滿天飛》（*Airplane !*, 1980）。我們要再

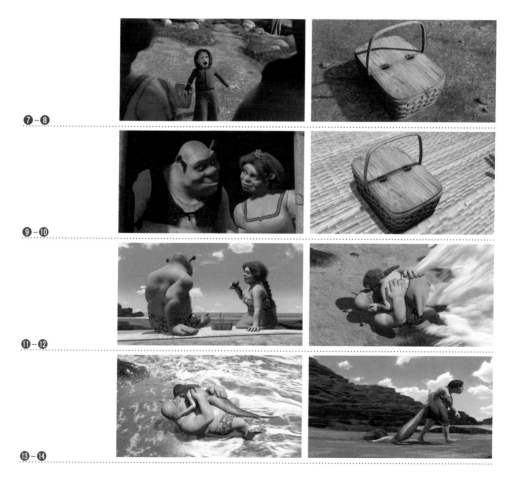

❼-❽

❾-❿

⓫-⓬

⓭-⓮

重申一次，這個引述如同廣告業者說的，只與視覺部分有關，因為在《亂世忠魂》裡，海浪被視為象徵不應該在一起的情侶之間彼此無法抗拒的激情，即使他們「理性的」解決方法，是不要陷入對方的感情裡。

電影繼續操弄著引述這手法，這回是迪士尼出品的《小美人魚》女主角艾莉兒。觀眾會辨認出的理由，是因為她被海浪衝進史瑞克懷裡的外貌和顏色。費歐娜氣急敗壞地把她丟入海裡，她立刻被一群鯊魚吃掉……，這些鯊魚來自於《鯊魚黑幫》（*Shark Tale*, 2004），維基・傑森（Vicky Jenson）的電影，他也是《史瑞克1》的共同導演。艾莉兒悲劇性的消失同時，令人聯想起《史瑞克》世界裡的「反文化」思想（反迪士尼的道德主義），和大型動畫製片廠間彼此激烈的商業競爭（迪士尼、皮克斯〔Pixar〕、夢工廠……）。

電影繼續玩著這種小把戲，但這次是結婚戒指這一幕。先用完全俯攝鏡頭拍攝它在空中打轉，然後在戒指上的字出現反光之前，直接套進伸出的手指上 ❶❺ ❶❻──很難不讓人聯想到這是引用《魔戒首部曲：魔戒現身》 **B**。

蜜月旅行的幾個持續瞬間畫面──來自於本片製作群的電影文化──是混合了《真善美》（1966）**C** 和《亂世佳人》（1940）。在翠綠的山丘頂上欣喜若狂地奔跑，是出自於前者的開場畫面，而用正拍／反拍鏡頭拍攝熱戀情侶朝對方奔跑的交替剪接，則

❶❺－❶❻

❶❼－❶❽

❶❾－❷⓪

B

C

D

是出自於後者（衛希禮從戰場歸來，韓美蘭為了見他奔跑的那一幕）。而這次《史瑞克》的製作群不玩弄第三層面的涵義，而是第二層面，因為他們大大地強調人物動作——畫面整個慢下來，以及藝術性地模糊影像的邊緣，皆是為了表明：「注意！這誇張的動作很蠢耶！」**⑰ ⑱**。

接著，這對情侶有了小麻煩，碰上了攔路強盜，但費歐娜打架很行，她用《快打旋風2：世界勇士》（*Street Fighter II: The World Warrior*, 1991）裡春麗的旋風腿（腿朝上、頭朝下的功夫）化解危機（岡本吉起〔Yoshiki Okamoto〕為任天堂遊戲機設計的電玩遊戲）**⑲ ⑳**。電影在這裡再次辜負觀眾的期待，因為費歐娜公主已經在第一集的《史瑞克》裡賣弄她的功夫實力，只是借用的是另一種層面的武術，而不是電玩遊戲（在第一集裡，她打鬥的方式——如同崔妮蒂在《駭客任務》的開場戲一樣）。我們也注意到《史瑞克2》運用了各式成套的文本互涉，然而除了一些討論或特別的搜尋之外，很少觀眾能夠同時認出片中所有引用的好萊塢電影，但是至少能認出其中一個。

在這兩種文化互涉的中途，一旦歹徒都掛掉後，接下來引用的就是山姆‧瑞米

㉑

㉒－㉓

（Sam Raimi）執導，全球賣座的《蜘蛛人》（*Spider-Man*, 2002）㉑ **D** 。

最後，在這場文本互涉風潮的結局裡，出現了一位出自於《小飛俠》（*Peter Pan*）的小精靈仙女（可能是一九五三年的迪士尼作品，或者是史匹柏的版本《虎克船長》〔*Hook*, 1991〕，或是霍根〔P. J. Hogan〕二〇〇三年的版本）。但是在《史瑞克》完全幻滅的世界裡，只有愛情是唯一的魔法，小精靈仙女只是充當光源的角色㉒。沒有比這更好而且是更公開地反迪士尼（至少在表面上，因為迪士尼也在自家作品裡吹起一股反文化風好一陣子了），這對新婚夫婦沒多久就在他們污黑的泥澡裡比賽放屁，嚴重地污染了四周的空氣，造成那群燈泡仙女在置身的玻璃瓶裡中毒㉓。

這個段落以繞行這對情侶的環狀推拉鏡頭作為結束。它採用短片的省略形式──因為所有的引文多多少少直接呈現數烏鴉合唱團（Counting Crows）〈意外相愛〉（Accidentally in Love）這首歌的歌詞（隨著主唱一一唱出引文）。這些歌詞歌頌後現代的某些價值，像是對他人的漠不關心（「加油，加油，再轉快一點，世界會跟隨著你」），或是享樂主義（「喔寶貝，我在草莓冰淇淋前放下武器」）。還有要留意的是歌名的曖昧性，它歌頌兩位人物之間的激烈愛情，「意外地」倒在彼此的臂彎中，然而這個段落盡可能地對觀眾呈現片中主角相戀合乎邏輯（而非意外），因為他們有相同的品味（沒什麼好訝異的，因為他們屬於同一個族群，也就是妖怪），或者說，自戀也是後現代的價值觀……。

「啊！回家真好！」史瑞克歡呼著──重新認出自己熟悉的事物真是美好，觀眾或許也會隨之產生共鳴並加以附和。

參考書目

五本有關電影分析的概論

— AUMONT Jacques, *À quoi pensent les films*, Séguier, Paris 1996
— AUMONT Jacques & MARIE Michel, *l'Analyse des films*, Nathan, Paris 1988.
— BORDWELL David & THOMPSON Kristin, *l'Art du film-Une introduction*, De Boeck Université, Paris-Bruxelles 2000.
— JULLIER Laurent, *l'Analyse de séquences*, 2ᵉéd., Armand-Colin, Paris 2006.
— PINEL Vincent, *Vocabulaire technique du cinéma*, Nathan, Paris 1996.

五本有關電影分析的專門評論

— AMIEL Vincent & COUTÉ Pascal, *Formes et obsessions du cinéma américain contemporain. 50 questions*, Klincksieck-Etudes, Paris 2003.
— DANEY Serge, *L'exercice a été profitable, Monsieur*, P.O.L., Paris 1993.
— LEUTRAT Jean-Louis, *La prisonnière du désert-Une tapisserie Navajo*, Adam Biro, Paris 1990.
— MANCHETTE Jean-Patrick, *les Yeux de la momie-Chroniques de cinéma*, Rivages, Paris 1997.
— MARIE Michel, *Comprendre Godard-Travelling avant sur À bout de souffle et Le Mépris*, Armand-Colin, Paris, 2006.

五本有關電影理論

— CASETTI Francesco, *les Théories du cinéma de 1945 à nos jours*, Nathan, Paris 1999.
— CHATEAU Dominique, *Cinéma et philosophie*, Armand-Colin, Paris 2005.
— JOST François & GAUDREAULT André, *le Récit cinématographique*, Nathan, Paris 1990 (narratologie).
— MONTEBELLO Fabrice, *le Cinéma en France*, Armand Colin, Paris 2004 (histoire des publics).
— ODIN Roger, *Cinéma et production de sens*, Armand Colin, Paris 1990 (sémiologie et pragmatique).

五本有關電影分析的英文書

— BARKER Martin, *From AntZ to Titanic/Reinventing film analysis*, Pluto Press, Londres 2000.
— BORDWELL David, *Figures Traced in Light/On Cinematic Staging*. Berkeley, University of California Press, 2005.
— DRUMMOND Lee, *American dreamtime/A cultural analysis of popular movies & their implications for a science of humanity*, Rowman & Littlefield, Lanham 1996.
— MALTHY Richard, *Hollywood cinema* (2ⁿᵈ edition), Malden, Blackwell Publishing, 2003.
— ROSENBAUM Jonathan, *Essential Cinema/On the Necessity of Film Canons*, Baltimore, Johns Hopkins University Press, 2004.

圖片授權

除特別標示之外，所有圖片均為直接自電影中擷取的照片。「我們將為經營試後仍無法取得聯繫方式的作者、版權所有人或書中可能未標明出處的圖片，保留複製、翻印所得的版稅。」

國家圖書館出版品預行編目

閱讀電影影像 / Laurent Jullier, Michel Marie著；喬儀
蓁譯. – 初版. – 臺北市：積木文化出版：家庭傳媒城
邦分公司發行, 民98.12
240面 ;17×23公分
參考書目:面
譯自：Lire Les Images de Cinema
ISBN 978-986-6595-39-4(平裝)

1.電影片 2.影評 3.電影美學

987.8 98021471

Art School 45

閱讀電影影像　LIRE LES IMAGES DE CINEMA

原 著 書 名／Lire les image de cinéma
作　　　者／羅宏・朱利耶（Laurent Jullier）、米榭爾・馬利（Michel Marie）
選　書　人／劉美欽
譯　　　者／喬儀蓁
協 力 校 對／張一喬
責 任 編 輯／劉慧麗、向艷宇

發　行　人／涂玉雲
副 總 編 輯／王秀婷
行 銷 業 務／黃明雪、陳志峰
法 律 顧 問／台英國際商務法律事務所　羅明通律師
出　　　版／積木文化
　　　　　　104台北市民生東路二段141號5樓　電話：(02)25007696　傳真：(02)25001953
　　　　　　讀者服務信箱：service_cube@hmg.com.tw
　　　　　　官方部落格：http://www.cubepress.com.tw
發　　　行／英屬蓋曼群島商家庭傳媒股份有限公司
　　　　　　城邦分公司　台北市民生東路二段141號2樓
　　　　　　讀者服務專線：(02)25007718-9　24小時傳真專線：(02)25001990-1
　　　　　　服務時間：週一至週五上午09:30-12:00、下午13:30-17:00
　　　　　　郵撥：19863813　戶名：書虫股份有限公司
　　　　　　網站：城邦讀書花園　www.cite.com.tw
　　　　　　香港發行所／城邦（香港）出版集團有限公司
　　　　　　香港灣仔駱克道193號東超商業中心1樓
　　　　　　電話：852-25086231　傳真：852-25789337　電子信箱：hkcite@biznetvigator.com
馬新發行所／城邦（馬新）出版集團 Cite (M) Sdn. Bhd. (458372U)
　　　　　　11, Jalan 30D/146, Desa Tasik, Sungai Besi,
　　　　　　57000 Kuala Lumpur, Malaysia.
　　　　　　電話：603-90563833　傳真：603-90562833

美 術 設 計／林小乙設計工作室
內 頁 排 版／劉靜薏
製　　　版／上晴彩色印刷製版有限公司　　　　　　城邦讀書花園
印　　　刷／東海印刷事業股份有限公司　　　　　　www.cite.com.tw

2010年（民99）7月6日初版　　　　　　　　　　　　Printed in Taiwan

LIRE LES IMAGES DE CINEMA
Séries《Comprendre et Reconnaître》
By Laurent Jullier and Michel Marie
© Larousse 2007 (ISBN: 978-2-03-583328-0)
Cet ouvrage, publié dans le cadre du Programme d'Aide à la Publication《Hu Pinching》, bénéficie du
soutien de l'Institut Français de Taipei.
本書獲法國在臺協會《胡品清出版補助計畫》支持出版。

售價／550元
ISBN: 978-986-6595-394
版權所有・翻印必究　ALL RIGHTS RESERVED.